"고이 닦은 천 년 얼이 큰 빛으로 다시 살았네."

운명적인 컬렉션, 문화의 등불이 된 28인

뮤지엄을 만드는 사람들

최병식 지음

동문선

뮤지엄을 만드는 사람들

머리말

'빛나는 광기'와 문화 투사들의 삶

한 사립박물관에 들어가다가 정문에 밧줄로 된 단두대를 걸어둔 것을 보았다. 연유를 물으니 '후세에 전할 박물관 목적을 이루지 못하면 죽음 뿐'이라는 것이다. 지금까지 만나 온 많은 관장들은 실제 인터뷰에서 표현은 달랐지만 '삶과 죽음'을 언급하는 경우가 과반수를 넘었다.

'무엇이 그들을 죽음까지 각오하도록 함몰시켰을까?'

선망의 대상으로만 알려진 박물관과 미술관 관장들. 그러나 그들의 삶을 만나게 되면 상상과는 전혀 다르다. 그 역정이 얼마나 험난한 길이었고 또 아름다웠는가는 너무나 역설적이며, 배반적이다.

그간 여러 직책을 맡은 인연으로 전국의 박물관과 미술관들을 몇 차례씩 방문할 기회를 가졌다. 그중에는 물론 국립, 공립, 대학, 사립 뮤지엄 등 매우 다양한 형태가 있다. 이 책에서는 그중에서도 개인이 직접 유물과 작품을 수집하고 설립해 운영해 오고 있는 사립 뮤지엄 관장들의 평탄하지 않은 컬렉션 과정과 광기 섞인 파란만장한 삶의 역정을 기록했다.

박물관이나 미술관을 연구하는 학술적인 접근도 중요하지만 특히 이들에 대한 인간적인 공감은 그들이 평생을 바쳐 설립해 온 뮤지엄을 이해하는 최단의 바로미터이다.

"유물 1호는 바로 관장님들입니다."

그들의 굴곡진 삶, 빛나는 광기로 버무려진 사명감은 '문화 투사'의 삶이었다.

40여 년 우리나라 사립 뮤지엄 역사는 사실 수백 년의 역사를 지닌 선진 여러 나라에 비하여 턱없이 짧은 편이다. 규모도 국공립관에 비하여 작은 편이지만 이들이 일구어 온 문화 예술의 의미에는 결코 규모로 따질 수 없는 숙연한 사명과 가치가 있다.

2004년 이후 본격화한 박물관학 연구와 함께 이번 책이 집필된 가장 핵심적인 이유이다. 집필은 답사 과정에서 필자가 직접 촬영도 하고 관장님들과 함께 100여 회 이상 개별 인터뷰한 내용 등을 바탕으로 3년여에 걸쳐 진행되었다. 인물 선정은 뮤지엄의 설립 역사, 컬렉션 과정의 역정 등을 위주로 하였고, 모두 포함할 수 없어 1권을 마치고 다시 2권을 출판할 계획이다.

토인비는 "역사적 성공의 반은 죽을지도 모를 위기에서 비롯되

었다. 역사적 실패의 반은 찬란했던 시절에 대한 기억에서 비롯되었다"라고 하였다. 아름답기만 한 '문화의 꽃'을 피우기 위하여 '죽을지도 모를 위기'를 두려워하지 않았던 뮤지엄 관장님들의 역사적 성공을 기대하면서….

2010년 10월 수유리 연구실에서
필자 최병식

차 례

참소리축음기박물관 손성목 관장

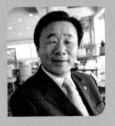

손관장의 컬렉션은 욕심을 넘어 독재 수준을 넘나든다. 그가 말하는 '컬렉션 지론'은 "수집하는 사람은 무엇보다 집요한 욕심을 가져야 한다. 자신이 수백, 수천 개를 가지고 있어도 다른 곳에 소장된 한두 개를 그냥 두지 않아야 한다"라고 말한다. 그는 요즘에도 정보만 있으면 무조건 아프리카, 남미 등 지구의 반대쪽까지 달려간다.

불 속에서 구해 온 축음기 다섯 대

손성목(1943~) 관장이 축음기를 만나게 된 것은 어머니를 여
읜 다섯 살 때이다. 북한이 고향인 손관장은 비교적 부유한 집에
서 태어났지만 아주 어린 나이에 어머니를 잃고 실의에 빠졌다.
그리고 신기한 소리가 나는 축음기에 관심을 갖게 되었다. 한국
전쟁 중 월남할 때나 1·4 후퇴 때도 손관장은 어떠한 필수품보
다도 가장 우선으로 당시 집에서 사용하던 축음기를 보따리에 싸
가지고 다닐 정도였다.

그러나 본격적으로 축음기에 관심을 갖게 된 인연은 중학교 2
학년 열네 살 때 여러 대의 축음기를 가지고 있는 삼촌의 고장난
축음기를 수리한다고 밤새워 분해하면서부터이다. 그는 이때 바
로 축음기의 신기한 과학적 세계를 체험하게 되고, 소리가 나도
록 고쳐내면서 소리만으로 듣던 요술 상자가 과학자들의 치밀한
연구의 결과로 탄생한 것임을 깨닫게 된다.

알면 알수록 신기했다. 어떻게 이런 요술 상자를 고안해 냈을
까? 하는 호기심이 발동하면서부터는 축음기의 소리가 훨씬 다른
차원에서 들리게 되었고, 가끔씩 축음기를 재조립하는 습관이 붙
게 되었다.

열여섯 살 때였던가. 어느 날 집에 불이 나서 불길이 집안 전체
를 휘감아 가는 급박한 상황이 벌어졌다. 그때 손관장은 불길을
뚫고 축음기 다섯 대를 구해냈다. 그때 아버지는 "너 정말 미쳤구
나" 하고 고함을 쳤지만 아들의 열정적인 취미가 죽음을 무서워
하지 않을 정도였으니 도리가 없었다.

청년 시절에도 손관장은 전국의 웬만한 곳은 다 다니며 축음기

참소리축음기박물관
1981년 강릉시 송정동에서 참소리
방으로 출발한 지 10년 만인 1992
년 11월 참소리축음기박물관으로
개관되었다. 2007년 4월 경포호
옆 신축관으로 이사하여 참소리축
음기박물관과 에디슨과학박물관으
로 분리되었다. 세계적인 수준의
축음기와 에디슨 발명품 6,500여
점, 서적 5천 권과 각종 자료 5천
여 점, 라디오 1천여 점, TV 500
여 점이 소장되어 있으며, 환상적인
스피커와 음향기기로 구성된 음악
감상실을 보유하고 있다.

를 수집하기 시작했고, 1974년 현대건설 직원으로 중동에 근무하면서 외국의 유물에 대해 더욱 관심을 갖게 되었다. 업무가 종료되면 퇴근하여 당시만 해도 상당한 수준의 중동 부자들이 쓰다가 판매하려는 축음기나 음반들을 구입하였고, 1987년부터는 건설회사를 운영하면서 수익금 전체를 축음기 수집에 쏟아 붓기 시작했다.

자투리 땅에서 경포호수까지…

건설회사를 하던 손관장은 어느 날 물건이 너무 많이 모여 관리하기 어려워지자 아예 박물관을 설립해야겠다는 생각을 하게 된다. 그래서 1981년, 강릉시 송정동에 조그만 아파트를 짓고 난 자투리땅에 '참소리방'이라는 이름으로 초기 박물관을 오픈하였다. 그리고 10년이 지난 1992년 11월 28일 참소리축음기에디슨 과학박물관이라는 긴 이름으로 축음기와 에디슨 유물을 동시에 포괄하는 박물관 건립이 이루어졌다. 3층 건물이었지만 그때까지 모아 온 자료나 유물에 비하면 너무나 비좁은 공간이었다. 생각다 못해 분양되지 않은 아파트 두 채와 야외 공간 일부를 사용하면서 본격적으로 유물을 공개하였다.

그는 오랫동안 유물을 수집하는 과정에서 겪었던 한맺힌 이야기는 영화로도 몇 편을 찍을 수 있다고 했다. 그중에서도 가장 큰 위기는 1997년 IMF 외환위기 때 회사가 부도를 내 박물관마저 위험한 상황에 빠진 것이라고 한다.

"숨이 멎는 것 같았어. 그 심정을 누가 알까?"

당시를 회상하는 손관장은 흥분을 금치 못하면서 설명을 이어 간다. 그런데 천만다행으로 마침 1년 전에 주위의 권유에 따라 박물관을 별도의 주식회사로 독립시켜 놓은 덕분에 직접적인 압류가 들어오지는 않았다.

결국 부도가 난 회사와는 별개이기 때문에 빚쟁이들이 어찌 할 수가 없었던 것이다. 그러나 자금줄이 파산한 상황에서 무슨 일이 일어날지 단 1초도 방심할 수 없었다. 빚쟁이들이 들이닥쳐 유물들을 부수거나 빼내 가기라도 하는 날에는 모든 것이 허사로 돌아가기 때문이다. 밤새껏 고심했지만 단 하루도 박물관을 그대로 둘 수는 없었다.

"도저히 유물만은 양보할 수 없었지요. 내 생명 그 자체이니까…."

결국 유물을 빼앗기지 않기 위해 중요한 유물들은 모두 트럭에다 싣고 무조건 강릉을 떠나 여기저기를 방랑하며 몸을 피해 다녔고, 한편에서는 직원들에게 뒷수습을 당부했다. 견디기 힘든 방랑생활을 2년 가까이 하고서야 상황이 어느 정도 수습되어 다시 강릉으로 돌아올 수 있었다.

이러한 과정을 겪으면서 손관장에게는 다시금 축음기에 대한 남다른 열정이 발동하게 되었다. 안정을 되찾은 손관장은 박물관에 몰입했다. 그가 박물관 운영에서 가장 역점을 둔 것은 어떻게 하면 많은 관람객에게 최상의 서비스를 할 수 있는지였다. 문제는 공간이었다. 관람객들은 여기저기서 소문을 듣고 찾아와 증가하기 시작하는데 너무나 비좁은 전시 공간은 가장 치명적인 한계였다.

새로운 건물을 지어야 하지만 개인으로서는 도저히 해결 방안이 없었다. 결국 10년 동안 강릉시와 머리를 맞대고 여러 차례 협상하면서 다양한 대안을 생각했다. 어떤 해는 정부가 IMF 시기의

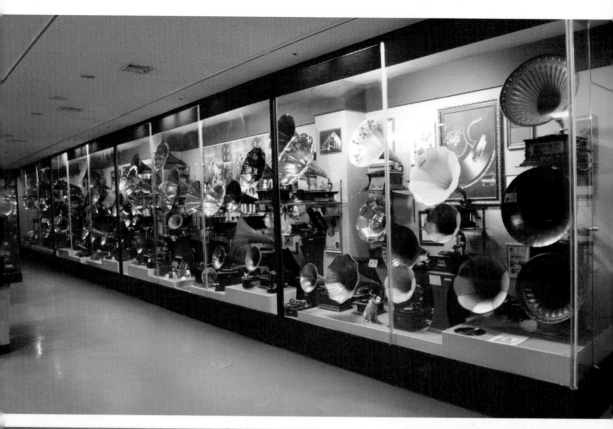
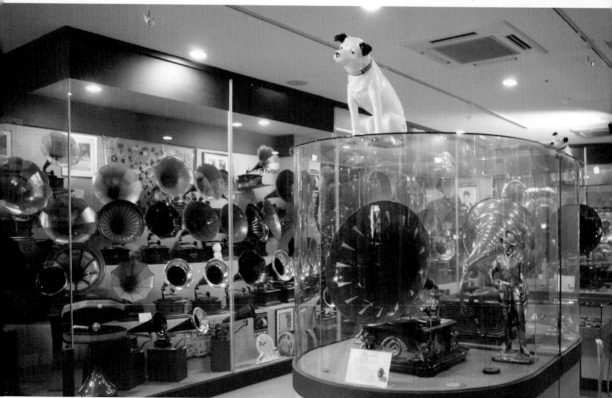

강릉의 경포호 앞에 있는 참소리축음기박물관

어려운 상황에서 운영된 과학박물관이라는 점을 감안하여 건물을 지어 줄 수도 있지만, 그렇게 되면 시립 박물관으로 해야 한다는 조건이 전제되었다.

 하지만 그때마다 이와 같은 특수박물관은 관장이 직접 혼신의 힘을 다하지 않으면 곧바로 경직되기 십상이어서 그 생명이 죽어버리고 만다고 판단한 손관장. 결국 성사되지 못한 채 시간이 흐르다가 최종적으로는 엄청난 유물을 재평가한 강릉시의 지원 제안을 받아들였다. 강릉시와 계약된 것은 경포호수 바로 옆에 임대를 조건으로 신축 건물을 짓는 것이었다. 반대하는 의견도 만만치 않아 우여곡절을 거쳐 10년 동안 타협이 반복된 결과 2005년 10월 첫 삽을 뜨게 되었다.

 2007년 2월 참소리축음기박물관은 드디어 송정동에서 경포호앞 저동 신관으로 옮겨 새롭게 문을 열었다. 이로써 참소리축음기박물관과 에디슨과학박물관으로 분리된 두 개의 박물관으로 거듭

참소리축음기박물관 전시실
세계 최고의 수준을 자랑하는 참소리축음기박물관 실내 전시장. 축음기와 에디슨 발명품 6,500여 점이 소장되어 있다. 도자기로 만든 '니퍼'가 전시대 위에 올려져 있다.

나게 된 것이다.

전가족이 후원자이자 주인

유물 수집에 대한 끝없는 무용담은 몇 년에 걸쳐 만날 때마다 드라마처럼 이어졌다. 골동품이란 시간이 가면서 값이 오르는 것이 일반적이고, 좋은 물건의 경우는 시장에 나오는 그 순간부터 가격이 오르기 때문에 소문을 듣고 사러 가면 이미 열 배, 스무 배가 문제가 아니라 많게는 백 배로 오르는 사례도 있었다고 전제하는 손관장. 그렇기 때문에 좋은 유물 정보가 들어오면 그 즉시 자리를 박차고 달려가 무슨 수를 써서라도 구입해 와야만 한다고 말한다.

그러나 돈이 항상 기다려 주는 것도 아니어서 생각과 실제는 너무나 다르다. 어려울 때는 자신이 살던 집이 경매로 넘어가 임대 아파트에 살기도 했지만, 그럴 때조차 박물관에 들어가는 비용, 특히 유물 구입비를 가장 최우선으로 투입했다고 한다.

"쫓겨나지 않았나요?" 묻는 말에 "그런다고 어쩔 거야"라고 웃음으로 대답하는 손관장. 다행히 부인 우종숙 여사는 현대무용을 전공했으며, 음악을 좋아해 신혼 시절부터 음악과 관련된 수집을 해온 손관장을 지지했다. 그녀는 손관장이 중동 근무 시절 사우디아라비아에서 구입해 보내오는 축음기들을 직접 찾아서 정리하고 관리하는 일을 도맡기도 했으며, 함께 해외로 나가 유물을 구입하는 과정에서 죽을 고비도 많이 넘겼다.

뉴욕에서 칼을 든 강도를 만나 생명의 위험을 느꼈을 때도 아내 우여사가 함께 있었다.

"강도가 나타나면, 아예 팬티만 남기고 다 주자고 그랬어요. 살아야 하잖아요."

애꿎은 부인까지 생명의 위협을 받을 때는 참 미안한 마음도 들었다는 손관장.

"이놈의 수집광 때문에 식구들도 고생을 많이 했습니다. 그러나 어쩌겠어요? 방법이 없는 것을…."

손관장의 장녀 손소리는 영국에서 음악 해설사 공부를 하고 돌아왔고 결혼 전까지 박물관에 젊음을 다 바쳐 왔다.

"저도 연애도 하고 싶고 남들처럼 놀러도 가고 싶은데 도저히 아버지의 명령에는 다른 방법이 없었어요. 글쎄 박물관과 결혼하게 될까 봐 걱정했습니다. 강릉에서 학부를 다닐 때 박물관이 바쁘면

아버님은 수업 시간에도 당장 달려오라고 호통이셨습니다. 그때는 너무나 아버님이 원망스러웠지만 이제는 조금 알 것 같습니다."

손소리 씨의 긍정 섞인? 항변 아닌 항변이다.

총상으로 죽을 고비도…

손관장은 50년간 세계 60여 개국을 다니며 축음기, 에디슨 발명품과 생활용품, 뮤직박스 수집에 몰두했다. 물론 그 과정에서 많은 난관을 겪었다. 본래 그는 축음기를 수집하는 인연이 먼저였다. 그러나 오랫동안 수집을 하다 보니 그 축음기를 발명한 사람이 궁금했고, 역사적인 근거들을 거슬러올라 가면서 결국 에디슨으로 이어졌다.

유물 수집에는 여러 경로가 있지만 대체로 두 가지가 대표적이다. 입에서 입으로 전해지는 소문을 따라 구입하는 방법과 또 하나는 경매장을 통해 공식으로 구입하는 경우이다. 손관장은 좋은 유물이 나온다는 정보가 있으면 영국, 뉴욕 할 것 없이 즉시 현장으로 날아간다.

현재 참소리축음기에디슨박물관에는 세계적인 보물들이 많지만, 특히 그중에서도 세계에서 하나밖에 없는 아메리칸 포노그래프(American Phonograph)를 소장하게 된 과정은 간단치 않았다. 이 축음기는 아르헨티나 최고의 부호가 소장하다가 1940년 중반 매킨토시라는 사람에게 넘어갔는데, 우여곡절 끝에 이 소식을 안 손성목 관장이 몇 차례 그를 찾아갔지만 만날 수가 없었다. 그러다가 1981년 4월에야 매킨토시로부터 경매에 나왔다.

물론 금액이 매우 높지만 손관장은 즉시 아르헨티나로 날아가

아메리칸 포노그래프
(American Phonograph)
1900년에 제작되었으며, 미국의 아메리칸 포노그래프사가 제작하였다. 살롱 등에서 동전을 넣고 음악 감상을 할 수 있도록 만든 축음기이다. 뉴욕의 아메리칸 그래모폰사가 여섯 대를 주문 생산했으며, 그 중 유일하게 남아 있는 한 대가 참소리축음기박물관에 소장되어 있다.

포노그래프(Phonograph)
세계 최초의 축음기는 에디슨이 1877년 발명한 포노그래프(Phonograph)이다. 원래 실린더(원통)형이었고, 최초의 소리는 에디슨 자신의 목소리가 녹음된 '메리에게 작은 양이 한 마리 있다네(Mary Has A Little Lamb)'라는 동요의 한 구절이었다.

53명의 응찰자들과 경쟁하여 낙찰하였다. 낙찰이 확정되는 순간 너무나 기쁜 나머지 "누군지도 모르는 옆 사람을 붙잡고 환성을 질렀어요. 눈물까지 핑 돌았지요."

출품자 매킨토시는 손관장이 한국에서 세계적인 수준의 축음기 전문 박물관을 운영한다는 말을 듣자 5천 달러를 감해 주고, 프랑스 파테 사의 내장형 축음기 한 대를 기증하는 등 최대한의 예의를 갖추었다. 아메리칸 포노그래프는 그 뒤 6개월이라는 긴 운송 과정을 거쳐 한국에 왔다.

그 후 이 축음기는 상상을 초월할 정도로 가격이 치솟았다. 일본인이 몇 배 가격으로 재판매를 제의해 왔지만 손관장은 한마디로 거절했다.

"천신만고 끝에 원하던 물건이 내 손에 들어오면 감동은 이루 말할 수 없지요. 죽을 고비를 넘기고 빚에 쪼들릴 때면 순간적으로 그만두고 싶을 때가 너무 많아요. 지금도 흉터가 있지만 그때도 강도를 만나 소지한 돈을 모두 빼앗기고 총상까지 입어 아예 세상을 떠나는 줄 알았어요. 그런데 희한하게도 죽음을 넘나드는 어려움을 넘길 때마다 축음기들이 나에게 '세계적 박물관은 이런 정도의 시련에 굴해서는 안 되지요'라고 말하는 것같이 느껴지면서 용기를 얻곤 합니다."

손관장의 수집벽은 이와 같은 고비를 넘길 때마다 등골을 오싹하게 하지만, 수집을 위해 1년에도 몇 차례씩 해외여행을 해왔다. 그러나 예상치 않은 곳에서 낭패를 당하는 수도 있었다. 경제적으로 갑자기 어려워진 아르헨티나가 앤티크 수집가들에게는 매우 인기 있는 나라임이 분명했지만 실망을 안겨 주는 일도 적지 않았다. 어느 해 손관장은 현지에 가서 천신만고 끝에 구입한 축음기 수

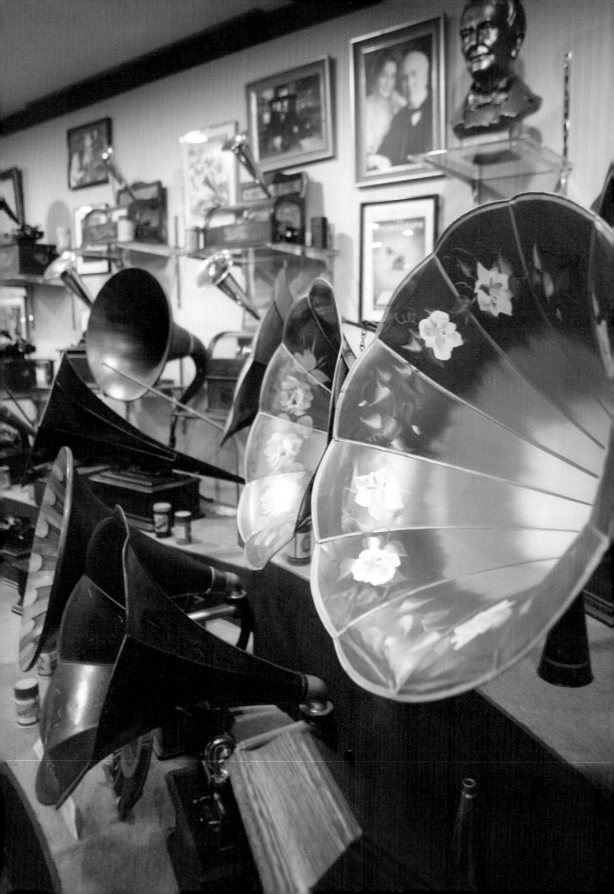

십 점을 배로 부쳤다. 한국에 도착하여 박스를 열 때 밀려올 감동 때문에 며칠 동안 잠도 이루지 못하고 부산 부두에 나갔다. 커다란 짐이 도착해 떨리는 마음으로 포장을 뜯었더니 분명히 수십 점을 부쳤는데 겨우 세 점밖에 없었다. 그 순간 창피한 줄도 모르고 그 자리에 주저앉아 '아이고… 아이고…' 하면서 한참을 목놓아 울었다.

주위의 세관원들이 위로를 하면서 일으켜 세워 겨우 정신을 가다듬었지만 참으로 기가 막힐 노릇이었다.

"지금도 그 생각을 하면 어이가 없어요. 그렇다고 비행기로 다 들고 올 수도 없고, 죽을 지경이었지요."

짐을 부친 이후 현지에서 좋은 것을 슬쩍 해버린 사건이었다. 불행 중 다행으로 당시 도착한 세 점 중 한 점은 현재 소장중인 상당한 수준의 축음기이다.

그뿐이 아니다. 손관장이 본격적으로 해외 수집에 나선 1970년대 후반은 아직 한국이라는 나라가 해외에 많이 알려지지 않아서 현금을 사용했기 때문에 두둑한 돈보따리를 들고 다녀야 하는 어려움이 있어 특히 치안이 엉망인 후진국에서는 강도에게 표적이 되기 십상이었다.

하도 여러 차례 강도를 당하다 보니, 어느 때는 강도를 만나 무릎을 꿇은 채 팬티만 남기고 모두 다 빼앗기는 상황에서 칼을 들고 협박하는 강도에게 "제발 100달러짜리 한 장만 달라, 호텔로 돌아갈 차비는 있어야 할 것 아니냐"라고 말하는 여유도 생겼다. 그러자 강도도 양심은 있었는지 지갑에서 100달러짜리 지폐 한 장을 빼서 길바닥에 던지고 사라지더라는 것이다.

나팔관이 아름다운 축음기 전시실
세계 축음기의 역사를 한눈에 볼 수 있으며, 직접 소리를 들려준다.

'아메리칸 포노그래프(American Phonograph)'
아르헨티나 최고의 부호가 소장하다 1940년 중반 매킨토시라는 사람에게 넘어갔고, 우여곡절 끝에 1981년 4월에야 경매에 나온 것을 손관장이 낙찰하였다.

돈을 다 받고도 눈물을 그치지 않아

한번은 캘리포니아 벤투라(Ventura)에 사는 밥 심슨(Bob Simpson)이라는 미국인이 한국 여인의 안내를 받아 박물관을 찾아왔다. 그는 당뇨가 심하고 건강이 좋지 않아 연신 인슐린 주사를 맞아가면서 강릉을 찾았고, 손관장이 지방 출장 중이어서 딸 손소리가 안내를 하였다. 그런데 그 미국인 역시 25년간 축음기를 수집한 컬렉터였고, 미국에서부터 소문을 듣고 꼭 한번 와보고 싶었다는 것이다.

강릉의 박물관을 몇 시간째 꼼꼼히 둘러본 그는 '놀랍다'는 감탄사만 연발하였다. 그리고는 딸 손소리에게 말하기를 이 정도의 박물관이라면 자신의 컬렉션을 믿고 기증을 하든지, 판매를 해도 안심할 것 같다는 메모를 남기고 미국으로 돌아갔다. 건강과 일정 관계로 더 머무를 수 없었기 때문이다.

박물관으로 돌아와서 그 말을 들은 손관장은 고개를 갸우뚱하다가 당장 미국으로 전화를 했고 망설일 것도 없이 비행기로 날아갔다. 말로 들어봐서는 상당한 수준의 축음기를 소장한 사람이 틀림없었다. 흥분이 되었고 그 미국인도 역시 흥분을 하였다.

언어도 다르고 국적도 다르고 모든 것이 달랐지만, 수십 년간 축음기를 사랑하고 컬렉션해 온 고수들의 마음은 만나자마자 전류가 흐르듯이 강력한 스파크를 일으켰다. 얼마나 격정적이었는지 그 미국인 할아버지가 말을 할 때 틀니가 빠져나오기까지 했다. 그는 시종일관 손관장과 맞잡은 손을 놓지 않고 자신의 컬렉션 과정을 설명했고, 저녁 무렵이 되어서야 드디어 축음기를 보여주었다.

축음기를 보는 순간 손관장은 한잠도 못자고 날아온 피곤이 한

순간에 씻겨 가면서 기분이 상기되었다. 좀처럼 만나기 힘든 축음기가 여러 대 있었던 것이다. 그러나 축음기들은 몇 대만 빼놓고는 형체를 알아보기 힘들 정도로 먼지가 앉아 있었고 관리가 엉망이었다. 그는 집이 다섯 채나 되는 부자였지만 병을 앓는 바람에 몇 년간 축음기를 돌볼 사람이 없었던 것이다. 결국 한화 3억원 정도에 사기로 합의하고 한국으로 돌아왔다.

그 후 몇 달간 돈을 준비하여 다시 미국으로 연락을 하여 인도날짜를 물었다. 그랬더니 이번에는 10억 원을 달라는 것이었다. 세 배가 넘는 가격이었다. 마음이 변한 것인지, 팔 생각이 없는 것인지, 여러 모로 접근을 하고 가격을 낮추어 달라고 통사정했지만 변화가 없었다. 며칠을 고민하다가 손관장은 "그래도 가보자"고 결정하고, 있는 돈 없는 돈 빚을 내고 해서 반 정도를 맞추어 미국으로 날아갔다.

그의 병환은 더욱 심해졌고, 그 시점이 아니면 축음기는 놓치겠다 싶어 사정하여 겨우 구입가를 정했다. 한국으로부터 외화 지불 절차가 진행되고 모든 구매 과정이 완료된 후 축음기들을 인수하러 다시 그 집을 방문했다.

그런데 언제 보았냐는 듯 그의 표정이 180도 달라지면서 거래는 무효라고 정색을 하는 것이었다. 한참을 설명하고 다시 모든 증서를 내보였는데 막무가내였다. 한나절이 지나서야 그는 휠체어에서 일어나 손관장을 껴안고 통곡을 하는 것이었다. 정말 팔고 싶지 않았으나 급격히 나빠진 자신의 건강 때문에 돌봐 줄 사람이 없어서 마치 딸을 시집보내듯이 여러 곳을 물색하다가 바로 참소리축음기박물관을 보고 마음이 놓였다는 것이었다. 그러나 막상 시집을 보내려니 축음기들이 눈에 밟혀 도저히 못 보내겠다고 했다.

"나 같으면 죽었을 거야"라고 당시 상황을 설명하는 손관장은

캘리포니아 벤투라(Ventura)에 사는 밥 심슨(Bob Simpson)의 유물을 구입하러 미국에 간 손성목 관장이 축음기를 떠나보내며 서운해 하는 심슨을 위로하고 있다.

그의 심경을 너무나 절절히 이해할 수 있었다.

"얼마나 우는지 도저히 안 되겠다 싶어 박물관에 당신의 이름으로 방을 만들고, 저 축음기들을 당신 자식들로 알고 공주처럼 잘 모시겠다고 설득했지. 그리고 보고 싶으면 언제든지 놀러오라고 말이야. 한참을 설득한 끝에 겨우겨우 가져왔어. 마음 안 좋게 말이야…. 그렇게 가져온 것들이 꽤 되는데 어깨가 무거워요."

손관장의 걸쭉한 대화 솜씨도 그렇지만 대화를 나누다 보면 이와 같은 일화는 끝도 없이 이어진다. 때로는 감정이 복받쳐 말을 잇지 못하는 경우도 있었고, 식사를 하다 보면 아예 식사는 뒷전이고 흥분부터 하면서 당시의 상황들을 떠올린다. 드라마틱하지만 한 편 한 편이 스릴 넘치는 다큐멘터리와도 같다.

도착해서 소리를 들어봐야 안심

2009년 1월 손관장이 갑자기 상기된 목소리로 전화를 걸어왔다. 아침에 미국에서 오는 길이라면서 답답한 마음을 털어놓는 것이다. 스토리는 그간 6개월을 끌고 있는 미국의 축음기 구입 건이었다. 상당히 비싼 가격을 부르는 것을 겨우겨우 설득해서 가격을 낮추고, 망가진 곳이 있어 수리를 부탁해두고 왔다는 것이다.

그랬더니 일주일 전에 만나자는 전화 연락이 왔다. 위암 수술후 건강이 별로 좋지 않은데도 급한 마음에 미국으로 날아갔더니 현지에서는 돈을 주어야 수리를 한다고 하더라는 것이다. "그럼 왜 허탕을 치게 했느냐?" 하면서 실랑이를 하다가 어쩔 수 없이 몇 달 후에 꼭 수리를 완료하도록 약속을 받아 왔다면서 "골탕을 먹이려는 수작인지, 힘을 빼서 지치게 하려는 수작인지, 갈수록 어렵기만 하다"는 손관장.

위로 겸 해서 손관장에게 "봄에는 강릉에서 볼 수 있겠군요"라고 했더니 이번에는

"보면 뭘 하나? 돈 다 주고 박물관에 도착해서 소리를 들어봐야해. LA 거리에서 배로 부치면 태평양을 건너오는 데 20만 번 정도 파도에 흔들린대요. 그러니 그 민감한 축음기가 어떻게 되겠어요. 제아무리 에디슨이라도 배겨낼 재간이 없지…. 요즘은 포장 기술이 발달해서 나아졌지만, 그래도 어떤 것은 완전히 감기 걸린 소리로 변해 버리거나 아예 부속이 분해돼서 온 적도 있어요."

축음기와 대화하는 박물관장

생활은 여전히 어렵지만 그는 영국의 소더비, 크리스티 경매장에서 '외상'으로 물건을 살 수 있는 몇 안 되는 사람이다. 손관장이 박물관을 운영하는 비영리 고객이라는 점도 감안되었겠지만, 그만큼 신용이 축적되었다는 것도 입증된다. 그는 '축음기'나 '에디슨'에 관련된 명품의 경우, 가격을 크게 무서워하지 않는다. 어떤 경우는 아예 경매 번호가 적힌 패들을 계속 들고 있어서 다른 사람들의 기를 죽이는 경우가 한두 번이 아니다.

"경매 전에 있는 프리뷰 전시에서 물건을 살피게 됩니다. 최근 들어서는 몇몇 아는 사람들을 만나게 되는데, 나한테 마음에 드는 것을 묻곤 합니다. 이유는 내가 마음에 드는 것은 꿈도 꾸지 않겠다는 의미겠지요. 한편 에디슨 관련 전문 수집가들이 저에게만은 고급 정보를 보내 주지요."

축음기와 대화하는 박물관장. 그의 컬렉션은 욕심을 넘어 독재 수준을 넘나든다. 그의 '컬렉션 지론'은 '수집하는 사람은 무엇보다 집요한 욕심을 가져야 한다. 자신이 수백, 수천 개를 가지고 있어도 다른 곳에 소장된 한두 개를 그냥 두지 않아야 한다'이다. 정보만 있으면 아프리카, 남미 등 지구 반대편까지 무조건 달려간다는 손관장. 국내에서도 그의 수집 에피소드는 '전설'로 통할 정도로 널리 알려진 사실이다.

"음악은 나의 아버지이고 어머니이며 스승이고 애인이다."

손관장의 이 말은 진실이다. 어쩌면 가장 평범한 사람이 이룩해 놓은 가장 비범한 행적일 수 있는 참소리축음기박물관과 에디슨 과학박물관. 독특한 박물관의 이름만큼이나 파란만장한 역사와 에피소드가 있는 박물관이다.

니퍼(Nipper)

박물관에 들어서면 상징처럼 그려져 있는 니퍼(Nipper)를 만나게 된다. 한 마리의 강아지가 축음기 혼 앞에 귀를 기울이면서 음악을 듣고 있는 장면이다. 참소리박물관에서 심벌로 사용하고 있는 강아지 니퍼를 그냥 지나칠 수는 없을 것 같다. 이 그림은 참소리축음기박물관만 사용한 것은 아니다.

1889년부터 축음기회사의 심벌 마크로 많이 사용되는 그림이다.

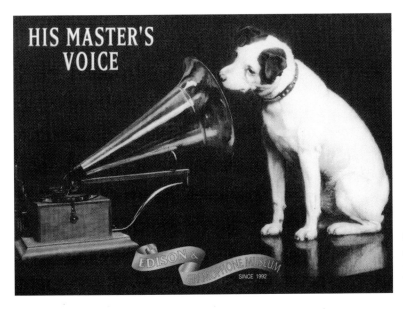

참소리축음기박물관에서 상징 그림으로 사용하고 있는 니퍼(Nipper)
이 그림은 애절한 사연을 담고 있어 더욱 감동을 불러일으킨다.

특히 EMI나 빅터(Victor)사에서도 많이 사용해 온 그림으로서 '그 주인의 목소리(His Master's Voice)'라는 축음기 선전용 심벌이기도 했다. 이 그림은 본래 영국의 화가 프랜시스 바로(Francis Barraud, 1856~1924)가 그렸으며, 이후 극작가 프랭크 시맨이 슬프고도 감동적인 이야기를 만들어 낸 이후 영국의 그라모폰(Grammophon) 레코드회사가 상품 광고로 착안하게 되면서 세계적으로 니퍼를 소재로 한 심벌이 선풍적인 인기를 끌게 되었다.

그 사연은 다음과 같다. 1884년 영국 브리스틀 시의 극장 무대 화가인 마크 바로(Mark Barraud)가 떠돌이 개를 집으로 데려오게 되었으며, 언제나 꼬마처럼 쫓아다니기도 하지만 주인의 발뒤꿈치를 자주 깨물어(Nip) '니퍼(Nipper)'라고 부르게 되었다. 그러나 안타깝게도 주인인 마크 바로가 1887년 서른아홉의 젊은 나이로 세상을 떠나게 된다. 졸지에 주인을 잃게 된 니퍼가 불쌍해 역시 화가였던 마크 바로의 동생 프랜시스 바로가 자기 집으로 데려와 기르게 되었다.

그는 자신의 아틀리에에서 미국의 에디슨-벨 축음기회사의 실린더형 축음기를 사용해 음악을 즐겨 들었는데 어느 날부터 니퍼가 음악이 나오면 나팔관 앞으로 가서 유심히 소리를 듣곤 했다. 이 모습이 혹시 형님의 목소리를 그리워해서 그런 것이 아닐까? 하는 상상을 하고 인상 깊게 생각했다. 이후 니퍼는 형수 집으로 보내지고, 1895년 9월에 늙어서 죽게 된다. 가족들은 개를 킹스턴-어폰-템스(Kingston-upon-Thames) 공원에 묻고 조그만 비석도 세워 주었다.

이후 프랜시스 바로는 니퍼가 나팔관에 귀를 기울이고 앉아 있는 모습이 뇌리에 가시지 않아 니퍼가 죽은 지 4년 후인 1899년 이를 소재로 한 유화를 그렸다. 그 후 에디슨사, 로열아카데미 등

그라모폰(Grammophon) 레코드 회사
원명은 도이체 그라모폰(Deutsche Grammophon)이며, 1898년에 설립된 독일의 클래식 음반회사이다. 미국 시민권자인 독일인 에밀 베를리너(Emile Berliner)가 미국 음반사 베를리너 그라모폰의 지사로 하노버에서 시작하였으며, 1941년에 지멘스 AG가 인수했다. 그라모폰이라는 의미는 에밀 베를리너가 1887년에 제작한 원반형 음반과 레코드 플레이어를 가리키는 말이다. 최근에는 유니버설레코드가 대주주로 있다. 헤르베르트 폰 카라얀(Herbert von Karajan, 1908~1989) 등과 전속 계약을 하기도 하였다.

에 판매하려고 가져갔으나 퇴짜를 맞자 나팔관을 밝은 색으로 고쳐 그리려고 메이든가의 그라모폰사를 방문하여 나팔관을 빌려 달라고 했다. 사정을 들은 그라모폰사의 매니저 오웬은 에디슨사 나팔관을 자기 회사 것으로 바꾸어 그려 달라는 주문을 하게 된다. 프란시스 바로는 그라모폰사 것으로 다시 그려 넣은 뒤 100 파운드를 받고 팔았다.

그러나 이 이야기의 내용은 전해 내려오는 동안 다소 변하게 된다. 마크 바로 곁에서 그라모폰사의 축음기로 음악을 즐겨 들었고, 그가 죽자 매우 슬퍼하여 즐겨 들었던 베버의 피아노곡 '무도회가 끝난 뒤'가 나오면 바로 혼(horn) 앞으로 가서 앉아 음악을 들었다. 음악이 끝난 뒤에도 '그 주인의 목소리(His Master's Voice)'가 들려올지 모른다는 생각으로 애절하게 기다렸다는 내용이다.

그 후 이 그림은 세계적으로 유명한 '그 주인의 목소리'라는 광고 그림이 되었으며 RCA레코드의 로고가 되기도 하였다. 영국 그라모폰사는 1909년부터 이 로고를 사용하여 'HMV'가 되었다. 이후 이 로고는 전 세계로 알려졌는데 재미있는 것은 이슬람 국가에서는 개 대신 코브라를 그려 넣고 있다. 이유는 개가 부정한 동물로 인식되었기 때문이다.

프랜시스 바로는 니퍼 그림을 1913년부터 10년간 24장을 더 그렸다. 그라모폰은 원래 EMI의 전신이었다. 1950년 EMI사가 니퍼의 유해를 발굴하려고 노력했으나 실패했다. 지금은 아예 '니퍼 전문 수집가'들이 세계적으로 상당한 수에 이른다.

한국에서는 참소리축음기박물관과 에디슨과학박물관이 특허를 등록하여 독점적으로 이 마크를 사용할 수 있다.

축음기 최다 소장자로 기네스북에

박물관의 소장품은 이미 정평이 나 있지만 세계적인 수준이다. 먼저 축음기에서는 1877년 에디슨이 발명한 최초의 유성기 틴 포일(Tin Foil) 1호, 1899년 제작된 세계 최초의 밀랍관 축음기 에디슨 2호기 에디슨 클라스 엠(Edison Class M), 1900년에 미국에서 제작된, 세계에 하나밖에 남지 않은 축음기 아메리칸 포노그래프(American Phonograph), 세계에 두 대밖에 없다는 동전 투입식 축음기인 멀티폰, 세계 최고의 수동식 축음기라는 HMV 202 등이 있다.

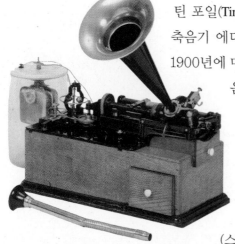

1899년 제작된 세계 최초의 밀랍관 축음기 에디슨 2호기, 에디슨 클라스 엠(Edison Class M)

웨스턴 일렉트릭 보이스 15-A, 16-A, 25-A, 22-A, 혼 시스템, 수공예 캐비닛형 축음기 (스페인), 오토매틱 그래머폰(최초의 리모트컨트롤 기능을 가진 축음기) 엠 베롤라, 치펀데일(다이아몬드 디스크 축음기) 등 혼 축음기부터 책상형·시계형 등의 축음기, SP용·LP용 턴테이블 서커스 오르간 등 세계 17개국 축음기 6,500여 점, 서적 5천여 권과 각종 자료 5천여 점, 라디오 1천여 점, TV 500여 점이 소장되어 있다.

축음기 외에도 음악 관련 유물로는 뮤직박스와 축음기용 SP, 1830년대에 사용됐던 트레몰로 만돌린 피아노, 1900년대 초 축음기를 선전하고 다니던 시트로엥 자동차 등과 음반 15만 점이 있다. 손관장은 1993년에 이미 4천여 대의 축음기와 음반 10만 장을 수집하여 축음기 최다 소장자로 기네스북에 올랐다.

"그 사랑하는 보물들을 잃어버리면 어떡하실 겁니까?"라고 물어봤더니 아직 시스템도 100% 믿을 수 없고 해서 두 점은 아예

에디슨 클라스 엠(Edison Class M) 1899년 미국에서 만들어졌으며 에디슨이 밤잠을 설치며 만든 두번째 작품으로 최초의 재생 기능을 가진 밀랍관축음기이다. 직류 모터를 사용했으며 습전지에 의해 작동한다.

50만 달러짜리 보험을 들어 만약을 대비했다고 한다.

에디슨의 현주소지는 강릉

바로 옆에 위치한 에디슨과학박물관에는 1,300건
이 넘는 특허를 얻어 최후의 발명왕이라는 별명이 붙
은 미국의 토머스 에디슨(Thomas Alva Edison, 1847~
1931) 관련 유물이 있다. 그가 생전에 가장 아끼는 발명품
이었다고 말한 축음기 틴 포일 이외에도, 세계 최초의 TV,
전구, 영사기, 선풍기, 다리미, 전구, 배터리, 토스터, 손전등,
커피포트, 발전기, 주식시세표시기, 등사기 등 600여 점에 이르
는 에디슨 발명품이 있다.

에디슨 등사기용 타자기, 전구를 사용하기 이전에 가스(Gas)등
에서부터 에디슨이 1879년 발명 특허를 낸 벽 부착용 소켓전구,
에디슨 최초의 교육용 영사기도 있다. 또한 1881년 프랑스 파리
박람회에서 으뜸상을 받은 에디슨의 명작 '벽걸이용 전구'는 매
우 유명하다. 이 유물은 1992년 영국 런던의 소더비 경매에서 치
열한 경쟁을 뚫고 낙찰받은 명품 중 명품이다.

한편 축음기가 발명되기 전인 1796년에 최초로 제작되기 시작
하여 1800년대에 주로 음악을 듣던 뮤직박스가 있다. 원통형 뮤
직박스, 원반형 뮤직박스, 자동 피아노로 나무 롤러를 돌려 한정
된 곡을 들을 수 있는 플레이어 피아노, 한 기기에 여러 악기가
내장되어 작은 오케스트라같이 모든 악기가 동시에 한 곡의 음악
을 연주하는 오케스트리온, 그 외에도 노래하는 새나 움직이는 인
형이 있는 뮤직박스, 의자 뮤직박스 등이 있다. 그야말로 에디슨
의 현주소지는 강릉이라는 말이 실감난다. 손성목 관장은 축음기

틴 포일(Tin Foil)
세계 최초의 축음기는 에디슨이
1877년 발명한 포노그래프
(Phonograph)이다. 원래 실린더(원
통)형이었고 최초의 소리는 에디슨
자신의 목소리가 녹음된 '메리에게
작은 양이 한 마리 있다네(Mary Has
A Little Lamb)'라는 동요의 한 구
절이었다.

영국에서 제작된 서커스오르간
(Fairground Organ) 27개의 음색으
로 이루어져 있으며, 목각인형 3개
가 종을 치며 심벌즈 2개와 함께
연주된다.

가 빼곡히 들어찬 전시실을 거닐면서 틈날 때마다 '에디슨 예찬
론'과 자신의 거대한 포부를 설명한다.

"얼마 전 미국의 에디슨 시 시장이 방문했지요. 그곳에 박물관
을 세우려는데 자료를 협조해 달라는 것이었습니다. 그러나 나는
단호히 말했지요. 차라리 기부금을 내달라면 5천 달러를 줄 수 있
습니다. 하지만 유물만은 절대로 안 됩니다. 에디슨의 고향은 미
국이지만 에디슨의 발명품을 만나려면 강릉으로 와야 한다고 말
입니다."

최준희 씨는 한인으로 최초로 미국에서 직선 시장이 된 사람으
로도 유명하다. 손관장은 마음 같아서는 꼭 지원해 주고 싶었으
나 순간적인 감정만으로 결정할 수 없었기에 매우 미안한 마음이
었다고 회상한다.

에디슨과 헨리 포드의 자동차가 나란히

박물관에는 멀티폰, 제임스 와트의 등사기 등이 있으며, 의미 있는 자동차 두 대가 눈길을 끈다. 한 대는 에디슨이 10년 동안 5만 번의 시험 끝에 개발했다는 '에디슨 일렉트릭 배터리카'로 전기를 이용하는 배터리 자동차이다. 이 자동차는 에디슨이 두 대를 제작했는데, 한 대는 미국 헨리 포드 자동차박물관에, 그리고 나머지 한 대는 이곳에 전시되어 있다.

이 외에도 1903년, 최초로 다량 생산하였고 저렴한 가격으로 판매에 성공한 미국의 자동차 왕 헨리 포드(Henry Ford, 1863~1947)의 야심작 'T형 포드'가 소장되어 있다.

여기서 잠시 박물관에 소장된 T형 포드가 어떤 차인지를 살펴볼 필요가 있다. 이 차는 생전에 포드가 '모든 사람이 쉽게 차를 살 수 있도록 하겠다'는 경영철학을 실천한 본격적인 자동차로서 당시까지만 해도 부유층의 상징물로 인식되던 자동차를 대중적인 가격에 보급하도록 하는 데 절대적으로 기여했다. 그의 이러한 경영 전략은 그 뒤로 미국의 포드사가 발전해 온 원동력이 되었다.

이같은 철학을 반영하는 자동차로 헨리 포드는 1903년에는 A형 포드, 1908년 당시로서는 혁명적인 자동차 T형 포드를 만들어 냈다. 이 차는 다른 회사 차들의 시중 가격이 2천 달러 수준일 때, 825달러라는 낮은 가격으로 보급된 자동차이다.

성능은 직렬 4기통 2,890cc 22마력 엔진을 얹고, 2단 기어를 사용하면서 시속 60km까지 가능했다. 1923년 200만 대 생산, 1925년에는 드디어 대당 260달러까지 값을 낮추는 기록을 세우며 1927년까지 1,500만 대가 생산되었다. 그 후 고급차로 이어지

에디슨 일렉트릭 배터리카
에디슨이 10년 동안 5만 번 시험한
끝에 개발했다는 전기를 이용하는
배터리 자동차이다.

는 GM사의 자동차들이 등장하면서 미국 자동차의 역사를 새롭
게 장식한다.

이 과정에서 헨리 포드는 1891년에 에디슨이 운영하던 에디슨
전기회사에 입사하게 되어 에디슨과는 직접적인 인연을 맺게 되
었다. 그는 그곳에서 전기 지식을 습득하고 퇴근 후에는 집에서
엔진을 만드는 데 열중했다. 1896년 최초의 2기통짜리 자동차를
발명하는 데 많은 도움이 되었으며, 포드보다 16세나 많은 발명
왕 에디슨이 그를 찾아와 격려하는 등 우정이 돈독하였다.

헨리 포드는 자동차를 설계, 제작할 때 에디슨에게 조언을 많이
구했으며, 에디슨의 의견을 최대한 반영했다고 한다. 그 예로, 히
트작 T형 포드의 작동장치가 왼편에 있는 이유가 바로 미국의 독
립정신을 반영하여 영국의 자동차와 차별화하자는 권유에 따른
것이다. 이러한 이유로 1914년 이후 제작한 자동차는 모두 핸들
및 작동장치를 왼쪽에 두게 되었다고 한다.

손관장은 에디슨과 헨리 포드 바로 이 두 사람의 야심작으로 꼽

히는 '에디슨 일렉트릭 배터리카'와 더불어 T형 포드를 모두 소장하고 있는 셈이다.

'무정한 마음, 카타리 카타리'

참소리축음기박물관은 우리나라 어느 박물관에서도 보기 드문 시스템을 구사하고 있다. 그것은 바로 수많은 유물에 대한 개인 대 개인 설명 체계이다. 도슨트 정도의 개념으로 이해될 수 있지만 여기서는 7~8명의 숙련된 설명요원이 직접 100여 년 된 축음기를 작동하고 소리를 들려주거나 그 역사에 대한 간략한 내용을 일일이 서비스한다. 이러한 관리 과정은 결국 축음기도 그러하지만 에디슨이라는 과학자에 대한 전문적인 이해를 돕는 데도 교육적인 역할이 크다.

본관 2층에 새롭게 마련된 음악감상실은 참소리축음기박물관의 자랑이자 강릉 전체의 자랑이기도 하다. 외형은 축음기 레코드형인 원반형으로 설계되었고 200명 동시 입장이 가능하다. 감상실에서는 우선 스피커를 보는 것만으로도 희한한 체험이다. 웬만한 사람 키보다도 큰 파트리션, 매킨토시, 천사의 목소리로 불리는 자디스, 1920년대 웨스턴 일렉트릭 등 10여 종의 대형 스피커가 진열되어 있으며, 경포호수가 바라다보이는 창문을 병풍처럼 두르고 있어 음악과 호수가 일체를 이루는 환상적인 장면을 연출한다.

"2009년 5월은 저의 유물 수집 50주년이며, 박물관 건립 30주년입니다. 제가 꼬박꼬박 잊지 않고 해설을 해왔는데 이렇게 건망증이 오는군요…. '무정한 마음, 카타리 카타리' 너무나 유명한 노

박물관에 있는 음악감상실
웬만한 사람 키보다도 큰 파트리
션, 매킨토시, 천사의 목소리라고
불리는 자디스, 1920년대 웨스턴
일렉트릭 등 10여 종의 대형 스피
커가 진열되어 있다.

래이지요. 명테너 주세페 디 스테파노가 부른 노래입니다. 그는 황
금의 콤비 마리아 칼라스와 노래를 불러 빼어난 오페라 음반을 남
기기도 했지요…. 오늘은 루치아노 파바로티의 목소리로 이 명작
을 감상하시겠습니다…."

2008년 12월 오랜만에 경기도박물관과 미술관 관장들이 함께
방문한 자리에서 손관장은 위암 수술을 한 후 가라앉은 목소리로
다시 그만의 특유한 음악 해설을 이어갔다.

"1964년에 제가 제대를 하고 잠시 전파사를 하고 있었습니다.
그때만 해도 거리에 스피커를 달고 음악을 틀어 주었을 때입니다.
그때 바로 이 '카타리 카타리'가 나가고 있었는데, 어떤 여선생님
이 전파사에 들어와 눈을 감고 음악을 듣더니 눈물을 흘리시더군
요. 지금도 그 기억이 생생합니다."

여덟 곡을 감상하였지만 일어설 줄을 모르는 관장들에게 손관장은 끝으로 세계적인 '쓰리 테너' 루치아노 파바로티(Luciano Pavarotti), 호세 카레라스(Jose Carreras), 플라시도 도밍고(Placido Domingo)의 연주로 '라 트라비아타(La Traviata)'에 나오는 아리아 '축배의 노래'를 선사하였다.

"2007년 9월 6일 루치아노 파바로티는 췌장암 수술을 받고 71세의 일기로 세상을 떠났습니다. 플라시도 도밍고, 호세 카레라스와 함께 쓰리 테너로 명성을 날렸지만 그가 없는 쓰리 테너가 무슨 의미가 있겠습니까?"

그리고는 평소 음악 해설에서는 쉽게 하지 않는 자신의 무용담을 몇 마디 남겼다.

"한번은 저의 집사람이 꼭 한번 미국에 데리고 가달라고 해서 할 수 없이 함께 미국에 갔을 때입니다. 축음기를 살 현금을 007가방에 가득 담아서 가지고 다닐 때였지요. 신용카드라는 것을 구경도 못했던 시절이니까요. 그런데 또 강도를 만났어요. 무조건 다 벗어 버리고 내주면 산다는 생각으로 팬티만 남기고 다 주었지요. 그리고는 겨우 살아나와 어찌어찌 돈을 구해 다시 미국 공항에 내렸는데 007가방을 다리 사이에 끼워두고 공중전화를 걸려는 순간, 그 사이를 못 참고 빼가더라고요."

웃으면서도, 웃어야 할지 어찌해야 할지 손관장을 만나게 되면 종잡기 어려운 선문답을 하면서 한동안의 시간이 흐르게 된다. 그리고 그의 500년 지론을 듣게 되면서 다시 한번 '참소리?'를 듣게 된다.

"나는 참소리에 이끌려 에디슨을 알게 되었고, 그의 성실한 외길 인생에 존경하는 마음을 갖게 되었다. 에디슨이 발명할 것이 너무 많아 300년을 살고 싶다고 했듯이, 나 역시 수집할 것이 아직도 많고, 참소리박물관을 명실상부한 세계 제일의 박물관으로 만들기 위해 500년을 더 살고 싶다."

토탈미술관 노준의 관장

"자, 이제 여기까지 왔습니다. 누가 하라고 시키고, 누가 참 잘한다고 칭찬을 해주길 기대하거나 상장을 받거나 영예를 기대한 것은 결코 아니었습니다. 다만 사람이 사람으로서 뜻을 지니고 살아야 한다는 믿음으로 여기까지 온 것입니다."

최초로 등록된 사립미술관, 선구자의 길

토탈미술관은 노준의(1946~) 관장과 부군인 문신규 씨의 공동 작품이다. 그들은 각각 미술과 건축을 전공하였다. 두 사람의 이상적인 예술의 만남은 1976년 동숭동의 유명한 '토탈갤러리'로부터 꽃을 피웠다. 그들은 이 시절에도 선도적인 디자인 잡지를 발간하고 자료실을 운영하면서 디자인계뿐 아니라 순수 미술 분야에서도 눈길을 모으고 있었다.

당시 '토탈 디자인'은 디자인의 본질적인 문제에 대하여 반성을 해야 한다는 새로운 시각에서 출발되었다. 합리성으로 전문화하는 디자인의 흐름에 대하여 생활 속에서 조화되는 총체적인 다양성을 고려하지 않고 있다는 화두를 던지면서, 인간이 보다 가깝게 향유할 수 있는 디자인을 모색했던 것이다. 결국 디자인의 근원인 순수 미술의 모든 요소들을 망라하여 토탈(Total)로 확장하고, 나아가서는 환경과 어우러지는 새로운 미술 영역을 추구하게 된다.

노준의 문신규 두 사람은 새로운 출발을 위하여 1978년에 장흥면 일영리로 옮겨갔다. 이곳이 바로 장흥 토탈미술관의 발아점이다. 그러나 당시 상황에서는 아직 '미술관'이라는 개념이 부족하기도 하고 어떻게 해야 공공적인 성격의 미술관을 운영하게 되는지 몰라 시행착오가 수없이 반복되던 시절이다. 물론 공식적인 인가도 어려웠다.

"우리 부부는 도심을 떠나 얼마쯤은 자신을 되돌아보고, 조용히 명상을 하고 싶은 마음을 갖게 되었습니다. 아울러 우리와 비슷한

토탈미술관
경기도 장흥에서 1987년에 설립되었다. 현재는 서울의 평창동에 위치하고 있으며, 현대미술 분야의 뛰어난 기획 전시로 이미 정평이 나 있다. 'Project 8 시리즈'를 비롯하여 2008년 '제임스 터렐(James Turrell)전' 2004년 '당신은 나의 태양: 한국현대미술 1960-2004' 등 국내외의 전시를 개최하였으며, 백남준과 존 케이지를 비롯하여 다양한 퍼포먼스와 현대음악이 주가 된 '현대음악 주간 행사'를 개최하였다.
음악을 비롯하여 문학 등 다양한 장르를 통섭하는 행사를 10년간 매월 기획해 왔다. 1993년에 시작된 '토탈미술관 아카데미'는 수준 있는 강좌로서 40명 정원의 1년 과정으로 개설되었다. 첫해는 미술 분야만 강의하였으나, 이듬해부터는 건축, 음악, 문학, 영화 등 문화 예술 전 장르를 추가하였으며, 2008년 11월에는 회원들이 주최한 '후원의 밤'을 개최하였다.

생각을 지닌 사람들에게 나무와 새의 지저귐과 깨끗한 물과 미술의 아름다움을 같이 나눌 수 있다면 하는 바람을 가졌습니다."

이처럼 순수한 명상의 공간을 추구했던 장흥시대의 출발은 본래 '디자인 교육관'을 설립하기 위함이었다. 하지만 1980년에서 1984년까지 노관장과 문신규 씨는 동분서주하며 다양한 방법을 찾아보았으나, 당시의 시대 상황이 좀 험악하여 여러 명이 한곳에 집결하는 분위기가 사회적으로 어려운 시대여서 여의치 않았다. 여기에 어린 학생들을 상대로 하는 일이라 교육 목적으로 사용한다는 것을 이해하지 못하는 당국이 엉뚱하게 '호화 별장세'를 부과해 부담이 되었다.

이러한 이유도 있고 오래 전부터 미술관을 한번 해보고 싶었기에 미술관 설립으로 생각을 전환하게 되었다. 이때가 1984년이다. 결국 미술관 등록을 해야 한다는 과제를 안고 두 사람은 정식으로 서류를 만들기 시작하였고 미술관 인가를 받기 위해 발로 뛰었다. 그러나 그 어떤 전문가들도 사립미술관을 설립해 본 경험이 없어 물어볼 곳조차 마땅치 않았다.

"당시 상황으로서는 여러 유물을 모아둔 후 '토탈박물관'이라고 했다면 인가가 더 쉬웠을지 모르지요. 우선 '미술관'이란 단어가 정부 행정상 자료에 등재되어 있지 않기 때문에 인가받기가 너무나 힘겨웠습니다. 게다가 당시 부지 5천 평 중에서 약 천여 평이 농지였는데 이 서류를 같이 올렸더니, 농지 사용 예외사례 약 스물네 가지 중에서 '레미콘 공장'까지도 허가해 주지만 '미술관'이란 단어는 없기 때문에 안 된다는 것이었습니다.

미술관을 지으면 오염 물질이 나온다는 환경청의 말도 있었고요. 기가 막힐 노릇이었지요. 아무리 설득해도 안 되고 무어라 표현하

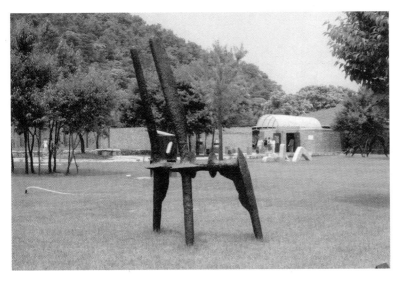

토탈미술관 장흥 야외 조각전시장
1978년 장흥으로 이사하였으며
1984년 미술관 전환을 결심하였다.

기가 힘들었지요. 이렇게 만들어진 서류는 이장, 면장, 군수 순으로 올라갔다가도 이러저러한 이유로 인가가 나질 않고 다시 되돌려지고, 또다시 신청하고 또 되돌아오기를 수차례 반복했습니다."

'무'에서 '유'를 창조하는 심정으로 서류를 만들기 시작한 지 만 3년간 정부 부서 여섯 곳을 전전하며 허가를 받아내는데, 해당 관청은 해당 면이나 군사무소 등을 제외하더라도 건설부, 환경청, 농림부, 경기도청, 문교부, 군부대 등이 있었다.

그런데 문제는 이러한 서류 심사가 반년에 한번 겨우 있기 때문에 더욱 시간이 많이 걸릴 수밖에 없었다. 어느 때는 면장까지 올라가다가 군수가 바뀌는 바람에 다시 처음부터 복잡한 절차를 밟아야 했고, 7~8회 시도한 끝에 겨우 통과가 되었다.

"기가 막힌 것은 이 역시 정부에서 통과시켜 주려고 해서 한 것이 아니었어요. 나중에 들은 말인데, 올림픽하고 관계가 있었던 것

같아요."

노관장이 들었던 당시의 과정은 이렇다. 1988년 올림픽을 기념하기 위한 사업으로 올림픽 조각공원을 만들러 외국 조각가들이 왔는데, 한 번은 사회주의권 조각가들이 오고, 한 번은 자유진영 쪽의 조각가들이 왔다. 그런데 이들 양 진영이 모두 한국의 조각공원을 구경하고 싶다고 한 것이다. 그러나 당시 우리나라에는 그러한 시설이 전무했었다.

관계자들이 급히 장흥 토탈미술관에 다녀왔지만 아직 완성도 안 되었고 인가도 나질 않아 외국 작가들의 요구를 들어주기가 어렵다는 고충을 털어놓았다. 정부에서는 처음에 국내 굴지의 기업 미술관에 안내했지만 조각가들이 그에 만족하지 않자 고민 끝에 장흥의 토탈미술관으로 안내하게 되었다.

장흥 토탈미술관에 온 외국 작가들의 반응은 한국에도 이런 곳이 있느냐는 듯 상당히 긍정적이었다. 그들은 아침나절에 와서는 하루 종일 가지 않고 대화를 나누고 자세히 구석구석을 살폈다. 덧붙여서 조언하기를 한결같이 '개관하는 데 10년이 걸려도 차근차근 하라'는 말을 남겼다.

이러한 외국 작가들의 반응이 큰 영향을 미쳤던지 드디어 1987년 9월 11일에 준박물관(미술관)으로 등록되었다. 우리나라 최초 사립미술관이 문을 열게 된 것이다. 당시는 미술관 등록제도가 없어 준박물관으로 등록할 수밖에 없었고, 이후 1993년 5월 14일에 '박물관 및 미술관진흥법'에 의하여 다시 1종 박물관으로 등록되었는데, 5천 평의 장흥 야외 조각공원과 200평의 실내 전시장을 갖추게 되었다.

당시는 조각가들이 작품을 발표할 공간이 매우 희귀했다. 토탈미술관은 그런 점에서도 큰 의미를 가졌으며, 야외에는 40여 석

규모의 소형 노천 음악당에서 크고 작은 연주회가 이어졌다.

이와 같은 과정을 거쳐 설립된 토탈미술관은 장흥시대만 해도 중요한 전시가 이어졌다. 개인전을 연 작가들은 조성묵, 육태진, 심문섭, 신현중, 문주, 박석원, 송번수, 김춘수, 윤형근, 이승조 등 미술계의 쟁쟁한 작가들이 다수 포함되어 있었다.

이와 함께 미술관은 다양한 복합 공간으로도 활용되었다. 성능경의 퍼포먼스가 펼쳐지면서 작가들이 결혼식을 했는가 하면, 한국바그너협회의 모임 장소로도 단골이었다. 클래식 음악 마니아인 방송인 황인용 씨가 1층 방 하나를 60년대식 음악감상실로 사용한 적도 있으며, 너와집 천장에 관람객들이 수많은 메모를 매달아 놓아 또 하나의 볼거리로 유명했다.

"아무리 서울 근교라 해도 처음 현대미술품들을 전시할 때는 이를 잘 이해하지 못하는 사람들에게 우스운 꼴도 많이 당했어요. 센서로 저절로 움직이는 설치 작품을 어떤 관람객이 '자식, 건방지게 저절로 움직여!' 하면서 발로 차는가 하면, 도자로 구운 커다란 원통 작품에 관람객이 들어가 밀고 다니는 사건도 있었지요. 야외에 설치한 조그만 지붕이 있었는데 웬 남자가 올라갔다 떨어져서 놀래가지고 가봤더니 금방 사라졌어요. 창피해서 줄행랑을 친 것이지요. 휴일에는 보통 몇 명씩은 고기 구워 먹는 사람이 있었던 그 시절입니다. 아련한 추억이에요."

당시 토탈미술관 설립은 많은 것을 포함하고 있었다. 무엇보다도 동시대를 중심으로 한 현대 작가들의 작품을 집중적으로 다루는 미술관이 탄생했다는 의미와 함께 개인이 그와 같은 미술관을 운영할 수 있다는 가능성을 제시한 획기적인 사건이었다. 또한 서울 근교에 예술촌이 탄생되는 효시를 이루어 특히 대학생이라

면 누구나 한번쯤 다녀와야 하는 필수 코스로 인식될 정도였다.

그러나 시간이 가면서 많은 변화가 일었다. 즉 입체적인 종합 예술을 구현하려는 의지를 가지고 많은 노력을 하였으나 장흥은 이미 '숲속의 미술관'이라는 명칭을 유지하기 어려워진 것이다.

토탈미술관에서 개최된 'Organ mix' 전시
2009년 9월

"미술관 인허가는 까다롭기 그지없었고, 문화 사업 그 자체를 색안경을 쓰고 바라보는데, 카페나 식당 등 유흥업소들은 날이 갈수록 번창했어요. 결국 그들에게 장흥 야외 조각공원이 포위되었고, 새들의 합창이 멀어져 갔어요. 명상과 휴식을 겸한 예술애호가들의 안식처는 외딴섬이 된 셈이지요."

평창동 토탈미술관은 이미 1992년 4월부터 시작하였다. 그러나 장흥에서 마음이 멀어지기 시작한 후 서울의 조용한 주택가 평창동으로 서서히 미술관의 중심을 옮겨 오면서 설치미술 및 조각전, 공연 등 다목적 공간의 면모를 갖추게 된다.

평창동에서는 두 개의 전시실과 야외극장, 강의실, 자료실과 1만 장이 넘는 CD 및 레코드를 보유하고 음악감상실을 운영하면서 제2기 토탈미술관 시대를 열었다. 당시 노총각이었던 김봉태 씨의 결혼식이 미술관 뜰에서 열렸을 정도로 작가들에게도 사랑받는 공간이 되어 갔다.

누가 하면 어떤가요?

2005년 장흥의 토탈미술관 야외 조각공원은 그간 적지 않은 영광과 새로운 기록들을 남기고 양양으로 이사하게 되었다.

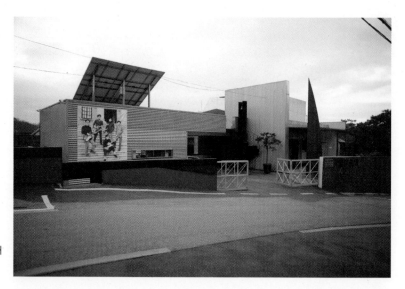

평창동 토탈미술관
1976년 토탈 갤러리에서 시작해
1987년 미술관으로 등록되었다.

"장흥의 조각품들은 예전 것이어서 규모가 작은 작품이 많았지요. 야외에 놓인 70점 중 10~15점 정도는 괜찮았어요. 나머지는 3~5m 안팎이라 건물 앞에 놓기엔 아담하고 예쁘지만 야외조각장에는 어울리지 않거든요. 마음이 허전했지만 장흥을 철수하려는 고민을 오랫동안 하다가 결국 양양의 을지의과대학 연수원 공간으로 옮기기로 최종적으로 결정하고 작품들을 떠나보냈습니다. 의과대학에서는 연수원을 하고 한편에서는 미술관을 설립하는 방식이지요. 결국 동일한 공간을 이중적으로 활용하게 되는 셈이지요."

지금은 일현미술관으로 등록되어 독립된 미술관 역할을 하고 있지만, 노관장은 처음 그곳으로 작품들을 옮겨가고 보니 장흥보다 더 기분이 좋았다고 했다.

"바닷가이고, 양양공항 옆이어서 더욱 운치도 있고 교통도 좋고요. 작품을 실어 가는 데 15톤 트럭으로 열한 대가 사용되었습니

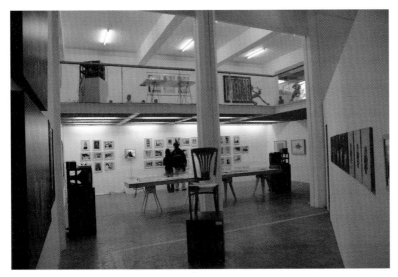

평창동 토탈미술관 전시장
국내외 실험적인 작가들의 기획전
으로 유명하다.

다."

당시 장흥의 야외조각품 약 70여 점이 양양으로 갔다.

"사실 국가제도를 조금 바꾸었으면 싶은 것은, 광주 비엔날레가
베니스 비엔날레와 예산이 맞먹거나 더 많기도 한데, 철학이나 인
문학적인 기초가 부족하다는 생각이 들어요. 점차 세계적인 거물
이 오지 않고 있지요. 좋은 작가들이 오려면 국제적인 마인드가 열
려야 하지요."

2004년 가을쯤 노관장은 숨을 고르면서 전시장 한곳에 비치해
둔 건물의 모형도와 투시도를 꺼내서 보여주었다. 자세히 보니
아트센터와 스튜디오 같은 건물로 작가들의 아파트와도 같은 성
격이었다. 그는 이러한 건물을 지어 100명 정도의 작가를 한곳에
유치하고 이들에게 작업실을 마련해 주면서 세계적인 평론가나

작가들을 이곳에 초빙함으로써 그들과 하나 되는 공간을 짓고 싶다고 피력했다.

이러한 방법은 곧 우리나라의 유망주들을 세계로 진출시키는 지름길이며, 재원의 어려움은 각 기업들이 스튜디오 몇 개씩만 책임져 준다면 해결될 수 있다는 계획을 설파하면서 미래를 걱정했다.

"스튜디오를 잘 운영해야 합니다. 아주 좋은 평론가, 기획자, 행정가, 꾸준한 작가들, 작품에 아주 미친 작가들을 데리고 평론과 함께해야 하지요."

그의 계획은 곧바로 다른 기구에 의하여 진행되었다. 2006년 5월 '장흥아트파크'가 되어 작가들의 스튜디오를 짓는 한편 장흥 토탈미술관은 다양한 소규모 전시실과 야외 조각공원으로 거듭나면서 인근에 조각 분야의 작업장을 만드는 등 다양한 시설들이 들어서게 되었다. 이는 노관장에 의하여 진행된 것은 아니지만 "누가 하면 어떤가요?" 하면서 자신이 조성한 미술관에 이와 같은 진전이 이루어져서 매우 감사하는 마음이라는 것을 피력했다.

일 저지르는 것이 전공

"호노래도라는 작가는 최근 전시 준비로 우리 미술관에 와 있는데 며칠 밤을 새우고도 어제 오픈 후에 1시 반까지 무언가 설치하고 갔습니다. 전문가로서의 승부수가 있다는 것을 절감합니다.

요즘 열정적으로 하는 우리나라 청년작가 한 사람이 작품을 설치했는데, 이번 전시에 참가한 벨기에 작가와 독일 작가가 그가

영어를 할 수 있는지 물었습니다. 순간 저는 임기응변으로 조금밖에 못하지만 잘 가르쳐서 할 수 있게 할 거라고 하니, 유럽으로 소개하고 싶다고 추천하는 것이었습니다. 너무 반가웠지요. 이렇게 거물들이 와야 눈에 띈 게 있어서 일이 성사되는 것이지요. 한국의 그 청년작가는 이 사람들에게 인사 한번 한 적도 없고 자기 일만 했지요. 저는 이런 결과들 때문에 이 일들이 너무 힘들지만 결코 멈출 수가 없습니다."

아울러 세계적인 수준의 작가가 된다는 것은 결코 간단한 일이 아니라는 것을 재삼 강조하면서 우리나라의 능력 있는 작가들을 발굴하여 세계 무대에 내보내고 싶은 마음이 너무나 간절하다는 말을 혼잣말처럼 되뇌었다.

과거 갤러리와 미술관에 들인 총 예산에 대하여 묻자 노관장은 동숭동 토탈 시절은 디자이너들을 위한 갤러리로 전혀 이익을 창출하지 못했다고 하면서 초창기 도록을 제작하고 나면, 모자라는 부분은 디자인과 건축 수입에서 충당해 왔다고 말한다.

1980년대에서 1990년대 말 장흥을 오픈하는 동안은 토탈미술관이 장흥을 알리는 선두 주자였던만큼 관람료가 연간 1억 원 가량이었지만, 평창동에서는 아예 관람료 등의 수익이란 상상할 수 없다고 한다.

"장흥에서는 매년 7회 정도 전시를 했었으나 관람료가 큰 힘이 되었지요. 특히나 대표적 문화관광지로 소문이 나면서 몇 년간은 인건비와 기본 운영이 가능했지요. 물론 외환위기가 터지면서는 도저히 불가능했지만…."

그런데도 노관장과 부군 문신규 씨가 장흥의 성공에 힘입어 지

속적으로 새로운 사업을 벌이자, 관람료의 몇 배에 해당하는 재원이 필요했다. 대표적으로 역점을 두었던 '토탈미술상' 운영이 시작되었고, 1회에 6천만~7천만 원이 소요되었다. 이러한 사업을 포함하면 연간 미술관에 2억 원 이상이 투입되었다고 한다. 입장료 수입이 1억 원쯤이었으니 결국 매년 1억 원의 사재를 쏟아 부은 셈이다. 토탈미술관이 30년간 투입한 총액은 약 50억 원 정도가 되었고, 결국 부족한 부분은 '일 저지르는 것이 전공' 이라는 남편 문신규 씨에게 손을 벌렸다.

미술관 입구의 전시 관련 자료
기획, 전시 과정, 작가의 포트폴리오, 전시기록, 도록 등을 방대하게 구축했다.

뮤지엄에서 무슨 공연?

"정말 쉬고 싶기도 했어요. 어떻게 보면 피곤한 일일 수 있습니다. 이제 회상하면 무슨 소용이겠는가만 가장 어려웠던 것은 등록신청할 때 군청 등에서 서류 제목만을 가지고도 트집을 잡았던 일입니다. 그때는 기자들도 큰 도움이 못되었지요. 그들은 좋은 공연이라도 열라치면 뮤지엄에서 무슨 공연이냐고 못하게 하는 경우가 한두 번이 아니었지요. 토요일, 일요일만 하는 것조차 아무리 공연이 좋아도 3주를 넘어가 본 일이 없어요. 야외 전시도 그림이 아니라서 안 된다고 하여 한숨만 쉬고 며칠을 지낸 적이 있습니다."

특히 1998년 김대중 정권 초에는 무슨 이유에서인지 '뮤지엄 사찰' 같은 조사가 있어 기를 꺾어 놓았다고 한다. 당시 20명이 넘는 사찰반이 갑자기 들이닥쳐 미술관의 수입을 모조리 조사하고 입장료는 받아서 어디 썼냐고 자꾸 묻곤 했다는 것이다. 세금 공제도 너무나 불리했다. 관련 공무원들은 지금까지 전시회 개최한 것만 60여 회쯤으로 계산을 하고, 토탈미술상도 포함해서 전

시가 무엇이든 관계없이 각 회당 100만 원씩만 비용으로 인정하고 공제해 주었다는 것이다.

"아무리 설명을 하고 공공적 성격으로 개인의 재산을 바쳐 가면서 하는 것이라고 해도 막무가내였지요. 결국 연 1억 원 입장료 중에서 6천만 원만 겨우 세금공제받고 나머지는 세금을 다 냈지요. 무슨 수익이라도 있으면서 그랬다면 억울하지나 않아요."

본래는 장흥에다 어린이미술관을 설립하려고 그림을 그렸으나 재정이 부족하여 실패했고, 다시 레지던시로 작가들에게 창작 공간을 제공하고 싶었으나 꿈을 이루지 못해 장흥 시절의 마감이 좀 미흡했다는 노관장. 아쉽다는 미소를 지었다.

"우리가 무엇 때문에 재산을 다 바쳐서 이 힘겨운 일들을 하는 것입니까? 처음엔 미술관이 무엇인지 어렴풋하게나마 인식하고 그냥 하다가 한동안이 지나야 느끼는 것이지만, 나중엔 우리 작가도 해외에 나가서 크게 활동하기를 바라게 되더군요. 저의 경우는 토탈을 통해서 우리 작가들이 해외로 진출하는 기회를 더 많이 포착하기를 바랐어요."

잇달아 개최된 대형 전시들

토탈미술관은 30년 동안 100회의 크고 작은 전시를 개최하였다. 노관장은 우선 장흥 조각공원에서 개최된 전시 중 가장 인상 깊은 전시회로 다음 세 가지를 들었다.

첫째는 1996년 '현대도예의 세계'를 들 수 있다. 당시 초청된 작

가들은 그 후 경기도 도자엑스포 때 온 핵심적인 작가들이었다.

둘째는 1991년 11월 '한국의 사진의 지평전'이다. 사진이 순수 미술에 영입되는 결정적 동기가 된 전시이다.

셋째는 '토탈미술상'인데, 35세 중진작가들을 대상으로 하였다. 장흥에서 입장료를 받은 것으로 인건비로 쓰고 남은 돈과 자비를 보태어 해마다 하였는데 한번에 6천만~7천만 원씩 들었던 상이었다. 1991년 이후 이 미술상은 5회에 걸쳐서 개최되었다. 상의 진행은 '운영위원'들이 있고, '작가 선정위원회'가 있었던 매우 좋은 제도였다. 비평이나 순수 미술작가 등 작가 선정위원 10명이 각각 1~2명씩 추천한 후 운영위원 6명이 작가 선정위원회가 뽑은 중에서 7명을 골라낸다.

"운영위원들이 제작비를 100만 원이든 200만 원이든 400만 원이든 주라고 하는 만큼 지원되도록 하는 권한도 있었어요. 이 7명이 400만 원씩 주라고 하면 2,800만 원이고 상금은 1만 달러(당시 800만 원)였습니다. 그 이듬해 개인전을 열어 주고 도록도 만들어 주었지요. 운영위원 사례비도 부담이었습니다. 마지막 평가는 외국의 거물 평론가가 와서 하는 방식이어서 더욱 그랬지요."

운영위원회에서 뽑은 7명 중 외국 유명 인사 및 한국 유명 인사를 초빙하여 1명을 뽑는데, 한국의 정서나 상황을 알면서도 한국 작가를 많이 알지 못하는 나카하라 요시키를 제일 처음 모셨다. 그 후 이우환 선생도 포함되었고 지노디 마치오 베니스 비엔날레 기획실장, 뉴욕 대학의 도널드 쿠스피트(Donald Kuspit) 등이 왔다.

"외국인을 초빙한 것은 한국인들이 하면 출신 학교 편들기가 생

길까 염려하여 상의 권위를 세우기 위하여 7명 중 1명을 뽑을 땐 이와 같이 중립적 인사를 초빙했지요."

이와 같은 운영 방식은 당시 한국의 상황으로서는 획기적인 제도가 아닐 수 없었다. 더하여 현대미술 관련 전시를 본격적으로 개최한 것은 1982년의 '카운트다운'이 계기가 되었다고 한다. 이어서 노준의 관장은 평창동 토탈미술관에서 개최된 전시에서는 두 개의 전시가 생각난다고 한다.

첫째로 1994년에 개최한 프랑스 출신의 세계적인 작가 베르나르 브네(Bernar Venet, 1941~) 등 거물들의 전시들도 기분이 좋았지만, 1996년부터 시작된 'Project 8 시리즈'를 먼저 꼽았다. 첫 회엔 독일인 4명, 한국인 4명으로 구성되었다. 독일인으로는 토니 크렉(Tony Cragg, 1949~), 토마스 루프(Thomas Ruff, 1958~) 등 유명 작가 2명과 젊은 예술가 2명, 한국인으로는 이우환, 전수천 등 국제적 명망이 있는 작가들과 젊은 예술가 2명으로 구성하였다. 이듬해는 프랑스 작가들과, 그 다음에는 영국으로 옮겨갔으며, 건축을 수용하였다.

둘째로는 특히 'Project 8 시리즈'의 웹작가들에 의한 전시가 기억에 남는다고 하였다. 시리즈를 계속한 후에 새천년을 맞이하여 정보화 시대인데 아직도 공간을 가지고 전시를 해야 하는가 하는 공간에 대한 새로운 담론을 제시하는 의미로 기획되었다. 이때 웹으로 순수 예술을 하는 작가 8명을 모았는데 지금도 그렇지만 당시 세계 최고의 수준이었고 또 세계 최초였을 가능성이 크다. 전시 형태도 매우 특이했다.

"이때는 예산도 1천만 원 가량밖에 없었어요. 이 예산으로 영어도 잘하고 다방면에 조예가 있는 8명의 작가와 1명의 평론가를 위

평창동 토탈미술관 설치작품
과감한 형식과 재료를 사용한 설치, 미디어 작업들을 수용한 기획전을 개최해 왔다.

촉하여 9명에게 1천 달러씩 사용하고, 남은 1천 달러로 엽서를 만들었어요. 웹으로 순수 미술을 하는 사람들에게는 1천 달러를 지원하여 작품을 맡기고, 기획자나 비평가에게는 2000년을 맞아 작품을 새로운 컨셉트로 기획해 줄 것을 부탁하였고, 두 달 동안 전시하겠다고 하더군요."

웹상에는 토탈미술관측이 전시회 기간에 두 달 먼저 전시를 하고, 그 후 8명의 작가가 올릴 수 있는 조건으로 계약을 하였다. 그런데 예상 밖의 결과가 나타났다. 웹에 올리는 것은 한국에서 할 수 없어서 미국에 가서 했는데 엄청난 관람객이 방문하였던 것이다. 이 사이트에 한국인은 불과 4,500명이 들어왔으나 외국인은 18,000명이 클릭한 것으로 집계되었다. 총 관람한 페이지 또한 18만 페이지나 되었다. 노관장은 덕분에 미국에 세금을 제법 내게 되었다고 한다.

'내가 네 비서할게'

그녀가 꼽지는 않았지만 사실 미술관 전시에서 매우 중요한 기획전이 여럿 있었다. 특히 1993년 '한국현대미술, 격정과 도전의 세대' 전에서는 그때까지만 해도 서양 미술의 첨단 사조를 수용하느라 숨가빴던 우리 현대미술과 그로부터 자신들의 정체성을 찾아 나서기 시작한 주요 경향들을 정리하고 성찰한 의미 있는 기획이었다. 전시는 1950~1960년대에 주축을 이루던 작가들과 1990년대의 새로운 동향을 리드하던 작품들을 동시에 비교할 수 있도록 하였고, 수십 차례의 인터뷰와 자료 정리를 시도했다.

한편 토탈미술관의 스페셜 이벤트는 음악 · 춤 · 사진 등 전 분야에 걸쳐 크로스 오버의 기획력을 구사했다. 세계음악제 프레오픈인 '로빈 미나르(Robin Minard)의 음향 인스톨레이션' '20세기 러시아 피아노 음악' '존 케이지의 피아노 음악' '서울 이무지치 합주단 공연' '딜레탄트 쳄버오케스트라 연주회' '독일 패션사진전 1945~1995' '쥬느비에브 호프만 사진전' '크로스 오버 댄스-감각' 'Video Poetry' '김헌근의 모노드라마' '박은영의 춤' 등 매년 굵직굵직한 프로그램이 이어졌다.

2009년에 들어 토탈미술관 아카데미는 17기를 맞고 있었으며, 한 번도 같은 강의를 하지 않고 문학, 미술, 음악, 영미문학, 건축, 철학 등 예술, 인문학을 넘나들며 주마다 강좌가 개설됨으로써 수준 있는 뮤지엄 강좌로 유명하다.

노관장이 이러한 전시와 특별한 행사들을 효율적으로 개최할 수 있었던 데에는 전문가를 인정하고 그들을 존중하며, 적절히 도움을 받을 수 있었던 것이 큰 작용을 하였다. 우선 1989년 이후 국내에서는 처음으로 객원 큐레이터를 초빙하였는데, 김원방,

이용우, 이원일, 이영철, 헬렌 박, 마크 보쥬 등이 객원으로 큐레이팅을 담당했으며 정준모가 큐레이터를 지낸 바 있다.

토탈 아카데미 강연 장면
미술 분야 외에도 인물학, 미학, 음악, 건축 등 매우 다양한 교육 과정으로 구성되어 있다.

"초기에는 아무래도 전문가의 지원이 중요했지요. 윤명로, 이승조, 심문섭, 최명영 씨 등은 특히 많은 조언과 심의 등을 맡아 주었고, 큐레이터 또한 제게는 중요한 친구이자 길잡이였지요. 저는 처음 그가 마음에 들면 그냥 가리지 않고 '내가 네 비서할게'라고 말하지요."

노관장이 전문가를 인정하는 최대한 예의인 셈이었다.

모르고 무식해서 시작했다

몇 해 전 한 블록 떨어진 건물 지하에 수천 권의 미술 관련 서적이 가득 쌓인 방을 보여준 적이 있다. 귀한 해외 자료들이 다수 있었고, 초기 디자인 관련부터 음반에 이르기까지 그야말로 토탈 자료들이 즐비했다. 마음 같아선 바로 열람실을 만들고 싶지만 도저히 여력이 없다는 노준의 관장.

2009년 눈이 내리는 새해 어느 날 '30년 정리하기' 장시간 대화에서 노관장은 "모르고 무식해서 시작했다"는 간단한 말에 이어서 "그렇게 어려울 것인지는 꿈에도 몰랐다. 남편(문신규)같이 일 저지르기 좋아하는 사람을 만나서 시작했지 나 혼자였다면 도저히 불가능했을 거다." 그의 특기인 짧은 미소가 지나갔다.

"이제 설계하시는 분들은 여는 것도 중요하지만 자체적으로 운영은 어떻게 해야 하는지 좀 계획을 세우고 시작하시기를 간곡

2004년 토탈미술관에서 전시된 '당신은 나의 태양'전 전시. 30년간 100회의 크고 작은 전시를 개최해 왔으며, '올해의 예술상'을 수상하였다.

2009년 토탈미술관에서 열린 '신진작가기예전' 전시실

2004년 토탈미술관에서 열린 '당신은 나의 태양'전 전시

히…."

그녀는 한국사립미술관협회를 창립하면서 초대 회장에 선임되었고, 동분서주하면서 많은 사립미술관 관장들과 함께 바로 그가 닥쳤던 어려움을 조금이라도 개선해 보려는 노력을 지속해 왔다.

평창동 산길을 내려오는 동안 노관장의 '어이없는 미소'와 '행복한 미소'가 바람처럼 스쳐가기를 몇 번이나 반복했다.

한국자수박물관　허동화 관장

어떤 한국 아주머니가 뉴욕 길거리의 포스터 앞에서 주저앉아 울고 있었다. 다가가서 왜 울고 있느냐고 물었더니 그 아주머니는 지나가다가 보자기가 포스터에 있어서 다시 보게 되었는데, 그 보자기가 한국 것이어서 그냥 서러움과 반가움이 동시에 복받쳐 자기도 모르게 길거리에 주저앉아 울기 시작했다는 것이다. 허관장 역시 그 아주머니의 손을 잡고 함께 눈물을 흘렸다.

육사 출신에서 박물관장으로

한국자수박물관의 허동화(1926~) 관장은 육사 9기 출신으로 황해도에서 출생하여 대학에서 법학과 행정학을 전공하였다. 이후 6·25에 참전하였으며, 1957년 소령으로 예편한 후, 한국전력공사에서 상무와 감사를 지냈다. 그는 1960년대부터 유물을 컬렉션해 왔고, 30여 년 전부터 박물관인으로 활약하여 박물관사에서 매우 중요한 위치를 점하고 있다. 그는 1991년부터 1999년까지 한국박물관협회 회장을 지내는 등 행정 측면에서도 적지 않은 공로를 남겼다.

한국자수박물관의 자수와 보자기 컬렉션은 본래 허동화 관장과 부인 박영숙(1932~) 여사에 의해 수집되었다. 그 후 1974년 사전 자수연구소를 개소하였고, 1976년 11월에 자신이 살던 서울 중구 을지로 건물에 허동화·박영숙 공동 관장 체제로 소규모의 한국자수박물관을 설립하였다. 자수는 물론 보자기와 규방용품이 주가 되었고, 이후 1991년 3월 강남구 논현동 사전치과 건물로 이전하였다.

허관장의 자수·보자기와의 인연은 이렇다. 처음에는 당시 유행이 도자기여서 모두 도자기만을 수집하고 애호하고 있었다. 그러다가 자수와 보자기, 규방용품 등을 수집하게 된 계기는 한전에서 근무하넌 1960년대 중반 우연히 외국인들이 전통 자수를 대량 반출하는 모습을 보고서부터이다. 그때 그는 우리 것을 지켜야겠다는 생각을 갖게 되었다.

두번째로는, 그동안 자신이 애호하던 도자기를 모아 놓은 방에 들어갈 때마다 좋기는 좋은데 '움직이기 어려운 것들만 너무 많

한국자수박물관
서울 강남구 논현동에 위치하고 있으며, 보물 제653호 「자수사계분경도(刺繡四季盆景圖)」 보물 제564호 「수가사(繡袈裟)」 등 4천여 점의 자수, 보자기, 의상, 나무작품 등이 소장되어 있다. 1978년 국립중앙박물관에서 개최된 '박영숙 수집 전통자수 오백년전'을 시작으로 국내외에서 여러 차례 전시회를 열었다.

다' 는 생각이 들었다. 공간도 좁고 가격도 비싸져 한계를 느꼈던 것이다. 그래서 누구도 관심을 갖지 않지만 그만한 가치가 있다고 판단되는 자수와 보자기를 수집하기로 작정했다.

부인인 박영숙 여사의 문화재에 대한 남다른 관심이 세번째 요인이 되었다. 부인은 치과 의사이며, 아들 허원실 역시 치과 의사로서 문화재에 대한 애호와 예술에 대한 재능이 남달라 이후에 함께 문화재를 수집하고 있다.

한국자수박물관 컬렉션은 이 분야의 수준급 유물이 많기로 유명하다. 이러한 배경에는 허관장 가족의 배려와 지원이 있었기 때문에 가능한 것이었다.

무릎 치자 수백만 원으로

허관장은 컬렉션 과정에서도 숱한 일화를 갖고 있다. 몇 가지만 예로 들자면, 어느 날 충남 금산에 구운몽을 수놓은 자수 병풍이 있다는 소식을 듣자마자 바로 달려갔으나 소장자는 안 팔겠다고 했다. 수없이 사정사정해서 구입하는 데 물경 10년이나 걸렸다고 한다.

돈이 수십 배 뛴 다른 일화도 있다. 대한제국 시절 독일과 오스트리아 특명전권공사를 지낸 민철훈(1856~?)의 대례복과 훈장, 의식검 등을 소장하는 데 원래는 3만 원이면 되었다. 그러나 같이 사러 간 사람이 무릎을 치는 바람에 수백만 원으로 급등했다고 한다.

한국자수박물관에서 허동화 관장의 컬렉션으로 유명한 것은 보자기이다. 그는 이 점에 대하여 "우리나라를 대표하는 고미술품으로 도자기, 민화, 보자기를 들지요. 자수는 제가 아니라도 어느

정도 수집되었겠지만 보자기는 제가 아니었더라면 많이 사라졌을 것입니다"라고 말할 정도로 일찍부터 컬렉션을 시작하였다.

이렇게 오랫동안 수준급의 컬렉션을 해올 수 있었던 것은 사실상 치과 의사인 박영숙 여사의 도움이 절대적이었다는 허관장. 돈이 없고 좋은 것이 있으면 금붙이를 들고 나가서 사와도 인내해 주었고, 국립중앙박물관 민속박물관 팬아시아박물관 아주대박물관에 기증할 때도 선선히 동의해 주어서 감사할 따름이라며 공을 돌렸다.

부인 박여사는 살림용품 631점을 1996년과 1998년에 국립중앙박물관에 기증하여 세간을 놀라게 한 바 있다.

주변의 몰이해 가장 힘들어

한국자수박물관을 설립한 후 3년이 지난 1979년에 불교 자수

등 72점으로 '도쿄 한국문화원 개원 특별전'을 열었는데 국내외 전문가들이 너무나 감동적이라는 평가를 잇달아 내놓는 것을 보고 더욱 자신감을 갖게 되었다고 회상한다. 그러다가 1984년 병풍, 흉배, 보자기 등 100여 점으로 '한·영 수교 100주년 기념 자수전'을 개최하게 되면서 절정에 달했다.

그와의 대화는 일찍부터 고초를 겪어 온 원로관장답게 박물관 운영에서부터 물 흐르듯이 시작되었다. 우선 오랫동안 운영해 오면서 가장 어렵게 느낀 것을 두 가지로 정리했다. 그것은 주변 사람들의 '몰이해'와 '예산 걱정'이다.

"박물관 관장들은 불타는 사명감 같은 것이 있지요. 늘 자기가 하고 있는 일을 통해서 사회에 무엇인가를 기여해야 한다는 사명감이 있다는 것입니다. 그러나 일반 국민들의 생각은 그렇지를 않아요. 사람들은 내가 돈이 많아서 고급 도락을 한다든가, 사교성이 좋아 해외에 교섭을 해서 전시를 한다고 생각하는데, 둘 다 해당되지 않습니다. 그 많은 전시 중에 내가 힘들여 전시하지 않은 것은 하나도 없어요. 10년, 20년 전에는 한 달에 몇 건씩 사람의 기를 죽이는 일이 생겨서 속이 많이 상했습니다."

15년 전쯤 되었을까, 어느 날 한 학생으로부터 박물관으로 아침 일찍 문의 전화가 걸려 왔다. 허관장은 잠자리에서 전화를 받았던 터여서 목이 잠긴 목소리로 응대하였다. 그 학생은 전화를 하다가 갑자기 끊어 버리더니 다시 전화를 해서 허관장에게 "이 영감탱이야 그따위 식으로 하려면 박물관 때려치워!" 하면서 욕을 해대는 것이었다. 예산이 없어 전담 직원을 채용하지 못하고 80세가 넘도록 직접 전화도 받고 문도 열어 주는 전천후 직원 겸 관장을 하다 보니 이와 같이 참으로 어이없는 일을 당할 때가 적지 않았

다고 한다.

이러한 일은 사소한 것 같지만, 당사자에게는 상처를 안겨 준다. 학생들이야 몰라서 그렇다고 하지만 지식인 상당수도 아직은 박물관에 대하여 올바른 생각을 하는 경우가 많지 않다고 말했다. 아울러 그는 사립박물관이 영리적으로 설립되고 부를 축적하려는 목적으로 착각하거나 아예 사회봉사 그 자체가 당연한 것으로 여긴다는 사실에 대하여 너무나 안타깝다는 점을 반복하여 강조하였다.

"내가 쩔쩔매면서 박물관 경영을 한다고 하면, 다들 거짓말이라고 생각하고 이면에 숨겨 놓은 무언가가 있을 것이라고 생각하거나, 명예욕을 위해서 일을 한다고 생각을 합니다. 이게 한두 번이 명예지 몇십 번이 무슨 명예겠습니까?" 허관장은 느닷없이 경찰서나 세무서에서 와서 한두 번씩 뒤집어 놓는 경우도 적지 않았다고 토로한다. 심지어는 일방적으로 입장료 등을 계산하여 해당하는 세금을 내라고 한 적도 있었다. "박물관은 잘 알다시피 비영리 기관이지요. 우리나라같이 관람객이 적은 곳에서 입장료 수입이라는 것이 전체 운영비에 도대체 몇 퍼센트나 도움이 되겠습니까? 어이가 없을 지경이지요."

또한 자신이 직접 일본 도쿄의 민예관에서 특별전을 두 번 개최하면서 경험한 전시 비용 충당 과정을 예로 들어 재정적인 어려움을 말했다.

"당시 민예관의 전시회 비용을 계산해 보니 약 1억 엔이 들겠더군요. 일본 물가가 좀 비쌉니까? 그래서 자세히 살펴보니 예산을 충당하는 세 가지 방안이 있더군요. 첫째, 입장객이 하루 평균 100

명에서 1천 명 정도 되니 10만 엔이 되니까 300일이면 한 3천만 엔이 되고요. 둘째, 그 다음에 아트숍을 운영해서 3천만 엔 이익이 있습니다. 셋째, 기부금이 3천만 엔 정도가 가능합니다.

딱 떨어지진 않지만 대충 그렇게 됩니다. 그러나 우리나라로 돌아오면 막막합니다. 아트숍이나 기타 박물관 시설에 대하여 세재 혜택이 부실하고, 아트숍을 운영한다는 것은 꿈과 같은 말이고, 기부문화 역시 안 되어 있지요.

우리나라의 경우 적어도 기부는 하루아침에 되지 않는다 하지만, 아트숍이나 서적 등에 대한 면세 조치는 가능하지 않을까요? 입장료는 안 받으려고 한다면 몰라도 받으려면 1만 원 정도는 받아야 합니다. 표를 받는 담당자 한 사람의 인건비는 나와야 하지만, 그게 힘들다면 최소한 전기세나 수도세 정도만이라도 충당되어야 현실적이지요. 그러나 그런 정도의 입장료면 누가 들어오겠습니까? 결국 세 가지가 모두 가능성이 없다는 것이지요."

허관장 친구 중 한 회사 회장이 집에 놀러 왔기에 답답한 얘기를 설명하니 '야, 너 미친놈 아니야?' '자기 돈을 그렇게 써 가면서 미친 것 아니냐' 하거나, 아니면 '너 거짓말하고 있구나, 이익이 되는 건 다 숨겨 놓고 어려운 얘기만 하는 거지' 라고 했다.

극단적이긴 하지만, 일반인들의 생각도 그러할 것이라고 토로한다. 그렇게 정말 먹지 않고 입지 않아 가며 한다는 것을 누가 알아 줄 수 있을까? 경조사가 있다고 하면 축의금·조의금을 내는 것도 힘들 지경이라는 허관장.

허관장은 칭찬은 바라지 않지만 친구들의 반응이 '나이가 들었지만 열심히 하더라. 나이 들어서 작품 전시를 다 하고, 활기 있게 살더라' 정도면 대만족이라는 것이다. 그러나 '저 녀석 잘난 척한다. 몇 푼 있다고 우쭐댄다' 거나, 박물관을 방문하는 친구들에

게 작품이나 유물에 대하여 몇 마디 설명하면 '자랑한다'고 하거나. 그러다 보면 멀어지고, 심지어는 적이 되는 경우도 있어 참 답답하다는 것이다.

그는 그저 그냥 친구들에게 먼저 아는 것을 설명하거나 전달한 것뿐인데 상당수 친구들은 으스대는 것으로 오해하는 사례가 많다는 것이다. 그렇게 친구들로부터 고립된 적도 많았다고 한다. 사실 인정은커녕 달갑지 않게 평가하는 것이 너무나 괴로웠다는 허관장의 솔직한 심경 토로였다.

후손에게 물려주어야 하는데…

"박물관이 2대, 3대로 넘어가지 못하고 끝나 버리면 그것은 국가적으로도 큰 손해죠. 증여할 때 준비된 세금이 없으면 부득이하게 소장품을 팔아야 하지요. 소장품을 팔더라도 시장성이 있는 유물은 실상 몇 개 되지 않을 텐데, 그거 팔아서 세금 납부하고 운영비도 따로 마련하려면 역시 한두 번은 더 팔아야만 하겠지요. 그러다 보면 무너지는 겁니다."

원로 관장으로서 그는 후대가 운영할 경우 바로 이런 문제들이 발생할 수 있다는 점을 걱정한다. "우리의 실사정을 모르는 정부는 과세 형평만 내세워 자꾸 밀어붙이는데, 굳이 세금 받을 명분을 세워야 한다면 박물관을 하다가 박물관을 판다고 했을 때 과세하는 것으로 족하다고 생각합니다. 등록 유물이 아니더라도 박물관에 소장된 근거가 확실히 증명된다면 그 기간에는 증여되더라도 면세 혜택을 부여하는 것이 옳지요."

허관장은 현재 우리나라 박물관의 문제점에 대한 질문에 마치

준비라도 해두었다는 듯이 말했다. 제일 먼저 특수성에 관한 문제이다. 국립 박물관이 우리나라에는 전국에 산재해 있다. 그중에서는 특징 없이 비슷한 곳도 여럿 있으며 대학 박물관도 비슷한 상태이다. 그러므로 전국에 있는 모든 박물관을 특수화하는 운동이 전개되어야 한다는 것이 그의 주장이었다.

해외전마다 감동의 눈물 흘려

허관장은 해외 전시를 누구보다도 많이 한 경력을 지니고 있다. 허관장이 부인 박영숙 씨와 협력하여 개최한 한국자수박물관의 해외 전시는 1979년 '도쿄 한국문화원 개원 특별전'을 시작으로 1984년에는 런던의 빅토리아 앨버트 박물관(Victoria and Albert Museum)에서 '한·영 수교 100주년 기념 자수전'을 개최하였다. 또한 1984년 파리 한국문화원에서 개최된 '한국 전통자수전' 1987년 쾰른 동아시아 박물관과 이듬해 슈투트가르트의 린덴 박물관(Linden Museum)에서 개최된 '한국의 옛자수전' 1990년 케임브리지 대학 피츠윌리엄 박물관(Fitzwilliam Museum)에서 개최된 '한국의 전통 보자기전' 1998년 벨기에 몽베리야르 시립박물관에서 개최된 '규방공예의 미' 등 수십 건에 이른다.

국내에서는 박물관장이라 해도 별 예우를 받지 못하지만, 선진국에서 박물관 관장이라는 직책은 최고 지성인 대우를 받는다. 허관장은 해외전을 많이 한 까닭으로 국내보다는 해외에서 격조에 맞는 대접을 받았다고 한다.

그의 해외전은 명칭만 대면 다 알 만한 세계적인 뮤지엄급에서 열린 경우가 많았다. 5천 년 한국 문화를 대표해서 민간 외교를 한 현장을 설명해 달라는 요청이 떨어지기 무섭게 그는 말을 이었다.

1984년에 런던의 빅토리아 앨버트 박물관에서 '한·영 수교 100주년 기념 자수전'을 개최했을 때 기념 사진. 왼쪽 두번째부터 빅토리아 앨버트 박물관 부관장, 강영훈 대사, 빅토리아 앨버트 박물관 관장, 박영숙 여사, 허동화 관장.

"해외 전시를 하면 오프닝 행사를 하기 마련인데 우리식으로 테이프 커팅을 안 하고 먼저 박물관장 등의 초대 인사가 있습니다. 그 다음에 제가 단상에 올라서 그 나라의 최고 지식인과 지도자들을 대상으로 답사를 하게 되지요. 그런데 문제는 말보다 눈물이 먼저 나오는 거예요. 그간 고생했던 감정과 자랑스러운 감정, 문화민족의 자긍심 등이 복받쳐 말을 잇지 못하곤 했지요."

계속 말없이 눈물을 흘리는 그를 보고 사람들이 이심전심으로 통했는지 연설 없이도 박수를 받곤 했다.

다음 외국 전시에서는 개막식 직전 울지 않기로 단단히 작정을 하고 단상에 올라간다. 그러나 자제할 수 없을 정도로 다시 눈물이 흘렀다. 지금도 그때를 생각하면 아예 기다렸다는 듯, 여전히 눈시울이 뜨거워진다는 허동화 관장.

1987년 독일 쾰른 동아시아박물관에서의 일이다. 박물관 전관

에서 초대전으로 한국의 자수전을 개최하게 되었다. 전시 도중 어떤 한국인 부인이 카탈로그 열 권을 한꺼번에 구입하는 것을 보았다. 서점을 하는 사람인가? 처음에는 그렇게 생각하고 특이하다 싶어 왜 그렇게 많이 사느냐고 물었다.

그랬더니 그 부인은 한국에서 광부나 간호사가 독일에 많이 가던 시절에 간호사로 간 분이었다. 너무 찌들어 살다가 그날 '한국 자수전'을 보고 정말 살맛이 나고 자랑스럽다고 하였다. 고향 생각도 나면서 그 감동이 도저히 언어로 표현되지 않아 카탈로그라도 넉넉히 사서 대대손손 물려주고 싶었다는 것이다.

알고 보니 쾰른 대학의 음악 전공인 독일인 교수와 결혼해서 자신도 성악을 배워 성악가가 되었고 경제적으로 넉넉히 사는 편이었다. 그 부인은 허관장에게 적어도 열 번 넘게 자기 집에 와 자면서 식사를 해달라고 부탁했다. 쉽게 대답을 못하고 있다가, 여러 번 청하는 바람에 뿌리치지 못하고 방문하게 되었다. 부유하게 사니까 내 경비를 절약해 주기 위해서 오라고 했나 보다 했더니, 그것이 아니라 자기 남편한테 허관장과 같은 한국 사람이 있다는 것을 보여주고 싶어 오라고 했다는 것이다.

"그러면서 그 부인은 하루 갖고는 안 되겠다면서 열흘 동안 철두철미하게 보여주고 싶다고…. 얼마나 주눅 들어 살았으면 나 같은 대수롭지 않은 사람을 자랑거리로 생각했겠어요."

포스터만 보고도 눈물을…

독일에서 겪은 일과 유사한 경험이 또 있다. 1992년 뉴욕 IBM 갤러리에 초청된 적이 있었다. 이 갤러리는 당시만 해도 미국에서

최고로 권위가 있는 큰 갤러리였다. 한국의 보자기를 전시하는 '한국의 미' 전을 개최하면서 큰 빌딩 앞에 전시회 대형 포스터가 붙었다.

그런데 어떤 한국 아주머니가 포스터 앞 길거리에 주저앉아 울고 있었다. 다가가서 왜 울고 있느냐고 물었더니 그 아주머니는 지나가다가 보자기가 포스터에 있어서 다시 보게 되었는데, 그 보자기가 한국 것이어서 그냥 서러움과 반가움이 동시에 복받쳐 자기도 모르게 길거리에 주저앉아 울기 시작했다는 것이다.

그 아주머니는 포스터만 보고도 '다 됐다. 이제 미국에서 내가 당당하다' 라는 생각과 고향 생각, 부모 생각 등 여러 생각이 한꺼번에 다 떠올랐다는 것이다. 허관장 역시 그 아주머니의 손을 잡고 함께 눈물을 흘렸다.

일화는 끝이 없었다. 그는 자신이 환경 친화적이어서 보자기나 조각보를 수집한 것도 아니고 한국의 전통 예술을 재현하려는 작가적인 생각을 가지고 한 것도 아니다. 그저 좋아서 하다 보니까 이렇게 된 것이라고 했다. 사랑, 평화, 화합 이런 생각도 해본 적이 별로 없는데, 결과적으로 국민들이나 이방인들을 기쁘게 해주는 것이 되었다는 것이다.

그는 덧붙여서 이를 경제적인 효과로만 따져도 대단하다고 분석했다.

"저는 지금까지 50회가 넘는 해외전을 개최했으며, 이를 계산해 보면 결국 한 개 전시당 5억 정도만 잡아도 250억 정도의 효과가 있었다고 볼 수 있지요. 개인적으로 엄청난 재산이 들었지만 국가적으로 큰 도움이 되지 않았겠어요?"

'문화 안보'가 '군사 안보'만큼 중요하다

허동화 관장은 오랫동안 한국민중박물관협회부터 시작하여 한국박물관협회 회장을 지낸 이유로 다른 박물관으로부터 많은 자문을 받는다.

"여러 박물관 관장님들이 나에게 조언을 구합니다. 하지만 나는 해답을 줄 수가 없어요. 여러분들이 제기하는 문제가 다 해결되어 있었다면 그 일들이 그들의 몫으로 돌아갔겠습니까? 그게 해결이 안 되었기 때문에 바로 그들의 몫으로 남아 있는 것이지요.

그러니까 불만으로 생각하지 말고, 일단은 소화하고 해석하여 해결해 나가야 할 것입니다. 그래도 한마디 하자면, 새로 출발하는 분들은 겪기 전에 어떤 어려운 점들이 있는지는 미리 알고, 충분히 생각하고 출발을 해야 그 일이 막상 닥쳤을 때의 충격이 덜할 것입니다. 사전에 조사를 철저하게 할 필요가 있다는 말이지요."

김동휘 한국등잔박물관 관장이 박물관 설립 전에 한 번 찾아온 적이 있었다. 그의 컬렉션 과정과 수준을 지켜본 후 개관하더라도 되도록 절약하여 재정적인 어려움을 해결해 가야 한다는 것을 반복해 조언했다. 또 '한국 고등기박물관' 등 여러 가지 명칭을 놓고 고민하기에 '등잔박물관'으로 하는 것이 어떠하냐고 권유하였다. 동시에 김동휘 관장의 열정과 등잔 사랑에 대하여 경의를 표하고 박물관 건립을 적극 권장하였다. 그리고 박물관 개관식 때는 동료 관장들과 직접 가서 축하를 해주었다.

한 5년쯤 지났을까? 국내에서는 보기 드물 정도로 알차게 박물관을 운영하고 있던 김동휘 관장은 허관장과 우연히 만난 자리에

한국자수박물관 전시실 유물
30여 년간 전통 한국자수와 관련된 유물을 많이 소장하고 있다.

서 "그때 말리시지 왜 그대로 두어 나를 이렇게 고생시키세요?"
라고 보자마자 웃으면서 농 아닌 농을 건넸다. 김관장에게 내심
미안하면서도 후회는 없었다는 허관장.

"여보 당신도 등잔 덕분에 말로 못하는 기쁨을 누렸잖소? 아직
우리나라가 박물관을 이해 못해서 어렵지만 상처보다는 영광이
더 크다고 생각합시다." 두 사람은 웃으면서 서로의 등을 두드려
주었다고 한다.

"또 한 가지는 우리가 '안보'라는 말을 자주 쓰고 있는데 문화
안보가 군사 안보만큼 중요합니다. 국가 안보라고 하면 군사 안보
만 생각했는데, 지금 시대는 문화에 군사 못지않은 역할이 있기 때

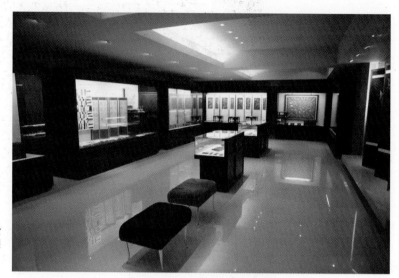

한국자수박물관 전시실
1976년에 서울의 을지로에서 개관
되었으며 수준급 자수·민속 관련
자료를 소장하고 있다.

문에 문화 안보를 중요하게 생각해야 합니다. 나는 정치도 모르고
경제도 모르고 전체를 다 모릅니다. 자기가 하고 있는 일밖에 모
르니까, 안 보이니까 내가 이런 생각을 하고 내 일을 하는 건데 잘
못됐다면 미안합니다."

허관장의 자료를 찾다 보니 그의 생활신조 난에 '국가·사회
봉사'라고 씌어 있었다.

그는 얼마 전부터 자신의 작품 활동을 시작했다. 독학으로 할
수밖에 없어서 그동안 수집해 놓았던 자수들을 보면서 혼자 공부
했다고 한다. 작품의 소재나 모티프는 자수나 민예품으로부터 비
롯되었다고 말한다. 그는 한국의 수많은 전통 자수를 만나다 보
니 미적 감각을 발견하게 되었다는 것이다.

오래된 솟대, 농기구, 낫, 호미, 장석 등을 이용한 그의 작업은
1996년 갤러리 시우터에서 '새가 되고 싶은 나무전,' 대전 한림
미술관에서 '일상의 조각들'을 개최한 바 있다. 허관장의 이러한

실험 정신과 남다른 문화재 사랑에 대하여 이어령 전 문화부 장관은 '문화론자, 여성론자, 환경론자, 예술가' 라고 말한다.

그는 한국박물관협회 회장 시절 박물관 입장료에서 진흥기금 1%를 징수하던 것을 면제하는 데 공헌하였고, 이루지는 못했지만 300억 정도의 박물관 금고를 만들어야 한다는 의견을 제시한 적이 있다. 문화재위원으로도 활동해 왔으며, 많은 문화계 인사들과 교류해 오면서 박물관 문화 발전에 기여한 바가 적지 않다. 그 공로로 2004년 제39회 5·16 민족상을 수상했다.

여러 차례 허관장의 인터뷰를 묵묵히 지켜보던 박영숙 여사의 한마디. "허관장님의 평생은 문화 사랑이십니다." "사모님은 어떻게 생각하셨습니까" 하는 질문에 "좋아는 했지요…." 그러나 그 여운에서 아무리 문화재를 사랑해서였다고는 하지만 참기 어려울 정도로 어려움을 겪었다는 것을 미루어 짐작케 하였다.

2세들도 예술 가족이다. 장녀는 피아니스트, 차녀는 공예작가, 아들은 치과 의사로서 어머니의 직업을 잇고 있지만 역시 허관장의 컬렉션을 돕는 등 전통 문화를 사랑한다.

허관장은《한국의 자수》《우리가 정말 알아야 할 우리 규방문화》등 지금까지 적지 않은 책과 도록을 발간하였다. 그 중《이렇게 예쁜 보자기》《이렇게 좋은 자수》두 권은 '한국의 아름다운 책 100'에 선정되어 2005년 프랑크푸르트 도서전에 출품되는 영광을 안았고, 전시 후 독일 구텐베르크 박물관에 기증되었다.

경보화석박물관 강해중 관장

"별똥별, 어떻게 생긴 줄 아세요?" 열쇠꾸러미를 몇 번씩 돌려가며 수장고를 열더니 강해중 관장은 별똥별을 가지고 나왔다. "울퉁불퉁 못생긴 쇳덩어리이지만 이게 우주에서 날아온 쇠예요. 무게도 매우 무겁습니다." 이 별똥별은 2000년 태국에 떨어졌다는 기사를 보고 도저히 그대로 있을 수 없어 그 즉시 날아가 우여곡절 끝에 간신히 구해 온 것이라고 하였다.

우표 수집에서 화석으로

강해중(1942~) 관장은 원래 소년 시절 우표 수집을 매우 좋아 했다고 한다. 그러다가 건설업에 뛰어들게 되었고, 사업을 하면 서 고서화를 알게 되었다. 당시 고서화는 감상용으로 구입하기도 했지만 적절히 선물용으로도 많이 사용되었다. 그러나 고서화가 늘어날수록 고민이 생겼다. 어느 날 보니 곰팡이가 피어 있는 것 이었다.

여름에 장맛비가 내린 다음 물기가 스며들었거나 습기가 치명적 인 손상을 입힌 것이다. 그렇지 않아도 민속품은 장소를 많이 차 지해 주체하기가 어려웠다. 더군다나 고서화는 진짜와 가짜를 구 분하는 데 상당한 어려움을 느꼈다. 실제로 몇 점은 전문가로부터 가짜 판명을 받고도 돈을 되돌려받지 못한 경우가 있어 매우 기 분이 상해 있던 차에 '안 썩고 진짜인 것만 수집할 수는 없을까' 하는 바람이 순간적으로 스쳐갔다.

우연히 따라간 수석애호가들의 탐석여행에서 수석이 '안 썩는 수집품' 이라는 점과 "돌멩이에 무슨 가짜가 있어"라는 말에 귀가 솔깃하였다. 결국 고서화 취미는 잊어버리고 토요일마다 충주나 남한강 등으로 여섯 시간이나 차를 몰고 가서 돌을 찾는 일에 몰 입하게 되었다. 그런데 수석에 빠져 지낸 기간이 한 6년쯤 되었 을 때 한 지인의 집을 들렀다.

"그 집을 들어가는데 거실 벽면에 전시된 몇 점의 화석을 보게 되었습니다. 돌은 돌인데 돌 같지가 않고… 모든 생명은 죽으면 썩 어야 하는데 물고기 화석이 선명히 남아 있었어요. 그 선배는 미

경보화석박물관
1996년 6월 26일에 설립되었으며, 경북 영덕군 남정면 원척리에 본관을, 경주 세계문화엑스포공원에 분관을 설립하였다. 고생대(5억 7천만 년 전부터 2억 4500만 년 전까지) 화석과 중생대(2억 4500만 년 전부터 6640만 년 전까지의 대륙의 움직임을 볼 수 있는 화석) 화석 및 신생대(6640만 년 전부터 현재) 화석과 식물화석 테마 자료 등이 전시되어 있다.

국에서 지질학으로 박사학위를 받고 잠시 귀국한 상태였고요. 그 선배의 집을 방문하고 많이 놀랐습니다. 마력이 있더군요. 그 분은 제게 외국에서 화석을 구입하고자 하면 자기 동창들이 전세계에 있으니 연락하면 언제든지 도와주겠다는 약속을 해주었지요."

강관장은 19세에 양친을 여의고 누나에게 의지하며 생활을 해왔는데 당시 나이는 32세쯤 되었고, 페인트 관련 사업을 하면서 운이 좋아 어린 나이로 포항의 상공회의소 임원으로 활동하고 있을 때였다.

당시는 출국이 매우 어려운 때였지만 강관장은 상공회의소를 통하여 비교적 쉽게 여권과 비자를 발급받을 수 있었다. 또 상공회의소 임원들끼리 해외를 나다닐 기회도 적지 않았다. 해외에 나가게 되면 업무를 보고 별도의 시간을 내어 화석을 찾아 나서게 되었다. 물론 미국 여행도 하면서 그 선배를 통하여 본격적으로 화석을 구입하기 시작하였다.

에피소드도 적지 않다. 해외 여행 때마다 갑자기 무슨 돌멩이를 가득 사가지고 들어오는 버릇이 생기고 틈이 날 때마다 혼자 사라지는 통에 사업 선배들이나 동료들로부터 눈총깨나 받았던 것도 그렇지만 현지에서 물어물어 찾아가는 화석 거래가 영수증이 있을 턱이 없었다. 그러나 우리나라 공항에서는 항상 문제가 되었다. 난데없이 돌멩이를 왜 가져오느냐며 수상하게 쳐다보는 것은 물론 영수증을 요구하는 통에 통관이 매우 어려웠다.

그럴 때마다 도와주는 응원군이 한 사람 나타났다. 충남대 교수 한 분이 책에서만 보던 화석을 직접 보게 되는 것도 믿을 수 없는 일이지만 국내에서는 처음으로 수집해 온 강관장의 새로운 유물이 나타날 때마다 흥분을 감추지 못했던 것이다. 이 분은 강관장이 어려움에 처할 때마다 세관에 설명도 해주고 이해시키는 데 도

움을 주었다.

공항 세관에서 입씨름이 반복되다가 아예 몇 년 후부터는 봄, 가을로 출국을 하게 되니, 나중에는 세관에서도 미리 알아보고 "누구도 모르고… 가격도 모르고"를 외치면서 무사통과를 시켜 주었다. 물론 당시만 해도 구입이 어려웠던 양주를 꽤나 선물하면서 통사정을 해서 그 정도였다고는 하지만, 그래도 화석의 의미나 문화재적인 가치를 모르던 시절에 무사 통과는 쉬운 일이 아니었다.

"처음 구입 때 매우 난감했어요. 도대체 무슨 기준이 없는 거예요. 좋고 나쁜 것을 구분할 수 없으니 무조건 화석의 형상이 뚜렷한 것을 우선했지요. 살아 있는 듯한 모습을 그대로 간직한 것과 보존 상태 등 엉터리지만 그런대로 저의 기준이 되었지요."

그때부터 마음놓고 러시아에서 매머드를 구입하게 되었다. 1988년 경제인으로는 초기에 중국에 입국하게 되면서 '공룡알'을 구입하려고 무던히도 애를 썼다. 그러나 처음 입국할 때는 실패하고 오히려 대만으로 가서 한 개에 600달러 정도 지불하고 구입한 적이 있다. 이어서 1994년에 종유석을 많이 구입하였고, 1995년에 인도네시아에서 규화목을 구입하는 등 점점 유물이 늘어나기 시작했다.

경보화석박물관이 소장하고 있는 공룡알
세계에서도 '화석'만을 박물관 주제로 설립한 사례는 극히 드물며, 희귀 자료들이 많이 소장되어 있다.

강관장의 회고이다. 당시 인도네시아에서 구입한 규화목은 크기가 적지 않아 운반이 매우 어려웠다. 현지에서 쩔쩔

매고 있는데 우리나라 영사가 달려와 기꺼이 도움을 주겠다고 하여, 결국 무사히 포항까지 도착된 적이 있다. 강관장은 은혜를 잊지 못하여 작은 암모나이트 한 점을 그 외교관에게 선물한 적이 있다.

"그 후 10여 년이 지나 한 대학 박물관에서 바로 그 암모나이트를 만나게 되었습니다. 제가 소장했던 것이니 바로 알아볼 수 있었지요. 어찌나 반갑던지… 눈물이 다 나올 지경이었지요. 그런데 잘 생각해 보니 나를 대접해 주던 그 영사님의 부인이 나온 대학 박물관이었습니다. 추측컨대 그 분들이 모교에 기증한 것으로 보입니다. 과정이야 어찌 되었든 박물관에 소장되어 있다는 사실이 저에게는 무엇보다도 기쁘고 보람되었지요."

한번은 그 인도네시아 섬에서 수소문 끝에 며칠을 헤매다가 거대한 화석 몇 덩어리를 만났다. 그런데 문제는 밀림지대인 산 속에서 발견된 것이어서 산 밑으로 운반할 엄두를 못 내고 있더라는 것이다. 그래서 생각다 못해 미국 등에서 거대한 나무를 벌채해 산 밑으로 운반하는 과정에서 바닥에 통나무를 깔고 나무를 밀어서 조금씩 내려오게 하는 방식으로 겨우겨우 산 밑까지 운반했다. 그런데 문제는 그 조그만 섬에서 육지로 가져가는 것이었다.

"운반 수단이라고는 뗏목밖에는 없는 거예요. 그날따라 물살이 매우 세서 모두 만류하는데도 바다에 뗏목을 띄웠지요. 결국 화석을 실은 뗏목끼리 충돌하면서 두 개가 다 뒤집히게 되었습니다. 물론 저도 물길에 휩쓸렸구요. 저는 살아나왔지만 화석은 물 밑으로 가라앉아 버렸거나 떠내려갔겠지요. 며칠 동안 천신만고 끝에 가져온 것인데 허탈하기 이를 데 없었지요."

당시 강관장이 만일 화석과 함께 가라앉았다면 당연히 목숨을 잃었거나 치명적인 상처를 입었을 것이다. 그는 미국의 애리조나와 멕시코 등 화석을 만날 수 있는 국가는 30여 개국 정도에 그친다고 했다. 그런데 발견되는 현장은 주로 산 속이나 사막 등 오지여서 죽을 뻔한 일들이 많다고 회상했다.

"특히나 치안이 불안한 곳에서 숙박하는 경우는 오싹오싹합니다. 현금을 대량으로 들고 가야 하고, 이를 사전에 파악한 범죄 집단이 무기를 들고 노리고 있기 때문입니다."

규화목과 '비너스의 진주'

"박물관을 설립하려는데 여러 사람이 어렵다고 반대했어요. 돈이 많이 들고 운영이 힘들다는 것이지요. 그래서 생각다 못해 경북 영덕군 남정면 원척리 국도변 휴게소를 선택하게 되었지요. 적어도 휴게소는 많은 사람들이 들르는 곳이고 쉬는 시간에 박물관을 들어오도록 해보자는 생각이었지요. 어렵게 어렵게 1996년 6월 26일에 개관되었습니다."

태백 지역에서 발견되는 우리나라 화석도 일부 소장하고 있는 그는 그야말로 화석과 함께 일생을 보낸 살아 있는 화석과 같은 의미를 갖는다. 언제나 웃으면서 화석을 수집하러 다니던 무용담을 실감 나게 묘사하는 그는 재담가로서 국내 박물관장들 중 몇 손가락 안에 꼽히며, '픽션(fiction)'이 아닌 '논픽션(nonfiction)'의 일대 드라마를 연출한다.

"한번 만져 봐요. 푹신하죠? 이 부분은 어때요? 딱딱하죠? 먼저 것은 화석이 아직 덜된 것이고, 뒤에 것은 오래된 것입니다. 인류의 진화사를 연구하려면 우리 박물관에 꼭 와야만 할 겁니다."

보통의 나무는 죽으면 썩어서 형체가 사라지지만 규화목은 진흙이나 모래, 화산재에 빠른 속도로 묻힌 것이다. 그 뒤 지하의 광물질이 세포 사이에 침전되면서 원래의 나무 성분은 사라지고 나무의 나이테 같은 뼈대만 남는다.

경주의 전시장에 들어서면 24m나 되는 소나무 규화목이 있다. 30년 전 미국 마이애미에서 구입해 온 거대한 화석이다. 한 덩이가 10~20톤으로 이루어진 여섯 덩어리의 화석이다.

"이렇게 큰 화석은 이제 수입 자체가 어렵지요. 밀수품이라고 할걸요. 사실 그때도 수입은 어려웠습니다. 그러나 국내에 없는 문화재를 수입하는 데 편리를 봐주어야 한다는 이론으로 맞섰지요. 전희영 한국지질자원연구원 박사가 많이 지원해 주셨습니다."

발길을 멈추게 하는 유물은 '비너스의 진주'라는 제목을 달고 있는 대왕조개 화석이다. 거대한 진주가 붙어 있는 이 유물을 비롯해서 운석이나 물고기 화석 등 그의 수집품은 매우 다양한데, 모두가 한 점 한 점 세계를 누비며 모은 것이다.

"화석은 자연이 만들어 낸 우연의 예술품이지요. 같은 물고기라도 화석 속 물고기는 200마리면 200마리가 모두 다른 모습으로 형성되어 있어요. 참으로 신기하지요."

대왕조개화석
경보화석박물관 소장으로 '비너스의 진주'라는 제목을 달고 있다. 보티첼리의 「비너스의 탄생」에 나오는 조개와 같은 것임을 사진으로 비교해 놓았다.

"분통이 터집니다"

박물관 운영에 대하여 묻자

"현실적으로 참 어렵습니다. IMF로 인한 환율 하락 등으로 해서 사업이 도산 직전에 몰렸습니다. 지금 개인적 채무 액수가 23억 원에 육박하고 있습니다. 현실적으로 박물관 운영에 한계를 느끼고 있습니다. 우선 박물관이나 수장고의 시설이 열악하기 때문에 카메라 플래시 등에 의한 탈색, 습도 조절, 온도 변화 등에 적절하게 대응하지 못하고 있습니다. 최소한의 유물 보호액으로 코팅을 해주는 정도지요."

에피소드이다.
2005년 복권기금지원에서 강관장은 연구 분야로 《화석의 세계 2-중생대편》발간을 희망하였고, 결국 지원이 결정되어 결과물을 받게 되었다. 그러나 완성된 도록 제출 마감 날짜에 아무리 기다려도 도착이 안 되었다. 답답해서 직접 포항행 버스를 탔다. 저녁 무렵에 도착했는데 그는 수장고부터 보여주었다. 부슬부슬 이슬비가 내리던 그날 수장고는 말이 수장(收藏)이지 수장(水藏)이나 다름없었다. 가건물로 임시 막사처럼 마련된 장소에는 움직일 수도 없는 거대한 규화목들이 가득했고, 마당에도 수십 개의 화석들이 비닐만으로 가려진 채 빗속에 방치되어 있었다.

"할말이 없습니다. 수장고는 이렇다 치고 이 인류의 유산들을 분석하고 자료 정리를 도와주실 전문가와 시간이 없다는 데 더욱 분통이 터집니다."

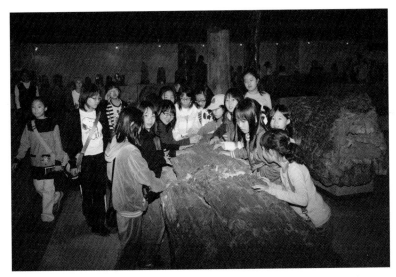

경보화석박물관에서 어린이 관람객들이 규화목을 만지면서 화석의 세계를 느껴 보고 있다.

　우리나라에서 경보화석박물관이 소장하고 있는 화석 중생대편에 대한 학술적인 분류와 해석을 겸할 전문가가 몇 명에 불과하고, 그 시간 또한 상당 기간이 걸릴 수밖에 없음을 이해해 달라는 것이었다. 고민 끝에 1개월을 연기하고 가제본만으로 결과를 정리한 적이 있다.

　그야말로 "누구도 모르고… 가격도 모르는" 화석을 수집하고, 다시 이를 박물관으로 정립시켜 가는 과정을 한 개인의 힘으로 밀어붙여 온 강해중 관장.

화폐와 우표까지

　대부분의 사립박물관장들이나 컬렉터들의 습관이자 병처럼 버릴 수 없는 것이 바로 '열광적인 수집열' 이다. 강관장의 대표적인

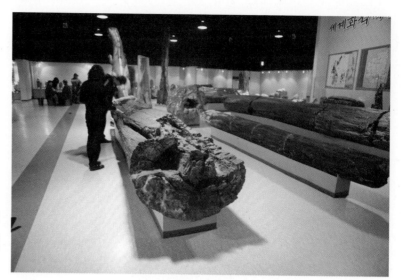

경보화석박물관 경주분관
거대한 규화목들이 실내에 전시되
어 있다. 1996년에 설립되었으며,
전세계를 헤매면서 수집한 화석이
가득하다.

컬렉션은 당연히 화석이다. 그러나 지금이라도 박물관 서너 개쯤
은 오픈할 수 있는 소장품들이 있다. 그것은 화폐와 우표이다.

그의 우표 수집은 누나가 시집갈 때 그간 소중하게 모아둔 우표
를 자신에게 선물하면서 처음으로 눈을 떴다. 청년실업가로서 사
업을 하는 사이 해외에서 오는 편지에 붙은 우표를 버리지 않고
꾸준히 모아두기도 했지만 틈틈이 우표 가게에 들러 구경도 하고
한두 세트씩 구입해 두었다.

그 과정에서 이미 강관장은 연도별, 종류별 우표 수집 체계를 갖
추기 시작했다. 그러나 어떤 우표는 도저히 자신의 힘으로는 구할
길이 없었다. 그러자 얼굴을 익히기 시작한 우표 마니아들이 서
울의 중앙우체국과 가까운 회현지하상가에 가보면 있을 것이라고
가르쳐 주어 작심을 하고 상경했다.

자신이 찾는 우표들을 하나씩 확인해 가면서 하루 종일 공을 들
인 결과 상당수를 찾기는 했지만 당시 돈 1,300만 원이라는 거금
이 필요했다.

"난감했지요. 회현지하상가를 보고 나서 느낀 것은 그때까지 컬렉션이 너무나 초보적인 수준이었다는 점이었지요. 그때 결정해야 하는 것은 가사(강관장이 자주 쓰는 말로 '만일'의 의미) 내 것을 프로 수준으로 올려 놓으려면 지하상가 그 우표들을 사야만 했고, 아니면 내 것을 그들에게 팔아야 할 판이야. 고민되더라고… 결국에는 1,200만 원에 깎아서 우표를 사가지고 포항으로 내려왔어요…."

그로부터 강관장의 우표 수집은 아마추어 수준에서 전문가급으로 올라섰다. 그리고는 '우표를 사러 우체국을 가는 것이 아니라 우체국이 우표를 먼저 보내 준다'는 정보를 듣게 되고 포항우체국을 찾아가 몇십만 원씩 맡기고 매년 정기적으로 우표를 컬렉션하게 되었다.

그런데 문제는 회현지하상가를 몇 번만 가면 수백만 원이 온데간데없다는 점이다. 화석은 덩어리라도 크지만 우표는 편지 봉투 하나면 수십 장이 들어가니 어처구니없을 때가 한두 번이 아니었다. 재정적으로도 분명한 한계가 있고 해서 고심하던 끝에 수집 방향을 재조정해야만 했다.

그러던 중 동료 수집가 한 사람이 '그러지 말고 테마별 수집을 하는 것이 좋다'는 조언을 했다. 전체 테마를 다 하면 좋겠지만 호주머니 사정 때문에 '꽃' '건물' '새' 등 주제별 수집을 하는 사람이 많다는 것이다. 그래서 강관장은 '동물'이 화석에 남겨진 흔적들 중 가장 많다는 점에 착안해 우표 수집에도 '동물'을 테마로 삼기로 작정하고 동물이 그려진 우표를 집중 수집하게 되었다.

산 넘어 산이었다. '우표박물관'을 구상하고 있다고 했더니 우표상 주인이 우표만 가지고는 안 된다는 것이었다. 박물관 수준으로 가려면 우체통, 배달부가 쓰던 모자, 자전거, 스탬프 등이 모

경보화석박물관 경주분관
소장품들은 러시아, 미국, 중국, 인도네시아 등 전세계에서 수집되었으며 연대별로 다양하게 분포되어 있다.

두 있어야 한다는 것이다.

또다시 고민이 되었으나 거기서 포기할 수 없었다. 다시 소도구들을 찾으러 헤매고 다녔으나 우리나라에는 남아 있지 않고, 일제 강점기에 사용한 것들을 일본에서 구할 수 있다고 했다.

거금 1,360만 원을 주고 당시의 우체통, 자전거, 모자 등 한 세트를 구입하고 난 후 최근 것을 구하려고 체신부나 우체국을 몇 번이나 찾아갔으나 일정 기간이 지나면 우체통은 폐기되어야 하는 규정이 있어 개인에게 기증하기가 어렵다고 했다. 그때마다 씁쓸한 기분으로 발길을 돌리면서도 강관장은 여전히 우표 수집을 중단하지 않았다.

"지금 자료들을 모두 정리중입니다. 우표와 화폐 박물관을 꼭 만들고 싶어요."

강해중 관장은 경주 엑스포공원에 대규모 화석박물관 분관을 설

립했다. 그런데 이게 웬일인가! 4년 전 포항의 수장고에서 노숙하던 규화목들이 정원과 전시실에 늠름히 버티고 서 있었다.

마치 '이제 내 집을 찾았소이다' 라고 속삭이면서 수천 년의 악수를 청하는 듯하였다.

제주민속박물관 진성기 관장

사람들이 아는 것은
가마 타는 즐거움뿐
가마 메는 괴로움은
모르고 있네

— 제주민속박물관에 적혀 있는 문구 —

개인이 세운 우리나라 최초의 사립박물관은 바로 1964년 6월 22일에 세워진 '제주민속박물관'이다. 그것도 제주도에서 역사를 시작한 만큼 진성기(1936~) 관장과 박물관의 역정은 그 자체가 역사의 한 페이지일 만큼 곡절도 많았다.

자그마한 키에 항상 파안대소를 즐겨하는 그는 그 삶 자체가 '대한민국 사립박물관 유물 1호'라고 해도 좋을 만큼 굴곡이 많았다.

제주민속박물관
제주도의 민속학자 진성기에 의하여 1964년 6월 22일 제주시 건입동 1222번지에서 개관되었다. 개인이 설립한 한국 최초의 사립박물관이며, 1979년 6월 22일 제주시 삼양 3동으로 이전하였다. 1982년에는 대지와 건물을 넓히고, 소장 유물 1만 점을 교대로 전시해 관람객을 맞고 있다. 소장된 143위의 '무신궁' '울쇠' 등은 보물급이다.

대학 때 이미 민요집 저술

진관장은 그의 선조가 600년 전에 제주도에 정착해서 20대째 토박이로 살고 있는 가계(家系)이다. 그는 세 살 때 한의학을 공부하던 부친을 여의고 할아버지와 할머니 손에 자랐다. 아버지 대신 생활을 책임지게 된 어머니는 아이들을 맡기고 3월부터 8월까지 1년에 반 이상은 경상북도, 강원도, 일본의 아오모리, 쓰시마 바다를 전전하며 일을 해야만 했다.

어머니는 초등학교 때까지는 전국을 돌아다니며 해녀 일을 했지만 그 지역의 텃세에 눌려 몇 푼 벌지도 못하고 돌아오는 경우가 많았다고 한다. 진관장은 당시 어머니와 떨어지지 않으려고 안간힘을 써서 매달리고 울면서 옷자락을 붙잡았던 기억을 생생하게 떠올린다.

"생이별이었어요. 글쎄 반년이 넘는 동안 어머니를 못 봤으니, 생각을 해보세요. 어머니가 돌아오시는 날이면 그 기쁨이 이산가

족 상봉 저리 가라였어요. 또 헤어질 때는 눈이 퉁퉁 붓도록 어머니
가 우시는 것을 보았고요."

그런데 그의 나이 열네 살 때 진관장에게는 잊을 수 없는 일이
벌어졌다. 1948년 4·3 사태가 한창일 때였다. 당시 마을마다 결
성된 청년회와 군경들이 공비 토벌과 함께 '미신 타파'라는 명분
으로 마을의 수호신이라고 할 수 있는 무신(巫神)인 '본향당(本鄕
堂)'들을 마구 부수었다. 진관장은 그것을 목격하고 충격을 받았
다고 한다.

"그 당골 할머니, 부녀자들의 소리 없는 울부짖음이 머리에 떠
올라 가슴이 뭉클거렸지요."

물론 진관장에게는 여러 가지 계기가 있었지만 특히 이 사건은
매우 충격적이었고, 이후 우리 문화와 얼을 지켜 나가야겠다고
다짐하게 된다. 그래서 제주대학교를 선택할 때 국문학과에 입학
하였고, 양중해 교수의 강의를 듣고 더욱 확고하게 민속학자의 길
을 가겠다고 다짐했다.

진관장은 2학년 방학 때 제주도 전체를 돌아다니며 모은 제주
민요를 300여 수 정리하여 《제주도 민요》 제1집을 발간하였다. 책
은 제주의 희망프린트사라는 곳에서 발간되었고 비매품이었으나
꼭 사겠다는 사람에게는 300원에 판매하였다. 3학년 때는 《남국
의 전설》을 발간하여 올림픽이 열리던 1988년까지 20쇄를 발간
할 정도로 많은 사람이 읽게 되었다. 당시 학생의 저술이었지만 서
울의 양주동 박사에게까지 전해져 격려 편지가 올 정도였다.

해녀 어머니와 해녀 아내

2학년 때 당시 해녀였던 변순아 씨를 아내로 맞아 결혼을 했다. 어머니에 이어 부인까지 해녀와 인연이 이어지게 된 셈이다. 모친의 말씀도 있고 해서 서둘러 결혼을 하기는 했으나 진관장은 학생이고 경제적인 능력이 없었다.

"난 아내의 도움을 많이 받았어요. 그냥 가치 있는 일을 할 테니 좀 도와달라고 했지요…. 학비도 대주고, 연구하는데 무던히도 참아 주었어요."

부인은 1975년까지 해녀로서 살림을 도왔고, 박물관 설립에도 많은 도움을 주었다. 진관장은 아내의 고마움을 영원히 잊지 못할 것이라는 말을 여러 차례 반복했다.

묵묵히 인내해 주는 아내 덕분에 진관장은 마라도부터 제주 전체를 약 150여 회에 걸쳐 발품을 팔아 자료를 모으고 채록과 사진촬영 등을 했다. 이때 여러 차례의 어려움도 겪었다. 당시만 해도 대학생이 공부는 안 하고 여기저기 마을을 돌아다니며 구술을 기록하고 조사하는 것을 보고 마을 사람들이 간첩으로 오인하여 신고를 하는 바람에 경찰서에 불려 간 적도 있고, 밤길에 수집한 자료들을 짊어지고 귀가하다가 절벽 가까이에서 넘어져서 십년감수를 하고 병원으로 직행한 적도 있었다.

어느 날 시골에 답사를 갔다가 피부병을 옮아오자 온통 엉망이 된 등에다 약을 발라 주면서 부인이 이렇게 말했다.

"ᄆ 실트는 고냉이 귀 아니 아픈다는게, 게메 조고만이 나상 댕

겁서(외방나는 고양이 귀 상처 나을 때가 없다는데, 글쎄 어지간히 나서서 다니세요)."

그러면 진관장은 "이거 다 저 사름 위후연 댕기단 걸린 상덕이라. 저 사름 아니민 내 무사 응혼 고생을 상 훌컨고?(이거 다 당신 위해서 다니다가 얻은 상덕이오. 당신이 아니면 내 왜 이러한 고생을 사서 했겠소?)"라고 너무나 어처구니없는 너스레를 떤다. 그의 엉뚱한 대답에 부인은 웃을 수밖에 없었다.

제주도가 모두 자신의 문헌

문제는 대학을 졸업한 후 진로가 걱정이었다. 동료들 사이에서는 현대문학이나 시 등이 유행이었고 모두 관심을 쏟았으나 진관장은 오로지 4 · 3 사태 이후 사라져 간 제주의 울부짖음과 가슴 아픈 현실을 넘어서 그들의 문화를 집대성하려는 뜻을 굳히게 된다.

"대학원은 진학할 시간이 없었고… 별 마음도 없었고, 자료 수집하고 유물들을 모으느라 시간이 아까워서 못 갔어요."

대학원을 비하해서가 아니라 자신은 제주도 곳곳을 빠짐없이 돌아다녀야 하고 마음껏 자료 연구를 하고 싶어서 진학을 못했다는 진관장.

그는 졸업 후에도 적지 않은 책을 자비로 발간했는데 비용이 부족하면 어쩔 수 없이 부인의 도움을 받게 되었다. 그러나 도움을 받는 것도 한두 번이지 도저히 안 되겠다 싶어 진관장은 자신이 직접 책을 팔러 학교나 회사를 다니기로 했다. 연구와 수집을 떠

올리면 창피할 것도 없었다. 그러면서도 그가 가장 희열을 느낀 순간은 '민요 전승자'를 만났을 때의 감동이다.

'산간 벽지를 불문하고 사람이 네댓 가구만 살고 있다면 어디라도 찾아가 민요니, 전설이니 할 것 없이 조상의 민속 유산을 수집해야 한다고 다짐한 나였기 때문이다.'
— 《제주의 보배를 지키는 마음》에서

제주도 온 땅덩어리가 모두 자신의 문헌이라는 그는 여전히 저술에 몰두했다. 그러나 팔리지 않는 책이니 출판사에서 내주지도 않고 해서 자비로 프린트하여 내는 경우가 대다수였다. 생활은 점점 힘들어졌고, 아내의 해녀일만으로 생계가 어려울 때가 한두 번이 아니었다. 아이들도 2남 4녀나 되니 힘든 것은 말할 나위가 없었다. 어떤 때는 중앙천주교회에서 배급하는 '죽 쿠폰'을 타다가 입에 풀칠을 할 정도였다.

한번은 《제주도 설화집》 발간 후 종이 대금이 밀려 빚쟁이들이 보통 성화가 아니었다. 아내가 물살을 헤치고 추운 바다에 들어가 따온 미역을 남의 마당에 널고 있으면 그것이라도 가져간다고 걷어가던 아픈 기억들이 필름처럼 지나간다는 진관장.

엿장수도 버리는 고물 나부랭이를

지금까지 민속학을 한 것이 후회되지는 않는다. 그러나 잊히지 않는 아픈 시간들이 있었다. 어느 날 어머니께서 "남들은 고등학교만 나와도 동사무소나 면사무소 서기를 해서 제 밥벌이를 하는데, 대학을 나온 사람이 이건 엿장수도 버리는 고물 나부랭이를

주우러만 다니는지…" 하면서 가족의 생계를 외면하는 자식은 쳐다보기도 싫다면서 돌아앉으시는 모습이 마음 아팠다고 한다.

진관장은 그럴 적마다 '조상들의 숨결'을 연구하고 누구도 소홀히 하는 '제주의 역사'를 정리하는 것도 자신이 해야 할 의무라고 설득하면서 달래 보았지만 지금까지 민속 공부를 하면서 가장 뼛속 깊이 사무쳤던 말이었다.

어려움은 그것만이 아니었다. 당시는 국문과 졸업 후 대체로 《현대문학》《사상계》 등을 통해 등단하는 것이 가장 최고의 영예였고 유행처럼 되어 있던 시절이다. 젊은이들의 이러한 흐름에서 자신만이 홀로 떨어져 민속 조사를 한다는 것이 얼마나 고독한 작업이었는지 모른다고 한다.

민속 박물관을 만들자

그는 대학 졸업 후 제주대학 도서관에 2년 정도 근무하다가 그만두고, 꾸준히 자료를 수집하며 제주도 민속 연구를 지속했다. 그러나 자신이 모아 온 유물들이 상당한 물량에 이르고 도저히 개인의 힘으로는 이를 관리하기 어려운 상황에 이르자 1963년 3월 제주 시내 무지개 다방에서 평소 그가 존경하던 스승인 양중해 교수에게 어려움을 털어놓았다.

양교수는 "그렇다면 민속박물관을 만들어 사회에 공헌도 하고 스스로의 공부도 하도록 하자." 양교수의 말에 자신감도 얻었지만 그는 당시 자신의 연구와 사회 활동을 병행할 수 있을 것이라는 기대도 있어 박물관을 열어야겠다고 결심했다.

그 이듬해 마땅한 자리도 없고 해서 제주시 건입동 1222번지 셋집을 마당까지 박물관으로 꾸며서 '제주도민속박물관(濟州道民俗

博物館)'이라는 간판을 걸고 개방했다. 1964년 6월 22일의 일이다. 이 박물관은 우리나라에서 개인이 설립한 사립박물관 1호로 당시에는 상상하기 어려운 일이었다.

1964년 6월 22일 제주시 건입동 셋집에 '제주도민속박물관(濟州道民俗博物館)'이라는 간판을 걸고 있다. 이 박물관은 우리나라에서 개인 설립한 사립박물관 1호이다.

"사회 교육적으로 병행해서, 이 박물관만 잘하면 내 학문도 살고 박물관도 살고, 운영도 할 수 있을 것이라고 생각했는데 열고 보니 현실은 정반대였어요. 역사와 전통과는 상관없는 관광지에만 사람들이 몰려 갈 뿐 박물관에는 관심이 없더군요."

그해 9월 30일 문교부로부터 '제주민속박물관' 설립인가(문예사 1076-1283호)를 받았다. 이듬해 2월에는 건입동 박물관이 비좁던 터에 한 독지가가 제주시 삼도동에 23평 정도의 건물을 마련해 주는 호의를 베풀어 이사를 하게 된다. 그러나 그로부터 4년이 흐른 1969년, 그 독지가가 호의를 베푼 삼도동 박물관이 자신과 약속했던 것과 달리 건물이 매각되고 그 사람이 유물까지 자기 것이라고 주장하는 바람에 순식간에 박물관이 사라질 위기에 처했다.

항의하고 발버둥을 쳐보았지만 어떻게 할 수 없는 상황이었다. 다시 시작하는 수밖에 없었다. 하는 수 없이 전 제주도를 돌아다니며 다시 수집을 하여 3천여 점을 모으고 본격적으로 박물관을 조성하였다.

여기서 물러설 수 없다는 생각으로 그는 일도 이동에 당시 돈 300만 원을 들여 박물관을 재개관했다. 돈은 자신이 기거하는 집과 조금 물려받은 논밭, 아내가 눈물겹도록 고생하여 벌어 온 돈 등 모든 재산을 다 털어 대지 667평, 건물 70여 평을 새롭게 장만하였다. 1970년 2월이었다.

개관도 개관이지만 그는 이 기간에 국립민속박물관 개관을 돕

는 일에 200여 점을 비롯해서 제주대학 박물관에 100여 점, 제주일도국민학교에 100여 점, 남읍민속관에 200여 점을 기증하는 등 자기가 모은 자료들을 필요한 곳에 나누어 주었다.

찢어지는 아픔과 새출발

시련은 여기서 끝나지 않았다.

진성기 관장으로서는 평생 잊을 수 없는 일이 벌어진 것이다. 1979년 2월 박물관이 '제주도민속자연사박물관' 부지로 수용되었다는 것이었다. 참으로 어이없는 일이었다. 아무리 사립박물관이라 해도 같은 분야의 박물관 시설을 그렇게 마음대로 내쫓고 국가의 박물관을 지어야 하는지, 그것도 하필이면 1만 4천 평이나 되는 부지를 선정하면서 기존 박물관을 밀어내고 지어야 하는지 납득이 되지 않았다.

충격적인 소식이었고, 도청과 중앙토지수용위원회 등에 백방으로 뛰면서 그 부당함을 호소했다. 한국문화인류학회, 민중박물관협회 등에서도 진정서를 냈으며, 조자룡 박사, 최순우 국립중앙박물관장, 장주근 교수 등 많은 지식인들이 이에 동참하였다. 그러나 수용령은 큰 변동이 없었다. 뒷말로 들으니 '초라하고 문화재적 가치가 있는 민속 유물이 없어' 수용할 수밖에 없었다고 하니 더욱 기가 막힐 노릇이었다. 여기에 당시 수용 가격 또한 전체가 1,500만 원에 그쳐 바로 길 건너 땅에는 턱없이 못 미치는 수준이었다.

제주일보 1면에 광고도 내보고 여기저기 항의도 하고, 통사정을 해봤으나 1979년 2월 22일 중앙토지수용위원회의 결정은 내려졌고, 진관장은 서울의 한 여관에서 아들과 함께 그 소식을 접하

제주민속박물관 1970년 건물 모습
1970년 삼성혈 동편 일도 이동에 위치했으나 1979년 제주민속자연사박물관 건립 과정에서 토지가 수용되어 헐렸다.

게 된다. 그는 아들과 함께 눈물을 흘리면서 거리로 뛰쳐나왔다.

"내리사랑은 있어도 치사랑은 없다는 제주도 속담이 있지만, 어째서 정부가 백성을 위해 베푸는 시책에 있어 한 백성에게 이다지도 가혹한 처형을 내리는가" 하고 소리를 질렀다.

그리고 산간벽지 민속 자료를 찾아다니며 불렀던 '탐라섬에서' 노래를 불렀다.

흰 구름 흘러가는 수평선 벗을 삼아
기나긴 그 세월을 하루인 양 살았으니
먼 훗날 자손들만은 나의 삶을 알리라.

꿈마다 걸음마다 조상의 넋 찾아가며
눈보라 내 청춘을 하루인 양 살았으니
앞으로 내 사는 길도 이 길밖에 없으리.

제주로 돌아온 그는 하도 억울해서 서울고등법원에 행정소송을

냈다. 당시는 광주고등법원에 낸 가처분 소송도 안 되던 시절이어서 큰 기대를 하지 않았으나, 승소 판결을 받았고, 제주도 당국이 대법원에 항소한 후 역시 두 번째 승소 판결을 받았다. 그러나 이미 땅은 모두 수용되어 제주민속자연사박물관이 들어서고 있던 때여서 마음으로나마 위안을 받을 수밖에 없던 터였다.

"내게 내려진 민속박물관 수용은 마치 나의 생명에 내려진 사형선고나 진배없이 느껴졌던 터요. 그래서 나라의 최고 책임자인 대통령과 마주 앉아 이 문제에 관해 이야기해 보지 못한 것, 단 한 가지 외에는 당시 여건에서 내가 할 수 있는 일은 미련 없이 죄다 해 본 셈이었다."

— 《제주의 보배를 지키는 마음》에서

진관장은 어쩔 수 없이 쥐꼬리만한 보상금을 받아 어디 변두리라도 나가 박물관을 지어 볼 생각을 하고 있는데, 평소 잘 알고 지내던 한 여인이 집에 찾아와 딱한 사정을 말하면서 돈을 좀 빌려 달라고 했다. 그 여인은 '교래리 개척단'이라는 단체도 조직하고 매우 열성적인 분이라 아내가 선뜻 돈을 빌려 주었으나 결국 그 돈은 돌려받지 못했다. 사회 물정에 너무나 어두웠던 두 사람은 '설상가상'으로 사기까지 당한 것이다.

들판을 일구고 파도와 싸우면서

1979년 6월 22일 제주시 삼양 3동에 50여 평의 건물을 마련해 유물을 옮겼다. 1982년부터는 대지를 250평으로 늘리고 본관 전시실을 3층 200평 규모로 넓혀 소장 유물 1만 점을 교대로 전시

해 관람객을 맞고 있다.

소장품 가운데 '무신궁' '울쇠'는 보물급이다. 특히 1992년 조성하게된 무신궁(巫神宮)은 예로부터 제주 여러 마을의 수호신이라고 할 수 있으며, 생로병사와 길흉을 보살핀다고 하는 당신상(堂神像)이다. 제주의 자연 마을이 499개 정도 되는데 그곳에서 143위의 특징 있는 신상을 모셔 놓은 것이다.

그는 무신궁의 의미에 대해 "모았다기보다는 잘 보관했던 것 뿐이에요"라고 말한다. 신상들을 살펴보면 조형적으로는 투박하면서도 추상적인 선묘와 단순한 얼굴 형태로서 각기 다른 형태를 하고 있으며, 본래 있었던 각 마을 등을 설명해 주고 있다.

그는 제주민속박물관의 관장이자 학예실장이며 관람료를 받는 직원이다. 가끔 지원되는 인력이 오지만 역시 모든 것은 진관장이 다 관여한다. 지금까지 대학 강의도 나가지 않고 오로지 박물관만을 지키면서 집필에 몰두해 온 진성기 관장.

오랜만에 전시실을 가보았더니 왜 이제야 오느냐는 듯 반갑게 맞아 주는 유물들을 볼 수 있었다. 오래된 구식 진열장에 별 치장이 없는 전시실이지만 어떤 박물관에서도 볼 수 없는 것이 하나 있다. 그것은 진열된 유물들 사이사이로 읽을 수 있는 진관장의 시이다. A4 용지 한 장 정도에 출력하여 올려 놓은 시들 중 가장 많은 것은 '돌아가리' '들국화처럼' 이었다.

들길에 피어 있는 노란빛 들국화야
때 묻지 않은 마음 그대로 펼쳤구나
누구를 기다리느냐 변함없는 이 향기.
　　　　　　　　　　　　— 진성기 '들국화처럼' 부분

진관장에게 물었다. "시를 왜 이리도 많이 올려 놓으십니까? 국

울쇠
거울을 모체로 하며, 동(銅)으로 만들어진다. 다섯 가지 무속 도구로 이루어진 제주도의 무속 악기인데, 심방들은 안방 벽장 등에 차려진 '당주'에 모셔두고 있다가 굿을 할 때 신공신상(新恭新床)에 올려 두고 소리를 낸다. 선한 신을 오게 하며, 소원을 들어 주게 하고, 악신을 막아 주는 역할로 사용되었다.

제주민속박물관 무신궁 야외 전시장
제주 여러 마을의 수호신이며, 생로
병사와 길흉을 보살핀다고 하는
143위 당신상(堂神像)이 있다.

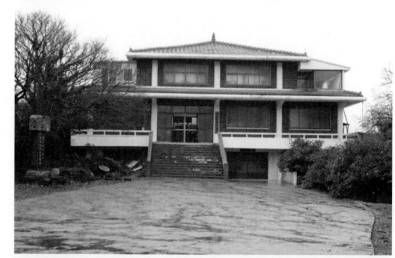

제주민속박물관

제주민속박물관 전시관
진성기 관장은 제주도의 민속품을
중심으로 50여 년간 자료를 수집
하였다.

문학하신 것 자랑하실려구요?" 그는 허-허 웃으면서 시집을 들어 보였다. 제목은 《아름다운 유물의 향기로운 노래》였다. 고희 기념으로 그간 지은 시들을 책으로 펴낸 것인데 관람객들이 너무 재미있다고 책을 사려는 통에 생각지도 않게 재판을 내게 되었다는 진관장. 시인도 아닌데 이렇게 나가는 것을 보니 마음을 움직이는 무엇이 있어서 그런 것인지 부끄럽기만 하다고 겸양을 보인다.

그 자리에서 한 권 구입하여 자세히 보니 예사로운 시집이 아니었다. 시의 제목이 '갈옷' '삿갓' '항아리' 등 상당수가 민속품 명칭이었고, 그 유물들을 노래하는 내용으로 시를 지었던 것이다. 아마도 시를 읊어 유물을 설명하는 유일한 박물관이 아닐까 생각되었다.

미치면 행복해서 고통도 모른다

2009년 1월, 그날은 열쇠를 한참 찾더니 세 곳을 보여주었다. 한 곳은 1층의 서적과 문헌 수장고인데 20여 평에 책이 가득 차 있었다. 마당에는 가건물로 지은 세 칸의 유물수장고가 있었다. 그 다음 3층의 다섯 평 남짓한 길다란 쪽방. 그곳은 7~8명 들어갈 만한 '제주무교대학' 강의실이었다. 아마도 우리나라 박물관에서 가장 작은 강의실일 것이다.

얼마 전 이곳에서 아카데미를 시작했다는 그는 연구 결과를 공유하는 것이 무엇보다도 중요하며, 박물관은 일반 전시실과 다른 튼튼한 학문적 배경을 지니고 있어야만 의미를 찾을 수 있음을 강조했다. 어찌 보면 박물관의 연구는 평범한 선조들의 유산에 새 생명을 불어넣는 것과 같은 의미가 있다는 것이다.

제주민속박물관은 관람객이 매우 적은 편이다. 아무래도 시내

에서 상당히 떨어진 곳에 위치하고 있는 데다 규모가 작고 별도의 홍보를 하지 못하는 것도 원인이 될 수 있겠지만, 그보다는 제주에 관광객 위주의 대형 박물관이 많아 도저히 그들과 경쟁하기가 어렵다는 것이다.

결국 적은 숫자이지만 진정 제주의 역사와 민속에 관심이 있는 사람만 오게 되며, 관람객이 들어오면 사실 관람료를 받을 것이 아니라 융숭히 대접해서 보내드려야 하는데 그럴 수가 없어 미안한 때가 많았다고 한다.

"비행기를 타고 싶어서 오시는 관광객들은 저희 박물관에 무슨 관심이 있겠어요? 관람료에 대해서는 아예 마음을 비우고 삽니다. 여행사에 수수료를 주는 그런 관람은 절대 원하지 않아요."

여전히 그 꿈을 버리지 않고 제주 민속에 대한 새로운 조명을 역설하는 그는, 최근 제주가 관광만 주창하고 고유의 문화와 역사를 외면해 가는 것이 너무나 안타깝다고 하였다.

"그때 그 시절에 그걸 발견하지 못 했으면 벌써 흙이 되어 없어지지 않았을까 하는 생각이 들 때 잘했다는 생각이 들어요. 관람객들이 이런저런 유물들을 관람할 때 그 유래를 들려주면서 주마등처럼 지나가는 과거를 생각할 때 그냥 즐겁지요. 그간 고통도 많았지만 미치면 행복해서 고통도 잊게 되요."

"국가요? 공무원들은 지원을 해주지는 않더라도 방해만 하지 않았으면 좋겠어요."

속살은 '조상들의 영혼'

《탐라의 신화》《제주도 무신론고》《제주도 금기어 연구》《제주도 민속》《제주도 민담》《제주도 전설》《제주도 무가 분풀이 사전》 등 진관장이 평생을 바쳐 집필한 책은 30여 권에 이른다. 그의 소원은 약 1천 페이지로 신화, 전설, 민요, 민담 등을 집대성한 《제주도학 대사전》을 완성해 보고 싶다는 것이다.

"완성하기 전에는 눈감기 어려워요"라고 말하는 진관장. 그는 1999년 제24회 노산문학상, 제21회 '외솔상'을 받았다. 박물관 입구의 '세움말'에는 이렇게 쓰여 있다.

이 박물관에는 거친 들판을 일구고 파도와 싸우면서 살아온 이 고장 선조들의 삶의 자취들이 보존되고 있습니다.
1964. 6. 22 처음 세움. 1982. 10. 9 옮겨 세움
제주민속박물관 관장 진성기

진눈깨비가 한동안 흩뿌리던 2009년 겨울, 지난 세월이 정말 유수와 같다는 그는 박물관의 속살은 '조상들의 영혼'이며 그 '탯줄'이 오늘날까지 자신을 지켜 준 것 같다고 말했다.

그리고는 차창에서 멀어질 때까지 줄곧 손을 흔들었다.

한국미술관　김윤순 관장

어느 날 그녀는 1953년 거제도에서 무용 선생님을 하던 시절 빼곡히 적어 놓은 일기장을 우연히 발견하게 된다.
그 일기장에는 《안나 카레리나》를 열심히 읽고 난 소감을 적어 놓은 것이 있었는데 주인공이 "나의 어머님 같은 삶을 살지 않겠다. 그러나 결국 나도 어머님처럼 살고 있다"는 대목을 보고 많은 것을 생각하게 되었다는 김관장.

최승희의 제자

김윤순(1931~) 관장은 함경남도 흥남시에서 교육사업을 했던 가정에서 태어났다. 그녀의 부친은 함경북도 나진에서 재산을 다 바쳐 작은 사립 학교를 설립했으나 일제에 의하여 폐교되고 집안이 어려워졌다. 그녀는 도쿄에서 음악대학을 다니는 오빠의 영향을 많이 받았고 고등학교 시절 이미 무용에 상당한 재기를 보여 당시 평양에 있었던 최승희무용연구소에 발탁되었다.

최승희무용연구소는 1947년 4월에 당대 최고의 무용수 최승희 (1911~1967)가 월북하자마자 차린 연구소로서 그녀에게 몇 번 지도받은 기억이 난다는 김관장은 고등학교에서는 아예 무용부장을 하면서 무용가가 될 꿈을 키우기도 했다. 그래서 한동안은 그녀에게 '최승희 제자'라는 별명이 따라다녔다.

중 · 고등학교 시절의 김관장은 이렇게 무용에만 재질이 있었던 것이 아니라 문학에도 상당한 관심을 갖고 있었다. 중학교 시절에는 시간만 나면 일본어로 된 책을 읽었는데 "내일을 생각하자, 내일은 내일의 태양이 뜰거야(Tomorrow is another day)"라는 말로도 유명한 마거릿 미첼(Margaret Mitchell, 1900~1949)을 특히 좋아했다. 그리고 그녀는 미첼의 처음이자 마지막 소설인《바람과 함께 사라지다》를 열독하면서 자기도 언젠가 대작을 한번 써보겠다는 희망을 품었다.

그 후 그녀는 평양사범대에 진학하였으나 갑자기 전쟁이 나는 바람에 학업을 중단하게 되었다. 당시는 전쟁으로 시민들이 우왕좌왕 갈피를 못 잡고 있던 때였다. 1950년 12월, 흥남은 국군의 점령하에 있었지만 중공군이 개입해 동부전선이 대혼란에 빠지

한국미술관
1983년 3월에 서울 종로구 가회동에서 개관했다. 1986년 9월 준박물관 등록에 이어 1993년 2월 미술관 등록을 하였으며, 1994년 경기도 용인시 기흥구 마북동으로 이전했다. 그 후 '나혜석모음과 3인의 여인전' '여성, 그 다름과 힘전-그리고 10년'과 '23인의 페미니즘전'을 비롯하여 '페미니즘 여성성 2070 한자리전' 등을 잇달아 개최하면서 여성에 대한 주제 전시와 백남준 주제의 전시를 다수 개최해 왔다. 개관부터 실시해 온 '한국미술관 아카데미'는 지금까지 상당한 수준의 강사진과 강의 내용으로 운영되었다.

자, 미군 10군단과 국군 1군단이 흥남항에서 피난민과 함께 철수를 감행했던 흥남철수작전이 이루어진다.

피난민 약 10만 명과 차량 1만 7천 대, 35만 톤의 군수품 등을 안전하게 철수시켰던 이 작전에 김관장 가족도 합류하여 월남을 감행하게 된다. 이때 오빠와 언니는 합류하지 못했지만 할아버지, 어머니, 동생들이 모두 배를 탈 수 있었다.

1950년 12월, 대학 1학년이던 그녀는 자기가 탄 배가 항구를 떠나는 순간 고향 흥남이 함포 사격으로 말미암아 불바다가 되는 것을 보고 눈물을 흘렸다. 그리고 그녀는 갑판 모퉁이에서 난간을 붙잡고 바이런(George Gordon Byron, 1788~1824)의 '굿나잇(Good Night!)'이라는 시를 목청 터지게 읊었다.

잘 있어. 잘 있거라. 내 고향의 해변은
푸른 파도 저편으로 사라져 간다.
밤바람은 한숨짓고 파도는 포효한다.
그리고 날카로운 소리로 우는 갈매기
저편 바다에 지는 저 해를
좇아 우리는 간다.
잠시 잘 있거라 지는 해여.
나의 고향이여. 잘 있거라.

생각지도 않게 피난민이 되어 버린 꿈 많던 처녀는 이렇게 고향을 떠나 월남하게 되었는데, 당시 피난민이 탄 배는 거제도로 가서 하선을 했다. 부산에 아저씨가 있어 먼 연고가 있기는 했지만 김관장은 그대로 거제도에 정착하여 3년간 거제시 거제면에 있던 거제국민학교에서 교사 생활을 했다.

문예창작을 전공하고 미술로

그녀는 서울로 올라온 후 아무래도 대학 공부를 계속해야 한다는 열망에서 당시 남산에 있던 서라벌예대, 오늘의 중앙대 문예창작과에 편입해서 문학을 전공했다. 서울에 도착하자 문학소녀의 꿈을 실현하려는 준비를 하였던 것이다.

"당시는 소설에 가득 매료되어 있었어요. 심지어는 어려운 일이 있을 때마다 마음속으로는 이와 같은 시련이 문학 작품에는 무엇보다 중요하겠구나. 글을 쓰는 체험의 한 과정이다라는 생각으로 스스로 위안했어요. 그래서 비록 피난 생활이었지만 거제도 생활도 매우 행복하게 지낸 편이지요."

어쩌면 김윤순의 미술 인생은 오빠로부터 비롯되었는지 모른다. 지금의 국립도쿄예술대학의 전신인 우에노 음악대학 피아노과에 다니던 오빠가 방학 때 선물로 가져오는 화가의 그림책과 엽서는 김윤순을 매료시켰다. 그의 오빠는 그 후 평양 국립음악대학 부학장을 지냈다.

1956년 결혼한 후 그녀는 한 신문사가 주최한 '월남 수기' 공모에서 당선되기도 하면서, 한편으로는 미술 분야와 인연을 갖게 되었다. 서울공대 화공과 출신인 남편은 학회 등의 일로 외국에 나가면서 미술 관련 서적 등을 많이 구해다 주었고, 그녀도 외국 서적을 구할 수 있는 충무로의 서점을 자주 찾아 다소간의 정보를 접하게 되었다.

"무용과 문학을 해서 그런지 미술도 체질적으로 좋아했어요. 나

름으로 안목이 생겼고 화가들의 스토리에까지 관심이 많았지요."

그러다가 결정적인 계기가 찾아왔다. 첫아이를 사립 학교인 계성초등학교에 입학시키면서 당시 학부모였던 화가들과 자연스럽게 만나게 된 것이다.

그는 그때부터 본격적인 미술 공부를 하면서 그림에 대한 안목을 키웠다. 여러 경로를 통해 알게 된 조각가 김세중, 동양화가 서세옥 등 화가들과 가깝게 교류하면서 남산동에 집을 짓고 한점, 두 점 컬렉션을 시작했다. 1960년대 컬렉션은 대개가 동양화 위주였으며 민화도 가끔 섞여 있었다.

또한 신문 스크랩 등을 빼놓지 않고 하면서 당시의 미술계 상황과 교양 정보들을 익히는 데 노력하며, 한편으로는 서세옥으로부터 화론을 배우면서 본격적인 미술 공부를 시작했다.

"지인들에게도 미술애호가가 되도록 많이 권유했고 여기저기 공부하려고 많이 노력했지요."

그러던 중 김관장은 1978년 국립현대미술관 현대미술관회 회원에 여섯 번째로 등록하였다. 이어서 1980년 현대미술관회 초대 상임이사가 되었다. 미술계에서는 비전공자가 임명된 사실을 놀라워했다.

현대미술아카데미로 하여금 우리나라 대표적인 교양 강좌로 권위를 지키게 한 교육의 바탕은 김윤순이 처음 세운 원칙이었다. 결코 결석을 용납하지 않았고, 강의 시작 5분이 지나면 강의실 문을 잠갔으며, 연간 2회 수강 노트도 검사했다. 당시 수강 노트를 검사하는 일은 큐레이터에게 맡겼다.

초청 강사를 결정하기 위해서 사전에 강의실을 찾아가 일일이

청강을 했을 정도이다. 홍라희 전 리움관장, 전 대우그룹 김우중 회장 부인 정희자, 고 SK 최종현 회장 부인, 고 박계희 워커힐 미술관 관장 등이 수강생으로 나오면서 150명을 뽑는 강좌가 5대 1의 경쟁률을 보일 정도였다.

아카데미로 인연이 된 미술관

김관장은 자신이 미술관을 설립할 것이라는 생각은 꿈에도 해 보지 못했다고 한다. 그녀의 최대 관심은 수준급 강사진으로 구성된 아카데미에서 자신이 애호하는 미술 분야의 폭넓은 지식을 공부할 수 있다는 즐거움이 가장 우선이었다. 그러나 현대미술관회 아카데미 과정의 몇 년간 강의가 다 끝난 후에도 멤버들은 지속적으로 강의를 열망했다.

그러나 장소도 마땅치 않았고 독립적으로 아카데미를 연다는 것이 그리 쉬운 일은 아니었다. 그러던 중 당시 현대화랑의 박명자 씨가 서울 종로구 가회동의 주한 이탈리아 대사관저로 쓰던 건물을 좋은 뜻으로 사용하면 어떻겠느냐고 물어 왔다. 매우 고마운 일이 아닐 수 없었다.

그 집은 처음에는 모 기업의 창업주가 살던 집으로 500평 대지 위에 건평 350평 규모로 지어진 저택으로 건축가 김중업이 프랑스대사관 이후 국내에서 두번째로 설계한 작품이었다. 한국 근대 건축사에서 중요한 건물로 여겨지고 있었던 이 건물을 10년간 무상으로 임차할 수 있게 되어 1983년 3월 한국미술관을 개관했다.

처음 개관 때에는 기본적인 예산이 필요했기 때문에 당시 회원들은 모두가 회비로 충당하자는 의견에 동의하였다. 이러한 방식

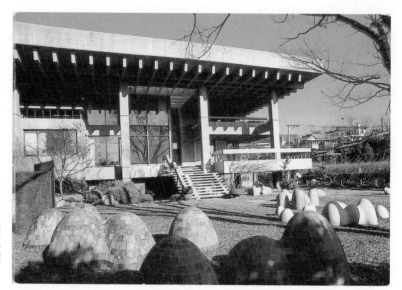

한국미술관 가회동 건물
주한 이탈리아 대사관저로 사용되었던 건물이며, 건축가 김중업이 프랑스 대사관 이후 국내에서 두 번째로 설계한 작품이었다.

은 그녀가 미국 보스턴에 들렀을 때 보스턴뮤지엄에서 보고 배운 방식이기도 했다. 전체 회원은 100명으로 구성되었다. 그 중 20명은 200만 원씩, 80명은 50만 원씩 회비를 내기로 정해서 8천만 원이라는 돈을 마련하였다. 이 돈이 미술관 운영과 아카데미의 종자돈이 되었다. 여기에 실기 시간도 있고 해서 수강료를 별도로 좀 받으면 어느 정도의 운영비가 충당되어 아쉬운 대로 중요한 전시들을 개최할 수 있었다.

'한국미술관'이라는 명칭은 김관장이 지은 것인데 그 이유는 간단했다.

"한국일보가 저 아래에 있었고, 다음은 한국병원이 있었지요. 그래서 한국미술관이라고 하면 연결되겠다 싶어 좀 큰 이름이지만 서슴없이 지었어요. 다들 좋다고 하더군요."

한국미술관은 1986년 9월 준박물관 등록에 이어 1993년 2월 문화체육부에 미술관 등록을 하였다.

한국미술관 아카데미

1984년에는 두 곳 중 하나를 선택할 수밖에 없었고 결국 국립현대미술관의 현대미술관회 상임이사를 그만두고 본격적인 가회동 시대를 열어 갔다. 그녀가 가장 먼저 생각한 것은 두말할 필요도 없이 '한국미술관 아카데미'였으며, 바로 그해에 강의가 시작된다. 한국미술관은 이처럼 교육 프로그램을 위해 설립되다시피 한 미술관으로서 국내외에서 그 예를 찾아보기 힘들다는 점에서 큰 의미가 있다.

김원룡의 한국미술사를 시작으로 임석재, 임창순, 신영훈, 김응현 등 현대미술아카데미와 그 외의 강사진을 더욱 보강하여 구

한국미술관 아카데미 강좌
아카데미가 미술관 설립의 동기가 되었을 정도였으며, 1983년 개관 후 지금까지 지속되고 있다.

성되었다. 정양모 전 국립박물관장은 당시 경주박물관장에 발령 받았지만 일주일에 1회는 강의를 꼭 해주었으며, 백자는 김익영, 분청사기는 윤광조 등 많은 전문가들이 강의에 임했다.

그 후 한국미술관 미술아카데미는 용인시대까지 이어지는 전통을 이어 왔으며, 단 한 번도 빠지지 않고 강의를 진행해 온 아카데미로 유명하다.

"당시는 아카데미 회원들이 매우 열성적으로 공부를 했습니다. 강의가 있는 날이면 미술관 골목이 고급 자동차로 꽉 차서 들어설 자리가 없었지요. 그때만 해도 다 기사들이 있어 그들끼리 담배도 피우고 한곳에 모여 웅성거렸지요. 참 옛날 이야기입니다."

당시 가회동 시절의 전시들은 개관 기념으로 이중섭, 장욱진, 김인승, 김환기, 김흥수 등이 참여하는 '한국인상전' '환경과 조각 전 27인의 작가' 전시와 함께 1983년 그 해 6월 '크로드 비알라 전,' 9월 '샘 프란시스전,' 1984년 '이기순, 야코슬라브 베이체크 전.' 1985년 3월 '일본청년작가 40인전. 85, 임팩트 **NOW**' 1988년 라우젠버그, 올덴버그, 샘 프란시스, 라티 스라보 트리블 자 등이 참여하는 '국제판화 4인전' 등을 잇달아 개최함으로써 조각과 평면 등 다양한 장르에 걸쳐 중요한 작가들을 다루었다. 주요 작가들의 개인전만 해도 이종각, 유영교, 곽덕준, 김기린, 이우환, 박충흠, 황규백, 김봉태, 심문섭 등이 가회동에서 전시를 개최함으로써 미술계의 핵심적인 공간으로 자리 잡았다.

사실상 이러한 수준의 작가들을 이미 그 때 선별하고 전시를 개최하도록 시스템을 갖춘다는 것은, 더군다나 비전공자로서 어려운 일이었다. 이우환만 해도 당시 웬만한 전문가들이 잘 이해하기 힘든 작품 세계를 보여주었는데 김윤순은 그를 선택했다. 이에 대

하여 김종규 씨는 다음과 같이 회상한다.

"1984년 9월, 가회동에 있던 한국미술관에서 일본에서 활동하고 있던 이우환 선생의 작품들을 만난 것은 신선한 충격이었다…. 당시 그의 작품에서는 '점'과 '선'에서의 정연한 질서가 무너지고 회화의 해체 현상이 나타나고 있었다…. 개관한 지 1년이 조금 넘은 시점에 한국미술관이 이처럼 훌륭한 전시를 기획한 것에서 김윤순 관장의 역량과 한국미술관의 발전 가능성을 확인하며 거듭 감탄했던 기억이 새롭다."
　　　　— 김종규 〈작품 같지 않은 작품〉 《작은 미술관 이야기》

당시 연세대 음대 학생이었던 성악가 김동규가 통기타를 쳐가며 '바위섬' '모두가 사랑이에요'를 열창하던 모습과 그 노래들이 바로 어제처럼 생각난다는 그녀는 그 시절이 너무나 그립다는 표정이다.

용인 마북동시대 개막

그간 회원제로 운영되던 미술관의 형태도 1986년 아예 미술관 형태를 갖추기 위하여 정부에 준박물관으로 등록했다. 소장품도 김관장의 컬렉션으로 등록했지만 어느 순간부터 한국미술관은 김관장이 책임을 지는 형국으로 달라짐으로써 설립 초기와는 달리 실질적인 관장의 자리에 앉게 되었다.

하지만 한국미술관은 그로부터 5년여를 운영하면서 건물 임차계약 만료 후 어떻게 할 것인가에 대하여 고민이 시작되었다. 이탈리아 대사관저는 더없이 좋은 공간이었지만 임차한 건물이라는

한계 때문에 시설을 마음대로 고치기 어렵고 아무래도 지속적으로 공간을 확보할 필요가 있었던 것이다. 그때 예술의전당에서 300여 평 정도를 제공할 수 있을 것이라는 기대가 있어서 과감히 이전을 추진했다. 그러나 막상 이전을 하려니 공간이 여의치 않았고, 1989년 9월, 예술의전당 서예관 4층에 공간을 얻어 약 1년 간만 한시적으로 이사를 하게 되었다.

그 후에도 미술관을 설립할 자리가 없어 1990년, 1992년 서초동과 반포동 등 두 차례나 남의 건물을 전전하며 이사를 다녔다. 서글프고 힘겨운 일이었지만 그간 쌓아 올린 노력을 한순간에 허물어 버릴 수는 없었다. 전시장이 여의치 않아 도쿄, LA, 파리문화원 등에서 순회전을 개최하는 등 해외 전시에도 심혈을 기울였다.

김관장은 시간이 지날수록 아무래도 임차가 아닌 자체 공간이 필요하다는 것을 절실히 깨달았다. 그리하여 부군과 상의를 거쳐, 이미 사두었던 용인으로 이전하는 안이 결정되었고, 회원들의 힘을 떠나 김관장 자력으로 재개관해야 하는 어려움을 떠맡게 되었다.

용인의 마북동 땅은 본래 1986년쯤 한성골프장을 들렀다가 건너편에 아름다운 숲이 우거진 곳을 보고 바로 사들인 곳이다.

"고향이 생각났습니다. 가고 싶은 고향이 있지만 도저히 갈 수 없으니 서울 근교에다가 고향을 만들고 싶었지요. 그래서 그날 바로 들러 800평 정도의 땅을 사두었습니다. 그 땅이 오늘날 한국미술관 자리가 되었지 뭐예요."

1994년 3월 한국미술관은 경기도 용인시 기흥구 마북동으로 자리를 옮겼다. 그러나 용인으로 이사한 뒤로 미술관 운영에 어려운 일이 한두 가지가 아니었다. 우선 국내에서는 가장 최고의

수준을 유지하는 인사들이 주도한 1983년 개관 당시의 아카데미와 비교해 볼 때 용인의 문화 수준은 차이가 너무나 컸다.

과연 미술관이 교외로 나와서도 될 수 있을까 하는 불안감이 있었지만 눈높이를 낮출 수는 없었다. 1994년 첫 전시는 서울과 함께 개최한 것으로 '여성, 그 다름과 힘전'를 시작으로 이상현, 곽덕준, 정경연, 이종각 등의 개인전을 개최했고, 일본 작가 '가와가미 리키조전' '한국화 어제와 오늘전' '현대미술 8인전' '나혜석모음과 3인의 여인전' '국제현대미술전'도 열었다. 2004년에는 '여성, 그 다름과 힘전-그리고 10년'과 '23人의 페미니즘전'을 비롯하여 '페미니즘 여성성 2070 한자리전' 등을 개최하였다. 이밖에도 이불의 퍼포먼스를 비롯해 '조영남과 용인 사람들 10년전'이 열리기도 했다.

"한국미술관은 시작할 때부터 여성들에 의하여 이루어진 것이고, 모든 진행 역시 마찬가지였지요. 아카데미 또한 여성이 주류를 이루고 있어 자연스럽게 여성성에 대한 주제가 필요하다고 여겼습니다."

김관장의 이와 같은 배경 설명에서 쉽게 이해되는 면이 있지만 마북동 시대로 접어들면서는 전반적으로 페미니즘을 주요 테마로 한 전시가 많았다.

이와 함께 그가 평소 최고의 한국 작가로 꼽는 백남준에 대한 전시를 개최한 것 역시 특징으로 꼽을 수 있다. 김관장은 1984년부터 백남준·시게코 부부와 오래 교분을 이어 왔다. "백남준 씨가 96년 6월 쓰러졌을 때 내가 뉴욕 방문 중 백남준을 병원에서 가장 마지막에 본 사람이지요. 그 와중에도 누구누구를 만나라며 챙겨 줬어요." 한국미술관에서는 '백남준 선생, 가시고 365일 이

야기전' '백남준 선생, 가시고 365×2 이야기'를 개최하여 거장
에 대한 후세들의 조명을 지속했다.

나혜석 꿈

전시에 얽힌 일화이다.

김관장은 일이 많을 때 가끔 용인에서 기숙하는 일이 있었다.
그런데 어느 날 밤 꿈에 어떤 여인이 섬뜩한 모습으로 나타났다
사라지는 장면이 매우 특이하여 잊히지를 않았다. 별로 기분이 좋
지 않았는데 다음날 어떤 여인이 미술관을 찾아왔다. 그 사람은
나혜석의 언니(80세)가 자신의 고모라고 밝히면서, 그 고모가 미
국에 이민해 살다가 한국에 와서 그림 한 점을 놓고 갔다는 것이
다. 그 그림은 수원의 홍화문 앞에서 빨래하는 여인들의 그림이
었다.

사연인즉 고모가 나혜석이 와서 수원 언니집 앞 빨래터에서 그
림을 그리면 물감도 짜주고 했던 그림이었다는 것이다. 김관장은
그 여인의 말에 흥분을 감출 수 없었다. 그러나 그 진실을 밝힐 방
도가 없었다. 결국 미국의 고모라는 사람에게 직접 전화로 확인
까지 해보았는데 진실임이 증명되었고, 심지어는 점쟁이한테도
가보았다.

그랬더니 자신이 꿈에 만났던 그 여인이 바로 나혜석이라고 말
했다. 그녀가 바로 김관장에게 가서 부탁해야 못다 한 자신의 예
술 세계를 조명할 수 있다고 생각했다는 것이었다. 이러한 인연으
로 개최된 것이 바로 '나혜석모음과 3인의 여인전'이었다. 김관
장은 지금까지 기획한 전시 중 이 전시만큼 힘든 경우가 없었다
고 회상한다.

우선 나혜석의 진품으로 밝혀진 것이 몇 점 되지 않을 뿐더러
자료 또한 매우 희귀하여 고생을 많이 했다는 것이다. 결국 나혜
석기념사업회 유동준 회장의 도움을 많이 받아 전시를 무사히 치
렀다.

앎을 추구하니 모가 나고

마북동 한국미술관의 규모는 2008년 들어 교육관을 설립해 대
형 전시장을 갖추기 전까지 소전시실 3개로 이루어져 있어 매우
작은 편에 속했다. 김관장은 "작은 규모였기에 IMF도 견뎠지요.
개인의 힘으로 이 정도도 어찌나 어려운지…" 작았기 때문에 생
존이 가능했다는 말은 무엇보다 설득력 있는 한마디였다.

2000년대에 들어서 그녀는 며느리인 안연민에게 많은 것을 일
임하고 미술관 운영을 맡겨 왔다. 공동관장의 직함으로 서서히 자

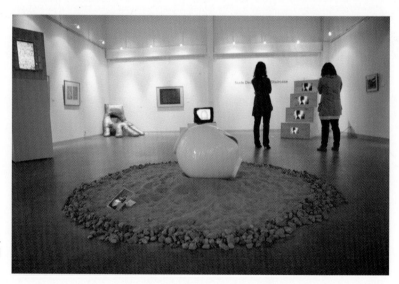

한국미술관 교육관 전시장
백남준을 기념하기 위해 부인 구보
타 시게코의 작품과 한국 작가들의
작품이 동시에 전시되었다.

신의 자리를 2세에게 넘기고 싶어하는 그녀의 표정이었다. 안연민 관장은 미국의 로드아일랜드에서 미술을 전공하고 뮤지엄들을 많이 다니며 자료도 수집하고 관장 견습을 톡톡히 해온 편이어서 마음이 놓인다는 김관장.

2007년 여름, 모 평론가가 시내 한 장소에서 중요한 일이 있으니 꼭 만나야 한다는 김관장의 전화에 약속장소에 나가 정중히 점심을 대접하였다. 그 자리에서 그녀의 용건을 듣고는 과연 김윤순 관장이라는 생각을 했다고 한다. 며느리 안연민 관장을 대동하고서 마치 '자! 이렇게 하는 거란다' 하는 표정으로 아직 1년 2개월이나 남은 2008년 한국미술관 아카데미 일정을 꺼내 놓고 강연을 부탁하더라는 것이다. 최근까지 지속되는 김관장의 아카데미 운영에 대한 치밀성을 엿보게 하는 단면이다.

"미술관 인연이 30년도 넘는데 감회라도…." 이 요청에 그녀는 한동안 침묵을 지키더니 책장을 뒤적이다가 《작은 미술관 이야기》 한 권을 찾아온다. "또 한 권 증정해 드릴께요. 여기, 여기 한번 보세요. 저에 대한 자화상이 그려져 있어요."

"어느 때는 신의 조화가 참 공평치 못하다는 생각이 들어요. 나이는 먹는데 생각은 소녀적인 것이 변함이 별로 없으니 무슨 조화인지 몰라요. 글쎄 그 흥남에서 철수하는 배에서 고향이 불타는 것으로 보고 시가 나오다니 지금 생각하면 좀 잘못된 것인지도 몰라요. 항상 시적이고 낭만을 노래할 수는 없겠으나 그렇게 생각하는 시간의 단편들 그 자체가

한국미술관 야외에 전시된 이종각 작 「확산공간」 1992, 브론즈

바로 저인 것 같아요."

그는 실향민이다. 얼마 전까지 북에는 음악을 전공한 오빠가 살아 있었다. 그 오빠를 그리워하며 쓴 한 장의 편지에서 애절한 그녀의 문학적인 삶을 읽을 수 있는 대목이 눈에 띈다.

'일본 작가 나쓰메 소세키(夏目漱石)의 '초침(草枕)'의 첫 구절도 그 시절 제 마음을 달래 주곤 합니다.

앎을 추구하니 모가 나고
정을 따르니 되는 일이 없고
의지대로 사는 삶은 불편하고
어쨌든 세상사 어렵기만 하구나

이런 내용입니다. 그런데 언제부터인가 이 글마저 제 수첩에서 사라지고 이후론 그 어떤 넋두리도 볼 수 없게 됐어요. 이런저런 것에 매이지 않고 모든 것에서 벗어나고 보니 어느새 고희가 넘었습니다.'

— 북풍에 띄운 편지 《작은 미술관 이야기》에서

메이지 시대의 대표적인 소설가인 나쓰메 소세키(1867~1916)가 1906년에 자신의 문학관을 쓴 '초침(草枕)'을 인용한 그녀의 문장력은 문예창작을 전공한 냄새가 물씬 느껴지기도 하지만, 그녀의 솔직하고 담백한 마음을 간결하게 드러낸 듯하여 인상적이었다.

"그날이나 지금이나 어렵기는 똑같이 어려워요. 항상 과정에서

삽니다. 뭐 큰 결론이 없는 것 같아요."

　선문답(禪問答)의 한 대미를 장식하는 것 같은 그녀의 한마디에
는 미술관에 한평생을 바쳐 온 화려한 삶치고는 너무나 평범한
해답이 스며 있었다.

덕포진교육박물관 이인숙 · 김동선 관장

아내가 아이에게 '할머니는 앞이 안보여서 앞으로 잘 걷지를 못해요'라고 하자, 아이가 말하기를 '할머니 그러면 뒤는 보여요?' 하고 다시 물어보더군요. 그러자 아내는 대답했습니다. '할머니는 앞도 안보이고 뒤도 못 본단다. 하지만 나는 마음과 지혜의 눈이 있어요. 이 눈은 아주 먼 곳까지 볼 수 있어요.'

첫 만남의 잔잔한 감동

2004년 겨울쯤이었다.

도로 표지판이 드문 박물관을 찾을 때는 언제나 고생이지만 잔뜩 긴장하며 덕포진을 찾아 들어가는데 비스듬한 언덕을 배경으로 박물관 표지가 보였다. 붉은 벽돌로 지은 낡은 건물이었다. 반가운 마음에 입구로 들어서려는데 철조망이 둘러쳐져 있었다.

허허… 박물관 정문에 철조망이라.

기이한 느낌이 들었지만 무슨 연유인지 알고 싶었다.

결국 한 바퀴를 빙 돌아서 들어갔는데 나중에 들은 말이지만 대지를 구입하면서 별 확인 없이 서로를 믿고 돈을 지불했는데, 정작 가장 중요한 박물관 입구에 해당하는 땅을 넘겨 주지 않은 것도 모르고 사용해 오다가 이제야 소송 중이라고 하였다.

건물 뒤쪽에 있는 쪽문으로 된 임시 출입구를 통해 박물관에 들어가니 광복 이후 교육 교재들이 가득했고, 중년 여인 한 분이 손님을 맞았다. 바로 이 분이 이인숙(1947~) 관장님이라는 생각에 우선 명함을 드리면서 인사를 했다.

그런데 반갑게 맞아 주시면서도 드리는 명함을 한참이나 받지 않으셨다. 관장님이 다른 곳을 바라보시려니 하고 한참을 손에 든 채로 기다렸으나 역시 마찬가지였다. 그제야 순간적으로 이관장이 앞을 못 보시는 장애가 있다는 인터넷 기사가 떠올랐다. 어려운 길을 찾느라 잠시 실수를 했던 것이다.

"이런 결례를 하다니…."

명함을 손에다 쥐어드리고 나를 소개한 뒤 인사를 드리면서 너무나 죄송스러웠다. 웃으면서 "네, 제가 명함을 보여만 드릴 뻔했

덕포진교육박물관

강화도의 덕포진 입구에 1993년 설립된 덕포진교육박물관은 3층 건물이며, 근대에서 현대로 이어지는 과정에서 초등학교의 일체 교육 교재나 생활용품, 기념적인 사료와 교육사료 등이 종합적으로 전시되어 있다.

평생 초등학교 교사로 근무하던 김동선·이인숙 부부가 설립한 우리나라 최초의 교육 전문 박물관이다. 이인숙 관장은 교사 시절 앞을 보지 못하는 시련에 직면했다. 그러나 그녀는 부군 김동선 관장과 함께 장애를 극복하면서 교육의 일념을 실현하고자 이 박물관을 건립하였다.

습니다" 했더니 그 맑은 표정으로 한참을 웃으셨다.

나는 1층에 마련된 '엄마 아빠 어렸을 적에' 라는 교실로 안내되었고, 난로를 중심으로 어릴 적 앉아 본 그 나무 의자에 앉아 부군인 김동선(1942~) 관장과 함께 대화를 나눌 수 있었다. 먼저 박물관 설립을 하게 된 연유부터 묻자 언제나 구수한 말솜씨로 재미를 더하는 김관장이 말문을 열었다.

"1990년쯤 되어 아내가 별것 아닌 간단한 사고로 눈이 안 보이기 시작한 것입니다. 기가 막힐 지경이었지요. 아무리 노력해도 차도가 없이 점차 시력을 잃게 되어 망연자실하면서 많은 생각을 하게 되었지요."

당시 이인숙 관장은 이화여대 교육학과를 졸업한 뒤 초등학교 교사로 22년째 근무하고 있었고, 부군인 김동선 관장은 서울교대를 1회로 졸업하고 역시 30년 넘게 초등학교 평교사로 재직하고 있었다. 이인숙 관장은 기가 막힌 자신의 처지에 대하여 많이 고민한 끝에 사직을 하게 되었는데, 부군에게 학교를 떠나서도 아이들을 가르치고 싶다는 의견을 피력하였다. 당시 대치동 아파트 8층에 살았는데 시력을 잃은 초기에는 가끔씩 끔찍한 상상을 하게 되어 불안한 마음도 들고 해서 김동선 관장이 아내의 소원을 들어주는 셈치고 방법을 찾게 되었다.

부인 따라 사직하고…

결국 김관장도 교사 직을 사직하고 대치동 아파트를 처분한 후 1993년부터 고향인 김포를 찾아 아이들의 체험관 정도를 지을 땅

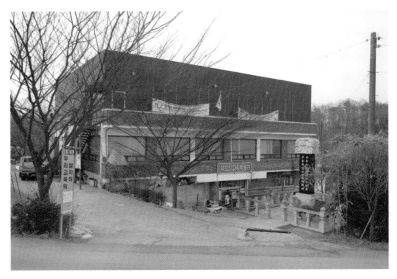

김포에 위치한 덕포진교육박물관
근대 한국 교육 관련 자료를 중심
으로 한 박물관이며 감동을 주는 박
물관으로 유명하다.

을 찾게 되었다. 김관장은 물론 김포가 고향이기도 했지만 '덕포
진'이 신미양요·병인양요 때의 전적지였다는 점에서 역사적인
의미가 있다고 보아 그곳의 초입에 자리를 정하였다. 그 지점이
바로 오늘의 덕포진교육박물관이다. 김포는 그의 선대가 강화도
에 사시다가 이주한 곳으로 남다른 의미를 갖는 곳이었다.

　김관장은 김포로 장소를 정하자 교육에 헌신할 수 있는 체험학
습장 정도를 염두에 두고 건물을 짓기 시작했다. 건물이 완공되
기 이전에는 거처가 분명치 않아 가족 모두가 뿔뿔이 흩어졌다
가, 완공된 후 다시 부인과 아들이 함께 모이게 되었다.

　"처음에는 박물관… 꿈도 꾸지 못했어요. 그저 앞을 못 보는… 역
시 전직이 교사였던 아내에게 교육적 공간을 마련해 가르침의 행복
을 주고, 나도 무엇인가 기여를 하고 싶다고 생각해서 수련원을 기
획했습니다. 교육기관에 청소년 수련원이나 기업의 직원을 위한 시
설이 턱없이 부족해서… 사업의 경제적 타당성이 있을 것이라고 판

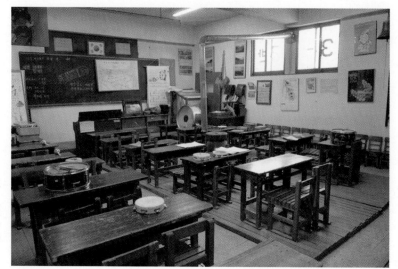

덕포진교육박물관 옛적 초등학교 교실 교육체험 공간
근대의 교육 현장을 재현함으로써 추억을 떠올릴 수 있으며 이인숙 관장이 직접 풍금을 치면서 강의를 진행한다.

단했습니다. 그런데 주변에 갑자기 모텔이나 값싼 펜션들이 우후죽순처럼 들어서기 시작하면서 수련원의 사업성이 완전히 사라지고 말았습니다. 이것이 아이러니컬하게도 박물관 설립의 계기가 되었고, 막연하지만 교육박물관을 기획하고 시도했던 것이지요."

부부는 박물관 건립과 등록을 위해서 3년 정도 노력했다. 선친이 일제 강점기 초등학교 졸업장부터 모아 왔던 각종 자료들과, 자신들이 초등학교 시절 이후 하나도 버리지 않고 간직해 왔던 졸업장이며 학교에 관련된 교과서, 노트 등 다양한 자료들, 교사 시절 틈틈이 소장해 온 교재들이나 각종 교육 관련 자료들을 정리하면서 박물관다운 면모를 갖추어 가기 시작하였다.

김관장은 이처럼 별 생각 없이 이사 다닐 때마다 버리지 않고 소중히 간직해 온 하찮은 것들이 결국 오늘날 교육 박물관의 더없이 소중한 자료가 될 것이라고는 스스로도 생각하지 못했다고 말한다. 두 부부는 이러한 자료들을 전시하면서 일부 모자라는 내용은

외부에서 사들이기 시작했다. 대치동 집을 처분하고 명예퇴직금으로 받은 돈을 박물관에 쏟아 부은 것은 물론이고 교육 박물관이라는 형태가 무엇인지도 모르면서 추상적이지만 교육 현장에서의 경험만으로 내용을 꾸며 나가기 시작했다.

"멋모르고 시작하고 나니 몸도 고달프고 갈수록 돈이 필요했어요. 지금은 대치동 아파트가 10억도 넘어간다는데 가지고 있었으면 부자는 됐겠지요. 그러나 여한은 없습니다. 행복하니까요."

김관장의 회한 섞인 말이다. 덕포진이라는 외진 곳에 건물을 짓기 시작한 두 부부는 처음에는 박물관 한켠 컨테이너 박스에 기거하면서 정열을 쏟았다. 어느 정도 완성되었을 때 문화 예술 관련 공무원으로부터 이 정도 시설로는 박물관 운영이 힘들겠다고 등록을 거부당했다. 공무원은 그로부터 두 달 후에 또다시 실사를 나와서도 역시 같은 말만 되풀이했다. 시설·유물·인력을 보완해야 한다는 것이었다.

참으로 기가 막힌 일이었지만 그래도 박물관 계획을 백지화할수는 없었다. 밤새 고민하고 있는데 마침 TV방송국 기자의 취재 요청을 받았다. 그 후 지상파 9시 뉴스에 장시간 박물관이 소개되고 이관장 부부의 사연이 널리 알려지면서 관람객 수가 폭발적으로 증가하기 시작했다. 전직 교사 부부가 손수 박물관을 열었다는 것도 그러했지만, 이관장이 장애를 딛고 박물관을 운영하겠다는 집념과 의지가 무게를 더해서 호소력을 더하게 되었다. 이후 많은 신문과 TV, 잡지 등의 취재가 쉬지 않고 이어졌다.

결국 이와 같은 과정을 통하여 1996년 박물관으로 등록되었고, 사회적으로도 많은 관심이 집중되었다. 비록 외진 곳에 있지만 관람객이나 교육 체험을 원하는 숫자도 어느 곳 못지 않게 많은 편

이다.

"할머니 그러면 뒤는 보여요?"

"일반 관람객들도 관람객이지만 저희 부부가 가장 보람되게 생각하는 것은 사실 저학년 이하 유치원생들이 방문해서 즐거워하는 모습을 접할 때입니다. 의외로 아이들이 할아버지 때의 과거 환경에 대한 호기심이 매우 큽니다."

그리고는 재미있었던 일을 한 가지 소개한다. 이관장의 경우 10여 년간 길이 익어 이제는 1층 학습장에서는 거의 정상인처럼 다니는 데 불편이 없다. 그렇기 때문에 처음 방문한 이들이 이관장이 앞을 못 본다는 생각을 전혀 할 수 없는 것은 당연하다. 김관장이 웃으면서 말한다.

"아내와 한 유치원 꼬마와의 대화입니다. 아내의 이상한 행동(앞이 안 보여서)에 꼬마가 호기심을 보이자 아내가 아이에게 '할머니는 앞이 안 보여서 앞으로 잘 걷지를 못해요'라고 하자, 아이가 말하기를 '할머니 그러면 뒤는 보여요?' 하고 다시 물어보더군요(하하). 그러자 아내는 대답했습니다. '할머니는 앞도 안 보이고 뒤도 못 본단다. 하지만 나는 마음과 지혜의 눈이 있어요. 이 눈은 아주 먼 곳까지 볼 수 있어요'라고."

이 에피소드에 이어 이관장과 김관장이 번갈아 가면서 말했다.

"사람들은 말합니다. 왜 그리 사서 고생을 하냐고… 그렇지만 그

건 사람들이 저를 몰라서 하는 말입니다. 제 마음은 솔직히 박물관에 머물러 있을 때가 가장 편안하고 행복합니다. 남들에게는 이것이 고생으로 보이나 봅니다."

"지금 아내는 앞이 안 보이고 저는 늙었지만 저희 부부를 찾는 사람들이 항상 있다는 것이 너무 행복합니다. 아내의 장애가 오히려 이곳을 방문하는 사람들에게는 커다란 교육적 효과를 낳더군요."

다시 태어나도 김관장을 남편으로…

이관장은 앞을 못 보는 것이 처음에는 매우 답답하고 어려웠지만 오랜 시간이 지난 지금 잘 생각해 보면 어려움만 있었던 것은 아니라고 한다. 자신을 되돌아보게 되고 그래서 박물관도 만들고 어린이들에게 봉사하는 기회가 주어졌다는 것이다.

그리고 누가 남편을 어떻게 생각하느냐고 물으면 다시 태어나도 같은 남편을 원한다고 대답한다고 말했다. 그 이유는 그 누가 자신을 이렇게 정성으로 외조하고 박물관까지 설립하여 소원을 들어줄 사람이 있느냐는 것이다. 만일 교육을 이해하지 못하는 다른 분야 전공자였다면 남편처럼 자신을 위하여 박물관을 설립해 줄 수 있었겠느냐는 것이다.

이관장은 동시에 남편에게 미안한 마음을 가지고 있다. 전시를 기획하고 상설전을 보강하거나 공사를 하는 등 박물관의 많은 일을 처리할 때 자기가 도울 수 있는 일이 한정되어 있음을 잘 알고 있기 때문이다. 밤늦도록 서류 작성이나 박물관 업무를 위한 구상을 하는 경우 안쓰럽기도 하지만 자신을 위하여 대치동 집을 팔고 올인해 준 그 고마운 마음은 아무리 표현해도 불가능할 정도

로 감사할 뿐이라는 것이다.

재미있는 것은 고향으로 낙향하여 10여 년간 박물관을 운영하면서 앞 못 보는 부인을 지극정성으로 위해 준다는 사연이 알려지자 이제는 많은 부인들이 남편 손을 잡고 박물관을 관람하러 온다고 했다. 남편들에게 김동선 관장의 외조가 얼마나 지극한지를 현장에서 보여주려는 것이다. 묵시적으로 남편들의 아내 사랑을 현장에서 교육하겠다는 의도임은 두말할 나위 없다. 박물관이 갑자기 부부 사랑 교육장으로 둔갑한 셈이다.

김관장은 "솔직히 말하면 부부싸움도 수없이 했는데 뭘…" 하면서 정색을 하지만 이관장은 "뭐 그 정도는 누구나 하지 않아요?"라고 웃어넘긴다. 이관장이 한번은 지하철을 타고 가는데 바로 옆에 앉은 남자분들이 대화를 나누고 있었다. "남자 체면은 덕포진교육박물관 관장의 남편이 다 구겨났어. 우리는 마누라 위하는 정성이 족탈불급이거든…. 아무튼 마누라한테 기를 펼 수가 없으니 그 관장 남편이 뭐 하는 사람이야?"

이 말은 들은 이관장은 저절로 웃음이 터져 나왔다.

무모했던 박물관의 꿈

"모 방송국의 임국희 아나운서가 저의 박물관 설립 계획을 듣더니 처음에는 조금 무모한 것 같다는 조언을 했습니다. 제가 지금 생각해도 당연히 현실적으로 무모했던 것은 사실입니다. 그러나 이것은 한 개인의 꿈과 희망, 혹은 욕심이라고 보는 시각을 지워야 합니다. 개인의 노력이지만 공공을 위한 것이므로 항상 봉사하는 처지에서 추진하고 생각해야 할 것으로 믿습니다. 개인이 못하는 일을 사회가 도와주듯이 사회가 못하는 일을 개인이 할 필요도 충

분히 있다고 보며, 이것이 곧 사회적 봉사가 되는 것이 아닐까요?"

"일화 한 가지를 소개하자면, 저는 헬렌 켈러를 가장 존경하는데요…. 그가 한 말이 있습니다. '내가 3일만 앞을 볼 수 있다면 이틀째 되는 날에는 박물관을 보고 싶어'라고 했다지요…. 박물관이 필수적으로 접해야 하는 공간임을 되새기게 하는 내용입니다. 박물관이나 미술관을 운영하는 사람들이 어느 순간에 가서는 결코 개인적인 삶을 위한 것이 아닌 만큼 정부의 적극적인 지원이 꼭 필요하다는 제 판단입니다."

김관장은 30~40명이 박물관을 설립하겠다면서 경험담을 들으러 다녀간 적이 있다고 한다. 심지어는 방송이나 신문에 여러 차례 보도된 이후로 무슨 큰 돈벌이나 되는 양 박물관에 전화로 문의하는 경우도 있었다고 한다. 하지만 그들을 만나면서 대체적으로는 유물 수집을 통해서 문화를 보호하고 유지하려는 노력을 하는 사람들이 생각보다 많다는 것도 느꼈다고 했다.

그러나 박물관을 설립하기 위해서는 수집도 중요하지만 한결같이 보존이나 운영에 따른 문제가 더 중요하고 어렵다는 것을 그들이 간과하고 있다고 말한다. 물론 그보다 중요한 것은 그 나름의 철저한 사명감이 있어야 가능하다는 것은 두말할 나위가 없다. 경제적인 목적보다는 순수한 열정이 필요하다는 것이다.

설립 과정에 얽힌 김관장의 이러저러한 설명을 듣고 여러 사람이 박물관을 설립하기가 참으로 어렵다는 것을 깨닫고 돌아갔으나, 그분들이 수십 년간 모아 온 유물이나 자료 등을 생각하면 참으로 안타까운 경우가 많았다. 김관장은 이런 때를 대비해서 일정한 수준이 되면 국가가 박물관을 위한 건물이나 대지 등을 지원해 주면 좋겠다는 생각을 피력했다.

풍금과 연탄난로의 추억 속으로

박물관 1층에는 1950~1960년대 이후 우리 초등학교에서 볼수 있었던 교실 풍경을 그대로 재현해 놓았다. '엄마 아빠 학교 다닐 적엔…'이라는 테마가 있는 교실에는 귀엽기만 한 손때 묻은 나무의자며, 짙은 초록 칠판, 선생님이 직접 연주해 주시던 낯익은 듯한 풍금. 이제는 박물관의 유물과도 같은 연탄 난로가 모두 1950~1960년대 우리 초등학교의 교실을 그대로 재현하였다.

이곳에서는 주로 단체 체험이 이루어지는데 이관장이 직접 강의를 한다. "달걀에는 흰자와 노른자가 있어요. 그 중에 어떤 것이 병아리가 될까요?" 참으로 알쏭달쏭한 질문에 답을 언뜻 대기가 어렵다. 교과서에 나오는 내용에 대해서는 거의 통달한 이관장이다. 어떤 것이 병아리가 된다는 과정과 이유를 알기 쉽게 설명해 주고 풍금으로 노래를 불러준다.

지금은 도저히 찾아볼 수 없는 수십 년 된 풍금이지만 중년층은 옛날 생각에 감회가 새롭다. '학교종이 땡땡땡' '과수원길' 등을 맑은 목소리로 불러주는 이관장. 노래가 끝날 무렵 장내가 숙연해지면서 감동적인 박수가 터져 나온다.

덕포진교육박물관의 유물은 다른 곳에서 볼 수 없는 정책적인 교육용 자료들이 상당히 많은 것을 알 수 있다. 이는 김관장이 20년간 초등학교에서 윤리부장을 지낸 덕분에 가능한 것이었고, 동료 교사들이 호응하여 자료를 도와주었기 때문이다. 신동우의 반공교육용 만화를 비롯하여 5공화국 시절 '금강산댐 수공에 의한 서울 시내 침수예상도' 등 자료가 매우 다양하다.

그 외 개화기 이후 미술 교육에 대한 다양한 자료들이 전시되어 있으며, 2층과 3층에는 외국관·북한관·생활관 등 다양한 주제

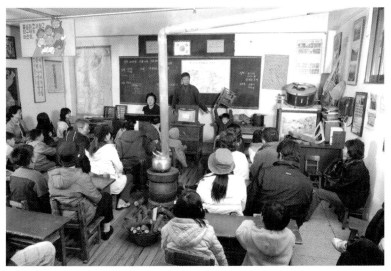

옛적 초등학교 교실 교육체험
이인숙 관장과 김동선 관장이 1960
년대의 초등학교 수업을 재현하고
있다.

로 전시관이 구성되어 있다.

"박물관은 나의 안식처"

10여 년이 된 지금 박물관에는 연간 5만 명 정도가 관람객이나 피교육자 자격으로 다녀간다. 교육 프로그램에 현직 교사들의 참여가 매우 많은 편이고, 단체로 다녀가면서 감동을 받고 가는 교사들이 학생들에게 많이 추천한다. 얼마 전에는 인근의 군부대 장병들이 교대로 다녀가면서 교육을 받은 적도 있어 매우 반가웠다고 한다.

관람객들은 서울·경기는 물론 전주, 광주 등 전국 각지에서 골고루 오는 편이다. 어떻게 알고 먼 곳까지 힘들게 찾아오는지 통 모르겠다는 김관장의 말에는 그분들에게 감사할 따름이라는 표정과 겸허가 동시에 스며 있다. 서울이 가장 많고 경기도, 특히 거

리상으로 가까운 일산 지역에서 오시는 분들이 많다라고 한다.

앞으로는 이관장이 앞을 보지 못하는 장애인이여서 그런지 장애인 프로그램을 적극적으로 마련해서 시행하고 싶다고 했다. 과거에는 장애인에 대한 편견이 심했으나 지금은 많이 좋아졌다고 판단하며, 이것은 모두가 우리 교육의 성과라고 하였다. 이관장이 가끔 외출하여 보행을 하는 데 불편을 느끼는 모습을 보면 아이들이 먼 거리에서도 달려와 손을 잡아 주는 경우가 허다하다고 한다.

지역에서의 반응은 처음 들어왔을 때에는 다소 배타적이었다. 그것을 김관장은 지역에 대한 소유 의식과 보수적 애착 때문이라고 보았다. 그러나 이제는 박물관의 지역적 순기능을 이해하고, 협조적이며 긍정적인 반응을 보여서 매우 고마울 뿐이라고 말한다. 더욱이 매스컴에 자주 소개되면서 김포에서는 시장을 비롯하여 관 차원에서도 많이 배려해 주고 있으며, 다른 박물관 관계자들도 많이 협력해 주는 분위기여서 더욱 힘이 솟는다고 말한다.

"지금 학교에서는 아이들의 정서를 배려하는 교육이 이루어지고 있지 않습니다. 과도한 학습 경쟁에서 비롯된 것인데요…. 아이들의 정서를 위한 현장에서의 교육은 아주 중요하다고 믿습니다. 이 부분을 책임져 줄 곳은 결국 박물관과 미술관이 아닐까 생각해 봅니다."

커다란 주전자가 올려진 연탄 난로 속을 뒤적이면서 사명감에 찬 표정으로 김관장은 말한다.

김포의 덕포진은 가끔 정전이 된다. 한번은 불이 나가서 춥기도 하고 불안하여 친척집으로 가서 하루를 보냈다. 그러나 아침이 되자 이관장은 일찌감치 박물관으로 돌아가겠다고 서둘렀다.

김동선 관장은 아내가 왜 그렇게 영하를 밑도는 추운 날씨에도 불구하고 굳이 아침 일찍 박물관으로 돌아가려는지 누구보다도 잘 아는 사람이다.

이관장은 어디를 가나 박물관에 돌아와서야 마음이 놓이고 편안해진다고 한다. 이관장에게 이제는 박물관이 자신의 등불이고, 병원이며 안식처가 되어 버린 것이다. 이관장의 장남 김승태군은 영국 레스터 대학원에서 박물관학을 전공하고 부천교육박물관에서 학예사로 재직하고 있으면서 박물관의 명맥을 이어 가고 있다.

덕포진교육박물관을 그 뒤로 세 차례 더 방문했는데, 카랑카랑한 이인숙 관장의 목소리는 한 올도 변함이 없었다.

목아불교박물관　박찬수 관장

목아 박찬수 관장의 손을 만지면서 '장인의 손'을 느끼게 된다. 평생 목조각을 해온 만큼 칼을 쓰면서 베인 상처가 손가락, 팔목, 장딴지 할 것 없이 육체의 훈장처럼 새겨져 있다.

"아제 뭐하요?"

　목아 박찬수는 경남 산청군 생초면 상촌리가 태어난 고향이다. 왕산, 필봉산에서 함양과 남원의 경계이기도 한 우리나라의 정말 촌동네이기도 하다. '하늘 아래 첫 동네'라고 말하는 산청에서 그는 초등학교를 졸업하지 않고 서울로 오게 되었다.

　6학년 2학기가 시작할 무렵이었다.

　서울에 온 지 일주일이나 되었을까…. 답십리 근처에서 별로 할 일 없이 친구들을 만나 어울려 다니고 이웃집들을 기웃기웃하는데 인근에 유명한 조각가가 있다는 말에 그 분의 작업실을 구경하게 되었다.

　이 분이 바로 가장 초기에 박관장에게 목조각 장인의 길을 가도록 영향을 미친 김성수이다. 그는 초기에는 도장도 잘 새겼지만 인두화를 잘하였고, 6·25 전후 생계가 어려운 시절 미군부대 앞이나 반도아케이드 등에서 물건들을 전시해 놓고 간간이 물건을 팔았으며, 차츰 발전하여 불국사, 석가모니, 예수상을 나무로 깎아 상당한 호응을 얻게 되었다.

　그의 작품들은 주로 밤나무를 많이 사용하였는데 조각하기 전에 파라핀 등을 넣고 나무를 삶아 건조시키면서 독특한 색채를 냈고, 이를 바구니에 건지면 기름이 스며 있어 썩지도 않았다.

　그는 이러한 작업에 열중하던 장인 김성수에게 선배들과 같이 "아제 뭐하요?"라고 하면서 매일 기웃기웃하다가 결국 그 집에서 일하게 되었다. 처음에는 청소, 빨래도 하고 이도 잡고 하다가 1년 반 가량 일을 배우기 시작하였다. 그는 시골에서 열심히 생활하던 습관으로 나무 조각을 배워 나갔고 도구들도 직접 만들어 썼다.

목아불교박물관
1990년 박물관을 설립하고 1992에 사립박물관으로 등록되었으며, 경기도 여주군 강천면 이호리에 위치하고 있다.
총 1만여 평의 대지에 전시실을 포함하여 18동의 건물로 이루어져 있으며, 불교 테마 박물관이지만 고미술품과 민족 역사 관련 자료 등도 전시되어 있다. 야외에는 정원이 조성되어 있고, 많은 조각품들이 전시되고 있으며, 소장품은 총 2만 점에 달하지만 6천여 점이 전시되고 있다. 매년 '어린이 사생대회'를 비롯하여, '한글새김전' '인간문화재 전승전' '전통예술전수전' 등 기획 전시회 등을 개최하면서 국내에 널리 알려졌다. 박찬수 관장은 중요무형문화재 108호이다.

이렇다 할 연장도 생산되는 것이 없었지만 필요하면 자동차 스프링들을 가져다 지혜를 동원해 만들어 사용하기도 하였다. 마름질이나 모든 마무리도 물론 장인들이 처리해야 할 일이어서 눈코 뜰 새 없었으므로 학업은 뒷전이고 일에만 몰두하였다. 그러던 중 2년여 가까이 작업을 하면서 칼의 이치를 조금씩 깨닫게 되었다.

무른 살을 찔러 붉은 피가 솟아나…

예를 들어 박달나무는 딱딱하기 때문에 칼의 경사를 곧게 바로 해야 칼이 안 부러지고, 무른 나무는 칼의 방향을 넓게 잡아야 무난히 칼을 다스릴 수 있었다. 그렇기 때문에 섣불리 저녁에 선배들의 칼을 몰래 사용하게 되면 아침 출근 후 즉시 이를 알아차린 선배들에게 벌을 받았다.

"선배들의 칼을 쓰다가 걸리면 인정사정 볼 것 없이 그 자리에서 바로 그 날카로운 칼로 허벅지 등의 무른 살을 푹 찔러 버립니다. 순간 붉은 피가 쏟아져 나오지요. 기합이 들어서 그런지 너무나 아프기도 했지만 잘못했다는 것 때문에 꼼짝할 수 없는 것이지요. 그 분들은 칼을 찌른 다음 바로 "담배 꽁초 가져와"라고 외칩니다. 지혈제였지요. 1차 지혈이 되지 않으면 이번에는 된장을 갖다 붙여 지혈했습니다."

그러던 어느 날 박관장은 스승으로부터 중학교 진학을 권유받았다. 그러나 초등학교 졸업장이 없어 고심하던 차에 산청의 초등학교 박문재 교장이 전학도 되지 않았음을 알고 졸업장을 만들어 주어 미아리 근처의 중학교에 진학할 수 있었다. 처음 서울 생

활은 어린 나이에 너무나 힘겨운 난관들만 기다리고 있었다. 고구마나 물, 우유 장사도 마다 않고 닥치는 대로 했다. 다급하면 화장실 오물을 푸는 일까지 다양한 일들을 찾아서 생계를 꾸려 나갈 수밖에 없었다.

어렵게 중학교를 다니던 박관장은 서울미대 조소과를 나와 이후 강원대 교수로 재직하면서 조각계에서 많은 활동을 하게 되는 이운식을 학교 은사로 만나게 되었다. 참 희한한 인연이었다.

이운식은 당시 조각가답게 미술시간의 과제는 대체적으로 공작이나 고판을 이용한 내용들이 많았다. 2학년에도 방학 과제가 있었는데, 박관장은 중학교에 들어가기 이전 김성수 장인에게서 연마한 실력을 보여주고 싶었다. 겨울방학 내내 용이 들어간 배를 통나무에 깎았고 노를 젓는 사람들이나 돛대도 새겨 넣었다. 이 작품을 본 이운식 선생은 갑자기 놀라는 기색을 띠면서 대뜸 "어디서 사왔나?" 하고 물었다. 그 후 두 사람은 평생 사제 인연을 맺게 된다.

그런데 이운식은 애제자를 만나자마자 원주의 대성중·고등학교로 전근 발령이 났다. 박찬수 관장을 곁에 두고 가르치고 싶었으나 어렵게 된 것이다. 고심 끝에 박관장을 설득하였고 박관장도 자신의 재능을 알아 주는 선생님을 따라 나서기로 했다. 운동장에서 흙먼지 속에 친구들과 어울리다가 트럭을 타고 이운식이 전근해 간 강원도 원주까지 가게 된 것이었다.

"당시는 형제간도 공부시키기가 어려웠지요. 먹고 살기도 힘든 판에 구세주를 만난 것이지요. 정말 고마웠습니다."

이렇게 어릴 적부터 조형적인 과정을 익혀 온 박관장은 1969년 홍제동 근처에서 공예학원을 형님과 함께 경영하였다. '동대문 공

예학원' 이 그것이다. 어쩌면 우리나라 최초 공예학원일지도 모른다. 한동안 어려운 경영난에도 운영을 하였지만 결국 문을 닫게 되었다. 그러나 무엇보다도 큰 수확은 당시 수강생이었던 안명자 씨와 인연을 갖게 된 것이다. 그로써 이후 평생의 비서이자 모든 업무를 내조하는 반려자를 만나게 된 것이다.

박관장은 한동안 국도극장 영화 세트장 설치하는 곳에도 나가 일한 적이 있을 정도로 생계를 위하여 최선을 다했다. 바로 그때 동대문 공구상을 통하여 알게 된 김찬식은 또 다른 스승이기도 했다. 김찬식은 당시 홍대 교수였는데 지금도 그의 작품을 경기도 장흥 부근의 목암미술관에서 만날 수 있다.

이로써 김성수, 이운식, 김찬식을 스승으로 모셨고, 신상균 전통목각 장인 등으로 이어지는 사승관계에서 전통 조각과 현대조각의 새로운 세계를 인식하게 되었다. 그 후 젊은 시절 박관장의 작업은 일본으로 건너가게 되면서 다시 한 번 변화를 보이게 된다. 당시 나고야의 가토 마사이로(加藤正廣) 문하에 들면서 한국에서 익힌 기본기를 바탕으로 본격적인 목조각을 배웠다. 당시 가토 마사이로는 불교 조각에서 상당한 수준에 이른 장인이었고 그의 문하에는 18명 정도가 있었다.

박관장은 스승이 세상을 뜨기 3년 전에 다카시야마 화랑에서 제자들 중 가장 늦게 전시를 제의받고 난생 처음 개인전을 개최했다. 당시 전시는 대성공을 거두어 반응도 좋았지만, 그 후 몇 년 사이 1억 엔 정도를 벌어들일 정도로 일약 유명한 인사가 되었다.

그는 이후 불교공예품을 수출하여 100만 달러 증서를 받을 정도였고, 일본 곳곳에 '목아미사' 라는 이름의 회사까지 만들어 보급형 작품을 수출하는가 하면, 심혈을 기울인 대작들은 상당한 액수에 팔려 나갔다.

108호 중요무형문화재가 되다

처음에는 국세청에서 조사가 나올 정도로 수입도 좋았다. 그러나 여기저기 정착하지 않고 떠돌아다니는 것도 힘겨웠고 정착하면서 작업할 공간이 필요했다. 고심 끝에 부인의 고향인 여주에 정착하기로 결정하고, 1980년대 후반에 전력을 다해 토지를 구입하고 건물을 짓기 시작했다.

전통 장인으로 인정받는 것도 차근차근 단계를 밟았다. 1985년에는 문화재수리자격증을 획득했고, 1989년에는 「법상(法床)」으로 전승공예대전 대통령상을 받았다. 불교미술대전과 단원미술제에서 상을 받으면서 1996년에는 이 분야 최초로 108호 등록 중요무형문화재 목조각장이 되었다. 당시 인정된 그의 목조각 영역은 장승, 솟대, 탈들과 고려시대 불교 조각이었다.

그의 작품은 전국에 흩어져 있다. 1990년대 들어 그는 해남 대흥사 삼존불상 보수, 직지사 설법전 법상 및 목탱화(1993), 바티칸 박물관 한국관에 전시되어 있는 국보 83호 「금동미륵보살반가사유상」 모작품(국립민속박물관/2001), 경남 산청 심적사 오백나한 및 삼존불 봉안(2001) 등이 있으며, 미국 영국 프랑스 일본과 유엔 본부에도 그의 작품이 소장되어 있다.

박관장이 사용하고 있는 목아(木芽)라는 호는 '죽은 나무에 싹이 돋아난다는 의미이지만 더 많은 사람에게 불심과 행복을 싹틔우는 의미'도 있다고 한다.

"나무는 나의 인생이고 가장 가까운 친구입니다. 어느 때는 마치 '나를 무엇으로 만들어 주오' 하고 속삭입니다. 그들의 희망을 그들의 성격에 맞게 조정하기도 하지요. 나무의 종류와 경직성 등

이 다 포함되며 무늬결도 중요하지요."

이를테면 비교적 결이 강한 괴목으로는 도깨비나 금강역사, 사천왕상이 제격이고, 부드러운 나무는 관음보살이 적합하다고 말한다. 나무에 대한 그의 집착은 사실 이중적이다. 물론 새로운 존상과 작품을 만들어 내기도 하지만, 한편에서는 날카로운 칼로 수많은 나무를 깎고 베어내고 닦아내고 갈아내는 일들을 반복하기 때문이다.

험난한 박물관 오픈

"독립운동가는 국가의 독립을 위해서 목숨을 기꺼이 바치지 않아요? 국가가 없으면 민족이 없는 것은 당연한 이치이지요. 그런데 우리는 민족 문화가 사라져 가고 있어요. 이제 제2의 독립운동은 '박물관운동' 입니다. 민족 정신을 되살려 계승해 가야 하는 사명이 있지요. 물론 이에 비한다면 종교는 교과서처럼 믿어야 하겠지만요."

박관장의 여주 정착은 물론 부인의 고향이기 때문이었지만 낙동강 상류가 흐르는 자신의 고향 산청에 가고 싶은 향수를 달랠수 있어 망설임 없이 정하게 되었다고 하였다. 1970년경부터 10여 년 왕래하면서 생각하다가 1980년쯤부터 땅을 구입하기 시작했다.

원래는 작업실로 생각하다가 박관장 부부의 생각은 급기야 박물관 설립으로 이어졌다. "아무래도 박물관을 설립하는 것이 그간모아 온 유물들을 보존하고 저의 작품을 지속하는 데도 도움이 될

1990년 설립할 때 목아불교박물관
석주문 공사 모습

것으로 생각되었어요." 사회 환원에 대한 생각도 많았고, 무엇보
다 조용히 작업할 수 있다는 점이 마음에 들었다는 박관장. 작가
로서 생활하면서 일본에서 상당한 인기를 끌었지만 여주에 박물
관을 생각하면서부터는 적지 않은 고난도 있었다.

"죽을 생각도 여러 차례 했지요." 최근에는 박물관 설립을 위한
과정에 대한 최소한의 법적인 보호가 있지만, 당시는 이에 대한
인식이 전혀 되어 있지 않아 오해도 많았다. 가장 서러웠던 것은
박물관을 세우다가 호화 주택으로 오인되어 3년 가까이 도피 생
활을 할 때였다. 그 일로 눈물을 흘린 적이 한두 번이 아니었다
고 한다.

"1920년대 일본에서 가져온 박물관법이 있었던 것으로 기억합
니다. 물론 해당 부서도 없고 물어볼 곳도 마땅치 않아 박물관 설
립 과정에서 부지나 건물 허가에 대한 어려움이 너무 많았지요. 처
음에는 1988년 8월 15일 '목아미술관'으로 명칭을 붙였어요. 그러

목아불교박물관
1988년 처음 완공된 본관 모습.
현재와는 너무나 다른 서구식 건
축물이었다.

다가 1991년 9월 2일 문화부에서 준박물관으로 허가받았는데 이 근거로는 일반 호화 주택이라는 건축법상의 테두리를 벗어날 수 없어 구속될 수밖에 없다고 했습니다. 결국 다시 1년 후에 있는 돈 없는 돈 다 동원하여 기한을 며칠을 넘기면서 박물관 등록을 하였지요. 지금 생각하면 까마득하고 억울하기도 하고, 왜 이리도 어려운 일을 해야 하는지 회의도 많이 들었지요."

목아불교박물관은 1992년 12월 21일 드디어 등록을 마쳤다. 당시 사립박물관은 설립 과정에 대한 보호장치가 없어 무조건 모두 지어 놓은 다음에 유물 전시 시스템을 갖추고 등록 여부를 심사하였기 때문에 개인이 박물관을 설립한다는 것은 상상하기 힘든 시절이었다. 특히 리 단위 지역에 박물관을 설립하는 과정은 도로나 수도, 전기, 통신 등의 기본 시설이 거의 갖추어진 곳이 없기 때문에 상당 부분을 자신이 돈을 들여 갖추어야만 하는 경우가 많았다.

목아불교박물관의 사례 또한 어이없는 과정을 거치게 된다. 박물관이 있는 현재의 부지는 면사무소, 강천초등학교, 일제 강점기 신사 등이 있던 곳이었다. 그러나 당시만 해도 무슨 이유인지 박물관 대지가 3천 평 이상은 안 된다는 규정이 있어 2,998평으로 신고할 수밖에 없었다. 그러나 그 정도로는 박물관 부지가 부족하여 백방으로 알아본 결과 200m 떨어진 곳에 부지를 살 수 있다고 하여 그곳에 수장고를 짓게 되는 웃지 못할 일이 벌어졌다. 현재 박물관이 수장고와 전시실로 이원화되어 있는 연유였다.

초기의 법규라 해도 이해가 안 되지만 어쩔 수 없이 따라야만 하는 상황이었다. 그마저도 모두 10년이 걸려서야 허가를 받을 수 있었고, 오늘의 부지가 구입된 후 총 18동 정도의 건물이 세워졌다.

"처음에는 주차장도 별도 공간으로 안 된다고 하여 애를 먹었어요. 그래서 그 앞에서 교통사고가 난 근거와 박물관을 공공시설로서 인정해 줄 수 있지 않느냐는 뜻 있는 사람들의 서명을 첨부하여 신청한 결과 겨우 주차장은 박물관과 인접한 곳에 구입할 수 있었지요. 박물관도 처음에는 내 땅이니 그냥 대지에 지으면 되는 줄 알았는데 일부가 농지로 되어 있어 다시 허물고 전용을 하여 어느 부분만 건물을 짓게 되었지요. 부지도 고르지 않아 트럭으로 흙을 3천여 대나 부어서 겨우 평지를 만들고 건물을 앉혔습니다. 참으로 힘겨웠지요."

본관 전시동은 처음부터 대형으로 설계되었다. 500여 평을 설계했고, 당시 동숭동의 서울대 문리대 건물이 없어지면서 그 건물에 사용된 붉은 폐벽돌을 불하해 간수했다가 내부 공간을 장식하였다.

중요무형문화재 박찬수 관장이 설
립한 목아불교박물관 전경

　결국 이와 같은 우여곡절을 거쳐 1988년 8월 15일 목아미술관
으로 시작하여 1990년 4월 20일 전통공예관으로 개관하였으며,
1992년 12월 21일에는 목아불교박물관으로 등록하게 되었다. 불
교박물관이라는 명칭을 붙인 것은 실제로는 개인적으로 불교에
대한 믿음만으로 이루어진 것은 아니었다.

　막상 등록을 하려는데 불교 유물이 민속이나 회화, 도자기 등
에 비하여 비교적 많아 불교 박물관으로 등록하는 것이 좋을 것
같다는 심의위원들의 권유를 받아들여 붙여진 것이다. 그러나 이
후에 소수이지만 관람객들 중 입구에서 불교박물관이라는 명칭
을 보고 멀리서 왔다가도 발길을 돌리는 것을 보고 참으로 안타
까웠다고 한다.

　어느 곳이나 마찬가지이지만 박물관 표지판에 대한 이해가 없
어 지자체와의 의견 충돌이 많이 일어난다. 박관장 역시 처음에는
안내판을 붙여 놓으면 지자체에서 바로 철거해 갔다. 그러면 다시
1개월 후에 그 자리에 설치하고, 다시 철거하고… 몇 년을 반복한

끝에 겨우 오늘의 표지판들이 세워지게 되었다고 한다.

진신 사리 등을 도난당하고…

박물관을 열고 처음에는 관람객이 오면 너무나 반가워 자다가도 뛰쳐나가 손님을 정중히 맞이하고 식사도 하면서 자고 가라고 조르기도 했다. 그간 가장 어려웠던 점은 모든 인허가를 관청에 신청하고 허락을 받아야 하는데, 법도 모르고 박물관이 마치 돈이 많아서 사치로 운영하는 것으로 오해하는 사람들이 많아 참으로 답답했다는 것이다. 또한 사들인 유물이 위작으로 판명이 나속을 썩인 것이 여러 차례였다고 한다.

"종교 갈등, 지역 갈등이 안타깝습니다. 민족 박물관을 만들어야 합니다. 어느 때부터 우리 민족이 있었는지, 또 그 역사를 한눈에 볼 수 있는 곳이 있어야지요. 민족이 하나로 뭉칠 수 있는 뿌리를 박물관에서 찾을 수 있다고 봅니다. 생각다 못해 미력하지만 단군, 삼신, 역대 왕, 성씨 등의 위패를 모시고 싶어 시조인 단군을 모신 민족관 '한얼울늘집'을 박물관에 지었습니다."

그는 민족에 대한 사랑을 박물관 설립의 목표에 매우 중요한 지표로 언급하였다. 국가 보물이 3점 등록되어 있고, 유물은 6천여점 정도가 된다. 그러나 200여 미터 떨어진 수장고에는 2만 점정도의 유물과 자료들이 가득 차 있다. 미처 정리할 겨를도 없지만 전시할 만한 공간도 부족하기 때문이다. 물론 개인의 재원으로는 상상하기 힘든 규모이다.

박관장이 답답해 하는 부분은 물론 수장고 문제도 있지만 유물

관리 부분도 있다. 목아불교박물관은 2001년 4월에 유물 30여 점을 한꺼번에 도난당했다.

"그날 따라 장대비가 쏟아지고 벼락이 쳤지요. 도둑은 제가 아끼는 몇 마리 개까지 죽이고 새벽 한두 시쯤 하수도로 침입하여 본관으로 가서 1층 사리 몇 과와 문화재급인 도자기, 저의 작품인 불감 2점 등 30여 점을 가져가 버렸어요. 문화재 도난 신고가 되어 있지만 지금까지 행방 불명되어 참으로 안타깝지요."

당시 도난당한 유물은 청화상감국화문유병, 청화대접 등 고려시대 도자기류 16점과 부처님 진신 사리 14점 등이었다. 안타까운 심경으로 몇 년을 기다렸지만 유물들의 종적을 찾을 수가 없었다.

"관람 예절도 참 어려운 문제입니다. 소수이지만 세종대왕께서 책을 들고 계시는 조각 작품이 있는데 그 책에다가 자기 이름을 써야 직성이 풀리는 사람도 있고요. 아, 글쎄 12지 창을 다 빼서 칼싸움을 하고 있더라니까요…. 관리자를 두자니 월급이 안 나와서 안 되고, 차라리 부러지면 고치는 편이 낫다고 편하게 마음먹었어요. 최근 작품들은 그렇다 치고 오래된 유물은 그나마도 훼손되면 복원이 안 되니 어찌 합니까?"

그는 관람자가 많은 해는 30만 명 정도였으나 이제는 13만~15만 명 정도로 점차 줄어가고 있다고 걱정이 태산이다. 개관 당시는 신륵사와 영릉이 여주의 주요 관광지였기에 박물관을 들르는 사람이 많았지만 이제는 명성황후 생가를 비롯하여 도자기 관련으로 많은 볼거리가 있고, 차를 타고 용평스키장을 다녀오는 경우 시간적으로 박물관을 들르기가 어려워서 외국인 관람객도 들

르기가 쉽지 않다고 한다.

더욱이 한번 다녀간 경우 다시 오기가 쉽지 않으며, 대부분 서울·경기 지역의 관람자들이 많다. 관람료도 종교 박물관인 이유로 성직자 전체, 문화단체 소속 여주 시민, 여주 현지 재직자, 심신장애자, 국가유공자 등이 모두 무료로 관람하다 보니 어려움이 많다고 했다. 또 한 분이 무료 관람 대상자이면 함께 오시는 분들이 모두 무료로 해달라는 통에 힘든 경우도 의외로 많다.

평소 '박물관은 민족운동'이라는 말을 자주 쓰는 박찬수 관장. 그는 한편에서는 한국중요무형문화재기능보존협회 이사장직을 수행하면서 무형문화재 전승에도 열중하며 자신이 어렵게 배운 것을 생각하여 교육에도 시스템을 갖추었다. 물론 부여의 전통문화학교에서도 교수로 강의를 한 적이 있지만 학점은행제로 목아전통문화학교를 개설하고, 4년제로 학점은행제를 실시하는 등 나름의 제도적 지원을 갖추어 왔다.

전가족 박물관화

박물관 운영에는 많은 일손이 필요하지만 무엇보다 예산 관계로 직원 채용이 어렵다. 그래서 전공 지식을 갖춘 아들 둘 다 큐레이터와 직원, 안내자 역할을 담당한다. 외국어 설명은 우선 태국에서 살다가 온 며느리가 담당한다. 며느리복이 있어 그녀는 추위에 입술이 시퍼래가지고 다니면서도 된장, 고추장 등을 모두 직접 해서 먹을 정도로 한국 생활에 익숙하게 적응한다. 역시 '전가족 박물관화'를 실시하고 있는 것이다.

운영 실태는 연간 2억 원 결손 처리가 되어 어렵지만, 약 5천만 원은 아트 상품을 팔고 나머지는 박관장 개인의 작품을 일본에서

판매해 충당한다고 한다.

언젠가 박물관에 들렀을 때 박관장은 한 100년은 되어 보이는 멋진 벤츠 두 대를 뒷마당에서 자랑하였다. "허-허, 또 무슨 일을 꾸미시는 겁니까?" 물으니 "제 작품하고 바꾸었지요. 근데 저것을 타고 다닐 수도 없고, 결국 전시나 할까 봐요. 미술관 하려고 저 너머에 생각하고 있는데… 그때 전시하면 어떨까요?"

박물관장들이 하나의 박물관에 만족하지 못하고 몇 개의 박물관을 세우고 싶은 꿈이 불쑥 드러난 셈이다. 그런데 희한한 것은 그가 세울 다음 박물관은 '저 너머 미술관' 이 아니라 강원도에 '민족 박물관' 을 이미 구체적으로 설계하고 있었다.

중남미문화원병설박물관 이복형 관장

"사립박물관들이 다 그렇지만 우리는 이제껏 월급을 받은 적이 없어요. 간혹 어디에 글을 써서 받는 고료나 강의료가 그저 용돈으로 사용되지요. 박물관 말고는 특별히 사용할 곳도 없어 외부 수입이 있는 날은 직원들이 불고기를 먹는 날입니다. 유노동 무임금 정원사인 제가 사용하는 나무전지용 기구도 강연료로 충당됩니다."

외교관에서 문화원으로

"저는 오랜 외교관 생활 중 거의 30년 간을 중남미 지역에 있었습니다. 제 인생에서 가장 왕성하게 활동했던 중요한 시기를 그곳에서 보낸 셈입니다. 중미와 카리브, 남미에서 4개국 대사를 지내면서 1세기 전에 유카탄 반도에서 쿠바에 이르기까지 새로운 삶을 찾아 꿈을 안고 떠난 우리 이민의 후손들을 만나 보았습니다.

중남미의 나라들은 우리나라가 어렵고 고달팠던 시절에 우리를 도와주었던 고마운 나라들입니다. 약 2만5000년 전에 베링 해를 건너 아메리카 대륙으로 흘러간 종족이 우리와 같은 문화의 뿌리를 가졌다는 것을 상기하지 않아도, 중남미 지역의 선주민 문화는 서구 문화와 달리 친근하고 동양적이며, 우리 전통 문화와 같은 느낌조차 줍니다. 늘 고국이 그리운 외교관 생활을 오래 하면서 이토록 문화적으로 친근한 지역에서 근무했던 것을 행운이라고 여깁니다.

취미 삼아 수집을 하다가 박물관 건립의 꿈을 키우게 되었고, 공직 생활을 은퇴하고 나서 그 꿈을 실천하고자 노력했습니다… 나아가 아시아 지역에서는 중남미 문화를 소개하는 유일한 테마형 문화 공간으로 우리 국민뿐 아니라 우리나라를 찾는 외국인들까지도 중남미 문화를 접하는 공간으로 활용되기를 바랍니다."

이복형 중남미박물관 관장이 중남미문화원의 홈페이지에 올려 놓은 인사말이다.

그는 1960년 호주 외무성에서 외교관 연수 과정을 거쳐 외무부 의전과 과장을 거치는 등 외무부 근무를 하다가 1967년부터 멕시코 대사관을 시작으로 스페인, 코스타리카, 도미니카, 마이

중남미문화원병설박물관
30여 년간 중남미를 중심으로 많은 나라에서 외교관 생활을 해온 이복형 대사와 부인 홍갑표 여사가 수집해 온 중남미 유물을 중심으로 전시하고 있다. 1993년 중남미문화원을 설립하고 1994년 10월에 박물관을 개관하였으며, 1997년 9월에는 미술관을 설립하였다.
건물은 아르헨티나의 아르쌩뗄모라는 동네의 건축물을 많이 참고하였으며, 조각공원은 멕시코, 베네수엘라, 브라질 등 12개국 작가 18명의 기증으로 설립되었다. 중남미풍의 이색적인 건축과 실내장식, 공예품, 산책로와 조각공원, 예배당 등이 특징이다.

애미, 아르헨티나, 멕시코에서 30여 년간 외교관 및 대사 생활을 하였다. 그런데 특이하게도 이관장의 외교 활동 지역이 주로 남미의 여러 나라였기 때문에 자연스럽게 그들의 문화에 빠져들어 외교관 생활을 하면서 줄곧 현지 문화를 배우고 유물을 수집하게 되었다.

결국 1993년 퇴임하기 4년 전 1989년 멕시코 대사 시절 중남미 문화원을 설립하겠다는 생각을 굳힌 후 본격적으로 유물을 수집하였으며, 박물관을 주축으로 하는 문화원을 세우고 퇴임 후에 오히려 더욱 활발히 문화대사로서 활동해 왔다.

그의 이와 같은 활동에는 반려자이자 기폭제 역할을 해준 부인 홍갑표 이사장의 집념이 있었다. 중도에 어려움에 처할 때마다 그녀의 끈질긴 열정과 포기할 줄 모르는 문화 사랑이 이복형 관장에게 동반자 이상의 용기와 반려가 되었다.

박물관 건립의 태동은 1969년에 노후를 생각해서 지금의 문화원 자리에 땅을 마련한 것이 인연이 되었다. 당시에는 평당 300원 정도를 주고 샀지만, 4천 평에서 시작해 다시 1천 평, 2천 평을 차례로 추가하여 6천여 평의 대지를 확보하고 나무를 심는 등 조경을 하였다. 처음에는 관리할 사람도 없고 하여 간간이 국내 근무 시기에 직접 찾아가서 관리를 하고, 창고를 지어 그간 이삿짐으로 들여온 유물들을 차곡차곡 정리해 두면서 언젠가는 박물관 설립의 꿈을 이루어야겠다는 생각을 굳혀 갔다.

이관장이 대사로서 마지막 부임한 곳이 멕시코였는데 그곳에서 은퇴 후를 설계하였고, 부인과 의기 투합하여 마련한 부지에 중남미 문화를 한국에 알리는 박물관과 문화원을 설립하기로 결정하였다.

30년 가까이 컬렉션한 물건들을 모두 검증하고, 정리해 박물관을 건립할 때 부족한 부분이 무엇인가를 체크하면서 차근차근 준

비하기로 했다.

유물도 그렇지만 막상 박물관을 설계하려니 건물은 어떻게 할 것인가도 매우 중요한 요소였다. 그래서 시간이 나면 유명 인사들의 저택이나 남미를 대표하는 박물관과 건축물을 찾아가 자세히 연구하는 시간을 가졌다. 현재의 중남미문화원 건물도 마지막 임기를 마치고 스페인 식민 시기의 건축물을 많이 참고하여 지은 것이다.

1993년 귀국해 현직에 있으면서 그 해 5월 외무부 소속으로 비영리법인 문화재단 중남미문화원을 경기도 고양시에 설립했다. 그리고 바로 10월에 시작해서 1994년 10월까지 설립을 완공해 정부에 등록했다.

박물관에 있는 컬렉션들은 이대사가 주로 현직에 있을 적에 중미, 아르헨티나, 카리브, 멕시코 등지에서 수집하였으며, 여러 나라를 다니면서 한시도 쉬지 않고 모아 둔 것이 핵심적인 자산이 되었다. 주말마다 남미 각국의 경매장과 골동품 시장을 찾아다니며 샅샅이 살피는 취미를 가진 부부는 한참을 헤매다가 서로를 찾느라 진땀을 흘린 적도 많았다고 웃으면서 회상하였다.

"여기 소장한 유물은 부임지가 바뀔 때마다 여행을 한 경우가 대부분이지요. 어떤 장신구는 부피는 많이 나가지 않지만, 어떨 때는 8년씩 국내에 못 들어오고 해외에서 들고 다녔던 것들이 있어요. 대사관을 옮겨가게 되면 가자마자 공적인 일을 정리하고 밤에는 유물들을 펼쳐 정리하고 분류한 적이 한두 번이 아니에요."

처음에는 문화원 소유인 방배동 땅에 미술관을 설립하려고 했지만 당시로서는 도로, 전기, 수도 등이 갖추어져 있지 않아 지금의 경기도 고양시 벽제에 자리 잡게 되었다. 처음 박물관을 세울

때 포장도로는커녕 진입로도 없어서 어려움을 겪을 정도로 답답한 상황이었다. 그러나 당시 경기도지사의 도움으로 1996년에 확장해 지금의 진입로가 되었다. 중남미문화원 이사장은 부인 홍갑표 씨가 맡고 병설 중남미박물관은 이복형 전 대사가 관장 직을 맡기로 했다.

후원은 있어도 소유는 없다

설립 후에도 여러 가지 어려움이 뒤따랐다. 1997년 9월 미술관을 증축하기로 하고 당시 자금 사정이 어려워서 은행돈을 빌려 쓰게 되었다. 그러나 곧 **IMF**가 왔고 21%까지 이자를 내면서 도저히 감당하기가 힘들어 문화원 자산 일부가 경매에 부쳐졌고, 한동안 전기까지 끊기는 시련을 겪었을 정도였다.

"그때 울고 그랬어."

어려웠던 이야기가 나오자 갑자기 홍이사장이 눈물을 글썽거린다. 중남미박물관 설립에서 특이한 사실은 아예 시작할 때부터 재단으로 등록하였다는 점이다. 그 연유를 물었더니 기다렸다는 듯이 한마디로 정리해 주는 이관장.

"이 사람이 어려서 고생을 많이 해서 모은 재산을 죽기 전에 사회를 위하여 무언가를 남기겠다고 해서 만든 것입니다."

이관장의 말에 홍이사장이 말을 잇는다.

"1남 1녀인 우리 자식들은 모두 외국에서 자라서 부모가 모은 재산을 사회에 환원하는 데 기꺼이 응했지요. 그래서 법인으로 등록했어요. '문화원에 대하여 자식들의 후원은 있어도 소유는 없다'고 말입니다."

문화는 나눔이거든…

이관장 부부는 한마디씩 나누어 가며 거의 동일한 맥락으로 박물관 문화와 정의에 대하여 역설한다.

"우리는 공유의 의미를 못 갖고 살았어요. 문화는 '나눔' 입니다."

어렸을 때 가난했던 것이 축복이라고 생각한다는 두 사람. 나눔을 실천하려고 모든 재산을 박물관에 투입하고 현재는 무일푼이라고 강조한다.

"지금도 빚이 있어서 매우 어렵습니다. 그래서 1만 원도 아낍니다. 친구들이 왔다가 라면 먹는 것을 보면 놀래요. 건강은 이것저것 먹는다고 지켜지는 것이 아니라 마음 속에 기쁨과 보람, 확신을 가지면 건강해집니다."

"1998년도에는 전기료도 못 냈으니까…. 사립박물관은 돈을 벌어들이는 기업이 운영하지 않으면 다 힘들어요. 이길 수 있는 힘이라는 것은 정체성 문제이거든요…"

왜 박물관을 하느냐는 질문을 받게 되면 '소유가 아니거든… 문

화는 나눔' 이라는 말로 정리할 수 있다는 홍이사장.

"여기 오시던 관람객들은 매일 여기 앉으면서 가슴으로 안고 가거든요…. 항상 설명하고 같이 이야기하고… 그렇게 마음을 담아가요. 움켜쥐고 있는 것보다 평생을 좋아서 모은 것을 같이 보자는 것입니다. 철학이 없고 행복하지 않으면 이거 못합니다. 저는 너무 행복해요. 그리고 앞으로도 굉장히 잘할 거예요. 아— 힘든 거야 뭐…."

유물 구입 과정을 묻자 두 사람은 다시 흥분을 가라앉히지 못하고 목소리를 높인다. 굳이 정리가 필요 없는 드라마 같은 컬렉션 과정들이 한두 시간 계속 이어진다.

"이탈리안 마블 조각들이 꽤 많은데, 이거는 20년 전에 아르헨티나 대사 3년 할 적에 샀어요. 1985년 남미에 도착하니까 문화창달에서 둘째라면 서러울 아르헨티나가 경제 위기로 나라가 엉망이에요. 잘살던 사람들이 좋았을 적에 돈 들여 샀던 미술품들이 거리에 나오는 거야. 물론 은제품이나 가구 등 앤티크도 나오고… 이런 스페인 식민 시기 테이블 같은 것은 멕시코에서 사온 것이고… 요 실버 같은 것도 우리가 외교관 생활 하면서… 한편으로는 한국 외교관도 관저를 멋있게 꾸밀 줄 안다는 소리를 듣고 싶었어요. 공관에 적절히 진열도 해두었었거든요. 이런 것 살 적에는 늘 우리가 은퇴 후 박물관 지을 적에 어떻게 쓸까? 이런 것을 다 생각하며 한푼씩 돈을 모아 사두었지요."

그리고는 앞의 미술관 건물을 가리키며

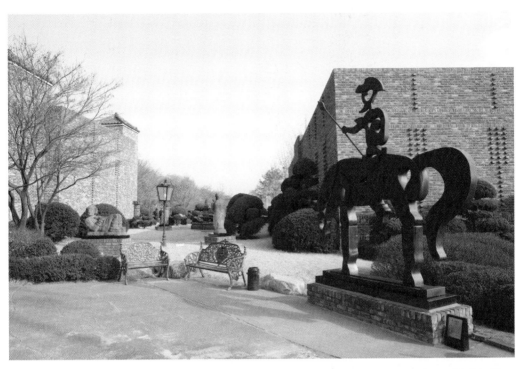

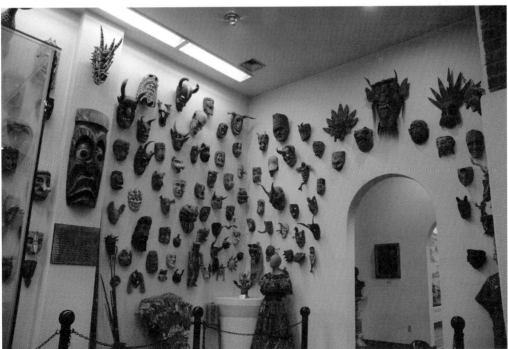

"저게 돈이 있어서 지은 것이 아니에요. 빚 얻어서 지은 것이지 요. 여기 이 아름다운 아트 상품들은 뉴욕에 사는 우리 딸이 도와 준 거예요. 우리 딸이 큰 후원자입니다. 아들과 며느리는 주말이 면 박물관에 와서 자원봉사하고 가지요."

"우리 아이들이 작은 나눔을 실천하고 있어요."

홍이사장은 1999년 서울대에 사후 시신 기증까지 서약했다.

여기 오면 마음의 평화가 오지

중남미박물관은 정원과 야외 조각공원으로도 유명하다. 남미 식의 이국적인 배치나 건축 양식도 그렇지만 고전적인 의자들과 붉은 벽돌부터 작품 한 점 한 점이 모두 남미와 연관이 있기 때문 이다. 2001년 11월 7일 멕시코, 베네수엘라, 브라질, 칠레 등 남 미 14개국 대사들이 박물관에 들러 회합하게 되었는데 자기들이 해야 할 일을 이대사 부부가 사재를 털어 한다는 점을 고마워하면 서 자신들도 무엇인가 지원을 하고 싶다는 의견을 피력한 적이 있 었다.

이대사 부부는 야외조각공원을 하나 만들고자 하니 각국 정부에 건의하여 작품을 한 점씩 기증해 달라고 부탁했다. 그리하여 12개 국에서 18명의 작품을 기증받았으나 각국의 수도에서 직접 운반 하느라 애를 먹었다. 여러 경로를 통해 운반 방법을 모색하다가 한 진해운으로부터 도와주겠다는 제안을 받았다. 그러나 한진 선박 들은 멕시코 중미 루트를 다니지만 남미까지는 연결되지 않았다.

결국 외무부의 도움을 받게 되었다. 고양시 공익근무요원들과

인근 1군단 군인들이 방문하여 가끔 지원해 준 것도 큰 도움이 되었다.

낙엽을 밟으며 산책로를 따라 진지한 표정으로 박물관의 역사를 설명하던 이관장은 갑자기 말길을 돌린다.

"이 산책로를 거니는 연인은 꼭 결혼하게 됩니다."

낭만과 꿈을 강조하는 이관장은 젊은이들에게 이 길을 꼭 걷게 해주고 싶다고 말하였다.

"축복이지. 나는 조각공원 할 때 우리나라 젊은 아이들이 참 많이 불쌍했어요…. 이 가슴이 부족해요. 공부에 시달려서… 그래서 나는 아이들을 생각하고 조각공원을 했어요. 왜냐하면 아이들이 정서적으로 조금은… 그래서 애들보고 너 나중에 대학 가면 애인 데리고 이리로 오라고 해요. 그래서 젊은 사람들이 많이 와요. 나

의 배경은 여기 관람객으로 오는 팬들이고 그들이 바로 후원자지요. 홈페이지도 이곳을 사랑하는 젊은이들이 자원봉사로 관리해 줘요."

중남미박물관은 자선 음악 공연을 하거나 야외에서 중남미 패션쇼를 개최하는 등 다양한 행사를 하면서 그 아름다움을 더욱 뽐내왔다.

"밤에 불 켜놓고 파티 해봐요. 좋아서들 난리예요. 조각공원 같은 데다 조명을 켜놓으면…."

'유노동 무임금'

홍이사장이 다시 말했다.

"나는 4년에 한 번씩 일을 저지르더라고… 재밌어요. 돈 많은 사람은 바로바로 일을 저지르는데 저는 한참 전에 미리 연구를 해요. 준비를 3,4년씩 하는 셈이지…. 그러니깐 12년 동안 4년에 한 번씩 일을 저질렀어요. 그러나 일단 했다 하면 거의 완벽하게 하지. 그러니까 자나 깨나 앉으나 서나 문화원 생각이야."

일을 저지른다는 것은 건물을 한 채 짓거나 중요한 유물을 구입하는 일들을 가리키는 말로 오늘의 중남미박물관이 이루어지기까지 네 번의 큰 결단이 있었다는 말로 이해된다.

"저는 어렸을 때 부여에서 올라와서 고학으로 공부했거든요. 그

어려운 과정을 다 겪었기 때문에 이 일을 하지요. 이게 남편이 뒤에서 돈이나 대주고 그러면 오히려 못합니다. 발전도 못 시키고… 저는 박물관을 지을 때 우리 대사님 퇴직금도 일시불로 받아 써버렸거든요.

이 양반하고 저는 '유노동 무임금'이에요. 그런데 이 돈이 어디서 나는 돈인가 하면은 제가 안 먹고 안 쓴 돈들입니다. 이 땅도 누가 줬어요? 경매에 부쳐지고 파란만장했지요.

결국 박물관 비용 마련은 우리 이대사님 퇴직금으로 몇 억 받고, 그리고 우리나라 골동품을 내가 많이 가지고 있었어요. 제가 원래 한국 골동품 수집가에요. 그걸 다 팔았습니다. 그래 가지고 16억 원 정도로 이 본관을 지었지요. 참 힘 빠졌습니다. 할 수 없이 문화 관련 공직자들을 찾아 도움도 청했지만 도움이 되지 못했지요. 이후에는 어떠한 전화도 없을 때 그 절망적인 것 있지요? 그래서 나는 이 중남미문화원으로부터 혁명가가 되었어요."

부부가 한마디씩 거들었다.

중남미박물관은 국내 뮤지엄 아트숍 중에서 아름답고 이국적인 상품을 진열한 곳으로 손꼽을 만하다. 은제품 세공이나 수공예, 물고기, 태양, 원주민 등을 소재로 한 중남미의 독특한 아트 상품들을 만날 수 있으며, 진열대 또한 모두 남미 문양과 공예 기법을 적용하여 제작되었다.

"아트숍 운영도 매우 중요해요. 그래서 해외 나갈 적마다 스푼 하나라도 세심하게 살펴서 사오지요. 이 양반(이관장)은 인디오 시장에 가서 무얼 고르면 100개 골라 봐야 여기 와 팔아서 50만 원밖에 안 되요(허-허). 그러면 원가 계산하고 세금 내고 나면 별거 아닌데…. 아트숍도 참 어려운 경영입니다. 우리들이 언제 장사를

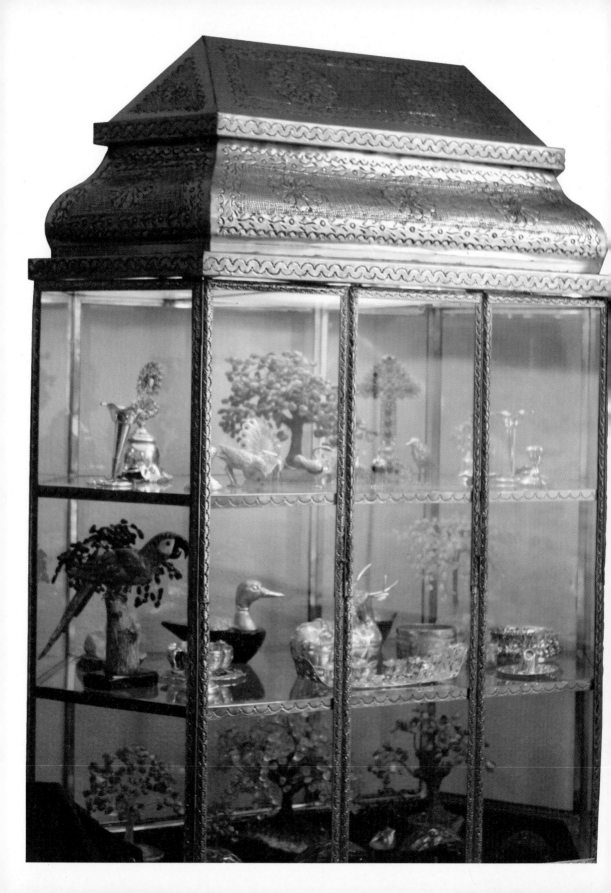

중남미문화원병설박물관 아트숍
아트 상품 전체가 중남미에서 직접 가져온 공예품이며, 전시대까지 모두 중남미풍이어서 가장 아름다운 아트숍으로 손꼽힌다.

해봤어야지요. 식당도 그렇고요."

사실 아트숍이나 식당 운영이 다소 도움이 되어 주어야 하지만 중남미박물관 역시 화려한 외형과 달리 자체 수입으로는 매우 미미한 수준만 커버되고 있을 뿐이다.

"여기 있으면서 강성이 되었어"

당시 문화관광부나 경기도에서는 가끔 민원인이 박물관 설립 관련 문의를 하는 경우 중남미박물관으로 보내곤 하였다. 그럴 적마다 이대사 부부는 자신들이 겪은 어려움보다 용기를 주는 말을 많이 하였다.

중남미문화원병설박물관 전시대와 유물
전체 박물관의 전시대는 중남미에서 직접 구입한 것이거나 현지 양식대로 제작해 유물과 조화를 이루고 있다.

"일단 많이 만들어져야 합니다. 뭐라고 하냐면, 당신이 집을 팔

가톨릭식 예배당 레따브로(Retablo, 성당 제단)
이른바 '라틴 아메리카 바로크' 양식을 보여주는 이 제단은 멕시칸 바로크 형식이다.

아서 컨테이너에서 살고, 단 누구에게도 지원을 기대하지 말고 해라. 그게 제 대답입니다. 우리에게 후원금 100만 원도 안 주지만 누가 준다고 해도 안 받아요. 내가 받아서 절을 할 거면 싫으니 죽지요."

이관장은 부인의 말을 듣더니 "박물관 하면서 강성이 다 되었어"라며 허−허 웃었다.

박물관에는 치매가 없다?

"앞으로 남아 있는 재산을 정리하고 대신 여기서 장학재단을 만들어서 울타리를 만들 겁니다.

원래 무엇을 하겠다 하면 기다리는 성격이 아니에요. 사실은 앞으로 장학재단 설립하고 기도실 짓고 어린이들을 위한 야외 공연

장도 만들 거예요. 잘 아는 신문사 사장 부인이 변호사인데 나를 보고 돈 안 생길 것만 궁리한다고 해요."

홍이사장의 말은 이어진다.

중남미문화원 홍갑표 이사장이 수년에 걸쳐 중남미에서 직접 운반해 온 레따브로(Retablo, 성당 제단)를 예배당에 설치하는 계획을 설명하고 있다.

"박물관 하면서 머리가 안 빠지는 게 이상해요. 그런데 평생을 일 했던 여자가 갖고 있는 품격이 있어요. 그 품격을 추스르는 여유가 내게는 너무나 아까워요. 그래서 나는 외부 접촉을 별로 안 합니다. 나는 박물관만 하면 되요. 나는 외부 접촉을 할 특별한 이유가 없어서 절대 다른 일로 외출을 안 합니다."

"박물관 하시는 분들은 치매인 분이 없어요. 치매가 있을 수가 없지. 아 뭐를 다 알아야 하는데 치매가 있으면 어떻게 합니까?"

이관장은 자신을 박물관의 '머슴' 이자 '정원사' 라고 한다.

"언제나 일을 합니다. 운동 삼아 하는 것만은 아닙니다. 낙엽이 많고 저 많은 나무들을 다 다듬어 줘야 합니다. 잔디도 그렇고, 야외의 의자 정돈, 버리고 간 쓰레기 청소 등 일이 널려 있지요."

이복형 관장과 악수해 보니, 그의 손은 평생을 외교관을 지낸 사람이라고 믿기지 않을 만큼 딱딱했다.

삼성출판박물관　김종규 관장

"너무 열악합니다. 관장들은 오직 사명감 하나로 버티는 분들입니다. '지지자는 불여호지자, 호지자는 불여 락지자(知之者 不如好之者, 好之者 不如樂之者). 아는 사람이 좋아하는 사람을 당하지 못하고, 좋아하는 사람은 즐기는 사람을 당하지 못한다'라고, 정말 힘든 상황에서 천직으로 생각하지요. 이거 미치지 않고는 불가능하지요. 사재를 털다 못해 빚을 지는 경우도 많지요."

김관장이 거침없이 말한 이 대목은 바로 사립박물관 관장들을 표현하는 데 더할 수 없이 좋은 비유이다.

새 책 팔아 헌 책 산다?

김종규(1939~) 관장은 1958년 전남 목포상고를 거쳐 1964년 동국대학교 경제학과를 졸업하고 오랫동안 맏형 김봉규 씨가 사장이던 삼성출판사에서 근무했다. 이후 그는 삼성출판사 회장까지 지냈으며, 《김동리 전집》《황순원 전집》, 박경리의 《토지》 1부 등 히트작을 많이 낸 출판인이다.

이와 같은 이력을 가진 그는 문화계를 사통팔달(四通八達)하면서 모름지기 '근대적 낭만과 삶의 멋' 을 추구하는 인물로 통한다. '김종규의 사랑방' 이라고까지 표현되지만, 그가 문화적인 지식과 '교류의 미학' 을 익히기까지는 당대의 대표적인 문인 박종화, 김동리, 박경리 등의 영향이 적지 않았다.

당시 그는 출판사에 근무하면서 필자와 출판사의 관계를 형성하기도 했지만 나아가 인간적인 관계까지 돈독히 하면서 인생을 배우려 했던 것이다.

> "박경리 선생은 인지에 찍는 도장을 아예 출판사에 맡겼어요. 좋은 책은 출판사와 작가가 서로 신뢰해야 나올 수 있습니다."

그러다가 김관장은 어느 순간부터 책을 사 모으는 버릇이 생겼다. 좋은 고서들을 보면 그냥 지나칠 수가 없고, 꼭 한 페이지 한 페이지를 넘겨 자기 것으로 해야만 직성이 풀렸다. 물론 이러한 습관과 민예·미술에 대한 관심은 이후 조자룡 등과 함께 어울려 다녔던 '민학회' 덕분이기도 했다. 그는 아예 회사에 조그만 수장고를 마련하고 전국에서 수집한 자료들을 쌓아 가기 시작했다.

삼성출판박물관
1990년 6월 서울 영등포구 당산동 삼성출판사 1층 사옥에 개관되었다. 2004년에는 구기동으로 사옥을 이전하였다. 고서적과 근대 자료 등을 바탕으로 국보 265호인 《초조대방광불화엄경(初雕大方廣佛華嚴經)》, 보물 《남명천화상송증도가(南明泉和尙頌證道歌)》《월인석보(月印釋譜)》(권22, 23) 등 모두 10여 만 점을 소장하고 있다. '고판화 특별전' '일제강점기 교과서전' '시인의 마음을 찾아서' '대한민국 교육의 첫 페이지' 등을 기획하였으며, 사이버 뮤지엄이 구축되어 있다. 매주 수요일마다 '삼성 뮤지엄아카데미(Samseong Museum Academy/SMA)' 를 개최하고 있다.

맏형 김봉규 사장이 봉급을 받아 헌 책 수집하는 동생을 두고 '새 책 팔아 돈 벌어서 헌 책을 산다'고 했다는 말은 널리 알려진 일화이다. 맏형은 사실 부모님이나 마찬가지일 정도로 나이 차이도 많고 해서 김관장이 꼼짝하지 못하고 따르는 편이었지만 책 수집만큼은 자신의 의지를 굽히지 않았다고 회상한다.

그 자리에서 깨버린 청자

그는 여의도 사옥 시절부터 수장고를 마련하고 오랫동안 박물관 설립을 준비하였다. 그런데 김관장의 서적 수집에는 두 가지 특징이 있다. 하나는 박물관을 개관하기 5년 전인 여의도 시절부터 윤열수 현재 가회박물관 관장을 영입하여 학예 업무를 맡길 정도로 개관 전부터 철저한 컬렉션과 계획을 했다는 것이다.

"개관 전에 전문가를 초빙하여 미리 준비에 참여하도록 하는 것은 무엇보다도 중요한 일입니다. 많은 박물관들이 건물을 지으면 다 되는 것으로 착각하는 사례가 너무 많지요."

이처럼 그는 자료를 모으고 정리하며, 연구를 통하여 박물관의 기본적인 구조를 갖춘 다음 공식적으로 오픈하는 형태를 갖춘 셈이다.

두번째 특징은 거간꾼이나 고서를 팔러 오는 사람들을 박절하게 대하지 않았다는 점이다. 그는 언젠가 최순우 관장의 글에서 간송 전형필 선생이 유물을 수집할 때 중간에 소개하는 사람들에게 값을 적절하게 쳐주고 후하게 대접했다는 대목을 읽고 나서 자신도 가능한 한 거간꾼이나 소개하는 사람들에게 예우를 하려고

노력했다고 한다.

"같은 값이면 그대로 값을 쳐주고 함부로 깎지 않으려고 했지요."

이러한 자세는 그 순간은 조금 손해를 볼지 몰라도 장기적으로 보면 좋은 물건을 우선적으로 구할 수 있는 이점이 있어, 사람도 사귀고 유물도 구하는 '일석이조'였던 셈이다.

그러다 보니 컬렉션 과정에서 종종 사고가 날 때도 있었다. 하루는 한밤중에 누가 전화를 하여 '고려청자'를 볼 생각이 없느냐고 물어왔다. '갑자기 웬 청자?' 좀 이상하기는 했지만 박물관이라면 '출판박물관'인지 고미술품을 전시하는 보통의 '박물관'인지 구분을 잘 못하는 고미술상들의 심리를 이해하고 한번 보자고 했다.

그런데 청자의 모습도 좋고 언뜻 보아서는 진품으로 보였다. 고미술상 주인은 손님이 과수원에서 우연히 캐낸 것인데 값이 싸게 나와 급히 가져왔다고 귀띔했다. 김관장은 갸우뚱하다가 평소 속이는 사람도 아니고 해서 그를 믿고 구입해 두었다.

며칠 후 마침 청자를 잘 아는 지인에게 진위를 물었더니 위작이라는 것이었다. 왜 위작인가에 대하여 즉석에서 이어지는 그의 설명을 듣고는 이해가 되었다. 그리고 김관장은 그 청자를 마당에 갖고 나가 즉석에서 깨버렸다. 그 모습을 지켜본 지인이 깜짝 놀라 어쩔 줄을 모르고 있는데 김관장은 "다 내 책임입니다. 내가 순간적으로 판단을 잘못해서 가격에만 집착하는 바람에 가짜를 산 것이지요. 내 책임이 중하니 누구를 탓하겠습니까?"라고만 말했다.

유물을 구입한 사람이 자신의 소장품을 깨버리는 데는 대체로

두 가지 의미가 있다. 하나는 바로 김관장이 말했듯이 자신의 잘못을 책하고 스스로를 경고하는 의미이다. 다른 하나는 다시는 다른 곳에서 위작이 유통되지 못하도록 파기해 버리려는 의미도 있다.

김관장은 위작임을 안 순간 자신의 잘못을 책하고 잊어버리기로 했다. 며칠이 지나고 그 고미술상 주인이 다시 찾아왔다. 황급한 그의 표정도 그렇지만 손에는 다른 도자기가 들려 있었다. "이번에는 또 무슨 일로 오셨소이까?" 하니 그 주인은 어떻게 소문을 듣고 왔는지 벌충으로 한 점을 더 가져왔다면서 정중히 인사를 하고 가더라는 것이다.

삼성출판박물관 구기동 건물
역사, 문학, 철학 등 각 분야 인사들의 강의로 진행되는 '삼성뮤지엄 아카데미'가 매주 수요일마다 개최되어 왔다.

국보 · 보물 등 소장품으로

"우리나라는 금속 활자를 세계에서 최초로 발명했으니 출판 종주국인 셈이지요. 출판사 해서 번 돈을 우리 문화의 전통을 알리고 연구하는 데 쓰겠다고 생각해서 설립한 것입니다."

박물관은 자신이 그간 모아둔 고서적과 근대 자료 등을 바탕으로 1990년 6월 서울 영등포구 당산동 삼성출판사 1층 사옥에 삼성출판사 부설 삼성출판박물관으로 개관되었다. 당시 고서 분야에는 이미 성암고서박물관(誠庵古書博物館)이 조병순(趙炳舜) 관장에 의하여 1974년 11월 서울시 중구 태평로에 설립되었으나, 출판 · 고서 · 인쇄를 겸한 박물관은 처음인 셈이다.

소장품은 전적류나 고문서, 근 · 현대 도서와 인쇄도구, 서화류 등이 주류를 이룬다. 대표적으로는 국보 265호인 《초조대방광불화엄경(初雕大方廣佛華嚴經)》, 보물 《남명천화상송증도가(南明

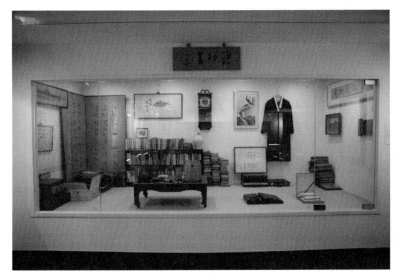

泉和尚頌證道歌)》《월인석보(月印釋譜)》(권22, 23) 등 문화재 11
점을 비롯해 희귀 양장본 등 모두 10여만 점을 소장하고 있다.
"소장품은 이후에도 조금씩 확충되었지요. '웅덩이를 파니 물고
기가 모이듯' 기증해 주시는 분도 많았다"며 소설가 이범선의 유
족이 대표적인 사례라고 말한다.

4층 전시실에 올라가면 입구에 유명한 《오발탄》 작가 이범선
(1920~1982)의 '학촌서실(鶴村書室)'이 재현되어 있다. 그가 입
었던 옷이며, 괘종시계, 즐겨 보았던 책과 책장 등을 관람하는 사
람이 그대로 느껴 볼 수 있는 공간에서부터 근대의 교과서에 이르
기까지 두 층이 전시실로 꾸며져 있다. 이 모두가 기증된 유물들
이라고 한다.

2004년, 개관 후 14년이 지나 김관장은 구기터널 입구에 6층
건물을 지어서 박물관을 이전했다. 이로써 개관 당시 삼성출판사
부설로 설립되었던 것이 분리되어 김종규 관장 소유로 제2의 개
관을 하게 되었다. 삼성출판박물관에서는 '고판화 특별전' '일제

보물 제758호 《남명천화상송증도가(南明泉和尙頌證道歌)》
고려시대 고종 26(1239)년에 만들어진 금속활자복각본(金屬活字覆刻本)이다. 현존하는 세계 최초의 금속활자본 《백운화상 초록불조직지심체요절(白雲和尙抄錄佛祖直心體要節)》보다 140년 앞선 연대의 근거가 되고 있다.

강점기 교과서전' '시인의 마음을 찾아서' '대한민국 교육의 첫 페이지' 등을 기획하였으며, 사이버 뮤지엄이 구축되어 있다.

소장품 중 국보 265호인 《초조대방광불화엄경(初雕大方廣佛華嚴經)》은 고려시대 목판권자본(木板卷子本)으로 실차난타(實叉難陀)가 한역한 주본(周本) 화엄경 80권 가운데 권 제13으로, 초조대장경본에 속하는 귀중한 자료이다. 판식(板式), 도각(刀刻), 먹색 및 인쇄와 지질 등이 평가된다.

보물 제758호 《남명천화상송증도가(南明泉和尙頌證道歌)》는 고려시대 고종 26(1239)년에 만들어진 금속활자복각본(金屬活字覆刻本)이다. 현존하는 세계 최초의 금속활자본은 프랑스 국립도서관 동양문헌실 소장 《백운화상 초록불조직지심체요절(白雲和尙抄錄佛祖直心體要節)》, 일명 《직지심체요절(直心體要節)》이라는 것은 누구나 아는 사실이다.

하지만 삼성출판박물관 소장 《남명천화상송증도가》는 그 자체가 이미 사용된 금속활자 책을 목각으로 새겨 오도록 했다는 근거에 의하여 제작되었다는 점에서 매우 중요하다. 금속활자 원본은 아니지만 그보다 적어도 140년 이상이나 앞서 우리나라 금속활자 사용 연대를 앞당기는 논거가 되고 있는 것이다. 또한 《남명천화상송증도가》는 이미 독일 마인츠의 요하네스 구텐베르크(Johannes Gutenberg, 1398~1468)가 제작한 1455년 42행 성서인 《구텐베르크 성서(Gutenberg Bible)》보다 적어도 200년 이상 앞서 간행되었다.

"우리 박물관은 기획전 때에 외부에서 빌려 오는 것을 가능한 한 안 합니다. 그러므로 전시 유물은 모두 박물관 소장품으로 이루어지지요. 그 이유는 언제든지 우리 박물관에 소장한 자료를 방문하는 분들께 정보를 제공하고 꼭 필요한 경우 직접 자료를 내드

려서 연구할 수 있도록 도와드리기 위해서입니다. 결국 이 분야는 전문성이 있는 분만 오시기 때문이지요."

그는 이어서 도록 자체가 서지학적인 사료가 될 수 있도록 제작하는 것이 가장 이상적이라고 보고 가능한 한 도록만으로도 최소한의 자료 가치를 확보하는 데 노력해 왔다고 말한다.

삼성출판박물관은 교육 프로그램으로 유명하다. 여기에는 폭넓은 김관장의 교유도 한몫했을 것이다. '삼성뮤지엄아카데미 (Samseong Museum Academy/SMA)'는 당산동에서는 문화 강좌로 출발했으나 구기동으로 이사하면서 박물관 6층 세미나실에 고정적인 장소를 마련하고 매주 수요일마다 아카데미를 개최해 왔다. 강의 내용은 역사 문학 철학 등 수준 높은 인문학 강좌로서 김충렬 · 김상현 교수, 이인호 전 대사 등 저명한 학자와 전문가를 강사로 초빙하고 있다. 물론 김관장 역시 맨 앞자리에 앉아 수강생으로서 공부를 한다.

"바른 자세로 수강하면 많은 것들을 얻을 수 있어요. 우선 들어서 공부하는 마음이 즐겁고, 관장이 들으니 수강생들이 함부로 할수 없고, 강사님도 더욱 열심히 강의해서 좋습니다."

김관장이 박물관만큼이나 열중한 것은 1971년부터 시작된 민학회와 1976년 한국민중박물관협회 활동이었다. 특히나 민학회는 기층문화에 대한 논의와 연구를 중심으로 전국 답사를 많이 다니게 되며, 한국민중박물관협회는 입회 당시 자신이 본격적으로 개관을 하지 않았음에도 불구하고 그 필요성을 강조하면서 동참하였다.

각계의 교우, 달인 수준

그의 대인관계는 문화계뿐 아니라 정계 학계 재계 등 한 시대를 풍미한 인사들과 통성명을 넘어 인간적인 교분을 가진 경우가 수도 없이 많다. 그가 한국박물관협회 회장을 8년간 지낸 이력에서도 나타나지만 전국의 주요 박물관과 미술관의 개관과 전시회 행사에서 김관장을 만나는 것은 그리 어려운 일이 아니다.

그곳이 부산이든 제주든 광주든 때와 장소를 가리지 않고 문화계 행사라면 마다하지 않고 참석하는 그의 정열은 '전천후'이다.

"저는 '선배 모시기'로 인생을 배웠지요. 책을 읽은 것도 좋지만 직접 그 분야의 최고 달인에게 인생을 배우는 것만큼 행복이 있겠습니까?"

이러한 생각으로 20년이나 연상인 시인 구상(1919~2004), 40년이나 연상인 전각계의 원로 석불(石佛) 정기호(鄭基浩, 1899~1989), 박종화(朴鍾和, 1901~1981), 오제봉(吳濟峰, 1908~1991) 등 상당히 대선배들임에도 불구하고 '선배 모시기'로 그들과 친분을 유지하게 된다. 물론 가깝게는 김동리, 김남조, 이어령, 유승국, 고은, 김충열, 최정호, 중광 등 다양한 연배들과도 폭넓게 교유하면서 앞서가는 지혜를 배우게 되었다는 그는 반드시 '모르면 물으라'는 정신이 중요하다고 강조한다.

김종규 관장의 폭넓은 교유는 박물관 운영에도 도움이 되었다. 우선 좋은 책들이 나오면 저자가 사인하여 책을 보내오게 되고, 고스란히 박물관 자료실로 들어가게 된다. 물론 그 역시 그들의 책을 가능한 한 정독한다.

이유는 반드시 고맙다는 전화를 해야 하는데, 그 내용을 파악하고 있어야만 실례가 되지 않기 때문이다. 이러한 이유로 책을 읽는 시간도 자연스럽게 늘어났다는 그는 신문 지상이나 잡지에서 지인들의 글을 읽는 즉시 시간에 구애됨이 없이 전화를 하는 사람으로도 유명하다.

삼성출판박물관 전시실
국보와 보물 등 11점을 비롯하여 총 10만 건의 자료를 소장하고 있다.

"1992년 캐나다의 퀘벡이 기억납니다. 김병모·임효재 선생, 이인숙 관장과 함께 현지에서 세계박물관대회를 한국으로 유치하기 위해 동분서주했지요."

2004년 10월에 개최된 '2004 서울세계박물관대회'를 유치하는 데 동참하여 큰 보람을 느꼈다는 그는 공동위원장을 맡은 바 있다. 또한 1999~2007년 한국박물관협회 회장, 2006년 서울 용산에 새로 문을 연 국립중앙박물관의 개관추진위원장, 국립중앙박물관 문화재단 이사장 등을 맡아 왔다.

어느 날엔가, 구기동 작은 한식집에서 점심을 들고 난 후 호탕한 대화로 분위기가 무르익고 있는데, 청년 한 사람이 기다란 주머니 하나를 들고 들어왔다. "이제 오는가" 김관장은 목 빠지게 기다렸다는 표정이었다. 얼마 후, 때아닌 장중한 대금 연주가 이어졌고, 다른 손님들조차 식사를 하다 말고 넋을 잃고 바라보았다.

풍류를 즐기는 그의 낭만은 효당(曉堂) 스님으로부터 비롯되었다고 한다.

"일제 강점기에 김동리 큰형인 김범부, 범산 김법린과 함께 '3범'으로 통했던 그 유명한 최범술(崔凡述, 1904~1979) 선생 말이외다."

최범술(崔凡述, 1904~1979)
경남 사천 출생으로 일본 다이쇼와 불교학과를 졸업하고 독립운동가, 제헌국회의원을 지냈다. 당호는 금봉(錦峰), 법호는 효당(曉堂). 1916년 출가하여 계를 받았고, 만해 한용운의 제자였다. 1933년 명성여자학교, 1934년 광명학원을 설립하였으며, 1947년 국민대학, 1951년 해인중고등학교를 설립하였다. 차를 대중화하는 데 크게 공헌한 인물로도 유명하다. 56세 이후 1979년 입적하기까지 다솔사 조실로 있으면서 자신의 여생을 차와 함께 했다. 저서 《사람은 어떻게 살아야 하나》 《한국의 다도(茶道)》 등과 〈원효성사반야심경복원소(元曉聖師 般若心經復元疏)〉 〈해인사사간장경 누판목록〉 〈해인사와 3·1 운동〉 등의 논문이 있다.

삼성출판박물관에 전시 중인 옷본, 화전지(花箋紙), 작은 벼루, 붓집, 지대(紙袋), 필낭 등. 옷본은 시집 갈 때 한복을 만드는 교본과 같은 구실을 하였다.

당시 그는 삼성출판사 부산 지역 책임자로 있었고, 그 인연으로 부산의 청남(菁南) 오제봉 서실에 자주 들렀다. 그런데 그곳에 효당이 자주 들렀던 것이다.

사실 오제봉 역시 37년간이나 출가했다가 환속한 적이 있어 효당과는 막역한 사이였다. 당시만 해도 동대신동의 '청남서실'은 많은 문인들이 즐겨 찾던 사랑방 구실을 하였다. 차는 물론이고 적절한 술이 곁들여지면서 먹내음이 가득한 서실에서 붓을 운필하는 모습은 당대 최고의 낭만파였음이 분명했다.

김관장이 바로 이들의 대열에 끼여 다도(茶道)와 먹맛을 배우기 시작했던 것이다. 그 인연으로 몇몇 지인들이 효당을 스승으로 모시고 '차선회(茶禪會)'를 결성했는데 지금까지 30년 동안 매달 모임을 가지면서 명맥을 이어 오고 있다.

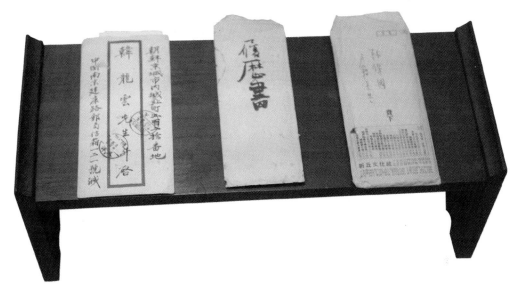

만해 한용운의 이력서

박물관은 자기 인생의 결산서

"사립박물관들은 마치 자기 인생의 결산서처럼 해야 하지 않아
요?" 사업은 돈을 벌 가능성이 있으니 무슨 '결산서'까지 말할
필요는 없지만 박물관은 그렇지 않다는 김종규 관장. 그는 만일
박물관을 액세서리처럼 생각하고 여유를 즐기기 위해 시작했다
면 지금이라도 기증해 버리고 지속적으로 뒤에서 후원하는 것이
옳을 것이라고 말한다.

"마치 학교나 문화재단처럼 박물관은 그곳에서 죽을 각오가 되
어야 합니다."

30년이 넘는 '박물관 사랑'을 농축한 한마디이다.

"나도 어디서 들은 얘깁니다만, 처음 30년은 배우고 익히고, 다음 60세까지 30년은 치열하게 살고, 그 다음 90세까지 30년은 사회에 되돌려주는 인생이어야 합니다. 그 사람의 일생이 성공했는지 아닌지는 은퇴 이후를 보면 안다고 생각해요. 되돌려주는 것은 돈만이 아니에요. 자기가 평생 바친 전문 분야를 위해서도 봉사할 수 있어요. 나는 노인이라는 말을 듣는 순간 봉사자로 돌아가시라고 해주고 싶어요. 스스로 낮은 자리로 임하는 거지요."

"좌우명이요?" 그는 항상 施人愼勿念(시인신물념)하고 受施愼勿忘(수시신물망)하라, 즉 '남에게 베푼 것은 생각하지 말고, 남에게서 받은 것은 잊지 말라' 는 말을 즐겨 되뇐다고 했다. 중국의 양원제(梁元帝) 때 소역(蕭繹, 508~554)의 《금루자(金樓子)》에 나오는 말이다.

모란미술관 이연수 관장

"미술관을 하면서 제가 철들기 시작했어요."

사회 환원을 두 배로 각오

"아이를 낳고도 자주 작품을 감상하러 다녔지요. 어떤 때는 아기 우유를 먹이자마자 전시장을 찾을 정도로 작품을 좋아했습니다."

젊은 시절부터 미술품을 애호했다는 이연수(1944~) 관장의 말이다.

"처음에는 미술관을 해야겠다는 생각까지는 쉽게 하지 못했고, 막연히 이 다음에 여유가 생기면 화랑을 해야겠다고 생각했습니다. 그런데 뜻밖에 부지를 확보하게 되어 미술관을 하게 되었지요. 지금 생각해 보면 화랑은 내 성격으로는 힘이 많이 들었을 것 같습니다."

대학에서 교육을 전공한 그녀는 미술이 좋아서 숙명여자대학교 대학원에서 미술교육을 전공하였다. 물론 미술에 대한 안목도 높아지고, 조금씩 사 모은 작품들이 모이면서 점차 미술관을 꿈꾸게 되었다.

그러나 이관장의 미술관 설립은 그 자체도 반대가 많았지만 남양주에 위치한다는 것이 접근성에서 상당한 문제가 있어 우려가 많았다. 하지만 이관장은 미술관 부지를 돌아보고 고즈넉한 산세나 아늑한 주변 경관에 매력을 느꼈고, 근교에서도 얼마든지 미술관이 가능하다고 판단해 그대로 밀고 나갔다.

모란미술관이 들어선 경기도 남양주시 화도읍 월산리 일대는 원래 모두 논밭이었다. 처음에 땅을 조사해 보니 주인이 10명쯤 되

모란미술관
조각 전문 미술관으로서 1990년 4월 28일에 설립되었고, 1993년 2월 11일 등록되었다. 모란미술관은 작품을 감상하기도 하지만 사색할 수 있는 공간으로서 유명하며, 서울에서 춘천으로 이어지는 경기도 남양주시 화도읍 마석 도로변에 접해 있다. 1995년부터 '모란조각대상' 제도를 운영하고 '오늘의 한국조각' 전시를 지속적으로 이어 왔으며, 국제조각심포지엄을 개최하였다.

었다고 한다. 한 사람씩 설득해서 사들여야 하므로 매우 쉽지 않은 일이었다. 상당 시간이 걸릴 것을 각오하고 여러 경로를 통해 땅을 매입하기 시작하였다. 구입하는 기간은 2년 정도 걸렸고, 가격도 올라 시세의 네 배를 부르는 사람도 있었다. 어이없었지만 하는 수 없이 거의 대부분을 지불하고 전체 대지 8,600여 평을 구입했다.

그 부지들을 하나로 통합하고 미술관 건물을 짓기 시작했는데, 당시에는 자금이 부족해 건물을 작게 지었다가 이후에 점차 확장하였다. 미술관 건물은 연세대학교 지순 교수 작품이다. 당시는 도로 포장도 안 되었고, 부지들이 제각기여서 심란하고 어려웠지만, 꿈에 그리던 미술관을 생각하면 무엇이든지 두려울 것이 없었다. 지금 생각하면 "잘 모르고 시작한 면도 있다"고 슬며시 넋두리를 하는 이관장.

특히나 그토록 돈이 많이 들 줄은 상상하지 못했기 때문에, 미술관은 개인이 하기에는 참으로 힘들겠다는 말을 여러 번 하였다. 가끔 사람들이 미술관을 짓는 데 대해 이관장에게 문의해 오는 경우가 있다. 그런 사람들은 대개 부지만 있으면 되는 줄 알고 어디어디에 부지가 있어 미술관을 지으려고 하는데 어떻게 해야 하는지를 묻는다고 한다. 그때마다 그녀는 "1만 평이 있든 100억이 있든, 그보다 사회에 환원하겠다는 마음을 두 배로 각오해야 할 것이다"라고 조언한다.

"걱정이 없어서 그러십니까?"

"힘들기도 했지만 정말 이 일을 하면서 보람을 느낍니다. 친구들은 골프 연습을 가는데 난 한 번도 못가고 15년의 정열을 여기에 바

쳤습니다. 집 수리, 풀 뽑기들을 직접 하면서 말입니다. 이 미술관
은 나의 목숨과도 같습니다."

모란미술관의 소장품들은 모두 자신이 작품 한 점, 한 점을 직
접 구입한 것이고, 미술관 어느 한 군데도 자신의 손길이 가지 않
은 곳이 없다고 강조하면서

"그동안 저는 예술과 같이 살았던 것이 행복하고 보람되었던 것
같습니다. 물론 지금도 고생이 많고 힘듭니다. 아무것도 모르고
미술관을 한다는 사람은 많지만 그렇게 시작하면 안 되지요. 또
돈이 많다고 해서 그것이 전부가 아닙니다. 진정한 마음과 준비 과
정의 경력이 필요한 것입니다. 재력이 많고, 건물을 샀다고 해서
금방 되질 않습니다. 미술관 운영은 작품 구입과 전시 기획 등 처음
부터 일일이 모든 것을 다 거쳐 봐야만 하지요."

이연수 관장은 대화를 하면서 푸념이 별로 없었다. 걱정이 없어
서 그러냐고 물으니 그런 것은 아니라고 했다. 가능한 한 긍정적
으로 사고한다는 그녀는, 너무 그러다 보니 남들이 걱정도 없고
시간만 남은 돈 많은 사람으로만 보아서 괴로운 적이 많았다고
한다.

"남의 집에 세 들어 살 때도 집 마루에 그림을 붙여두곤 했지요."

예전에는 갤러리에 들어가면 젊은 사람한테는 리플릿마저도
거저 주지 않았다고 말하는 그녀는 사정해서 겨우 얻어 가지고
온 추억이 새록새록 떠오른다고 했다. 그렇게 얻은 리플릿을 오려
서 2,500원짜리 액자에 끼워두면 그런대로 근사한 작품처럼 보

모란미술관 본관 건물과 야외 전시장
조각 전문 미술관으로 1990년 4월에 개관되었다.

였다는 그녀는 자신의 컬렉션 이야기를 펼친다.

"저것은 최영림 씨 그림입니다. 1965년도 그림이구요. 제가 1973
년 스물아홉 살 때 명동의 서울베이비라는 가게 2층에 있던 갤러
리에 우연히 들렀지요. 그런데 그 주인은 젊은 저를 쳐다보지도 않
고 있었습니다. 하지만 걸려 있던 최영림 씨의 작품이 저의 눈길을
끌었어요. 추상작품인데 10호 정도나 되었을까…. 작품 값도 70만
원 정도 되었지요. 가물가물 그리움으로만 남으면서 그 작품은 기
억에서 멀어져 갔는데, 1998년에 바로 그 작품을 우연히 보게 되
었지요. 희한한 운명이다 생각하고 1천만 원을 주고 샀습니다. 지
금 생각하면 비싸게 샀지만 26년 만에 다시 만난 것이 운명 같아서
앞뒤 돌아볼 겨를도 없었지요."

모교인 숙대에 겸임교수로 5년간 나가면서 학생들에게 그녀가
가장 자주 하는 말은 '꿈은 이루어진다'였다. 그녀가 그 어린 나

이 때에는 26년 후 그 작품을 다시 구입할 수 있으리라는 것은
상상도 할 수 없었다.

물론 자기가 미술관을 설립하리라는 것은 더욱 상상하기 어려
운 미래였다. 그래서 그 꿈이 이루어졌다고 생각하고 하루하루를
더없이 기쁜 마음으로 생활하고 있다는 이관장.

조각 전문 미술관으로 자리매김

모란미술관에서 그간 개최된 주요 전시들은 주류를 이루는 조
각으로부터 다른 장르에 이르기까지 매우 다양하다. 그 중 손꼽
을 만한 것으로 1990년 4월 개관기획전으로 '21세기를 향한 조
각의 새 표현전' 1992년 '92 모란 국제조각 심포지엄' 등이 있으
며, 1997년 모란미술관 제정 제1회 모란조각대상전을 지속적으
로 개최함으로써 등용문으로서 큰 역할을 하였다.

주요 작가들에 대한 조명도 많았는데, 조각만을 추려 보면 2001년 특별기획 '김복진 탄신 100주년 기념전' '2004년 특별기획 조각가 류인 5주기 추모전'을 비롯해서 김정숙, 최의순, 전준, 송영수, 정현, 이용덕, 최태훈 개인전을 개최했다. 또한 1993년 8월 제1회 모란미술관학교를 연 후 교육 프로그램을 매년 실시해 왔다.

어느 날 그녀는 조각 미술관으로 특성화한 이유를 물었더니 "야외에 미술관 부지를 많이 갖게 된 것이 이유인 것 같습니다"라고 말을 이었다.

"원래는 화랑을 하고 싶었는데, 장사를 해야 되지 않습니까? 그런데 제겐 그런 소질이 전혀 없어 미술관을 설립하게 되었는데, 풍광이 아름다운 곳을 선택하다 보니 자연스럽게 조각을 전시하게 되었지요."

물론 이와 같은 이유 외에도 많은 미술관이나 갤러리에서 다루어지는 회화와 달리 조각을 전문으로 다루는 곳이 거의 없었다는 것도 이유 중 하나였다.

자연 그 자체에 귀의

"그전에는 조각이 정말 좋으면 돈을 주고 사고, 산 조각 작품을 몇 바퀴 돌면서 보고 또 보고 할 정도로 좋아하고 그랬지요. 20년쯤 되니 자연스러운 것도 좋습니다. 자연 그 자체에 귀의하는 것인지도 모르지요.

미술관 옆의 모란공원에 있는 봉분들은 정말 아름다운 작품입니다. 처음에는 미술관을 짓고 작품을 설치해 놓아도 어울리지 않더

니 점차 시간이 가면서 풍화작용에 의해 자연과 아름답게 일치하더군요. 조각을 새로 가져다 놓으면 겉돌아요. 배타적이랄까, 품어주질 않아요. 작가처럼 겸손하게 넓은 곳 한구석에서 조용히 녹슬고 기다리면 자연은 아름답게 품어 주어요. 모든 것엔 순리가 있음을 배웠습니다."

모란미술관 야외에 전시된 임영선 작 「사람들 오늘」
청동. 240×220×850㎝, 1990

"돈 있다고 미술관을 짓는 것은 아닙니다."

결국 아무도 인식하지 못하고 있을 때, 외롭지만 자신의 신념과 취미를 밀고 나갈 수 있을 때, 미술관 문화가 팽창해 갈 수 있다고 강조한다.

그녀는 학생들에게도 '꿈'을 자주 언급한다. 그녀는 숙대에서 강의를 하면서 한 학기에 한 번은 미술관으로 직접 학생들을 초청하여 강의를 하였다. 학생들은 모란미술관에 발을 들여놓자마자 탄성을 지른다고 한다.

"학생들이 잔디밭에서 나올 줄을 몰라요 글쎄. 제가 글도 읽고 구상하려고 10평 남짓한 통나무집을 지어두었는데 그 방에 들어가서는 나올 줄을 모릅니다. 헤어나지를 못하고 부러워하는 학생들이 너무나 사랑스럽더군요. 전시실은 물론 화장실까지 가서 사진을 찍고 난리였어요."

이제 청년들에게 희망이 있다는 그녀는 부정적인 사고보다는 긍정적인 사고와 '꿈의 환상'을 불러일으키는 노력을 해주는 것이 매우 중요하다고 말한다. 그녀가 어려웠던 학생 시절이 서러워서였을까? 1993년 모란미술관은 모란미술학교를 개설하여 교육 프로그램도 강화했다.

그녀는 미술관 뒤뜰에 10평 남짓한 통나무집을 지어두었다. 전시회 구상을 하고 작가들과 대화를 나누면서 작품을 직접 제작하기도 한다. 이를테면 그녀의 아지트인 셈이다.

제가 철들기 시작했지요

미술관 운영의 어려움은 처음부터 별 변함이 없다. 개관 당시에는 10년간을 기약하고 사업하는 부군에게 예산 지원을 부탁했으나 10년이 지나도 수입은 거의 미동이었다. 지금도 수익 구조가 안 되고 일방적으로 쏟아 붓기만 하는 것이 마치 큰 잘못을 하는 것처럼 미안한 마음이라는 그녀는 어이없는 일도 당한 적이 있다.

해마다 개최해 오는 모란조각대상전에서 응모한 작가들의 작품을 사전에 전시하고 평가하여 상을 결정하게 되는데 우수상으로 결정된 작가 1명이 갑자기 상을 받지 않겠다고 했다. 제작비도 안 되는 상금을 받아 가느니 작품을 회수하겠다는 말이었다.

모란미술관은 어려운 예산에서도 대상에 1천만 원, 우수상에 500만 원을 책정하여 청년 작가들의 창작 의욕을 길러 주려고 노력해온 대표적인 미술관으로 손꼽힌다. 그런데 이와 같은 답변을 들었을 때 맥이 풀렸다는 이관장.

조각 전문 미술관으로서도 어려움이 많았다. 해외에서 작품이 들어오게 되면 운반비만 해도 웬만한 청년 작가 작품 구입비와 맞먹을 정도이고, 수장고 역시 평면 작품들에 비해서 공간 활용이 어렵고, 이리저리 설치를 하는 과정에서 몇 명씩 인부들이 동원되는 등 입체적인 준비와 노력이 필요하기 때문이다.

'모란공원 옆 미술관' 이관장에게 어려움은 없었는지 물었다.

이관장은 생각보다 삶과 죽음에 대하여 초연한 자세였다.

"젊은 시절부터 봉분들을 보아도 그리 거부 반응이 없었어요. 그래서인지 어느 순간부터는 작품처럼 보였지요. 모란미술관이라고 이름을 지은 것도 모란공원에 아무런 거부 반응이 없었기 때문입니다."

모란은 부귀를 상징하고 아름다운 꽃이어서 더욱 좋았다는 그녀는 실제로 미술관에 모란꽃을 많이 심어두었다. 그밖에 조그만 연못에 피는 백련도 일품이다. 미술관을 짓고 나서 사시사철 자연이 변화하는 모습을 보면서 삶과 죽음에 대한 새로운 관류가 비롯되었고, 존재에 대한 본질적 가치를 거슬러올라가는 반문까지 이어지면서 이관장은 종교까지 바꾸어 불교에 귀의하게 되었다.

그녀는 어느 날 묘지 사이를 거닐다가 조그마한 패랭이꽃 한 송이를 꺾어다 통나무집 유리그릇에 담아두었다. 물끄러미 그 꽃을 바라보다가 자신도 모르는 사이에 눈물이 흘러내렸다고 한다. 절대 익명으로 피어나고 사라져 가는 그 들꽃의 운명을 느끼기 시작하면서 그녀의 인생관이 달라지기 시작한 것이다.

"미술관을 하면서 제가 철들기 시작했지요."

나의 생명과 같습니다

박물관이나 미술관 어디를 가나 관장실을 들어갈 때 잔잔한 기대와 흥분을 감출 수 없다. 바로 관장의 성격과 컬렉션 수준 등을 쉽게 알 수 있기 때문이다. 모란미술관을 떠올리면 우선 잔디

와 함께 어우러진 많은 야외 조각 작품들이 생각나기도 하지만 우아한 관장실도 매우 인상적이다.

방 안은 원형으로 설계되어 매우 독특한 구조이다. 천장 중앙에서 사방으로 장식된 파스텔톤 천으로 휘감은 그녀만의 공간은 전시실 못지않게 섬세한 손길이 느껴진다.

"모란미술관은 나의 생명과 같습니다. 제게는 영원한 것이고, 비록 경제적으로 어려움이 있더라도 끝까지 지킬 것입니다."

모란미술관
야외 공간의 조각 작품 전시 장면

구본주 작 「이대리의 백일몽」
철. 1995. 야외 조각 전시장으로 유명하다.

짚풀생활사박물관 인병선 관장

"아쉬운 점은 어느 책에도 짚풀에 대한 기록이 없어요. 아마도 많은 사람들이 짚풀은 천한 것이기 때문에
기록할 가치가 없다고 말하겠지요. 그렇다면 문화에 귀하고 천한 구분을 두는 것이 과연 정당한 일일까요?
역사를 편향적으로만 바라보려는 귀족문화는 이제 재정비되어야 할 때가 왔지요."

불현듯 던진 한마디에서 인관장의 철학은 더욱 명료하게 드러난다. 그의 이러한 사상은 매우 거창한 문화가치론 같지만 실상 그녀와 가깝게 대화를 나누어 보고 그의 삶을 이해한다면 왜 그녀가 박물관을 설립하고 많은 책을 저술했는지, 그 이면의 비사를 쉽게 이해할 수 있다.

동시에 어느 순간부터 그가 쏟아내는 문화사관에 상당 부분 동의하고 있음을 깨닫게 된다. 안관장도 '박물관의 가장 소중한 유물은 바로 박물관장 그 자신'이라고 말한 적이 있지만, 짚풀생활사박물관의 문화사적 가치와 아우라를 이해하기 위해서는 그녀의 개인적 삶에 대하여 간단한 이해가 필요하다.

신동엽 시인과 만남, 그리고 사별

인병선(1935~) 관장은 저명한 농촌경제학자인 인정식(印貞植, 1907~?)의 딸로 평남 용강군 해운면 성현리에서 태어났다. 아버지 인정식은 20대 전에 일본으로 건너가 와세다와 메이지 대학에서 수학하였으나 그 뒤 공산당운동에 열중하였다.

인관장의 가족은 1946년 평양으로부터 서울로 내려와 정착했다. 당시 아버지 인정식은 농림신문사 주필, 동국대 교수 등 많은 사회 활동을 하였으나 6·25 전쟁이 나자 월북하였으며, 인관장은 모친과 제주도로 피난을 가 3년간 지내다가 서울로 올라와 1954년에 이화여고를 졸업했다.

그녀는 고교 시절에 성적이 우수한 편이었으며, 서울대학교 철학과에 입학하였다. 그런데 이미 이화여고 3학년 때 민족 시인으

짚풀생활사박물관
1993년 서울시 강남구 청담동에 설립하였다가 2001년 현재의 종로구 명륜동으로 이전하였다. 짚풀 관련 민속 자료 3,500점, 연장 200점, 우리 못 2천 점, 제기 1천 점, 한옥 문 200세트 등을 소장하고 있다.
전통 짚풀에 대한 자료를 전시하고 있지만 한편에서는 사람 형상, 동물 등을 창의적으로 만들어서 전시한다. 본관의 특별전시실과 함께 전통 기와로 지어진 한옥을 복원하여 전시와 교육 공간으로 하고 있으며, 동영상 강의 등 교육 프로그램도 활성화했다.

짚풀
짚풀이라는 것은 농민의 문화이고 생산문화다. 처음에는 짚 다음에 점을 찍어 짚·풀이었는데 나중에 점이 떨어지면서 짚풀이 되었다. 짚풀로 무엇을 만드는 것을 초고공예(草藁工藝)라고 한다. 사용하는 재료에 따라 왕골공예(莞草工藝), 초물공예(草物工藝)로 나뉜다. 현재는 짚풀이라는 용어로 정착되었다.

인정식(印貞植, 1907~?)
농촌경제학자. 평안남도 용강 출생.
1925년 일본 도쿄로 건너가 대학
에서 수학하였다. 공산청년회에 가
입해 제4차 조선공산당 일본총국위
원, 고려공산당청년회 일본부 책임
비서로 활동. 《조선청년》 《레닌주
의》 등을 간행하였으며, 1929년 2
차 검거 때 체포되어 6년형을 살았
다. 1930년대 사회 성격과 농업문
제 논쟁을 거치면서 좌파 성향의 농
업경제학자로 유명해졌다. 출옥 후
에 고향으로 돌아가 독서회를 통하
여 농민과 청년들에게 민족의식 ·
공산주의를 교육하였다.
1935년 서울로 돌아와 《조선중앙
일보》 기자로 일하면서 농업 문제를
적극 연구하였다. 1937년 《조선의
농업기구 분석》이 대표적인 연구
업적이다. 1938년 공화계 야학 사
건의 주모자로 체포된 뒤로 전향했
다. 《농림신보》에서 편집국장을 지
냈으며, 1950년 9월 이후 월북하였
으나 실종되었다.

로 불리는 신동엽을 만나 사랑에 빠졌다. 신동엽은 인관장보다 5년 연상이었고, 동양 사상에 근간을 두고 서양 철학을 통렬하게 비판하는 등 사상적 측면에서 인관장에게 매력적인 존재였다. 그녀는 결국 1956년 서울대를 중퇴하고 신동엽과 결혼했다.

"그때 신동엽은 학문적으로나 인간적으로 너무나 매력적이었어요. 어머님이 그렇게 만류하셨는데도 학교를 그만두고 부여까지 가게 된 것이지요. 제 운명이 갈리는 전환점이었습니다."

부여로 시집을 갔고, 시아버지는 사법서사를 했지만 생활은 매우 어려웠다. 남편도 직장을 잡지 못하여 더욱 궁핍한 신혼 생활이었다. 생각다 못해 다소나마 가계에 보탬이 되고자 양장점을 차린 적도 있다.

"부여 읍내에 작은 가게를 하나 얻어 신동엽 시인이 취직될 때까지 약 10개월간 했어요. 그때 일본에서 발행되는 〈주부의 벗〉이라는 월간지가 있었는데, 부록에 양장에 대한 내용이 자주 실렸었지요. 학창 시절에 그 잡지를 보고 간단한 양재를 익혔던 경험만으로 무턱대고 양장점을 차렸습니다. 그래도 한때는 학생들이 교복을 맞추려고 줄을 선 적도 있었죠. 하지만 전공이 아니다 보니 힘들어서 곧 접어 버렸습니다."

1958년 신동엽은 충남 보령의 주산농업고등학교에서 교편을 잡게 되어 몹시 기뻐했다. 그러나 한 학기 정도가 지날 무렵 어느 날 남편이 각혈을 하면서 신체에 이상을 보였다. 온 식구가 놀란 나머지 폐병인 줄로만 알고 전염을 염려하여 인관장은 아이와 함께 서울 돈암동의 친정으로 올라가게 되었다. 당시 신동엽은 폐

디스토마에 걸려 학교를 그만두고 다시 부여로 돌아와 요양을 하며 시작(詩作)에 전념했다.

1959년 1월, 건강이 어려운 중에도 드디어 신동엽의 장시 '이야기하는 쟁기꾼의 대지'가 조선일보 신춘문예에 당선되었다는 소식이 날아들었다. 필명은 석림(石林)이었다.

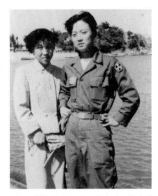

짚풀생활사박물관 인병선 관장과 부군 신동엽 시인의 1955년 결혼 전 모습

당신의 입술에선 쓰디쓴 풀맛 샘솟더군요. 잊지 못하겠어요.

몸냥은 단 먹뱀처럼 애절하구, 참 즐거웠어요. 여름날이었죠.

꽃이 핀 고원을. 난 지나고 있었어요. 무성한 풀섶에서 소와 노닐다가, 당신은 가슴으로 날 불렀죠.

바다 언덕으로 나가고 싶어요.

밤 하늘은 참 좋네요. 지금 지구는 여행을 한다나요?

관좌성운(冠座星雲) 좀 보세요. 얼마나 먼 세상일까요….

기중 넓은 세상은 어떻게 생겼을까요…. 그럼 그의 밖곁엔 다시 또 딴 마당이 없는 것일까요?

— '이야기하는 쟁기꾼의 대지' 서화(序話)에서 —

건강도 어느 정도 회복되고 하여 신시인은 서울로 올라와 동선동에 집을 얻고 '교육평론사'에 취업했다. 문단 활동도 시작했다. 1960년 4·19 의거에 참여하였고, 〈학생혁명시집〉 등을 발간하였다. 1967년에는 장편 서사시 '금강' '껍데기는 가라' 등의 유명한 작품들을 발표하였다. 그러나 안타깝게도 1969년이 되자 간암을 앓던 신동엽의 병세가 악화되었고, 인관장은 간호에 정신이 없었으나 마지막에는 속절없이 남편의 죽음을 지켜보아야 했다.

결국 그녀는 14년간 젊음을 함께했던 신동엽 시인을 저 세상으로 떠나보냈다.

신동엽(1930~1969)

충남 부여 동남리에서 출생한 신동엽은 전주사범학교, 단국대 사학과를 졸업했고 1959년 '이야기하는 쟁기꾼의 대지'가 조선일보 신춘문예에 당선되었다. 1963년 첫 시집 〈아사녀〉를 발간하였으며, 1967년 장편 〈금강〉과 〈껍데기는 가라〉를 발표했다. 농민에 대한 수탈에 항의하고, 특히나 그가 성장한 백제를 중심으로 고도의 넋을 담은 정체성에 대한 고민을 시를 통하여 발현했다. 전쟁을 겪고 4·19와 5·16을 지켜보면서 젖었던 울분 등이 그의 시세계를 형성하고 있다. 1969년 4월 7일 간암으로 별세. 1979년 창작과비평사에서 시선집 〈누가 하늘을 보았다 하는가〉를 출간했다. 1985년에 부여의 생가가 복원되었으며, 기념관을 건립하게 되었다. 문화관광부가 선정한 2005년 4월의 문화 인물이었다.

"함께 죽음의 공포에서 헤매다가 나만 살아왔다고 생각될 정도로 힘든 나날이었지요. 그 후 내 고생을 어찌 말로 다 하겠어요."

껍데기는 가라 / 신동엽

껍데기는 가라
사월(四月)도 알맹이만 남고
껍데기는 가라.

껍데기는 가라.
동학년(東學年) 곰나루의, 그 아우성만 살고
껍데기는 가라.

그리하여, 다시
껍데기는 가라.
이곳에선, 두 가슴과 그곳까지 내논
아사달 아사녀가
중립(中立)의 초례청 앞에 서서
부끄럼 빛내며
맞절할지니

껍데기는 가라
한라(漢拏)에서 백두(白頭)까지

향그러운 흙가슴만 남고
그 모오든 쇠붙이는 가라.

"'껍데기는 가라'는 외침은 여전히 저를 반성케 하는 지표입니다." 그러나 당시 인관장에게는 신동엽의 시에서처럼 '흙가슴만 남기고' 사라진 남편과의 사별은 일생일대의 커다란 혼란이었다.

방황과 새로운 삶

슬픔에서 벗어나 정신을 차려 보니 가장이 되어 있었다. 아이들 뒷바라지부터 생활을 책임져야 했으니 마냥 놀 수만은 없었다. 지인의 소개로 출판사에 나가기로 했다. 맡은 일은 일본어로 되어 있던 도스토예프스키의 소설을 한국어로 번역하는 일이었다. 《세계문학전집》 발간 작업이었으나 당시만 해도 러시아어를 번역할 수 있는 상황이 안 되어 일본어로 된 책을 다시 한국어로 중역하는 일이었다.

"제가 철학을 좀 했다고 맡긴 것 같은데 너무 어려웠어요. 더구나 러시아 대문호의 작품을 중역으로 출판하여 우리 국민에게 읽힌다는 것이 양심에 가책이 되어 일이 조금도 즐겁지 않았어요."

한동안 어린이용 전집도 만드는 등 출판사에서 일하다 보니 서울대학교를 중퇴한 것이 못내 아쉬웠다. "졸업을 했더라면…" 후회한들 이미 과거의 일이었다. 마음이 가는 대로 캠퍼스를 기웃기웃하다가 지인을 만나 몇 번은 청강을 하기도 했다.

그러나 한참 동생뻘인 재학생들의 눈총도 있어 그 역시 쉬운 일은 아니었으며 생활도 매우 불안했다. 아이들 교육비가 적지 않게 드는 데다, 생계 대책이 다급하니 아무것도 할 수가 없었다. 고민 끝에 근본적으로 생활고를 해결할 결심을 한다.

짚풀생활사박물관 전시 자료

짚풀생활사박물관 수장고에 진열된 자료들
수십 년간 전국을 다니면서 인병선 관장이 수집했다.

"1979년이었습니다. 아무리 생각해도 그 무렵 막 인기를 끌던 증권이나 집장사는 생리에도 안 맞고 해서 조그만 건물을 사서 세를 받아 생활하는 것이 좋다고 보았지요. 어머님 유산도 있고 제가 조금 벌어둔 것도 있고 해서, 서울 시내를 헤집고 다니다가 강남을 가보니 온통 '개발' 이라는 간판만 있었어요. 그러나 나는 당장 다음 달부터 생활을 해야 하니 집세가 필요했지요.

운 좋게 강북의 혜화동에 있는 건물을 보고 불과 두 시간 만에 서류도 확인하지 않고 계약했어요. 지금 생각하면 너무나 위험한 모험이었지요. 단지 놓치면 안 된다는 일념뿐 보이는 것이 없었습니다. 빚도 내고 해서 당시 돈 9,500만 원에 샀습니다."

그녀의 결단은 성공했다. 신동엽 시인과 사별한 후 혼자서 생활을 책임져야 하는 어려움 속에서 '내가 죽어도 자식들을 교육할 만한' 자산이 필요하다는 생각을 하고 건물에 생명을 걸다시피 했는데, 결과는 성공적이었다. 인관상은 그 건불에서 엉겁결에 잠시 당구장을 경영해 보기도 하고 새로운 삶을 경험하기도 했지만 그 정도의 어려움은 달갑게 받아들였고, 기본적인 생활에는 걱정이 없었다.

농촌 답사와 짚풀 발견

인관장은 서서히 자신의 삶을 위한 무엇인가를 찾아 나섰다. 그러던 중 문화 답사에 매력을 느끼게 되었고, 국립중앙박물관 답사팀과 '민학회' 에 가입하여 열심히 전국을 다니게 되었다.

"1970년대 후반부터일 것입니다. 국립중앙박물관과 민학회에

가입하여 답사를 다녔는데 모두들 고택과 사찰, 유적지 등을 방문하더군요. 그런데 저는 사찰을 갈 경우 절도 중요하지만 부근의 마을에 더 마음이 끌렸습니다. 그들은 사찰의 전답을 빌려 농사를 지으면서 어려운 삶을 영위했지만, 저는 선대들의 숨결을 고스란히 느낄 수 있는 민초들의 생활이 좋았지요."

1970년대는 '새마을운동'으로 인해 농촌의 전통이 급속히 해체되던 때였다. 당시의 잘살기 운동은 결국 농촌의 현대화운동이기도 하여 근대적 유산들이 사라지고 산업화한 기계나 물건들로 대체되던 시절이었다.

인관장은 이러한 현실이 너무나 안타까웠다. 누구든 먼저 사라져가는 농촌의 모습들을 기록하고 연구해야 할 필요가 있다고 판단했다. 그 후 그녀는 답사팀에 끼어 가기보다 혼자서 농촌을 답사하는 횟수가 점점 많아졌다. 아마도 그 이면에는 농촌경제학자였던 아버지의 잠재적 영향도 적지 않았을 것이다.

그러던 어느 날 우연히 한 마을에서 사진을 찍다가 노인들이 짚으로 무엇인가를 열심히 만들어 가고 있는 장면을 목격하게 되었다. "아, 바로 이것이다. 짚의 숨결, 그 생명에서 우리 민족의 진정한 삶을 만날 수 있구나…"라는 생각이 들었고, 이후 사라지는 짚풀의 역사에 대해 누군가는 정리하고 계승하고 연구해야 한다는 사명감이 확고해지기 시작하였다.

새마을운동에 의하여 농촌은 좋은 쪽으로 변모하기도 했지만 반면에 많은 것들이 사라져 갔다. 특히나 빨갛고 파란 슬레이트 지붕이 기와집 형태로 울긋불긋 현대적 농촌의 모델이 되던 그 시절, 짚으로 만들어지던 초가집은 불과 몇 년 사이에 자취를 감추기 시작했다.

모든 것이 새로운 것으로 바뀌어 갔던 그때만 해도 짚을 문화나

짚풀생활사박물관 인병선 관장이
사라져 가는 민속을 카메라에 담
고 있다.

민속으로 보려는 시각은 찾아볼 수 없었다. 그 후 그녀는 차를 사
고 기사를 채용하여 전국의 농촌을 훑기 시작했다.

"전라도 강원도 경상도 가리지 않고 많이 다녔지요. 농촌 답사
를 다닐 때는 마을 입구에서 여러 가지를 잘 살핍니다. 큰 목장이
있는 곳이나 현대 문명을 전파하는 시설이 있는 곳은 잘 안 갔습
니다. 그런 마을은 대체적으로 옛것들이 많이 남아 있지 않아요.
이 마을이다 싶으면 걸어 들어가 첫 집부터 마지막 집까지 샅샅이
조사합니다. 낮에는 사람이 별로 없고, 문도 잠그지 않기 때문에
그냥 들어가서 집을 둘러보게 되는데, 가끔 이상한 사람으로 오인
도 받았지요."

"숱한 일화가 있지만 노인 분들과 대화 나누는 법도 터득하게 되
었고, 그러다가 짚으로 만든 물건들을 보면 눈이 번쩍 뜨였어요."

그녀가 다닌 리 단위 시골 구석구석에는 차가 다니기 어려운 비
포장 도로가 적지 않았다. 답사하느라 정신이 팔려 시간 가는 줄
모르다가 어두워지면 다시 읍으로 나올 수도 없고 해서 이장집을
찾아가 하룻밤을 재워 달라고 간청하기가 일쑤였다. 그러면 대개
가 군말 없이 방을 내주었다.

여장을 대강 풀고 난 다음 저녁 시간이 문제였다. 답사를 많이
다니다 보니 경험이 쌓이게 되면서 한가한 저녁을 이용하여 짚풀
만드는 과정을 들을 수 없을까 하는 생각이 스쳐갔다. 결국 동네
노인들을 한자리에 모시는 방안을 생각했고, 이장한테 부탁해 방
송을 하기로 했다.

"알려드립니다. 서울에서 오신 민속학자께서 말씀을 듣고 싶어
막걸리를 대접한답니다. 예순다섯 이상 어르신들은 이장집으로

모여 주십시오"라고 방송하면 동네 노인들이 모여들기 시작하면서 대화가 시작되었다.

"말문을 열고 녹음기를 틀어두면 어르신들이 한 분씩 말씀을 시작합니다. 그러다 10~20분 정도가 지나면 서로가 다른 의견들을 개진하느라 큰소리가 나기도 하지요. 얼마나 재미있는지, 학술적으로도 소중하지만 잊을 수 없는 시간들입니다."

인관장의 방식대로 진행된 농촌 답사는 그녀에게 삶의 활력소가 되었고, 처음 시작 때와는 다르게 점점 짚풀문화에 대한 진정한 전승이 필요하다는 사명감을 갖게 되었다. 그녀는 이렇게 자기 방식으로 개발한 농촌 답사를 통해 어디서나 흔히 나뒹구는 달걀꾸러미나 오쟁이, 소쿠리, 헛간이나 뒤꼍의 꼴망태, 삼태기, 바소쿠리 등을 샅샅이 살피면서 만드는 기법이나 쓰임새, 재료 등을 수집했다.

"값비싼 청자·백자와 달리 볏짚문화는 서민의 문화이지요. 저는 그러한 볏짚에서 더욱 가슴을 저며 오는 무엇인가를 느꼈어요. 예술 작품을 무시하자는 것이 아니라, 인위적으로 조형된 그런 문화와 달리 있는 그대로 생활에서 만들어진 숨김 없는 물건들을 보면 한편 경건해지기까지 했습니다."

이러한 그녀의 집중적인 연구 과정은 1980년대에 들어 일본·중국·동남아 등에 짚풀문화 재발견으로 확대되었고, 한국의 볏짚문화를 재확인하고 비교하는 학문적 성과를 거두어 가기 시작했다.

"그 무거운 카메라, 렌즈, 녹음기 따위를 둘러메고 농촌을 다니면서 저는 새로운 삶을 찾기 시작했습니다. '짚과 풀'에는 우리 민족의 정신적 DNA가 간직되어 있지요"라고 회상하는 인병선 관장.

그 시절 그녀는 신동엽 시인과 사별한 뒤로 거듭된 혼란에서 벗어났고, 혜화동 건물을 통해 생활의 안정을 찾아가면서 서서히 자신의 삶을 일구어 갈 수 있었다.

수집 중독증과 '씨가 말라요'

"수집벽이라구요? 정확히 말하면 수집 중독증입니다."

두 번째 대화 주제인 유물 수집이 거론되자 속사포 같은 인관장의 특유한 언변에 열기가 어린다.

"장한평엘 자주 나갔지요. 아무래도 골동품상이 많으니 그 분들께 부탁도 할 겸 물건도 볼 겸 해서 나가게 됩니다. 몇 바퀴 돌고 나서 물건을 만지작거리면 드디어 흥정이 시작되지요. 그런데 골동품상들의 언변은 당할 재간이 없어요. 그들이 자주 쓰는 말은 '이제 이런 것 1~2년 안에 씨가 말라요' '일본 사람들이 막 실어 가는 판인데 억울하잖아요?' '이거 하나밖에 없어요. 다시는 구하기 힘듭니다' 그들이 내뱉는 몇 마디면 피가 솟구치고 안 사고는 못 배깁니다."

박물관장들은 너나없이 동일한 체험을 하게 되지만 인관장 역시 일본으로 실려 간다는 말과 하나밖에 없다는 말이 과장인 것

을 알면서도 어쩔 수 없이 자신이 수집해야 하는 본래의 전공 분야를 넘어 그때그때 충동 구매를 한 경우가 부지기수이다. 이러저러한 이유가 포함되어 인관장의 유물 수집 또한 처음부터 짚풀에 제한된 것은 아니다. 그 역시 막대한 수업료를 지불해 온 과정을 설명한다.

"처음에는 제기(祭器)에 미쳤어요." 그리고 각 단계마다 왜 그것을 수집해야 하는가에 대한 자신만의 '문명사적 수집 목적과 당위성'을 정하게 된다고 했다.

제기를 수집하는 목적과 당위성으로는, 그릇은 매우 잘 만들었는데 귀신이 붙어서 안 산다고 하여 천대받는 물건이었다는 것이 못내 안타까웠다는 것이다. 특히 화전민들이 만든 목기는 매우 특이했다. 도끼로 간단히 몇 번씩 쳐서 다듬어 낸 제기들은 일반 제기와 달리 한눈에 그들의 물건임을 알아볼 수 있었고, 생김새 또한 매우 개성적이어서 더욱 애착이 갔다고 한다.

짚풀도 그렇지만 그녀는 여전히 청자나 백자보다는 민초들의 천대받은 물건들에 더욱 애착을 가졌다. 한동안 제기에 빠져 1천 점 정도를 모으고 난 후, 다시 관심이 다른 곳으로 옮겨갔다. 이번에는 '쇠못'이었다.

"대장간에서 수공으로 만든 쇠못에는 일일이 망치로 때리고 다듬어서 만들어 내는 땀과 장인의 노력이 그대로 숨쉬고 있어요. 그냥 못이라고 버리기에는 너무나도 안타깝지요. 이제 그런 못을 어디서 보겠습니까? 그런데도 아무도 거들떠보지 않고 천대하잖아요?"

그녀가 쇠못을 수집하는 '문명사적 당위성'은 매우 훌륭한 셈이다. 2002년에는 그때까지 수집한 2천여 점을 근간으로 하여

'조선쇠못특별전'을 열었다. 다시 그녀의 수집은 '문짝'으로 이어진다.

"한옥이 헐려 나가면서 문짝이 골동상에 많이 나왔어요. 네 짝짜리도 있고, 큰 것은 여덟 짝짜리까지 있었는데 그때 돈 300만 원, 400만 원 하는 것도 많았어요. 통 크게 가계수표를 써서 사들였지요. 글쎄 일본 사람들이 막 실어 간다고 해서 더욱 그랬을 거예요."

그간 모은 것이 한 200세트는 될 것이라는 인관장.

또 다른 회고. 어느 날 이 유물들이 너무 많고 생활이 다소 어려워 처분해야겠다는 생각을 가까운 사람에게 피력한 적이 있다. 이튿날 그 말을 전해 들은 한 박물관 관장이 새벽같이 전화를 걸어 자기한테 팔라고 했다. 그런데 막상 팔려니 시세가 궁금했다. 그래서 오랜만에 장한평에 나가 가격을 물으니, 골동품상의 대답이 심상치 않았다.

그는 과거에 물건을 팔 때와 비슷하게 심각한 표정을 지으면서 "그거 이제는 정말 씨가 말랐어요. 팔면 못 구합니다"라고 하였다. 과거에 물건을 팔 때는 장삿속으로 한 말이 많았지만 그 순간에는 이미 진실이 되어 있었던 것이다. "아무리 어려워도 안 판다" 혼잣말을 하고 인관장은 집으로 발길을 돌렸다. 물론 전화로 졸라대던 사람에게는 없었던 일이 되었다. 수집 중독증이 발동한 것이다.

'연구+교육+박물관'

이제 그녀는 남편의 사별에서 받은 충격에서 벗어나 자신의 영역을 찾았다. 당시 신동엽 시인의 시를 총망라한 전집을 창작과 비평사에서 발간하였다.

"남편의 첫 전집은 1975년 창비에서 출판되자마자 '긴급조치 9호'에 의해 판매 금지되었지요. 하지만 암암리에 읽히며 민주화운동의 원동력이 됐지요. 1970~1980년대 민주화운동을 했던 사람들 사이에는 '신동엽 전집'이 바이블과 같았습니다."

남편의 문학을 재정리하고 난 후 이어서 그녀는 1987년과 1991년 각각 자신의 시집《들풀이 되어라》《벼랑 끝에 하늘》을 출간하였고, 농촌 답사를 계속하며 짚풀문화를 비롯한 민속학자로서 전문성을 확보해 가기 시작했다.

짚풀생활사박물관 전시 자료
옛 선조들이 제작한 자료뿐 아니라 최근 제작된 다양한 자료들이 전시되어 있다.

들풀이 되어라

높은 누마루에서 내려와
맨발로 발레리나처럼
세운 발끝을 땅에 깊이 꽂고
들풀이 되어라
그리하여
땅의 온도와
미세한 울림까지도

인병선 관장이 박물관에서 새끼를 꼬는 모습

서울 혜화동의 짚풀생활사박물관
뒤쪽 건물이 본관이다. 앞쪽 한옥은
2008년 새롭게 오픈하였으며, 그
해에 개인 재산을 다 털어서 재단법
인화하였다.

짚풀생활사박물관 전시장
우리나라와 동남아시아 여러 나라
의 짚풀로 만든 자료들과 동영상
등 교육 과정에 필요한 연구물들
이 전시되어 있다.

예민하게 감지하는

땅을 덮은

들풀이 되어라

들쥐가 지진을 예감하듯

들새가 천둥을 예감하듯

역사의 온갖 징후를

선각하여

바람이 불 때마다

그 선각을 소리 높이

함성하는

푸르고 싱싱한

들풀이 되어라

《들풀이 되어라》에 실린 인병선 관장의 작품이다.

생활 안정과 함께 전국의 농촌 답사와 유물 수집을 동시에 병행
해 온 그녀는 이제 다음 단계를 준비해야만 했다. 당시 그녀는 강
남의 37평 아파트에 살고 있었으나 수집한 물건들이 엄청나게 불
어나면서 아파트 전체가 가득 찰 정도였다. 부피도 문제였지만 보
존 처리 후에 나는 독한 약냄새로 생활을 하기 어려웠다. 결국 일
반 건물 2층에 40여 평의 창고를 얻었고, 1993년 이어령 문화부
장관이 '작은박물관' '쌈지공원'을 외칠 때 박물관을 하나 만들
어야겠다고 생각했다. 그래서 '짚풀문화자료관'을 등록 신청한
것이 허가되어 얼떨결에 박물관이 되었다.

처음에는 박물관까지 생각하지 못하고 있다가 몇 년 간은 별 전
문 지식도 없이 답사 다니고, 연구에만 몰두했다. 그래서 사람들
이 여기저기서 소문을 듣고 박물관을 찾아왔다가 돌아갈 때는 '뭐
이런 곳이 박물관이야?' 라는 듯 실망하는 눈빛이 역력하여 미안

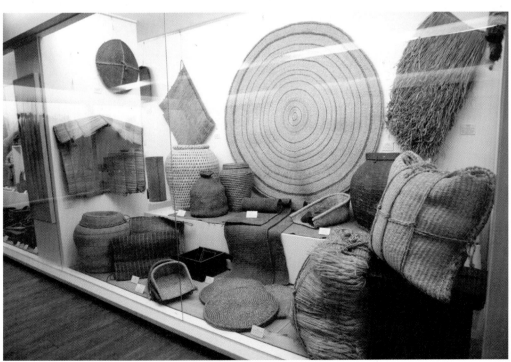

할 정도였다.

그 몇 년간의 경험을 통하여 인관장이 도달한 결론은 자기 건물을 가지고 제대로 운영해야 되겠다는 생각이었다. 그로부터 8년 후 2001년 말 혜화동에 사둔 건물에서 가까운 곳으로 박물관을 신축하여 이사하면서 이전과는 전혀 다른 형태의 전시와 교육 시스템을 갖추게 된다.

인관장은 박물관을 운영하면서 가장 핵심적으로 강조하는 것이 바로 '생생한 교육'이다. 그는 현장을 다니면서 직접 체득한 만들기 과정을 시연하는 데 역점을 둔다. 그녀는 잊혀 가는 새끼, 달걀꾸러미, 수박망태, 여치집, 망태기 제작 과정을 편집해 40여 편의 동영상을 제작하였다. 뿐만 아니라 2006년에는 《짚과 풀로 만들기》를 집필했다. 2008년에는 본관 옆 전통 한옥을 매입하여 전시실을 확장하고 짚풀 테마로 구성된 다양한 프로그램들을 운영하고 있다.

그녀가 설립한 짚풀생활사박물관은 매우 남다른 점이 있다. 그것은 대체적으로 사립박물관들이 수집으로부터 시작된 경우가 많지만, 그녀는 시작부터 전국 농촌을 답사하고 1995년에 《우리 짚풀문화》라는 책을 저술하는 등 오랜 기간 연구한 끝에 박물관을 설립했다는 점이다.

이 점은 이후에 사단법인 짚풀문화연구회를 설립하면서 연구와 교육 프로그램을 겸하게 되는 '연구+교육+박물관'의 종합적인 연대 체계를 형성하면서 더욱 구체화했다.

박물관 운동의 핵심으로

1996년 그녀는 오사카 국립민족학박물관으로부터 연구원으로

초빙되어 1년간 한국을 떠나 있었다. 그때 그녀는 자신이 걸어온 일들을 되새기면서 민속품 수집은 분명 심각한 '중독증'이었음을 깨닫고 귀국 후 박물관에 필요한 짚풀 관련 자료말고는 일절 구입을 중지하게 되었다.

드디어 한 가지로 관심 분야가 정해지고 집중적으로 짚풀에 대한 연구를 시작하게 된 것이다. 인관장은 답사·연구·수집 과정을 거쳐 박물관을 설립하였지만, 우리나라 박물관계는 박물관 간의 연계 체계나 지원 프로그램 등이 거의 없거나 초보적인 수준이었다. 더욱이 당시는 사립박물관에 대한 인식도 부족하거니와 기업 박물관과 개인이 설립한 박물관을 구분하지 못하는 사례가 빈번히 나타났다.

당연히 국가적인 지원은 전무했으며, 사람들의 시각도 돈이 많고 시간이 남아서 박물관을 한다고 오해하는 사례가 빈번하였다. 너무나 답답하고 억울한 심경이었고 다른 사립박물관 관장들도 역시 마찬가지였다. 그러던 차에 참소리축음기박물관 손성목 관장, 경보화석 박물관 강해중 관장, 하회탈박물관 김동표 관장, 미리벌민속박물관 성재정 관장, 옹기민속박물관 이영자 관장, 고성탈박물관 이도열 관장 등이 합심하여 1999년 7월 사립박물관협회를 발족하게 되었다.

인관장은 이 협회의 초대 회장으로 선출되었고, 세월이 더 흘러 오늘의 한국사립박물관협회가 탄생하였다.

전시 자료
짚을 이용하여 사람과 동물 모양을 해학적으로 제작한 작품으로 '짚풀' 그 자체가 훌륭한 소재이자 재료가 되었다.

빈몸으로 떠나는 환원의 미학

"자식들이 두말 없이 사회 환원에 동의하여 너무 고마웠어요" 라고 마무리하는 인병선 관장이 정작 결정을 하고 나니 너무나 가볍다는 말을 던지는 것을 보면서 무엇보다도 아름다운 '빈 몸의 미학'을 새삼 실감하게 된다.

2008년 8월 인관장은 비영리문화재단 등록을 마쳤다. 그녀로서는 이제 연구, 수집, 박물관 설립에 이어서 네 번째 결행한 셈이다. 그녀는 분신과도 같이 여겼던 감정가 40억 원짜리 건물 두 채도 재단에 내놓아 세상을 놀라게 했다. 건물 한 채는 1979년 남편을 사별하고 10년 만에 구입한 것으로 아이들 유학도 보내고 많은 유물도 모을 수 있었으며, 재정적으로 박물관 설립이 가능토록 해주었던 혜화동의 바로 그 건물이었다.

"한국의 사립박물관 역사는 실제로 30년 정도일 것입니다. 그렇다면 그 1세대는 이제 70~80대가 되었지요. 언제 세상을 떠날지 모르는 나이입니다. 그렇다면 그간 심혈을 기울여 수집하고 관리해 온 유물들을 어찌해야 할지 생각해 두어야 하는 것 아닙니까? 피할 수 없는 숙명이지요. 더군다나 자손 중에 누가 맡겠다면 모르지만 그렇지 않다면 한순간에 무너져 버리고, 더러는 외국으로 팔려 나가기도 할 것입니다. 그렇게 되면 우리의 영혼이 팔려가는 것과 무엇이 다를까요?"

인관장은 자녀 셋의 동의를 구했고, 흔쾌히 어머니의 뜻을 따르는 자식들을 보고 너무나 감사했다는 말을 더하면서 '이제는 국가에 환원하는 길만 남았다'고 힘주어 말한다.

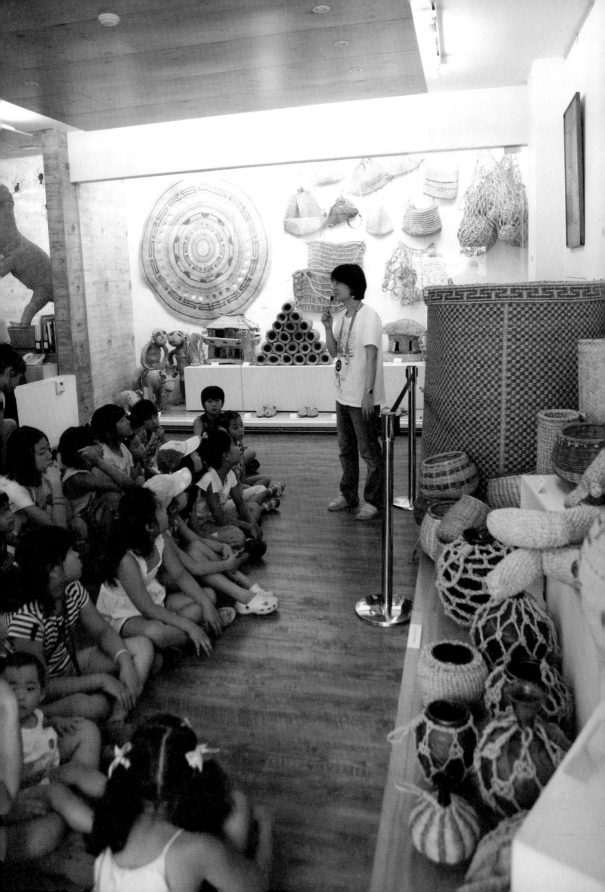

"한참을 생각하고 각오를 단단히 했지만 막상 재단 명의로 된 집 문서를 보니 마음이 착잡했습니다."

인관장이 한참을 침묵하다가 건넨 시구가 하나 있다.

'우리는 살고 가는 것이 아니라 언제까지나 살며 있는 것이다.'

먼저 간 남편을 생각하면서 지은 '신동엽 생가'라는 시의 한 부분이다.

한국불교미술박물관 권대성 관장

권관장을 만나자마자 근황을 물었다. 그는 이렇게 대답했다. "매일 미쳐서 사는 것이죠. 이발할 시간도 없고…" 간단한 그의 답변에 열정이 녹아 있음을 쉽게 알 수 있었다.

인연치고는 참으로 절묘한 인연

권대성(1941~) 관장은 경기도 이천시 마장면이 고향이다. 1956년 전가족이 서울로 이사해 불교를 믿는 어른들을 따라 1960년부터 조계사를 다니기 시작했다. 이러한 인연으로 일찍이 그는 불교와 인연을 갖게 된 셈이다. 박물관을 설립한 과정을 알아보기 이전에 그의 이력을 살펴보면 매우 흥미로운 점이 있다.

하나는, 그가 경희대 사학과를 다닐 무렵 학생 신분으로 초등학생들의 그룹 과외를 가르치는 아이디어를 내서 아르바이트 수준을 넘어 상당히 많은 학생들을 지도하였고, 결국 그 아이디어가 초등학교 그룹 과외 열풍을 일으키는 계기를 만들었다. 권관장은 그 때 청년으로서는 상당한 돈을 벌었다고 한다.

다른 하나는, 1963년 대학을 졸업하고 사업을 하게 되었는데, 일찍이 부친이 부동산업을 하셨던 관계로 부동산에 대한 지식이 저절로 몸에 배어 있었다. 이러한 연유로 그는 한동안 상당한 재산을 모을 수 있었다.

그는 중년에 접어들자 불교에 입문하게 되었고, 안동 권씨 감은사(感恩祠) 종중(宗中) 재산을 기본으로 하여 박물관을 건립하는 등 문화사업에 뛰어들었다. 벌어둔 돈으로 아예 절을 짓거나 사들여 종교적인 대상으로만이 아니라 문화재로서의 의미를 보존하고 간직하려는 일에 헌신하게 되었다.

그가 가장 먼저 지은 절은 1976년 이천에 창건한 정토사이고, 두 번째는 1978년 세검정의 정토사인데 1981년까지 소유하였다. 지금 이 절은 혜광사가 되었다. 세 번째가 바로 현재 한국불교미술박물관의 분관인 안양암(安養庵)이다.

한국불교미술박물관
1993년 서울 종로구 원서동에 개관한 이후 20여 년에 걸친 노력의 결실로 2000년 6월에는 국내 최초로 서울 동대문구 창신동의 안양암을 분관으로 하여 사찰 전체를 박물관화하였다.
불교미술품, 도자기, 민속품 등 8천여 점을 소장하고 있으며, 보물, 서울시 지정문화재 등 다수가 있다. '티베트 불화 – 삶과 죽음을 넘어서' '영원한 생명을 위하여' '불교의 나라 라오스 불상 특별전' '미얀마 수(繡)장식 벽걸이 장식전' 등 불교미술 관련 기획전을 개최한 바 있다.

1961년 창신동에서 초등학생 그룹 과외 지도를 하는 한 대학생이 권선생의 명성을 들었다며 찾아와서 권관장을 자신의 그룹과외실로 초청했는데, 그곳이 바로 창신동 안양암 바로 옆집이었다. 4월 초파일 전날이었다.

　　안양암의 첫인상은 너무 아름다웠다. 거대한 바위를 의지하여 많은 전각이 맞대어 조화를 이루고 있어 한눈에 마음에 들었다고 한다. 그 후 1978년에 어떤 절이 임자를 찾는다고 하여 가보니 바로 안양암이었다. 인연치고는 참으로 절묘한 인연이었다. 절도 아름답지만 사찰에 소장된 유물들이 너무나 값지고 방대하여 벌어둔 돈을 다 털어 바로 사들였다.

　　권관장은 물론 전공이 사학이다 보니 더욱 자연스럽지만 평소 불교 문화재에 대하여 상당한 관심을 갖고 있었다. 그 계기는 1970년 11월 김철오 범종사 사장이 미도파 백화점에서 연 '전국 사찰 판화전'이다.

　　이 전시에서 판화 2점과 작은 탱화 1점을 사고 싶었는데, 탱화는 비매품이었다. 전시장을 몇 번이나 돌다가 못내 아쉬워 김철오 사장을 졸랐고, 끝내 30만 원을 주고 구입한 것이 230년 정도 된 금니 바탕의 「금선묘아미타삼존도(金線描阿彌陀三尊圖)」이다. 이 작품은 그 후 줄곧 머리맡에 걸어 놓고 30여 년을 감상해 왔으며, 불교 미술에 심취하게 되는 계기가 되었다고 볼 수 있다.

　　"눈부시게 아름다워 항상 머리맡에 걸어두고 잠자리에서 일어날 때나 잠들기 전에 불화를 보며 합장과 기도를 드렸지요."

　　권관장은 불교 미술의 매력에 빠져들어 32세 이후 지금까지 좋은 유물이 있다면 곧장 현장에 달려가야 직성이 풀릴 정도로 푹 빠져 있다.

"평생 빚지고 살아요"

그가 불교 미술품과 민속품 등 우리 전통 문화재를 좋아하고 컬렉션까지 하다 보니 주변에서는 그럴 바에야 아예 박물관을 하라고 권유했다. 그때만 해도 '난 재벌도 아닌데 무슨 박물관을 할 수 있을까?' 하고 엄두가 나지 않았다고 한다.

결국 박물관 설립을 결정하면서 동국대 문명대 교수가 조언을 많이 해주어 고마울 따름이라고 반복해서 되뇌었다. 소장품들은 40여 년간 소장해 온 유물들로서 불교 미술, 도자, 민속품 등이 8천 점 정도 되지만 그중에서도 조선시대 불교 유물이 가장 으뜸이다.

1993년 한국불교미술박물관을 서울 종로구 원서동에 개관한 후 상당 시간이 흘렀는데 소감이 어떠냐는 질문에 "평생 빚지고 살아요"라고 간단히 말하면서 그간 모아둔 땅만 팔고 있다고 한

한국불교미술박물관 실내 전시장
조선시대 불교 유물을 중심으로 수준급 자료만 수천여 점을 소장하고 있다.

숨을 쉬었다.

"노력을 해서 재산이 모이면 자식들에게는 먹고 살 정도만 주면 되지, 큰돈을 주어 봤자 재앙이죠."

결국 국가에 환원하여서 후손들에게 꽤 괜찮은 박물관 하나 만들어 남기고 싶다는 그의 생각은 어찌 보면 단순한 듯하지만, 어찌 보면 문화 투사와도 같은 비장한 가치와 의지가 담겨 있었다.
"빚지는 것은 좋은데 누명까지 쓰는 것은 좀 너무하는 것 같아요. 슬픈 일이지요." "누명이요?" 그간 박물관을 운영하면서 많은 어려움을 겪었지만 어처구니없는 것은, 사들인 유물이 나중에 장물로 밝혀져 애꿎게 조사 대상이 되고 경찰서를 드나드는 억울한 경우를 당하는 경우였다.
문화재를 거래하다 보면 종종 이러한 사례가 있지만 유물을 살 때 그 유물에 대한 모든 구입 경로를 제시하라고 할 수도 없는 노

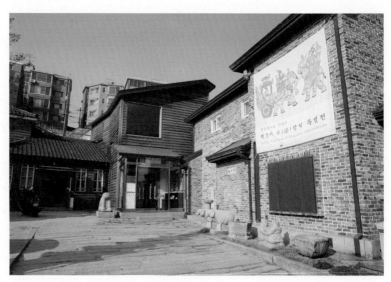

서울 원서동에 있는 한국불교미술박물관
1993년 개관되었으며, 불상·탱화 등 다양한 불교 미술품이 소장되어 있다.

룻이어서, 이제는 좋은 유물을 만나면 기쁨도 크지만 그만큼 조심스러울 수밖에 없다고 토로한다.

유일한 사찰 박물관인 안양암을 지키고 싶다

권관장이 세 번째로 절과 인연을 맺었고 한국불교미술박물관의 분관이기도 한 안양암은 여러 가지 면에서 의미가 있다. 1889년 성월대사가 창건한 절로, 우선 우리나라에서 사찰 박물관으로서 유일하며, 인위적으로 조성된 박물관이 아니라 원래 그대로를 보존하여 유산으로 물려줄 수 있는 살아 있는 박물관이라는 점에서 매우 특별한 가치가 있다. 권관장이 안양암에 집착하는 이유이다.

"제가 불교 미술품을 수집하다 보니 주위에서 권유가 많았지요. 그래서 한눈에 반한 안양암을 1978년에 구입했어요. 그 사찰에는 상당한 문화재가 있었어요. 2002년까지 세 차례 나누어 대금을 지불했는데 사고 보니 문제가 있더군요."

그렇다고 포기할 수 없어 20여 년이나 송사를 벌인 사연을 설명하는 권관장. 하염없이 이어지는 그의 사연을 듣자니 박물관을 운영한다는 것이 이렇게도 힘들 수 있을까 하는 안타까운 심정이 들었다. 간략히 줄여서 말하면, 권관장이 1978년에 샀을 때 이미 그 절은 건설회사에 넘어가 있었다. 건설회사에 다시 돈을 물어주고 찾아왔는데, 이번에는 원효종(元曉宗)에서 종단 사찰이라며 반환하라고 주장하는 바람에 매우 힘들었다는 내용이다.

한국불교미술박물관 안양암(安養庵) 분관
1,560점의 문화재가 고스란히 보존되어 있는 이 절을 박물관 분관으로 정하고 보존에 힘쓰고 있다.

"그 절은 원래는 조계종 소속이었습니다. 일제 강점기부터 봉은사 말사로 등록되었으나 재산 명의는 중건주 이태준 스님의 명의로 되어 있어서 조계종과는 관계가 없었다고 합니다. 그런데 1956년에 발효된 '불교재산 관리법'에 따라 불교 종단에 등록해야만 했기에 원효종에 등록했다는 것입니다.

그러나 실은 의탁을 한 것이지 사실 관계로 증여한 것이 아니었다는 말입니다. 그 후 두 번째 주지이고 중건주인 이태준 스님이 돌아가시고 나서 원효종에서 소유권을 주장하는 등 당시는 소유권을 다투고 있을 때이지요. 바로 그 시점에 제가 구입한 것이지요. 자세한 내용도 모르고 말입니다."

그 후 원효종하고 소유권 문제로 다투다가 종단에서 소유권을 넘겨주어 안양암으로 환원시켜 주었는데 그 과정의 절차를 잘못 밟아서 재판을 하게 되고, 환원받았다고 다시 돈을 주는 등 얽히고설켜 10년 이상을 끌었다는 것이다. 그러나 그 후에도 여전히

해결되지 않아 재판만 20여 년을 해서 합의금을 주게 되는 반전에 반전을 거듭했다. '문화재 사랑'도 좋지만 모든 사생활을 여기에 걸 정도로 올인해도 해결이 안 되니 기가 막힐 노릇이었다.

대지만 1,152평이나 되어 큰돈을 주다 보니 원효종에서도 나중에 내몰린 스님이 안양암 주지권을 행사해서 개인 건설회사에 또 소유권을 넘겨주었고, 다시 이를 수속하여 가져오고….

"그런데 왜 제가 20여 년 동안 이렇게 시달리면서도 그 절을 포기하지 못하는지 아십니까? 제가 무슨 스님이 되고자 하는 것도 아니요, 부자가 되겠다는 생각은 더욱 아닙니다. 그 절에는 우리나라에서 절대적으로 보존해야 할 한 시대의 중요한 불교 유산이 건물을 비롯하여 2,300여 점이나 남아 있어요. 크게 손상되지 않은 채로 고스란히 그대로 남아 있는 것이지요. 그래서 안양암을 지키자는 것이지요. 소유하자는 것과는 다른 의미입니다."

그렇다. 현재 안양암에는 석감마애관음보살상(石龕磨崖觀音菩薩像), 대웅전의 아미타후불도(阿彌陀後佛圖) 등 서울시 유형문화재 7건 12점, 자료가 12건 등 1,560점이 있고 아직 등록되지 않은 자료도 700여 점이 대기 중이며, 건물 7동을 지정 신청했다. 그러나 주민들은 난리이다. 안양암 건물이 문화재로 지정받게 되면 아파트를 짓는 등 그 지역을 개발하지 못하는 불이익을 받아 지가가 떨어지고 집값도 영향을 받는다는 이유이다.

주민들은 앙시각도에 걸려서 재산권이 침해된다는 진정서를 내고 현장에 현수막을 내걸면서 결사 반대를 하는 형국이 되어 버린 것이다. 20년을 싸워서 사찰을 천신만고 끝에 구입하고 박물관으로 조성해 가는 중인데, 또다시 예상치 않은 반대에 부딪힌 것이다. 결국 대립 구도가 될 수밖에 없었다. 문화재위원들은 기필

선암사(仙巖寺)

전라남도 순천시 승주읍 죽학리에 있다. 백제성왕 7년(529) 아도화상(阿度和尙)이 창건하였으며 정유재란 등 전쟁과 실화로 여러 차례 불타고 현재는 대웅전, 원통전, 팔상전, 강선루(降仙樓) 화산대사사리탑(華山大師舍利塔) 등이 남아 있다. 대웅전은 정면 3칸, 측면 3칸의 단층팔작(單層八作) 지붕으로 조선 중기 유형이다. 보물 제395호로 지정된 삼층석탑 1기가 있고, 입구의 돌다리인 보물 제400호 승선교(昇仙橋)는 계곡, 나무와 조화를 이루어 단아하면서도 아름답기로 유명하다. 현재는 태고종의 총림이며 여러 차례 화재에도 불구하고 고색창연한 불교 문화재가 잘 보존되어 있는 사찰이다.

코 문화재로 지정해야 한다고 하고, 주민들은 결사 반대이니 권관장의 심사가 복잡할 수밖에 없었다.

안양암은 안타깝게도 소송이 진행되는 중에 산신각·독성각·종각이 멸실되었고, 2000년에는 강당이 불타 버린 사고가 났다. 권관장은 하루빨리 송사를 끝내고 제대로 된 문화재를 보여주기 위해 이를 복원하고 싶어했다.

창건 당시 도성에서 가장 가까웠던 절. 정양모 전 문화재위원회 위원장은 "100여 년 전 조선시대의 모습이 그대로 살아 있다. 그냥 고맙고 가슴 벅찬 아름다운 정경이 눈앞에 펼쳐지고 있다"라고 말했으며, 김종규 전 한국박물관협회장도 "중국 베이징 고궁박물원같이 안양암은 그 자체가 하나의 박물관이다"라고 평가했다. 문명대 교수가 "지방에는 선암사가 있고, 서울에는 안양암이 있다"고 했을 정도로 역사는 짧아도 유물이 잘 보존된 안양암.

권관장은 사찰 박물관 건립과 함께 절에 소장된 유물을 실어 《안양암에 담긴 정토신앙의 세계》라는 도록을 발간했으며, 특별전으로 '안양암에 담긴 중생의 염원과 꿈' 이라는 주제로 700여 점의 유물을 전시하는 등 본격적으로 안양암 유물을 조명하였다.

그의 불심과 박물관 사랑

한국에서 대학을 졸업하고 영국 런던대학교에서 2002년 박사학위를 마친 장남 도균은 인도티베트불전연구소 소장으로 산스크리트어본 티베트 불경인 〈금강정경(金剛頂經)〉을 영어로 번역하는 일을 맡고 있으며, 차남 형돈은 일본 요코하마에서 MBA학위를 마치고 돌아와 사무국장을 맡고 있다.

"관장님은 자식들보다 문화재를 더 챙기는 분입니다. 자식들에게는 평생 엄격하셨어도 유물들에게는 항상 부드러우셨지요."

권형돈 국장의 말이다. 걱정했던 2세 승계는 철저히 준비한 셈이다.

현재 박물관이 위치하고 있는 원서동 본관도 다른 곳의 땅을 처분하여 다시 짓고 싶다는 그는 670여 평 정도에 제대로 된 박물관을 신축해 문화 공간을 만들 구상을 하고 있다. 그의 컬렉션이 국내 최고 수준임을 전문가들도 인정한다. 뿐만 아니라 티베트 중국 라오스 캄보디아 미얀마 태국 네팔 일본 불교 미술 유물의 수준도 상당하다.

"미치지 않고선 불가능합니다. 박물관의 중요한 소장품인 '수월관음도'는 석 달을 쫓아다녀 샀지요."

아마도 보물 제1204호 「의겸등필수월관음도(義謙等筆水月觀音圖)」를 말하는 듯하다. 그러나 그의 꿈은 아직 미완성이다. 자신의 고향인 이천에도 대지 8천여 평인 민속박물관 설립 인가를 받아서 준비 중이라는 권관장.

"제가 돈을 벌 욕심을 가지고 있었다면, 얼마든지 가능했지요. 부동산에는 저의 안목이 어느 정도 통합니다. 그러나 지금 저에게는 박물관 본관 신축, 안양암 복원과 유물 전시장 신축, 이천의 새로운 박물관 계획 이 세 가지가 해결해야 할 가장 중요한 목표이지요. 저의 인생에서 가장 큰 목표입니다. 처음이자 마지막으로 큰 게임을 하고 있어요."

그의 새로운 계획은 세 곳의 박물관을 처음부터 설립하는 정도로 어려운 일이다. '세 채의 절'에 시주하고, 다시 '세 가지 박물관 게임'을 위해 남은 여생을 보내겠다는 그의 다짐이다.

한국등잔박물관 김동휘 관장

'고이 닦은 천 년 얼이 큰 빛으로 다시 살았네.' 1971년 2월 9일 김동휘 관장이 주최한 '고등기전'을 축하하면서 홍복순 님이 증정한 족자에 있는 글이다. 박물관의 의미를 되새길 때 이 문구를 즐겨 사용하고 있다. 박물관의 큰 의미가 잘 스며 있어 아무리 반복해도 퇴색하지 않기 때문이다.

이름도 그리운 등잔의 고향

시대의 변화에 따라 심심산골에도 전기가 들어오면서 천대받기 시작한 무명의 등잔들… 그 등잔들의 영혼과 육체를 받아 준 박물관이 있다.

'조상의 삶이 고스란히 담겨 있는 이곳에서 잠시 편안한 마음으로 옛 님들과 대화를 나누어 보십시오. 그러면 넉넉한 숨소리마저 들려오는 듯합니다. 잔잔한 추억과 감동에 호젓이 젖는 것은 오직 보는 이의 몫입니다. 등잔과 그저 이야기를 나누어 보시지요. 보고, 생각하고, 발견하고, 터득하신 가슴속의 그 느낌을 말입니다.'

— 보고 생각하는 박물관 —

'상우당(尙友堂) 김동휘(金東輝) 심전(心田) 장영숙(張英淑) 양주(兩主)는 그 옛날의 어둠을 밝히던 불빛그릇 등잔을 평생 동안 모아 왔습니다. 작으나마 반짝이는 불빛, 천한 사람 귀한 사람 차별 않고 보배 같은 빛을 뿌려 밤을 열어 주던 등잔, 방황하던 옛 님들의 길잡이가 되기도 하였던 등불.

이 모두가 이제는 기억에서마저 사라지고 말았습니다. 두 분은 이들을 거두어 안주할 곳을 마련하고 영원히 후세에 물려주기 위하여 이곳에 박물관(博物館)을 세웠습니다.'

한국등잔박물관에 들어서면 이 문구들을 만나게 된다. 화성을 보는 듯 외곽을 회색 돌로 둘러 만든 독특한 등잔 모양의 건축물에 매료되기도 하지만, 아름다운 자태를 뽐내는 소나무가 늘어진

한국등잔박물관
경기도 용인시 모현면 능원리에 있으며, 1997년 9월 28일에 개관하였다. 조선시대 후기의 「고사리말림형유기등경」과 「은입사무쇠촛대」「토기등잔」 및 나무, 철제, 청동, 도자 등 400여 점이 전시되고 있다. 세계에서 등잔을 주제로 한 박물관으로는 유일하다. 생활사에서 쉽게 사라질 뻔한 등잔의 깊은 의미와 추억을 되새기면서 우리 문화재의 아름다움을 만날 수 있는 박물관으로 유명하다. 아들인 김형구 관장이 대를 이어 운영하고 있으며, 그 역시 문화재와 등잔을 사랑하여 여생을 박물관 운영에 바치고 있다.

자그마한 정원에 들어서면서 이 문구들을 읽게 되면 등잔박물관이 얼마나 순수한 마음으로 등불을 밝히려고 노력해 왔는지 한눈에 알 수 있다.

할 일이 너무 많아 늙을 시간이 없다

김동휘(1918~) 관장은 90이 넘은 연세에도 언제나 젊은이를 능가하는 정열과 의지로 가득 차 있었다. 난간을 잡고 계단을 오르기는 하지만 일일이 유물과 박물관의 유래를 설명하고서야 다소 숨을 고른다.

할 일이 너무 많아 늙을 시간이 없다. 자그마한 키에 다소 허리가 굽으셨지만 농담까지도 차례로 챙기시면서 자신의 '문화 사랑'을 차례차례로 더듬어 간다. 뵐 때마다 그가 평생을 모아 온 등잔의 불꽃처럼 스러질 것 같으면서도 항상 어둠을 밝히면서 자신을 희생하는 그 모습을 떠올리게 한다.

그는 1940년 3월 세브란스의학전문학교를 나와 의사가 되었다. 그 해 4월부터 1981년까지 수원에서 개업했으니 40년 넘게 의사 생활을 한 셈이다. 전공은 산부인과다.

그는 본래 수원 태생이다. 박물관의 건축물이 수원 화성과 닮은 연유를 몰라 궁금했는데, 김관장이 수원행궁 그 바로 아래에서 태어나고 자랐기 때문인가 보다. 수원에서 초등학교를 마치고 중학교는 수원에 없어서 서울로 가게 되었다고 한다.

"수원 애들은 서울 학교를 가는 것이 여기에서 대학원을 가는 것보다 더 대단한 거죠. 더군다나 여자가 서울에 학교를 간다고 하면 그 집안은 화제에 오를 정도였어요. 그래서 서울 학교라고 하지

서울의 무슨 무슨 중학교라고 안 했어요.

서울에 고등보통학교가 있었는데 그때는 시험을 봤어요. 그래서 선생님 권유로 제일공립고등보통학교에 응시하였지요. 당시는 제일고등, 제이고등 보통학교가 있었어요. 오늘날 경기중학교의 전신이에요. 시험 보러 갈 때 아버지도 어머니도 함께 가지 않으시고, 열네 살 먹은 수원 촌뜨기가 시험을 보러 간 거예요."

김관장의 이야기는 우선 자신의 어린 시절을 더듬어 갔다.

"근데 학교에서 시험 보러 온 애들을 낙원동 어느 여관으로 데리고 가서 며칠 숙식하도록 하고 시험을 나흘이나 보는 거예요. 이틀 필기를 보고, 구두시험을 봤지요. 하루에 숙박료는 1원이었어요. 그 1원도 나중에 화폐 개혁을 했으니 사실은 1전도 안 되는 돈이었을 것입니다.

그 후 화폐 개혁을 몇 번이나 하지 않았어요? 인플레 때문에 1원인데 학생들이 단체로 왔고 그것도 시골인 수원에서 왔다고 또 깎아서 70전을 받았지요. 점심은 나가 먹고, 그래서 시험을 봐가지고 운 좋게 합격했어요."

김관장은 당시에 자기가 시험을 본 학교가 유명한 줄 몰랐다고 한다. 그냥 좋다고만 해서 그리로 갔다는 것이다.

"아 조금 있다가 애놈들이 왕따를 하더라고. 와서 발길로 궁둥이를 차고… 그러니 무슨 이유냐. 뭐가 보기 싫어서 그러냐? 했더니 '촌놈이 여기 왜 왔느냐' 거기가 그러니깐 유명한, 요새는 초등학교죠. 그때는 보통학교인데, 수송·교동·재동 보통학교에서만 왔더라구요. 거긴 전부 돈도 많고 집안도 단단하며, 학교만 다니

는… 걔들이 대다수인 거예요. 그런데 나 같은 촌놈이 들어왔기 때문에 서울 자기 친구가 거길 떨어졌다는 거야.

그러면서 아주 노골적으로 '이 자식아 너 왜 왔냐'고 막 박대하지 뭐예요? 뭐 나만 당하는 게 아니라 촌에서 그 학교에 온 놈들은 전부 당하는 거야. 거기서 유명한 사람이 하나 당했어. 누구더라… 아 자꾸 사람 이름을 잊어버려서… 그 사람은 거기에서 사귀었지. 경상도에서 온 사람은 잉잉 울었던 기억이 나고, 한 2학년 3학년쯤 되니깐 그게 없어지더라고."

그래도 상당히 정확한 기억으로 자신의 어린 시절을 더듬어가는 그의 말솜씨는 시종일관 웃음을 멈추지 못하게 했다.

세브란스를 거쳐 의사 생활로

"그래 가지고 세브란스 시험을 봐서 세브란스를 들어갔죠. 세브란스를 다니니깐 사각모자거든. 그 사각모자만 쓰고 다니면 세상 부러운 게 없어…. 몇 없으니까. 머 요새처럼 대학교가 흔하지 않았지 머. 그때는 수원서 그 사각모자 쓴 애가 손으로 꼽았었지 머. 그 수원 안에 그니깐 딸 가진 사람들은 마냥 쫓아댕기고 말이야. 딸 가진 사람은 딸이 쫓아댕기는 게 아니에요. 딸 아버지들이 말이야 마냥 쫓아댕겼지. 그런 시대였었지요. 그래서 거기 졸업을 하고 원산 가서 인턴을 했거든요."

거의 자신의 과거사 반, 코미디를 뺨치는 우스갯소리 반을 섞어 가면서 즐겁게 말씀을 잇는 그의 표정을 보면서 몇 번씩 웃음을 터뜨렸지만, 김관장은 가끔씩 파안대소를 하시는가 싶으면 바

로 다음 이야기를 하고 있었다.

"미션 계통 미국 사람이 하는 원산의 '구세병원'에서 인턴을 하고 해방을 거기서 만났죠. 애엄마는 거기서 은행원이었는데 만나가지고 애는 거기서 낳았고. 아 그런데 가만~히 꼬락서니 보니깐 여기서 살 데가 아니더라고. 머 헐 수 없어 그땐 소위 그 머라 그러지 아~ 그 탈출. 요샌 탈출이라고 그러는데 그때는 월남이라고 그랬어."

아마 전쟁 직전을 회상한 것 같다. 그가 원산에서 인턴을 하다가 부인을 만나게 되었고, 월남을 하게 되는 과정이다.

"자꾸 말썽이나 피우고 하면 귀찮으니까 아주 사상이 된 사람 아니고 쫌 부르주아지로 해가지고 그거그거 저 말썽이나 피우는 놈들은 그런 부르주아들은 다 가게 내버려두라 그랬어요. 그래서 쉽게 온 거라고."

김관장은 월남한 후 수원에서 도립병원에 근무했지만 갑자기 인민군이 쳐들어오는 통에 피신을 못했다. 결국 인민군에게 붙들려 강제 징집을 당했고, 중위급으로 군의관이 되었다.
어찌할 수가 없어 낙동강 전투까지 내려가 피비린내 나는 혈투에서 다친 군인들을 치료하고 있었다. 그러다가 국군과 연합군의 대규모 반격으로 다시 인민군이 후퇴할 때 죽음을 무릅쓰고 탈출을 시도했다. 탈출에는 성공했으나 이번에는 국군에게 붙잡혀 조사를 받게 되었다. 그러나 국군은 김관장이 세브란스에서 의과를 전공했고, 원산에서도 세브란스와 관련이 있는 미션 계통의 병원에 파견되었던 점, 연고가 수원이었던 점 등을 볼 때 인민군에게

강제 징집된 것이 분명하다고 판단하여 다시 대위 계급장을 달아 주어 국군 군의관으로 근무하게 했다.

"뭐 저놈들한테 붙들려가지고서 고생도 하고, 탈출도 하고, 그야 말로 필사의 탈출이죠. 결사 탈출을 한 거지. 머 그 탈출 못했으면 지금도 없는 거지 머. 그렇게 고생했는데도 상상 외로 오래 살아 요."

김관장은 전쟁이 끝난 후 고향인 수원에서 산부인과 병원을 개 업했다.

어머님을 연상케 하는 등잔의 추억

등잔 컬렉션의 동기는 그가 굳이 설명하지 않더라도 짐작이 갔 다. 누구나, 잊을 수 없는 추억을 지닌 등잔의 기억들이 있기에. '등잔의 추억'은 사실상 우리나라 근대의 추억이라고 해도 과언 이 아닐 정도로 국민 대다수가 사용하며 밤을 밝히는 수단이었 다. 하지만 김관장에게는 더욱 각별한 의미가 있을 것이라고 생 각했다.

일제강점기나 한국전쟁 전후에는 전기가 들어오는 날보다 안들 어오는 날이 더 많았고, 그런 날에는 들기름이 젖은 심지가 있는 등잔에 불을 붙여 식구들이 모여들었다. 당시 김관장 집에서 사용 한 등잔은 무료로 진료해 준 환자 한 분이 선물로 주고 간 것이어 서 더욱 정성스럽게 간수했다.

"이런저런 것을 모아 보다 보니 등잔이라는 소재가 가장 인상적 이었습니다." 그의 '등잔 예찬' 일성이다. 그러나 김관장의 등잔

컬렉션은 단순한 '근대의 회고'나 '문화재 사랑'만으로 이루어진 것은 아니었다. 몇 차례 인터뷰 과정에서 여전히 그는 최고의 화두 '어머님'을 오버랩시켰다.

"등잔은 저로 하여금 어머님을 연상하게 하던 소재였습니다. 어렸을 적 자다가 깨면 등잔불 밑에서 바느질을 하던 어머님의 모습이 비쳤습니다. 그때는 옷을 한번 입으면 다 빨게 되는데 하얀 옷 며칠 입으면 시커매지거든… 아버지 옷도 해야 하고 또 누구 옷도 해야 하고… 서민들은 낮에 일하고 남이 잠을 자는 밤에만 하시거든….

그때 어머님 얼굴의 반쪽은 등잔불에 비쳐 선명하지만 다른 부분은 어둡게 비치게 되지요. 우리 어머니가 잘생긴 얼굴은 아니었어도 이쁘지. 잠결에 희미하지만 그 어머님의 모습은 세상 그 어떤 모습보다 더 아름다운 장면이었습니다.

대여섯 살 나이였을 것입니다. 너무나 어린 나이여서 말을 할 수는 없었습니다만 마음속으로는 '어머니 어서 주무세요'라는 말을 수십 번도 넘게 되뇌었습니다. 등잔을 모으고 모으다 보니 어머니 얼굴이 너무나 간절히 떠올라 어머님의 추억까지 같이 모으는 것 같아 더욱 심취하여 등잔을 모으게 되었지요. 그 프로필을 다 커 가지고 잊어버렸어요. 학교 다닐 때도 잊어버리고 장가가서도 잊어버리고 그러다가 어머님 때문에 결국 이 등잔을 모으다가 등잔을 보니깐 또 생각이 나고 그렇지요."

김동휘 관장은 등잔을 볼 때마다 어머님 생각이 간절했다고 한다.

"뭐 눈에서 눈물이 쏟아지도록 그립더라고, 그래서 그것이 계기

가 되어서 더 박차를 가한 건지 그건 모르겠어요. 지금도 눈을 감고 보면 어머니 얼굴이 그대로…. 그 밑에서 바느질을 하던… 아 이건 소설감입니다. 참 시를 잘 지으면 시도 나올 만하지요."

그러면서 아무한테나 등잔 컬렉션 과정을 쉽게 설명하지 않는다고 한다. 다시 어머님 생각이 간절해지는 이유일 것이다.

김관장의 당시 등잔 컬렉션은 이미 소문이 나 있었다. 집안의 기대 때문에 의사가 된 지 10여 년 가까이 된 1950년 후반부터 그는 시간이 나면 인사동과 골동품상을 찾아 등잔을 수집하였다. 그래서 '수원 등잔박사'라는 별명을 얻었을 정도다. 현재 관장으로 있는 아들 형구의 생일날 촛불 대신 등잔을 켜놓고 생일 축하 노래를 불렀을 정도로 등잔을 애호하였다.

선배들의 조언으로 박물관 가닥 잡아

그의 이러한 애호정신에는 부친 김용옥 씨의 영향도 적지 않았을 것이다. 그의 부친은 수원에서 '김상회'라는 상호로 오늘날 백화점과 같은 사업을 하였다. 그는 수원에서 최초로 2층 건물을 짓고 정찰제를 실시한 인물로 유명하다. 사업을 하던 그도 역시 서화와 민속품에 대하여 많은 관심을 가져 상당수 유물을 직접 구입하고 집 안에서 감상하기도 하였다.

고미술품·민속품에 대한 김관장의 애호는 이러한 가정 환경에서도 많은 영향을 받았을 것으로 여겨지며, 청년 시절부터 하나둘씩 컬렉션이 시작되었다. 그가 박물관 구상을 시작한 것은 수원에서 '보구산부인과'라는 병원을 할 때이다. 그 건물은 부친으로부터 물려받은 2층 건물이었다. 김관장이 1층에 병원을 열어, 당시

만 해도 수원, 평택, 오산 등에서 가장 유명한 산부인과로 명성을
얻고 있을 때였다.

김관장은 2층에 등잔들과 민속품들을 수장고식으로 모아두고,
지친 업무가 끝나면 올라가서 자주 감상도 하고 닦아주었다. 점점
유물이 많아지자 은퇴 후 모은 유물을 어떻게 처리해야 할지 고민
하게 되었고, 그러다가 박물관 설립을 구상하게 되었다.

그때는 국립중앙박물관장이던 황수영 박사와 미술과장을 하던
최순우 선생이 가끔 병원에 들러서 수집에 대한 조언을 해주었
고, 그러한 인연으로 1969년에는 병원 2층에 이미 '고등기전시
관'을 열어 환자나 일반인들에게 공개하였다.

김동휘 관장이 오픈했던 고등기전시관은 우리나라 박물관 역사
에 매우 중요한 의미를 갖는다. 특히나 사립박물관의 역사로서는
1964년 6월에 설립된 제주민속박물관 등 몇 안 되는 소규모 박물
관만이 있을 따름이었다. 김관장은 아무래도 안 되겠다 싶어 나름
으로 전문 지식을 쌓기 위해 공부도 해두었다.

김관장은 국립중앙박물관이 실시하는 '박물관대학'에 등록하여
문화재와 미술사에 대한 지식을 습득했다. 당시의 에피소드도 재
미있다. 최순우 관장의 추천이었는데 서류를 내러 갔더니 대학 졸
업증명서를 제출하라고 해서 좀 난감했다. 일제 강점기에 의학전
문학교를 나왔으니 그 졸업장으로도 될 것인지 궁금했다.

"졸업장을 제출했는데 직원이 보더니 이게 뭐냐는 거야. 가만히
봤더니 떨어질 것 같애. 그래서 안 되겠어. 그래서 마누라하고 2층
에 최순우 관장 방에 가자 해서 올라갔지. 어찌 오셨냐고 해서 '아
나 여기 학교에서 공부하려고 이걸 가져왔더니 아 이렇게 보고 저
렇게 보고 떨어질 게 틀림없을 테니 빽 좀 씁니다' 그랬더니 우스
워서 '그런 것 가지고 뭘 알아요? 젊은 사람들이 그런 게 뭔 줄 알

1971년 11월 수원여성회관에서 열린 수원 고등기전시관 첫번째 외부 전시

아요?' 그렇게 해서 입학했어요."

그래서 자신과 동갑내기인 진홍섭·황수영 등 당대의 대가들에게 1년간 강의를 듣게 되었다. 이런저런 전문 지식을 확보해 가면서 김관장은 병원 일을 보면서도 1969년에 이미 오픈한 고등기전시관을 어떻게 새롭게 시작할 것인지 궁리하느라 골몰했다.

"꼭 그전에 내 딸처럼 생각한 건데, 아 그걸 남이 달랜다고 줄 수가 있어요? 돈 준다고 팔래도 팔 수가 있어요? 그래 고민 중에 있었는데, 결국은 새로운 '박물관 진흥법'이 나와서 그때 이어령 선생님이 권유를 했지요. 그러나 그걸(박물관 진흥법) 보니깐 안 되겠다. 이제 내가 박물관을 만들어야 한다는 생각밖에 없었어요. 이걸 그냥 두었다가는 후손들이 다 믿을 만하지만 그래도 그걸 누가 알아요? (웃음) 역시 박물관밖에 내가 만들게 없다고 생각을 굳혔

지요. 그걸 생각한 것이 1990년대죠."

1981년 그는 수원에서 운영하던 병원을 접고 일선에서 물러나 1992년 적십자혈액원 명예원장까지 하다가 의사로서는 더 이상 일을 하지 않았다. 그 후 허전하기도 해서 박물관에 대한 막연한 설계를 해보았다. 그러나 막상 박물관을 설립하려고 하니 경제적인 문제부터 만만치 않았다. 그래서 김관장은 선배 박물관장들의 말을 들으면 그래도 도움이 될 것이라는 생각을 하게 된다. 그는 허동화 한국자수박물관 관장, 맹인재 민속박물관 관장, 박찬수 목아불교박물관 관장 등 여러 사람을 방문하여 조언을 들었다.

"그때 내 마누라를 꼭 데리고 다녔어요. 나 혼자보다는 그래도 동반자하고 같이 물어보는 것이 이 다음에 뭐를 할 때도 좋겠고 해서… 물어보고 하는데…."

'어떻게 박물관을 만들 생각을 했어요?' 라고 물으면 '이거 도저히 내 딸처럼 생각하는 것을 영구히 보존하려면 박물관을 할 수밖에 없다'고 대답했다.

그러면 사람들의 반응은 '아휴 그거 꽤 어려운데 돈을 얼마나 가지고 만들려고 하세요?' 이다. 김관장이 '돈은 별로 없다'고 하면 서로 동병상련의 마음으로 경험담을 들려주기 시작했다.

김관장은 자기가 박물관을 지어야겠다고 결정한 것은 1994년쯤이었으며, 완전히 결정한 때는 1995년에서 1996년쯤으로 기억했다.

"그때 경기도 도립박물관이 막 생겼죠. 마침 거기서 무슨 세미나가 열렸는데, 그때 내가 초청은 아니지만 관심 있는 사람들 오

라고 해서 갔다가 관장실에서 만나 본 사람들이 있었지요. 관장은 그때 장흥 그분이고 그 전에 이인제 지사 있을 때 지사를 알게 된 것도 인연이에요. 수원화성행궁 복원관계회의 때 그때 추진위원장이 저예요.”

김관장은 수원 화성을 복원할 때 상당한 땅을 지역에 기증했고, 수원화성복원추진위원장을 지냈으며, 유네스코가 제정하는 ‘세계문화유산’으로 등재되도록 많은 공을 세운 사람으로도 유명하다. 특히나 사진 촬영을 즐겼으며 수원예총회장을 지냈을 정도로 문화 예술에 대한 사랑 또한 남달랐다.

그러나 박물관은 간단한 일이 아니었다. 더군다나 그는 퇴역한 노인이 취미로 시간이나 보내는 ‘수천 수백 년 전 유물의 무덤’이 되어서는 안 된다는 생각이 가장 부담이 되어 한동안 망설였다. 그 후 결정적인 계기는 이인제 경기도지사의 한마디였다.

“10여 년 동안 투쟁을 했었지요. 당시는 임사빈 씨도 행궁복원추진위원회가 결국은 성공을 해서 복원하도록 결정지어 준 분이지요. 두 분말고도 문화재관리국장도 마침 박물관장실에 와 있었어요. 문화재관리국장은 화성 복원하고 장안문 짓고 할 때 실무자로 나와서 일을 한 사람이에요. 그 사람이 바로 국장이 되었어요.

마침 도지사인 이인제 씨가 점심 먹는 시간에 나하고 옆에 앉자고 해서 이런 얘기 저런 얘기 하는데, 내가 지금 박물관을 하려고 생각하는데 고민이라고 계획을 털어놓으니 이지사가 바로 ‘선생님이 좋은 일을 하신다니 박물관만 지으세요…. 그러면 제가 경기도 문화재단이라는 게 생기면 힘닿는 대로 밀어 드리지요’ 이러고 점심을 먹었다고… 아무래도 고맙기도 하고 용기도 생겨 좀 든든하잖아요. 아! 그래 가지고는 뒤도 돌아보지 않고 박물관을 지어 가

지고 1997년에 결국은 열게 되었죠."

한 국가의 문화 진흥이 결코 정부 예산만으로 이루어지는 것은
아니라는 것을 느낄 수 있는 대목이다. 즉 고위 공무원의 말 한마
디가 실제로 그 지원 여부와 관계 없이 국민이 스스로 사회에 환
원케 하는 데 얼마만큼 기여할 수 있는지를 실감케 해주는 대목
이다.

등잔 하니 "외가가 생각나네요"

"한국등잔박물관이라는 명칭은 어떻게 탄생했습니까? 쉽고도
어려웠을 것 같은데요"라는 질문에 그가 지나온 과정을 설명했다.
원래는 김관장의 컬렉션을 출품한 수원여성회관(1971.11.9~13),
국립중앙박물관, 신세계화랑(1973.1.6~28), 국립민속박물관 전
시 등에서는 대체로 '한국 고등기전(韓國 古燈器展)'이라는 명
칭을 썼다. 그러다가 1991년에도 김관장이 컬렉션한 등잔 유물
들로 롯데월드에서 기획전을 연 적이 있었는데, 이때 전시회의 명
칭을 무엇으로 할 것인지 매우 의견이 많았다. '고등기'도 있지만
'옛 불 그릇전'이라는 의견도 나왔다.

또한 '등잔'과 '촛대'로 이루어지는 '등기(燈器)'의 의미로부
터 '등'과 '등잔'의 의미에 대해서도 많은 생각을 하게 되었다.
즉 불을 피우는 기구와 그 받침대 및 장식물을 분류할 것인지 등
등 갑론을박하다가 수원에서부터 써온 '고등기'라는 명칭을 선
택하게 되었다.

그러나 박물관 명칭에 대해서는 많은 고민을 하였다. 전 한국
전통문화학교 김병모 총장이 롯데월드에서의 전시명에 착안하여

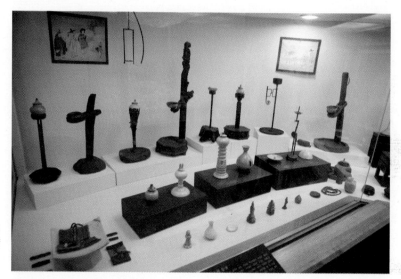

한국등잔박물관 전시실
세계에서도 유일한 등잔박물관에서는 시대별, 양식별로 매우 다양한 등잔 유물을 만날 수 있다.

'등잔박물관'이라고 하는 것이 좋을 것 같다고 말한 것이 결정적이었다. 특히나 박물관을 들르는 여인들에게 '등잔'에 대한 의견을 조사하였다. 그랬더니 "나는 외가가 없어요. 그런데 등잔이란 말을 들으니 외가가 생각나네요"라고 대답하는 것을 보고 생각할 것도 없이 "바로 이거다"라는 생각을 굳히게 된다.

그런데 등록심의 때 실사를 나온 모 여대 박물관 관장이 '등잔박물관'에 '한국'이라는 명칭이 너무 거창하지 않으냐는 의견을 낸 적이 있다. 그 말에 김관장은 평소 자신의 지론을 펼쳐 설득하였다.

"나는 전혀 거창스럽게 생각하지 않는다. 두 가지 의의가 있다. 첫째는 한국에는 없어. 유일한 등잔박물관이다 그런 의미가 있으니까 나는 한국등잔박물관이다. 나중에도 다른 사람이 한국등잔박물관을 못 붙일 거 아니냐? 유일한 박물관 하면 얼마나 유일하냐? '아, 이거 등잔 우습게 생각하지 말라' 그러니까 또 웃어. 그

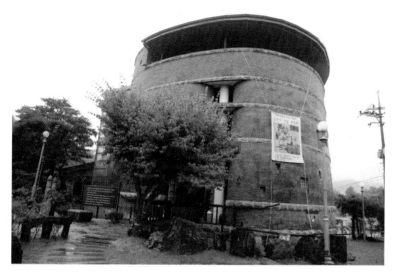

한국등잔박물관 건물
수원 화성과 닮은 건축의 외관이
인상적이다.

리고 또 한 가지는 사실 말이지 조금 카테고리가 있어야 해. 등잔
이라고 하면 미국 등잔도 있을 것이고 프랑스 등잔도 있을 것이고
한데 그런 것까지 할 능력도 없다, 할 수도 없고, 그러니까 한국의
등잔을 한국에서 유일한 테마 박물관으로 육성시켜야 하는 의미가
있다. 그리고 나니 등잔박물관이야."

한동안 웃음을 참지 못했던 명석한 해설에 그가 얼마만큼 오랫
동안 치밀하게 박물관을 준비해 왔는지를 이해할 수 있었다. 그
런데 중요한 것은 당시 한 신문의 롯데월드 전시평에서 '이제는
평민도 자기가 가지고 있는 문화재 유산을 마음 놓고 자랑할 시
대가 왔다' 라는 제목의 기사가 났다.

이 말은 당시만 해도 문화재를 다수 컬렉션하고 있는 개인을
거의 찾아보기 힘들 뿐 아니라 문화재를 많이 컬렉션하고 있으면
좀 이상한 시각으로 바라보는 인식이 있었기 때문에 개인도 많은
문화재를 공개할 수 있다는 말을 하게 되었다는 것이다.

1997년 9월 28일, 한국등잔박물관은 경기도 용인시 모현면 능원리에서 개관했다. "개막식에는 국립중앙박물관 정양모 씨, 허동화 씨 등 그때 쟁쟁한 분들이 많이 오셨어요. 고마울 따름이지요"라고 말하는 김동휘 관장.

개관 후에는 유물 구입 못해

"솔직히 박물관을 만들어 놓고는 유물을 모을 수 없었어요. 왜 못 샀는지 아세요?"

김동휘 관장의 이 말은 연조 있는 박물관장들이라면 쉽게 이해를 하고 또 많이 알려진 말이다. 사실 사립박물관을 개인의 힘으로 수집부터 건축까지 진행한다는 것은 매우 어려운 일이다. 그런데 설립 후 국가나 기업의 지원이 없이 순수 개인의 재산으로 매년 유물 수집까지 보완해 간다는 것은 불가능에 가깝다. 이러한 점을 충분히 감안한 그는 역시 많은 선배들의 조언을 귀담아들었다.

특히 한국자수박물관 허동화 관장이 한 조언을 가장 귀담아 들었다. 허관장은 "당신 박물관 만들어 놓으면 이것도 없고 저것도 없고 한데 그걸 맞추기 위해서 있는 돈 홀랑 까먹을 테니 큰일납니다. 그러니깐 있는 것만 가지고 하시고 돈은 아끼세요"라고 하였다. 지금 생각하면 그분의 말씀이 너무나 일리가 있었고 또 그것을 잘 새겨듣고 실천한 것도 후회 없다는 김관장.

허관장의 조언에 대하여 많은 사람들에게 확인해 보았더니 다른 사람들의 의견도 거의 대동소이했다. 솔직히 김관장은 당시만 해도 그 말의 의미를 정확히 새기지 못했다. 그러나 막상 설립을 해

놓고 해가 지나가니 그 말이 생각나고 운영의 어려움 때문에 유물 구입이 두려워졌다.

김관장은 그간 병원을 하면서 모아둔 돈을 아무도 모르게 숨겨 두었다. 돈이 얼마나 있는지는 "심지어는 내 마누라, 재도(김형구 관장/아들) 얼마나 꾸려 놓은지 몰라"라고 할 정도였다.

그 후 가족들과 여러 차례 상의한 끝에 관장이 없어도 박물관은 그대로 가야 한다는 데 동의하였다. 결국 가족 모두가 합심하여 1999년 '한국등잔박물관문화재단'이라는 공익재단법인으로 독립하면서 그간 모아 온 재산과 유물을 공식적으로 사회에 환원하였으며, 부인 장영숙 여사가 재단이사장이 되었다.

"당시 박물관이 안 되니까 돈 좀 달래도 단 돈 100원도 주는 사람이 없단 말이야. 아, 자기가 박물관 만들어 놓고 있는 돈 홀랑 다 까먹고 돈 없다고 해서 돈 달라고 하면 누가 돈 줄 사람이 있냐 말이야. 어휴, 그렇게 모두들 얘기들을 해서 영 안 샀어요."

그런데 얼마 전에는 정말 오랜만에 기가 막힌 유물 한 점을 구입했다고 자랑했다. 그것도 등잔 하나에 무려 1천만 원짜리였다. "대통령님이 통장으로 넣어 주신 돈"으로 샀다는 그는 2004년 12월 제1회 '대한민국 문화유산상' 보존관리부문 대통령상을 수상하고 그 상금 전체를 유물 구입에 사용했다는 말이었다.

400여 년 된 「지승등잔(紙繩燈盞)」이 바로 그때 구입한 것이며, "아 귀한 거지. 그건 내가 등잔을 하면서도 일생에 한 번밖에 못 봤어요"라고 표현할 정도였다. 그 작품은 국립민속박물관에서 자신의 컬렉션하고 공동전시를 할 때 어떤 분이 출품한 것인데 그때 이후 영 보지도 못하다가 근래에 눈에 띄어 안 살 수 없었다는 것이다.

기부도 조금은 있지만 미미하다고 하면서 국립민속박물관 직원들에게 "여보쇼 여기 물건 많은데 나중에 누가 가져오겠다고 하면 이렇게 등잔박물관에…"라고 소리쳤더니 웃음바다가 되었다고 한다.

입장료 아닌 퇴장료를 내고 가

"어려운 점은 없으세요?"

"저 어려운 점이라 하는거는 얘기할 만한 게 없고, 항상 좋으니깐 마음이 흡족하니깐 아무리 어려운 일이 있어도 그건 그냥…."

그는 박물관을 찾아오는 사람들이 대개가 문화인이어서 그들과 대화하는 것이 매우 즐겁다고 하였다. 그러나 말미에

"전혀 문화인이 아닌 사람도 가끔 들어오긴 하지만… 심지어 어떤 사람들은 뭐 박물관에서 돈 받느냐고…" 그가 말끝을 흐리니 침묵을 지키던 아들 김형구 관장이 "옛날에 많이 보던 거 있다고 돈 물어 달라는 사람도 있어요. 옛날에 다 보던 건데 그런 거 가져다 놓고 돈 받느냐고…."

아들이 한마디 거들어드리니

"몇 사람은 말입니다, 돈 안 낸다고 해서 '여보쇼. 당신 말이야 내 돈은 안 받고 들여보낼 테니 참 좋았거든 그러면 갈 때 돈 내고 가쇼. 그리고 봤는데 아무것도 아니면 그럼 그냥 가쇼' 그랬더니

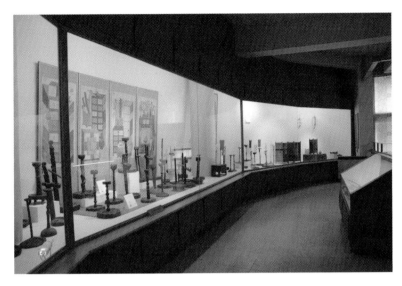

한국등잔박물관 전시실
우리 선조들의 숨결을 느낄 수 있는 등잔 유물과 민화, 도자기 등이 가득하다.

내가 이거 안 보고 갔으면 크게 후회할 뻔했어요. 그리고는 '입장료' 아니 '퇴장료'죠. 탁하니 내고 가더라고요."

그러나 대부분은 허리를 굽혀 절을 하면서 고맙다고 인사를 한다는 김관장.

"그거 이외에는 뭐 보람이 있겠어요? 그런 사람들이 많이 찾아오고… 애들도 눈이 보통 눈이 아니야. 우리가 보면 저것들이 뭘 보겠냐 하지만 보통이 아니야."

지하층에서 가만히 돌아다니는 것을 봤는데 '애들이 뭘 봤겠어'라고 생각했다. 그런데 김관장을 보더니 '거기 있는 할아버지다'라고 하여 생각해 보니 지하에 30년 전에 자신의 얼굴이 찍힌 사진이 있었다. 그걸 보고 와서 자신을 알아보는 아이들의 총명함을 보고 너무나 놀랐다는 김관장. 그 후로는 오면 시끄럽게 떠들고 마

한국등잔박물관 김형구 관장
부친인 김동휘 관장의 설립 정신을
이어서 2대째 박물관을 운영하고
있다.

음 같지 않아도 기다려지고 기분이 좋다는 것이다.

"예산은 어떻습니까?"

"뭐 적자야 허구한 날이고…. 내 주머니에서 나가는데 언젠가는 똑 떨어지죠. 언젠가는 똑 떨어집니다. 똑 떨어지는데 그때까지는 어떻게 해 굴러가도록 만들어 가는 것이 제 책임이죠. 그걸 만들어 놓으면 마음 편하게 세상 떠날 수 있는 거죠. 그걸 못 만들어 놓으면 그건 불안하거든요. 불안하다는 건 뭐냐.

아들도 퇴직했지요. 내 시집간 딸이 뭐가 돈이 있겠어요. 학예실 일이나 가끔 와서 봐주고. 이제 나는 그거 까먹는 게 일이고. 뭐 그렇죠. 우리 마누라도 돈이 있는 것도 아니고 그것도 이제… 그때까지는 무슨 방법을 쓰던지 잘 돌아가도록 하게 해야 하는데 걱정이야. 그러려면 수입원을 만들어야 하는데 마땅치가 않아요. 뭘 할 줄 알아야지. 이제 병원을 차려 놓을 수도 없고…."

그러나 이미 김동휘 관장은 오래 전부터 박물관에 대한 교육을 해왔다. 아들 김형구 관장은 "1966년에 제가 결혼을 했는데 제주도로 신혼여행을 갔지요. 그런데 제주민속박물관 진성기 관장님을 꼭 뵙고 오라고 해서 찾아가 뵌 적이 있습니다. 그때 그 분은 이미 어렵게 사립박물관을 운영하고 계셨지요. 많은 것을 배웠지요"라고 기억을 더듬었다.

이제는 아들인 김형구 씨가 관장으로 근무하면서 부친이 이루어 놓은 '등잔 재조명'을 지속하고 있다. 김형구 관장은 독일에서 유학하고 젊은 나이에 루프트한자 한국지사장을 지냈으며, 이제는 "멀리서만 봐도 어느 나라 등잔인지 감이 잽힙니다"라고 할 정도로 등잔에 대하여 해박한 지식을 가지고 있다. 그 역시 부친의

영향을 받아 회사 생활을 할 때 등잔을 구입한 적이 있다.

"사무실이 조선호텔에 있을 때 인사동에서 고려청자로 만든 등
잔을 만지작거리다가 흥정을 하고 있는데 누가 제 허리를 찌르면
서 '무조건 사'라고 하지 뭐예요. 고개를 들어 보니 최순우 선생님
께서 지나시다가 저를 보았던 모양입니다. 지금 그 유물은 박물관
에 잘 보관하고 있지요."

그는 학부 시절 음악을 좋아해 합창단에서 활약했던 경력을 가
지고 있을 정도로 예술을 사랑했다. 2009년에는 아예 재단이사
장까지 겸하면서 박물관장을 하는 그는 드물게 보는 안정적 2세
계승인 셈이다.

참으로 의미가 있는 것은 3대가 국립중앙박물관 박물관대학 동
문이라는 사실이다. 김동휘 관장 부부에 이어서 아들 김형구 관장
도 1992년부터 5년간 수강하면서 많은 도움을 받았고, 부인도 1
년간 수강했으며, 무역하는 김형구 관장의 아들 역시 수강한 적이
있다.

"고미술의 전분야를 이해할 수 있을 뿐 아니라 박물관학까지 진
행되어 운영하는 데 많은 도움이 되었지요. 공부란 해도 해도 대
를 물려서 해도 끝이 없는 것 같다"라는 김형구 관장. 이제 며느
리까지 수강을 하면 3대에만 그치는 것이 아니라, 부부까지 수강
을 하게 되는 셈이다.

여기에 김동휘 관장의 부친 김용옥 역시 현재 박물관 소장품인
허소치(許小癡, 1809~1892) 작품을 구입했을 정도로 적극적인
애호와 수집을 하였던 것을 포함한다면 우리나라에서도 '문화 사
랑'이 4대에 걸쳐 이루어지고 있는 집안이 탄생한 셈이다.

"나하고 마누라하고 아들하고 또 딸하고 이번에 학예연구사 면 허 땄어요. 딸은 그걸 하려고 무슨 학교야 3년 동안 대학원을 다 녔죠. 두 번 심사받아서 논문이 통과되었다고. 딸이 또 와서 봐 주 고, 돈 안 주고 써먹는 사람이 많기 때문에 몇 명으로 유지되어요"

라고 하면서 학예사자격증 취득을 자랑하는 88세의 김관장.

 '지상(至上)의 사명(使命)이라 생각하고 이 박물관을 세웠습니 다. 정성을 다하여 돌보겠습니다. 이미 내 것은 내 곁을 떠나 겨레 의 품에 안겼습니다. 이 유물들은 여러분 각자가 아끼고 보살피고 사랑할 때 더욱 빛날 것입니다. 또 그것만이 이를 보존하고 발전시 켜 후손 대대 물려줄 수 있는 길이라 생각됩니다. 보시고 느끼고 즐기십시오. 그리고 한결같이 사랑하여 주십시오.'
— '항상 열린 여러분의 박물관' —
(한국등잔박물관 입구에 게시된 글)

 이미 한국등잔박물관은 개인의 것이 아니다. 재단법인이 되었 고, 지금은 2대를 물려서 아들 김형구 관장이 그 막중한 책임을 맡고 있다. 국가와 사회에 모든 재산을 다 기증한 김동휘 관장. '할 일이 너무 많아 늙을 틈이 없는 모양' 이라고 웃으시던 그의 모습이 눈에 선하다.

만해기념관 전보삼 관장

"국가가 물질적으로 부유하다고 해서 선진국이 되는 것은 아닙니다. 국민들이 문화적 콘텐츠를 어떻게 향유하는지가 더욱 중요하지 않아요?"

객승으로부터 받은 선물

강릉시 금학동에는 관음사라는 절이 있다. 이 절이 창건된 때는 1923년으로 강원도의 3대 본산인 고성 건봉사(乾鳳寺), 오대산 월정사(月精寺), 금강산 유점사(楡岾寺)에서 공동 출자하여 강릉의 시내 포교당으로 설립한 것이 기원이다. 글자 그대로 포교당인 관계로 불교의 대중 보급을 위해서 노력했는데 어린이 교육에도 힘써 1923년 7월 한국 최초의 불교 유치원인 금천유치원을 경영한 바 있다. 하지만 광복 후에는 월정사를 제외한 두 사찰이 38선 이북에 남는 바람에 지금은 월정사 직할로 운영되고 있는 절이다.

전보삼(1949~) 관장은 바로 이 관음사와 10분 정도 거리인 강릉시 옥전동에서 어린 시절을 보냈다. 그런데 이 관음사는 포교당인 관계로 멀리서 객승들이 많이 다녀가는 곳이었다. 소년 전보삼은 가끔씩 만나게 되는 외지 스님들로부터 세상의 여러 가지 소식을 접하게 된다.

부모님도 독실한 불교신자여서 그런지 전관장은 시간이 나면 절에 가서 그 객승들과 대화를 나누는 것이 매우 흥미로웠고, 급기야는 '반야심경'을 줄줄 외울 정도가 되었다. 그러나 불경의 의미는 알 수가 없었다. 몇몇 부분은 스님들로부터 설명을 들어 어느 정도 알 것 같았지만 그 본뜻을 이해하는 데는 어려움이 많았다.

그는 틈만 나면 객승들이 지나다니는 길목에서 '반야심경'의 문구들에 대하여 물어보았다. 그러던 중 어떤 승려가 "참 그놈 끈질기기도 하다"라면서 책 한 권을 봇짐에서 꺼내어 전관장의 손에 쥐어 주었다. 스님은 잘만 읽으면 그 속에서 답을 찾을 수 있을 것이라는 말을 해주었다. 바로 만해(萬海) 한용운(韓龍雲, 1879~

만해기념관

만해 한용운에게 소년 시절부터 매료되어 '만해 사랑'을 실천해 온 전보삼 관장이 설립한 기념관이다. 본래는 1980년 10월 서울 성북동 심우장에 만해기념관을 개관하였으나 1998년 경기도 성남시 남한산성으로 이전하여 운영되고 있다. 《님의 침묵》 초간본과 100여 종의 판본, 영국 미국 프랑스 캐나다 체코 등 세계 각국의 언어로 번역된 시집도 있다. 3천여 종의 자료에는 만해 연구에 대한 대부분의 자료가 망라되어 있으며, 만해학교 등의 교육 프로그램을 운영 중이다.

1944)의 시집 《님의 침묵》이었다.

"그 책에는 '공즉시색(空卽是色), 색즉시공(色卽是空)'이라는 너무나 어려운 말들이 무슨 뜻인지를 이해하는 해답이 있었지요."

중학교 1학년쯤 되는 어린 나이였지만 그 책에는 당시 불교에 관심을 갖고 있던 소년의 궁금증을 해결해 가는 실마리가 있었던 것이다.

님은 갔습니다. 아아, 사랑하는 나의 님은 갔습니다.
푸른 산빛을 깨치고 단풍나무 숲을 향하야 난 적은 길을
걸어서, 차마 떨치고 갔습니다.

라고 시작하는 만해 한용운의 시 또한 너무나 매력적이어서 불교 입문과 함께 문학적으로도 소년 전보삼의 마음을 사로잡았다.

그 길로 전관장은 만해 한용운의 팬이 되었고, 포교당에서 친구들과 만해의 기일에 맞추어 제사를 지내기도 했다. 중등부·고등부 모두 관음사의 불교학생회 회장을 하면서 불교 입문이 본격화되었고, 이미 그의 만해 사랑은 소문이 나서 고교 2학년 첫 시간에 '알 수 없어요'를 주제로 한 시간 열변을 토하기도 했다.

수십 년이 지난 지금도 그는 소나무가 빽빽이 우거진 남한산성 숲을 바라보며 긴장된 목소리로 한 수를 읊는다.

알 수 없어요

바람도 없는 공중에 수직의 파문을 내이며
고요히 떨어지는 오동잎은 누구의 발자취입니까.

지리한 장마 끝에 서풍에 몰려가는

...

세 가지 다짐과 최범술에게 입문

전관장은 강릉에서 고등학교를 졸업하고 서울로 올라오면서 세 가지 다짐을 하였다. 첫째는 망우리에 있는 만해 선생의 묘소를 참배하는 것이며, 둘째는 삼청동 칠보사에 계시는 그의 제자 강석주 스님을 만나는 일, 셋째는 그가 살았던 심우장(尋牛莊)을 찾는 일이었다.

결국 세 가지 과제를 다 해결했는데, 특히 강석주 스님을 찾아가서는 뜻밖의 소득이 있었다. 즉 스님이 자기보다 만해를 더 잘 아는 분이 계시니 그곳을 찾아가 보라는 것이었다. 바로 만해의 또 한 사람의 제자 효당(曉堂) 최범술(崔凡述, 1904~1979)이었다. 전관장은 1970년 진주 다솔사를 찾아가서 큰절을 올리고 그간 자신의 '만해 사랑'을 설명하고 가르침을 청했다.

"서울에 제헌동지회 모임이 있으면 가끔 오시기 전에 연락을 주셔서 시중을 들기도 하고 가르침을 받았어요. 다솔사에는 다솔문고가 있는데 그곳에 바로 만해 선생님의 원본 자료들이 많았지요."

효당 최범술은 경남 사천 출생으로 일본 다이쇼와 불교학과를 졸업한 뒤 독립운동을 했고, 광복 후에는 제헌국회의원을 지냈다. 1916년 출가하여 계를 받았고 만해 한용운의 제자였으며, 1933년 명성여자학교, 1934년 광명학원, 1947년 국민대학, 1951년 해인 중고등학교를 설립하였다. 또한 차를 대중화하는 데 크게 공헌한

1972년 진주 곤명 다솔사 죽로지실의 주인인 효당 최범술 스님과 함께한 청년 전보삼

최범술(崔凡述, 1904~1979)

경남 사천 출생으로 일본 다이쇼와 불교학과를 졸업하고 독립운동을 했고, 광복 후 제헌국회의원을 지냈다. 당호는 금봉(錦峰), 법호는 효당(曉堂). 1916년 출가하여 계를 받았고, 만해 한용운의 제자였다. 1933년 명성여자학교, 1934년 광명학원, 1947년 국민대학, 1951년 해인중고등학교 등을 설립하였다. 차를 대중화하는 데 크게 공헌한 인물로도 유명하다. 56세 이후 1979년 입적하기까지 다솔사 조실로 있으면서 자신의 여생을 차로 보내게 된다. 저서 《사람은 어떻게 살아야 하나》《한국의 다도(茶道)》 등과 〈원효성사반야심경복원소(元曉聖師般若心經復元疏)〉〈해인사간장경누판목록〉〈해인사와 3·1 운동〉 등의 논문이 있다.

인물로도 유명하다. 56세 이후 1979년 입적하기까지 다솔사 조실로 있으면서 자신의 여생을 차와 더불어 보냈다. 이러한 효당이 당시 대학생이던 전관장의 열의가 기특하여 제자로 삼아 많은 것을 알려 주었던 것이다. 방학만 되면 전관장은 다솔사로 직행했고, 만해의 학문과 독립정신, 그의 생애에 대하여 공부하였는데 주로 승려와 독립투사로서의 내용이 많은 부분을 이루었다.

여기에 생각지도 않게 전관장이 배웠던 것이 바로 '차(茶)' 공부이다. 차는 물론 효당에게도 배웠지만 효당의 두 의형제들에게도 어깨너머로 공부를 하였다. 그 의형제는 바로 유명한 《동다송(東茶頌)》을 필사본으로 보존한 주인공이자, 초의선사(草衣禪師, 1786~1866)의 다맥(茶脈)을 이은 응송(應松) 박영희(朴暎熙, 1893~1990) 스님과 호남의 남종화 작가이자 춘설헌(春雪軒)으로 유명한 의재(毅齋) 허백련(許百鍊, 1871~1977)이었다.

전관장은 이 분들의 인품과 학문, 차에 대한 경지 등을 직접 배울 수 있었다. 물론 당시 발기했던 '한국차인회' 등에도 참여했지

만 어쨌든 효당과의 인연으로 지금까지 차와는 떨어질 수 없는 관계가 되었다.

"효당과 응송과 의재는 '한국 근대 차의 3걸'이라고 부를 만했어요. 그런데 뜻하지 않게 그분들의 가르침을 받을 기회를 가졌으니 저로서는 가장 행복했던 시절입니다. 효당 스님은 차의 정신으로 대표되고 반야로가 있으며, 응송 스님은 초의선사의 다맥을 이으시면서 대흥사·두륜사 등에서 《동다송(東茶頌)》 등 대단한 문헌을 연구하셨지요. 의재 선생은 춘설헌에서 직접 차를 재배하셨는데, 지금까지 그 차밭이 이어져 오고 있습니다."

그러나 전관장의 전공은 완전히 다른 분야였다. 그는 한양대 공과대학 화공과를 다녔다. 그러나 재학 시절 대학에서 주최한 논문대회에서도 만해를 연구하여 대상을 차지하였을 정도로 마음이 다른 곳에 가 있었다.

그러다 보니 전국 규모의 불교학생회 운동에도 충실하였다. 재학 시절 그는 '만해동상건립추진위원회'를 구성하는가 하면 '한용운전집보급운동'을 전개하는 등 만해를 연구하는 데만 머무르지 않고 실천으로 만해의 세계를 기념하려 하였다.

대학을 졸업하고 그는 한동안 한양공고에서 화공과 교사로 재직하였다. 야간에는 학생을 가르치고 주간에는 '만해사상연구회'를 조직해 만해에 관한 저술 활동을 하기 시작했다. 그러나 그것만으로는 안 되겠다는 생각을 하고 체계적으로 불교철학을 공부하기 위해 다시 대학원에 들어갔다. 논문은 〈만해 한용운의 화엄사상 연구〉였으며, 이후 박사 논문 역시 만해 연구였다.

심우장에서 출발된 기념관

전관장은 교사 생활을 하면서 본격적으로 '만해 사랑'의 방법을 강구하게 되었다. 우선 연구 사업으로서 1980년 만해사상연구회 회장 김관호와 함께 국내외 논문 280편을 수록한 《한용운사상연구》를 펴냄으로써 문학 일변도의 만해 연구에 새로운 시각을 제시한 계기를 이루었으며, 그 해 10월 15일 드디어 본격적인 만해 조명 사업을 시작하였다.

만해가 말년에 기거한 성북동의 심우장(尋牛莊)을 세 얻고 자료를 전시하고 일부분을 복원해서 '만해기념관'으로 개관한 것이다. 방 한 칸을 정리하여 기념관으로 만드니 사무실이 없어 비좁지만 가건물에서 지내기로 했다.

심우장은 만해가 짓고 살던 집으로 조선총독부에 등을 돌리고 돌아앉은 북향집이다. 그런데 그저 만해를 그리워한다는 이유만

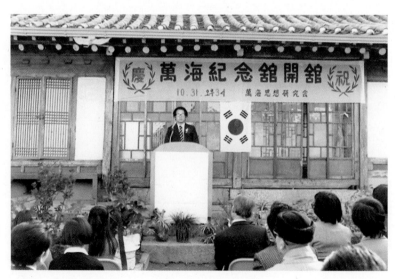

1981년 10월 31일 심우장에서 개관된 만해기념관
전보삼 관장이 인사말을 하고 있다.

으로 덜컥 계산도 없이 시작했다가 10년 동안 갖은 고초를 겪게 되었다. 만해를 생각하는 몇몇 회원과 함께 시작하였지만, 전관장이 대부분 경비를 부담해야 하는 실정이어서 바로 한계를 느꼈던 것이다.

고민에 빠졌다. '만해 사랑'도 좋지만 재벌도 아니고 한 개인의 힘으로 끝없이 들어가는 돈을 벌어들여야 한다는 것은 분명히 해답이 없는 일이었다. 수리할 곳이 많은 오래된 한옥인 데다 냉난방 시설이 불가능한 곳을 관리 유지만 하려고 해도 쉬운 일이 아니었다.

'할 바에야 본격적으로 하자'는 생각을 굳히게 되자 여러 가지를 고려한 끝에 결국 이전을 결심했다. 그런데 장소가 고민이었다. 문제는 한용운과 관련이 있는 지역이나 건물로 가려면 홍성이나 백담사로 가야 하는데 그곳들은 심우장보다 조건이 더 못한 곳이었다. 결국 이 문제는 기념관의 '설립 목적'과 '방법'이 얼마만큼 일치할 수 있는가를 논의토록 하였다. 결국 목적이 합리적이고 이상적이라면 그 방법과 형식은 차선책이라 할지라도 효율적이고 합리적인 안을 선택할 수밖에 없다는 판단을 내리게 되었다.

운영할 수 있는 조건이 절실했다. 한용운과는 연고가 없다고 하더라도 많은 사람들에게 그의 사상과 뜻을 전할 수 있고, 그 시설이 유지될 수 있는 곳이라면 어디라도 좋다는 생각을 하게 된 것이다.

남한산성과 만해 한용운

그로부터 전관장은 휴일이면 수많은 곳을 물색하러 다녔는데,

그 종착지가 바로 남한산성이었다.

"심우장에 기념관을 세웠을 때, 하루 평균 방문객이 10명 내외였습니다. 심우장이라는 곳은 대중이 찾기 어려운 곳이었어요. 아무리 소프트웨어(software)가 좋아도 한계가 있음을 절감했지요. 사람을 기다리지 말고 사람을 찾아가야 한다는 생각은 그때 충분히 실감했습니다. 때문에 연 500만 명이 찾는 지금의 남한산성으로 오게 된 것입니다. 1990년 처음 문을 열었을 때 마당이 터져나갈 정도였는데, 모두 남한산성 덕분이었어요. 게다가 남한산성이 호국의 상징이자 삼학사(三學士) 유적도 있어 정신적·문화적·역사적으로 뜻 깊은 곳이어서 더욱 적격이었어요."

남한산성으로 결정하게 된 여러 가지 요인이 있지만 그 중 또 다른 인연은 그가 성남시에 있는 신구대학의 교수로 재직해 온 인연을 들 수 있다. 대학이 남한산성 기슭에 있는 덕분에 기회가 되면 자주 산성을 오르내렸고, 그러면서 평소 산성의 환경과 접근성, 서울의 강남·송파 주민들이 많이 찾는 모습들을 생생히 볼 수 있었기 때문이다.

전관장은 마음을 결정하자 개포동 아파트를 팔고 조금 모아 온 돈을 털어서 1차로 600평 정도의 땅을 확보했다. 1990년의 일이었다. 당시에는 돈이 모자라 바로 집을 짓는 것은 엄두를 못 냈고, 살림집은 세를 얻고 임시방편으로 기념관을 꾸렸다.

물론 세를 얻어 조그만 공간을 전전하다 보니 남한산성에서도 역시 서너 번 이사를 다녀야 하는 등 서러움을 겪었다.

"처음에는 그저 기념관만 하면 된다고 생각했어요. 박물관의 범위에 기념관이 있다는 것도 몰랐던 것이지요. 그런데 김종규 삼성

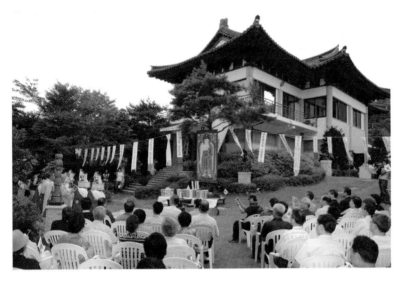

만해기념관에서 독립투사들의 영혼을 위로하는 굿을 하고 있다.

출판박물관 관장과 목아박물관 박찬수 관장이 박물관 개념으로 기념관을 등록하는 것이 원칙이라고 조언해 주어서 박물관으로 등록을 했습니다. 지금 생각하면 '초짜' 시절이 상당히 길었던 셈이지요."

남한산성에 가서도 6~7년을 이사 다니다 24년 만인 2003년 3월 문화관광부에 '만해기념관'이 등록되었고, 기념관 건물도 완공되었다. 드디어 만해가 편히 쉴 곳이 한 곳 더 마련된 셈이다.

"남한산성을 찾는 사람이 연간 500만 명이니 그 중 1%만 와도 5만 명은 되지 않아요? 저는 전문가를 위한 공간이라고만 생각지 않아요. 전문가들은 세상 어디라도 필요하다면 찾아갈 것입니다. 그러나 일반 대중은 그렇지가 않아요. '금강산도 식후경'이라는 말이 있잖아요? 만해를 전혀 모르는 사람들, 그런 다수의 시민들을 대상으로 그의 사상과 삶을 전파하고 의식을 일깨우는 것이 저의 목

만해기념관에서 해설하는 전보삼 관장
만해의 사상과 문학, 독립운동 등에 오랫동안 심취하였으며 연구 결과를 바탕으로 전시회를 열어 왔다.

적입니다."

사실상 아무런 연관이 없을 것 같지만 최근에는 만해의 시를 보면서 외우고 가려는 사람이 점차 늘어나는 모습을 보고 산성으로 기념관이 정해진 것을 무척 다행으로 생각한다고 말하는 전관장.

결과적으로 남한산성에 들렀다가 생각지도 않은 곳에서 만해를 만나게 되는 즐거움을 선사한다고 보는 그는, 박물관의 생존이 매우 중요하고, 그러기 위해서는 위치 선정이 절대 우선 조건을 갖는다고 보았다.

실제로 만해 한용운 기념 사업은 총 네 곳에서 이루어지고 있다. 백담사의 '만해기념관'은 불교를 중심으로 한 사업을 펼쳐왔고, 2007년 그의 고향인 홍성에서 문을 연 '만해체험관'은 관람객을 대상으로 체험 프로그램을 진행한다. 남한산성의 '만해기념관'은 연구와 전시 기획을 중심으로 하고, 성북동의 '심우장'은 만해가 살았던 흔적을 직접 만나게 되는 등 네 군데가 성격을 달

리한다.

《님의 침묵》 초간본을 소장

전관장이 만해를 본격적으로 연구하게 된 것은 1968년 서울로 올라오면서부터이지만 젊은 혈기만으로는 해결할 수 없는 것들이 많았다. 그 중에서도 가장 힘든 것은 학술적인 검증을 거쳐야만 가능한 만해의 진본 자료 구축이었다. 대표적으로 '님의 침묵'은 여러 교과서에 실렸지만 맞춤법이나 문장들이 조금씩 다르게 표기되어 있었다. 적게는 40개, 많게는 250개까지 오류가 있었다. 광복 후에 여러 차례 거듭된 맞춤법 개정 때 새로운 법칙에 맞게 수정해 가는 과정에서 각기 편차를 보였던 것이 무엇보다 큰 원인이었다.

원본을 연구할 기회가 흔치 않았던 시기여서, 전관장도 그때까지 원본을 한 번도 본 적이 없었다. 그런데 1980년 광화문의 새문안교회 건너편에서 '고서적 경매'를 한다는 소식을 들었다. 현장에 가보니 과연 고서적들이 많이 나왔는데 《님의 침묵》 초간본도 나와 있었다.

"초간본을 보는 순간 숨이 멎는 줄 알았어요. 조심스럽게 구경하고 있는데 가격이 놀라웠습니다. 다른 책 열 배 정도였으니, 당시 선생 월급으로는 몇 달치를 모아야만 가능했지요. 답답했습니다."

그래도 전관장은 주최 측을 통해 간신히 소장자를 알아냈다. 그러나 출품자는 가격은 절대 깎아 줄 수 없다고 했다. 그 후로도 두세 번 더 집으로 찾아가 통사정을 하고서야 다소간의 성과를 거

두었다. 돈을 깎을 수는 없지만 1년 정도는 기다려 주겠다는 대답이었다. 걱정되었지만 다른 사람에게는 안 팔겠다는 말을 들은 것만도 대만족이었다. 그 후 전관장은 꾸준히 돈을 모아 1년 후 '님의 침묵' 초간본을 끝내 손에 넣었다.

초간본을 구입함으로써 만해 시와 사상 연구에 새로운 전기가 마련되었다. 즉 '원전 비평'이라는 중요한 방법론을 제시하였고, 이를 계기로 이후 많은 문학 작품들에 대한 재조명이 이어졌다.

전관장은 직접 현장에서 자료를 구입하는 경우도 있지만 전국 어디에나 그와 관련된 자료가 있다면 달려가서 확인하고 연구하는 대상으로 삼아 왔다. 러시아의 블라디보스토크 등 해외에도 다녀왔으며, 그와 관련된 2,3차 문헌까지 포괄하고 있다. 기념관에는 고서, 한용운 관련 문헌 연구서, 관련 논문 70여 권 등 3천여 권이 소장되어 있다.

전시 기법

만해기념관 2층으로 올라가는 계단에는 만해와 함께 22인의 초상이 수묵화의 백묘법(白描法)으로 그려져 있다. 처음에는 무심히 지나치다가 한 5년이 지나고 나니 그 뜻을 이해하게 되었다. 사실 유족이거나 생가·유적지 등을 보유한 국가 시스템이 아닌 형편에서 한 인물을 연구하고 자료를 모아 전시한다는 것은 매우 어려운 일이 아닐 수 없다.

무엇보다도 그 인물이 직접 살았던 집이 남아 있다거나, 무덤이 있는 등 유적이 있다면 더 쉽게 기념사업을 펼쳐갈 수 있지만 만해기념관처럼 그러한 장소와 직접 연관이 없는 경우 특별전을 개최하거나 상설전을 개최하는 과정에서 상당한 어려움이 따르게

된다.

　전관장의 고민도 바로 이러한 부분이었다. 그래서 스물두 분의 초상을 그려 놓고 한 분 한 분씩 직간접적인 관계를 조명하고 2,3차 관련 문헌들을 조사해 가는 방법으로 전시를 기획하고 있다. 2008년 석전(石顚) 박한영(朴漢永, 1870~1948)의 흔적을 연구하여 '석전(石顚)과 만해(萬海)-스승과 제자의 특별기획전'을 개최한 것도 바로 이러한 맥락이었다. 전관장은 만해를 '불교' '독립운동' '문학' 세 가지 시각에서 조명될 수 있는 인물로 이미 정리했으며, 그런 관점에서 관련 인사를 매년 한두 명씩 조명할 방법을 구상해 가고 있다.

시인이 되려고 시인이 된 것이 아니다

　"만해 사상의 핵심은 화엄사상(華嚴思想)이지요. 화엄사상은 우주의 크고 밝다는 진리를 표현하며, 깨달음의 광대무변한 세계를 의미합니다. 깨달은 바가 있으면 대중에게 회향을 해야 하는 게 수행자의 도리가 아니겠습니까? 만해 스님은 일본 제국주의를 비판했을지언정 일본 국민은 욕하지 않았습니다."

　전관장이 생각하는 만해, 어떻게 설명할 수 있을까? 1분 스피치를 요구했더니 효당 선생이 만해를 말한 부분을 인용했다.

　"중이 되려고 해서 중이 된 것이 아니요, 시인이 되려고 해서 시인이 된 것이 아니다. 그러한 경지를 뛰어넘어 국가를 생각하는 독립투사요, 애국자이지요."

박물관이란 무엇인가?

전관장은 행정 면에서 오랜 연구와 경험을 가진 관장 중 한 사람이다. 처음에는 그도 남한산성과 기념관 경영 때문에 관공서에 가서 싸우기도 많이 했다. 어쩔 수 없이 행정적인 일에 남다른 관심을 갖고 개척자 정신으로 법령을 뒤적이고 지원제도도 스스로 제안하면서 하나씩 어려운 일들을 풀어 나가다 보니 어느덧 세무사나 공무원 못지않은 수준이 되었다. 이러한 경험들은 이후 한국사립박물관협회, 경기도박물관협의회, 한국박물관협회 회장 직을 수행하는 데 많은 도움이 되었다.

전관장은 남한산성 지킴이를 자임하고 남한산성을 사랑하는 모임인 '남사모' 클럽을 주도하는 그룹에 속해 있다. 남한산성복원 기획단장으로 행궁 복원 책임을 맡기도 한 그는 시간이 날 때마다 남한산성 문화재 해설사로 활약하는 등 지역 문화 전문가로서도 한몫을 다해 왔다.

사실 '박물관을 팔아라, 세를 놓아라' 하는 유혹도 적지 않았다. 그 돈으로 멀리 나가면 얼마든지 더 큰 건물을 짓고 평생 박물관 운영이 가능하지 않겠느냐는 제안이었다. 그러나 그는 단호히 거절하였다. 그는 신구대학 교수면서 여기저기 강연해서 버는 돈으로 그러한 유혹을 이겨내며 운영하고 있다.

"박물관이요? 유물도 좋고, 건물도 좋고 다 좋습니다. 그러나 가장 중요한 것은 그 분야의 최고 전문가가 있는가 없는가에 따라 결정되지요."

아무리 좋은 유물이 있어도 이를 조명하고 연구하고 세상에 알

려 줄 수 있는 전문가가 없다면 무슨 소용이 있겠느냐는 그의 지론이다. 그러므로 전문가를 기르고 지원하는 프로그램이 없다면 박물관의 미래가 어둡다는 것이다.

지금은 아예 남한산성에 모든 가족이 이사하여 살고 있으며, 역시 '전가족 학예사화'를 실천한다. 박물관학을 공부한 첫째 일연은 현재 학예사로서 기념관에 근무하고 있고, 둘째 덕윤은 사학과에서 만해 한용운으로 석사학위를 받았으며, 역시 기념관 일을 틈 나는 대로 돕고 있다.

"집사람요? 아마 제가 무슨 잘못이라도 하면 만해 선생님께 이르기라도 할 정도로 이제는 믿고 존경하지요. 제게 철저히 포섭(?)되었다고나 할까요? 아무튼 청년 시절부터 저와 만해는 떨어질 수 없는 운명이라는 것을 집사람이 너무 잘 알기 때문에 문제 없지요."

그는 만해의 시 중에서 '나는 나룻배/당신은 행인/당신은 흙발로 나를 짓밟습니다…'로 시작하는 '나룻배와 행인'을 좋아한다고 하였다.

미리벌민속박물관 성재정 관장

성관장이 아직도 풀지 못하는 가장 큰 고민이 또 하나 있다. 그것은 바로 '유료 입장'이라는 말이 떨어지기 무섭게 돌아서는 관람객들을 붙잡을 수 있는 비법을 터득하지 못한 것이다.

"다 자신 있게 노력하면 될 것 같았는데, 그 대목에서는 참으로 힘이 빠지고 어렵데요……."

버려진 고가구가 안쓰러웠다

성관장은 경상남도 진주시 대곡면 와룡리 태생이다. 여섯 살 어린 나이에 아버지를 여의고 어머니와 누이들과 함께 고향을 지키며 살게 되었다. 와룡리 마을은 창녕 성씨 집성촌이다 보니 마을 사람 대부분이 허물 없이 지내는 친인척 간이었다.

바로 옆집은 큰집이었는데, 만석꾼이라는 소리를 들을 정도로 시골에서는 부유했다. 그런데 어느 날 학교에서 돌아오다 보니 큰집에 신식 가구를 들여오고 있었다.

트럭에서 내리는 번쩍번쩍한 가구들은 보기만 해도 부러울 수밖에 없었다. 동네 사람들이 모두 구경하느라 정신을 못 차리고 있는데 담 모퉁이를 돌아서니 그간 사용하던 반닫이며 장롱 등 전통 목가구들이 담 밑에 초라하게 버려져 있었다. 그 모습을 지켜보던 성관장의 어린 눈에는 새로 들여오는 서양식 가구의 화려함보다 버려진 가구들에 마음이 갔고, "손때 묻은 가구들의 처지가 매우 가슴 아프게 생각되었다"고 회상한다.

그뿐이 아니었다. 청년이 되어 가면서도 가끔씩 동네 어르신들이 돈이 필요하여 골동품들을 헐값에 처분하는 광경을 보면 왠지 화가 났다. 그래서 때로는 그만한 돈을 드릴 테니 제발 팔지만 말아 달라고 사정하고 한두 차례 돈 봉투를 넣어드리곤 했다.

"초등학교 3학년 열 살 때죠. 생활이 매우 어려운 때였습니다. 어머니께서 증조부가 쓰시던 궤짝을 누가 팔라고 하는데, 어찌 생각하느냐고 물으셨어요. 아마도 아버님이 안 계시는 터에 아무리 어리지만 그래도 장남의 의사를 물어야겠다고 생각하신 것 같습니

미리벌민속박물관
1999년 3월 문화부에 등록되었다. 성재정 관장이 1970년부터 전국 방방곡곡을 돌며 수집한 민속품 2천여 점, 서지 2천여 점, 퀼트와 조각보 3천 점 등 7천여 점을 분야 별로 소장하고 있다. 관장이 직접 도슨트가 되어 눈높이에 맞도록 섬세한 이해를 돕는 코스가 이색적인 이 박물관은 도자기 체험을 비롯하여 학생들의 '학습 체험장'으로 많이 알려졌다.

다. 저의 대답은 간단했습니다. '부끄러워서 돈하고 어떻게 바꿉니꺼…' 라고 했던 기억이 납니다. 물론 어머님도 그러셨겠지만 생활이 워낙 어렵다 보니 순간 팔아 버릴 생각이 나셨겠지요."

1970년 무렵에는 동네 어르신이 팔았던 반닫이를 되사오게 되는데, 그 유물은 지금도 박물관에 소장하고 있다. 이처럼 성관장의 문화재와 골동품 사랑은 누구에게 교육을 받아서 그런 것이 아니라 어릴 적부터 무의식중에 가지고 있던 애착이었다. 그러나 그 시절에는 이후 자신이 박물관을 하리라고는 생각조차 할 수 없었을 것이다.

청년 성재정은 이후 독서신문과 삼성출판사에 입사하여 서울 본사와 진주 삼천포 통영 창원 지사를 두루 거치면서 근무하게 되었다. 하루는 본사에서 김종규 당시 삼성출판사 사장이 회사 창립 기념일에 삼성출판박물관을 설립하겠다고 선언하는 것을 보고 '아! 바로 이것이구나' 하고 무릎을 쳤다고 한다.

"그때 삼성출판박물관을 만들겠다는 말씀이셨는데, 나는 그렇다면 꼭 민속 박물관을 설립하고야 말겠다는 아이디어를 떠올렸고, 곧이어 틈 나는 대로 각 지방의 유물을 수집하기 시작했습니다."

삼성출판박물관 김종규 관장 역시 적극 권유하여 성관장은 지금도 그를 만나면 큰절을 하고 있다.

성관장은 매우 독특한 방식으로 유물을 모았다. 특유의 언변도 있지만 각 지방을 다니면서 민속품이나 골동품을 소개하는 거간꾼인 이른바 '나카마' 들을 가깝게 사귀어두고 정기적으로 연락하면서 사들였다. 수집은 민속품에 집중했다.

그러나 당시만 해도 도자기나 고서화가 돈이 되던 시절이어서

당시 수집가로 유명했던 한 인사가 돈이 되는 도자기를 모아야 한다고 한사코 권유했지만 "박물관이 돈 버는 뎁니꺼" 하고 간단히 응수했을 뿐 민속품 수집은 이어졌다.

"가장 크게 신경 쓴 것은 장물일 가능성을 처음부터 배제하는 일이었습니다. 재정적인 여유가 없으니 구입 가격도 적절히 조절해야 하지만 그보다 도둑 물건을 구입하면 낭패 아닙니까? 그래서 누가 가져와서 사라고 한 것은 가능한 한 사지 않았습니다. 제가 찾아서 산 것이 대부분이지요."

연고도 없는 밀양의 폐교에 자리 잡아

이렇게 수집한 유물들을 창원의 아파트 지하실에 보관하였는데 여름이 되니까 결로 현상이 나타나 매우 난감한 상태에 이르렀다. 부피도 적지 않아 어려움을 겪었지만, 곰팡이가 피고 다른 손상도 있고 하자 도저히 안 되겠다 싶었다. 그는 직장을 정리하고 난 후 가족회의를 열었다.

그리도 꿈꾸던 박물관을 할 시점이 왔다고 판단하고 식구들에게 동의를 구했던 것이다. 부인은 흔쾌히 응했고 나머지 식구도 박물관이 결정되는 곳으로 이사를 하는 데 동의하였다.

"그때 식구들의 지원과 동의가 너무 감사했어요. 시골에서 산다는 것이 매우 어려운 일인데 우리는 뜻을 같이했습니다."

사실 많은 박물관 설립자들의 고민이 바로 이 부분에서 시작되는데, 성관장의 경우 백만 대군을 얻은 것보다도 더한 용기가 되

미리벌민속박물관
경남 밀양시에 있다. 1998년을 마
지막으로, 총 1,401명의 졸업생을
배출하고 폐교한 범평초등학교에
1999년 설립하였다.

어 준 것이 바로 부인과 아이들이었다.

여기저기 수소문을 하던 차에 밀양시 이상조 시장이 폐교를 사
용하는 것이 어떠냐고 타진해 왔고, 직접적인 도움이 되지는 않았
지만 음으로 양으로 많이 지원해 주었다. 결국 폐교를 임차하여
1998년에 밀양으로 전가족이 이사하였다.

그 폐교는 1971년에 개교하여 1998년을 마지막으로, 총 1,401
명의 졸업생을 배출한 범평초등학교였다.

"갑자기 폐교를 이어받고 나니 처음에는 사명감도 생기고 그렇
더군요. 잘해야겠다는 생각이 절절히 밀려왔고, 식구들과 함께 빗
자루를 들고 일구어 가기 시작했습니다."

학교는 5,200여 평 대지에 건물이 두 채가 있었다.

본관은 전시실로 사용하고, 뒤켠 건물은 교육 공간으로 활용하
면서, 도자기를 체험하고 공작이나 소조를 비롯하여 그림을 그리

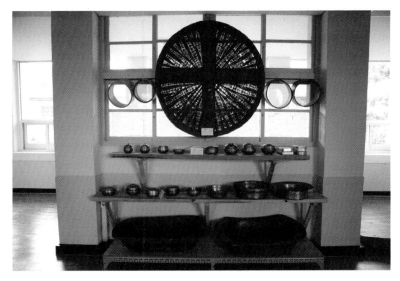

미리벌민속박물관 전시장

는 등 다양한 교육과 체험을 할 수 있는 곳으로 꾸미기 시작했다.

친지나 연고가 전혀 없어 처음에는 매우 어려움을 겪었지만 마음을 굳힌 이상 결행하기로 하고 1999년 3월 21일자로 문화부에 등록하였다.

'전가족 큐레이터화'

"문화 유산을 계승하는 일은 누가 해도 해야 할 일입니다만 그게 왜 하필 나였을까 하는 의구심을 가져 보기도 했어요. 비영리라는 점에서 생활은 말할 수 없이 어려웠지요. 자식들 학비 때문에 조금 모아둔 그림들을 내다 팔 때 심경을 이해하겠십니꺼? 박물관 개관 후 얼마 안 있어 IMF가 왔는데 참 고난도… 고난도 그런 일은 없어야 하겠지요. 박물관 한다는 것이 쉽지 않다는 것을 너무도 절실히 깨달았습니다."

미리벌민속박물관 성재정 관장이 어린이 관람객들에게 유물을 설명하고 있다.

성관장의 특기는 해설이다. 체구는 왜소하지만 박력 있는 목소리와 유물에 대한 해박한 지식을 살려 관람객들의 눈높이에 맞추어 설득력 있는 도슨트 노릇을 톡톡히 해내고 있는 것이다. 더군다나 단 한 사람이 오더라도 충실히 전관을 해설하는 모습은 누구에게서도 쉽게 볼 수 없는 그만의 장점이다.

자식들도 첫째는 민속학을 전공하고, 둘째는 사학을 전공하여 둘 다 학예사 자격을 획득하는 등 전문가로 활약하고 있다. 여기에 언제나 말없이 내조해 온 부인의 역할은 관장의 의미 그 이상이다. 그야말로 '전가족 큐레이터화'를 이룬 미리벌민속박물관이다.

해설에 대한 일화를 물었더니 잊히지 않는 기억 하나를 소개한다. 2004년 4월경 미국 하버드대 고고인류학과 출신이며 세계여성경영자회의 회장을 지낸 마거릿 휘트먼(Margaret Whitman) 여사가 지인의 추천으로 박물관을 방문하게 되었다. 처음에는 한 시간 정도 예정으로 왔으나 한참 신이 나서 땀을 흘리며 설명하다 보니 눈 깜박할 사이에 세 시간이 지났다.

너무 많은 시간이 지나서 괜찮으냐고 물으니, 사실은 자가용 비행기를 김해비행장에 계류하고 왔는데 비용이 만만치 않다고 했다. 그러나 그녀는 한국의 목가구에 정신이 팔려 자기도 그 사실을 까마득하게 잊어버렸다고 했다.

"세계적인 박물관에 비해서는 너무나 보잘것없는 유물들이지만, 문화재이기 때문에 그들이 밀양의 시골 구석까지 찾아와 넋을 잃고 있었던 것 아닙니까? 그것이 바로 박물관을 하는 보람이고, 문화의 힘이지요."

그녀가 보내 온 편지 한 장을 서랍에서 꺼내 보이면서 잊히지 않

는 추억으로 간직하고 있다는 성관장이다.

'유료 입장'과 최후의 딜레마

평소 성관장의 노력은 좀 남다르다 싶을 정도로 눈에 띄는 것이 있다. 아마도 전국에서 가장 먼저, 그리고 가장 많이 도로표지판을 설치한 박물관이 바로 미리벌민속박물관이다. 그는 처음에 시골 벽지나 다름없는 곳에 박물관을 설립하고 나서 앞이 캄캄할 정도로 막막했다.

그래서 우선 관람객들을 유치하는 데 도로표지판이 가장 중요한 역할을 한다는 점에 착안하여 수소문 끝에 김해의 진영에 있는 건설교통부 국도유지사무소를 찾아 표지판 삽입을 요청했으나 거절당했다. 몇 번이고 드나들면서 간청, 또 간청했고, 경상남도·밀양시와 해당 군을 찾아다니며 설득해서 결국 많은 협조를 받게 되었다.

총 30곳이 넘는 도로표지판을 세워 박물관 안내를 하는 데 성공하였고 이러한 노력이 한동안 지역 박물관으로서는 보기 드물게 관람객을 유치할 수 있었던 비결이기도 하다.

특히 교육 프로그램은 성관장의 달변에 힘입어 더욱 특화되는 박물관으로 자리잡았다. 폐교이지만 마당에 잔디를 깔아 마치 고급 정원에 온 듯한 착각이 일 정도로 정성껏 보살피고 있으며, 정부의 지원으로 지붕과 내부 선체를 수리하여 완전히 새로운 모습으로 거듭났다.

"한 2천 점은 될 것입니다. 매년 소장되는 대로 모든 자료를 대장에 등록하고 있지요. 그래야 하지 않겠습니꺼? 박물관에 모은 것은

내 것도 아닌데 그럴 바에야 정확히 하는 것이 더 좋다 아닙니꺼.”

목에 힘주어 말하는 성재정 관장. 이 말은 자신이 수집한 유물은 모두 박물관의 유물로 등록하겠다는 의지를 보여준 것으로 최소한 그의 운영 철학을 말해 주는 대목이다.

3개월에 걸쳐 완전히 수리를 마친 박물관을 찾아가 기뻐하는 성관장을 보며 물은 적이 있다.

“그러다 임차한 폐교 다시 내놓으라면 어찌 하시게요?” 걱정이 되어서 물은 말이지만 의외로 대답은 간단하다.

“그것이 운명이라면 하는 수 없지요. 불하받을 돈도 없고, 사는 날까지 박물관과 함께 있을 수만 있다면 행복한긴데….”

그토록 정성을 들였지만 폐교 임차라는 한계를 극복하지 못하는 어려움은 어쩔 수 없는 과제이다. 성관장이 아직도 풀지 못하는 가장 큰 고민이 또 하나 있다. 그것은 바로 ‘유료 입장’이라는 말이 떨어지기 무섭게 돌아서는 관람객들을 붙잡을 수 있는 비법을 터득하지 못했다는 것이다. 최초이자 최후의 딜레마이다.

“다 자신 있게 노력하면 될 것 같았는데, 그 대목에서는 참으로 힘이 빠지고 어렵데요…”

몇 시간째 박물관 예찬론을 펼치다가도 이 말만 나오면 자신 없어 하는 성관장. 그것은 우리나라 모든 관장들이 함께 부딪히는 공동의 과제이기도 하다.

가회민화박물관 윤열수 관장

2002년 윤열수에 의하여 가회박물관이 개관되었다. 말이 가회박물관이지 실제로는 '윤열수 민화박물관'이라고 칭해도 좋을 정도이다. 규모는 작지만 그 간절한 희망이 늦게나마 실현되었다는 사실만으로도 가슴 벅찬 일이다.

1986년 아시안게임 때였다. 많은 외국인들이 오실 터인데 일회성 공연이나 행사보다는 오랫동안 남을 수 있는 진정한 '우리 것'을 만들어 두는 것이 옳다는 칼럼을 쓰고 호소한 적이 있다. 그때 말한 것이 도자 박물관, 민화 박물관, 불화 박물관이었다. 시내 중심가에 누구나 가볼 수 있도록 했으면 좋겠다는 바람이었지만 손뼉 치는 소리가 없어 외로웠다. 그 후로도 그 바람은 변함이 없었다. 보고 싶은 우리 문화재를 마음껏 볼 수 없다는 것이 현실이기 때문이다.

그런데 2002년 가회민화박물관에서 언제든 민화를 만날 수 있게 되었다.

가회민화박물관
2002년 문을 연 가회민화박물관은 인간의 삶과 염원이 담겨 있는 부적과 민화를 모아 전시하고 있다. 특히나 이 박물관에서는 국내 민화 분야의 최고 권위자인 윤열수 관장이 수십 년간 컬렉션하고 연구해 온 유산을 대할 수 있다. 민화 250여 점, 부적 750점, 전적류 150점 및 기타 민속자료 250여 점 등 총 1,500여 점이 소장되어 있다. 처음 개관할 때는 가회박물관이었으나 2007년 가회민화박물관으로 개명하였다.

우표와 부적의 인연

"왜 어린 나이부터 부적을?"

"자라 온 환경적 영향도 컸지요."

윤열수(1947~) 관장은 전북 남원 아영이 고향이다. 그곳은 백제와 신라의 접경 지역이었고, 곳곳에 고분이 널려 있었다. 논을 갈다가도 신석기시대 유물이나 가야 토기가 나왔고, 고인돌이 상당히 많았던 것으로 기억했다. 오죽했으면 바로 옆 동네 이름이 '고인동'이었을까?

"그래서 옛 문화가 대수롭게 보였고, 매우 신기했습니다. '고래

민화
이규경(李圭景)의 《오주연문장전산고(五洲衍文長箋散稿)》에서는 민화를 속화(俗畵)라 하여 여염집의 병풍, 족자 또는 벽에 붙인다고 하였다. 떠돌이 화가, 화원 등 그린 사람의 신분이 매우 다양했으며, 벽사(辟邪)나 서민들의 희망 등을 그리는 장식적 실용화로서도 즐겨 사용되었다. 분류에 따라서는 세화(歲畵)를 포함하여 장생도, 십이지 신상, 무신도, 산신도 등이 포함되는 경우도 있다. 일본의 야나기 무네요시(柳宗悅, 1889~1961)가 '민화(民畵)'라는 명칭을 처음으로 사용하였다. 하지만 '민화'라는 말은 일본 민속화의 일종인 오오쓰에(大津繪), 도로에(泥繪), 에마(繪馬) 등을 지칭한 것이어서 '겨레그림'으로도 불렸다.

장'이라 부르던 석판을 깨면 환두대도(環頭大刀)도 나오고, 말 재갈도 나왔는데, 학교에서 배우는 교과서에도 토기가 나오고, 칼이나 고인돌 사진이 그대로 나오는 거예요. 어린 나이지만 눈이 휘둥그레졌지요."

이와 같은 환경은 어릴 적부터 문화재에 대한 관심을 유도하였다. 그와 함께 어린 윤관장의 '수집벽'을 촉발한 것은 한참 유행이었던 '우표'였다. 물론 당시 어린 나이로 우표를 모았던 사람들은 다 경험했던 것이지만 우표 수집이 어떤 특별한 목적이 있었던 것은 아니다. 그저 희귀한 디자인을 보면서 다양한 편지 봉투에 붙은 그 모습이 우선 신기하고, 모은다는 사실 자체에 희열을 느꼈을 것이다. 그러나 당시의 우표 수집은 자연스럽게 아이들끼리 이합집산을 거쳐 최종적으로는 한 사람이 가장 많이 우표를 손에 쥐게 마련이었다.

지금으로 말하면 '빅딜'이 있었던 것이다. 즉 한동안 수집하다 보면 내기를 하여 빼앗기는 수도 있고 물물교환을 하는 경우도 있었다. 그런가 하면 힘이 센 친구가 수단과 방법을 가리지 않고 가져가 버리는 경우도 있고, 도둑을 맞은 경우도 있다. 윤관장의 경우는 도둑을 당했다.

"방학 중에 조그만 책상에 자물쇠를 잠그고 모은 우표들을 넣어 두었지만 책상을 통째 거꾸로 들어 흔들어 버리면 다 빠지게 되어 있었지요. 눈독을 들인 친구가 가져갔을 겁니다."

누군가 자신의 우표를 다 가져가 버린 다음, 윤관장은 매우 상심하여 다시는 어떤 것도 수집하지 않겠다고 다짐했다. 그런데 어느 순간부터 외할아버지 댁 문설주에 붙어 있던 호랑이 그림 부적

이 자꾸만 눈에 띄었다. '부적이나 모아 볼까?' 우표에서 받은 상처는 아랑곳하지 않고 부적 수집으로 슬그머니 취미가 바뀌었다.

당시 부적은 어디서나 쉽게 구할 수 있었고, 새해에 붙인 부적만 아니면 떼어가도 뭐라 하는 사람이 없었다. 부적을 붙일 때와는 달리 누구나 하찮게 여겼고, 그런 부적을 모으는 것이 우표 수집보다는 훨씬 쉬웠고, 나름의 흥미를 느꼈다.

수집 방법은 다양했다. 마음에 들었다 하면 남의 집 부적을 몰래 떼어 줄행랑을 치기도 하였고, 잘만 하면 인심 좋은 사람이 직접 떼어 주기도 했다. 고 3때부터 조금씩 모으기 시작한 부적이 대학을 졸업할 즈음에는 꽤 많아졌다.

부적 안 가져오면 못 들어와

윤관장은 고등학교를 졸업하고 재수를 하게 되었는데 그때 가야 토기를 150점 가량 수집했다. 여기저기 찾아다니면서 좋은 토기가 있으면 잘 설득하여 얻어 오기도 하고, 용돈을 아껴 가게에 가서 사정하면 한두 점 싸게 주기도 했다. 그때만 해도 토기에 대한 인식이 대단치 않았던 때라 매우 헐값이었다.

재수가 끝나고 전북 익산의 원광대학교 영문과에 입학했다. 입학하자마자 등록금도 여의치 않고 해서 박물관에 들러 당시 유병덕 관장에게 자신을 소개하고 아르바이트를 할 수 없는지 물었다. 그리고 토기를 학교에 기증하겠다는 의사도 밝혔다.

결국 재수생 때 모았던 토기는 모두 원광대 박물관에 기증되었고, 당시 대학교는 박물관과 미술관이 필수적인 평가 대상이었기 때문에 박물관 활성화에도 도움이 되었다. 뒷날 총장까지 하게 되는 송천은 관장이 오면서부터 더욱 열심히 박물관 일을 하게 되었

부적

부적(符籍)은 소원 성취나 액막이, 삼재부적(三災符籍) 등이 대표적이며, 복을 불러들이고 액운을 물리치기 위하여 종이에 글씨를 쓰거나 그림을 그리고 주술적인 기호 등을 표현한다. 대체로 목판을 이용하여 찍어내는 형식이 많으나 직접 쓰거나 그린 것도 많다. 직접 사람이 소지하는 경우도 있지만 집의 문설주 등에 부착하는 경우가 많다. 그 중 액막이 부적은 붉은색이 나는 경명주사(鏡明朱沙)로 그려 강한 색채를 띤다.

고, 대학 등록금은 졸업 때까지 면제받게 되었다. 학부생이지만 대학원생들이 하는 박물관 조교를 한 셈이다.

영문과를 다니면서도 그는 교양 과목에서 사학·고미술학과 관련된 과목을 많이 들었다. 특히 송상규 교수 등이 담당한 과목의 숙제는 으레 '백제 와당 주워 오기'였다. 물론 송교수는 '와당 수집'에 일가견을 가진 분이었다. 당시에는 와당말고도 엽전에 심취하기 시작하는 시대였으며, 다만 부적에 미친 사람은 없었을 것이라고 윤관장은 말한다.

이렇듯 특이한 대학 생활을 하고 있던 윤관장에게 새로운 기회가 찾아왔다. 대학 3학년 때 미국에서 평화봉사단이 왔는데 그 중 칼스트롬(Carlstrom)이라는 미국인이 있었다. 그는 서울에 있는 민화 전문가 조자룡 관장과 안면이 있는 사람이었다. 칼스트롬은 자기가 잘 아는 사람이 고미술품 전문가이니 한번 만나 보라고 권했다. 윤관장은 그길로 서울에 가서 당시 화곡동 하이웨이 주유소 뒤에 있던 에밀레박물관으로 조자룡 관장을 찾아갔다.

조자룡 박사는 윤관장을 만나자 뜻있는 건실한 청년으로 보았던지 "졸업하면 박물관에 한번 찾아오게나" 했다. 지금 생각하면, 좀 특이해 보여 그냥 인사말 정도로 해주셨던 말인 것 같다는 윤관장.

윤관장은 그 후 군대를 가게 되었고 아이러니컬하게도 이 기간에 부적을 본격적으로 수집하게 된다. 그는 ROTC 장교로 복무하였는데 1971년 인사장교를 하고 있었다. 그는 대학 시절 교수님들이 '와당 주워 오기' 과제를 냈던 것에 창안하여 휴가를 가는 병사들에게 반 농담, 반 진담으로 "부적 안 가져오면 못 들어온다"라고 엄포를 놓았다. 고개를 갸우뚱하면서 이해가 되지 않는다는 표정들이었지만 장교의 명령이니 어쩔 수 없는 노릇이었다.

조자룡(1926~2000)
미국의 하버드 대학에서 토목학을 전공하여 박사학위를 받았으며, 서울 화곡동에 에밀레박물관을 설립하고 1983년 속리산으로 이전하였다. 수많은 민화를 직접 수집하였으며, 책을 집필하는 등 민화의 대중화에 한 획을 그었다. 이후 '삼신신앙(三神信仰)'과 '도깨비' 등을 연구하였으며, 건축가로서도 경북대학교 본관, 계명대학교 본관, 동산병원 구본관 등을 설계하였다.

"좀 짓궂게 했지만 지방 출신 병사들이 많이 가져왔고, 매우 다양한 전국의 부적이 모이기 시작했습니다. 아마 시골 친구들은 다른 어떤 부담을 지우는 것보다 구하기 쉬운 부적을 가져오는 것이 싫지 않았겠지요. 그리고 자기 상관이 단순히 장난이 아니라 학술적인 목적으로 모은다는 것이 소문 나면서 일부러 많이 모아서 갖다 준 병사도 있었지요. 지금 같으면 상상도 할 수 없을 일이지만…."

오늘날 가회민화박물관 컬렉션에 그때 전국의 병사들이 모아 준 부적이 수백 장은 넘을 것이라는 윤관장은 "지금 생각하면 많이 미안하지요. 그러나 젊은 혈기로 그것밖에 보이는 것이 없었던 것 같아요."

윤관장의 군 복무가 끝날 무렵이었다. 6월에 제대였으나 4월쯤 나올 수 있었는데 그때 고민하게 되었다. 그때만 해도 ROTC 출신에 대한 우대도 있었고 영문학을 전공했으니 직장은 쉽게 갈 수 있었다. 그러나 아무래도 에밀레박물관의 조자룡 박사가 졸업하면 박물관을 한번 찾아오라고 한 말이 잊히지를 않았다.

에밀레박물관 시절

1973년 4월 1일 화곡동을 찾아간 윤관장은 그 길로 조자룡 박사와 인연을 맺어 에밀레박물관에서 근무하게 되었다. 당시 에밀레박물관은 1천 평 대지에 250평짜리 건물로서 2층으로 이루어졌다.

조자룡은 평양사범학교를 나와 교사 생활을 하다가 미국으로 건너가 하버드 대학에서 토목공학으로 박사학위를 받았고, 귀국하여 대구 동산병원, 계명대학교 본관, 전주예수병원 등을 설계하

조자룡에 의하여 서울 화곡동에 건립되었던 에밀레박물관

였으며, 크리스천 계열의 주요 건물을 많이 다루었다.

그는 건축으로 번 돈을 민화 수집에 쏟아 부었는데, 컬렉션과 연구를 병행했다. 지인들이 그를 가리켜 '민화광(民畵狂)'으로 부를 정도였다. 그는 윤관장이 박물관에 들어가자마자 민화를 연구하려면 촬영이 필수라고 강조하면서 사진 찍는 방법부터 가르쳤다.

약 11년 동안 에밀레박물관에서 근무한 윤관장은 잊을 수 없는 일로 1982년 한·미 수교 100주년 때의 일을 꼽았다. 그는 스미스소니언에서 개최된 공연을 기획하는 데 상당히 기여하였고, 거기서 받은 돈으로 미국 여러 곳을 일주하면서 견문을 넓혔다.

"당시 적지 않은 돈을 받았어요. 전세를 살고 있을 때여서 조그만 집을 살 것인지 아니면 대륙횡단 여행을 하는 데 쓸 것인지 고민이 되었지요. 집사람에게 전화했더니 단번에 여행을 권하더군요. 제가 진 빚이 많아요."

부인의 공을 잊지 않고 있다는 윤관장의 말이다.

한편 1979~1980년 에밀레박물관 미국 순회전 후반부에 약 6개월간 샌프란시스코 전시를 지원하고 들어와 보니 조자룡 관장은 미국순회 전시 이후 여러 면에서 달라져 있었다. 그동안 박물관을 설립하고 민화에 대한 책을 저술하는 등 열정적으로 활동했으나 사회적 인식은 그때까지 미미했고, 재정적인 어려움도 여전했다. 특히나 민화에 대한 본격적인 연구 환경도 부족한 실정에서 진정한 '민화학(民畵學)'을 구축해 가는 데 한계를 느낀 것 같았다.

거기에 문화재청의 해외 유물전시 기간 제한을 지키지 못해 본의 아니게 상당 기간 고생하였던 것들이 모두 한꺼번에 겹쳐오기 시작한 모양이었다. 조관장은 민화에만 머무르는 것은 의미가 없

다고 판단하고, 민족 문화의 뿌리를 찾아가야 한다고 생각하기에 이르렀다.

어찌 보면 민화 연구와 소장의 한계점을 느낀 것이라고도 볼 수 있었는데, 그 후 바로 '삼신신앙(三神信仰)'으로 진행되었다. 결국 조자룡이 설립한 에밀레박물관과 운명을 같이할 수밖에 없었던 윤관장은 조관장이 1983년 속리산으로 옮겨 '삼신신앙(三神信仰)'으로 변해가는 과정을 도울 수밖에 없었다. 조관장은 속리산으로 옮기고 나서 상당 기간 민족 신앙에 심취해 결국 2000년 서거하기 직전까지 '도깨비'에 몰입하다가 그의 삶을 마감했다.

윤관장은 속리산으로 따라가 1년 정도 조자룡 관장을 도왔고 새로운 박물관을 정립하는 일에 힘을 보탰다. 그러나 그는 이미 동국대학교 대학원 사학과에서 고미술 분야를 공부해 대학에 강의를 나가고 있었다. 그는 조관장이 속리산행 이후 '삼신신앙'으로 전환하는 과정에서 자신의 전문 분야와는 상당한 거리가 벌어지고 있음을 직감했다.

고심하던 끝에 결국 그는 에밀레박물관을 떠나 여의도에 있던 삼성출판사가 삼성출판박물관을 설립하는 과정에 학예직으로 참여하게 된다. 그 때가 1985년인데, 그 때부터 1993년까지 당산동에 설립된 삼성출판박물관에서 근무했다. 그는 이 시기 1989년 일본 고단샤(講談社)가 연구를 지원하는 일에 참여함으로써 다소간 재원을 확보해 민화를 수집할 수 있었다. 또 실크로드, 앙코르와트 등을 다녀오는가 하면, 미얀마에 6개월간 체류하면서 동남아의 유물에 대하여 견문을 넓히는 기회도 얻었다.

민화를 수집하고 북촌으로

1994년부터 2003년까지는 가천박물관에서 근무했다. 이 기간에 그는 쪼가리 금강산도나 병풍 등 몇 점의 민화를 수집했고, 어린 시절부터 해오던 부적 수집 역시 쉬지 않고 이어졌다. 돈이 없어서 싼 것밖에 못 샀지만 여하튼 가천박물관에 가서는 월급의 상당액을 투자하여 사 모으기 시작했다. 그러면서 한편으로 동국대학교 대학원에서 '불화'를 연구하여 석사학위를 받았다.

"불화는 연대가 있어요. 그리고 바탕의 채색 사용이라든가 민화 연구에 많은 도움이 되지요. 무신도 역시 이때 본격적으로 연구했어요." 영문학도가 고미술 전문가로 거듭나는 과정들을 한 단계씩 밟아 올라가고 있었던 것이다.

이즈음 윤열수 관장은 결정적으로 민화 컬렉션을 할 수 있는 계기를 만나게 된다. 시기는 어처구니없게도 IMF 외환위기 때였다. 또한 조자룡 박사 밑에서 배워 둔 민화에 대한 안목이 막 꽃봉오리를 맺기 시작할 즈음이었다.

윤관장은 어느 날 인사동을 지나다가 대낮인데도 여러 가게의 문이 잠겨 있는 것을 발견했다. 다른 가게에 가서 물었더니 그 중 한 집이 부도가 나게 생겨 피신해 있다는 것이다. 평소 그 집의 물건들은 정평이 나 있던 터라 여러 경로를 통해 연락처를 알아서 주인을 만났고, 함께 물건을 구경하러 가게로 갔다. 1층에는 도자기가 있었고, 2층에 올라가니 수준 높은 민화가 가득 차 있었는데 병풍도 상당수 있었다. 주인은 그곳에 있던 유물 모두를 1억 5천만 원에 다 가져가라고 했다.

윤관장의 눈이 휘둥그레졌다. 그토록 소망하던 민화를 제대로 모을 수 있는 찬스는 평생에 바로 그 순간밖에 없음을 직감했던 것

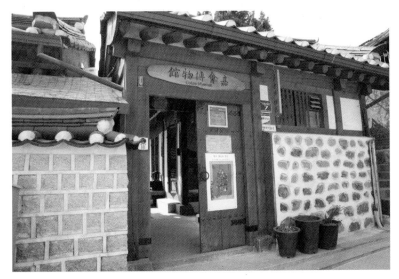

가회민화박물관
2002년 서울 종로구의 북촌 한옥 마을에서 개관했다. 윤열수 관장은 소년 시절부터 부적을 모으는 등 평생을 부적·민화·민속품 연구에 몰두해 왔다.

이다. 어떻게든지 사야 하는데 묘안이 떠오르지 않았다. 평소 자신의 '박물관 올인'을 누구보다 지원하고 이해하는 부인에게 제일 먼저 전화를 걸어 상의했다. 당장 답은 안 나왔지만 밤새껏 고심한 끝에 아파트를 담보로 잡히고, 따로 들어 있던 전세도 낮추고 해서 구입하기로 작정했다.

결국 상당 액수를 깎아서 평소 같으면 도저히 불가능한 금액에 물건을 인수했다. 거의 전 재산을 털어 샀지만 바로 그 수집품들이 이후 박물관을 만드는 주춧돌이 된 것은 두말 할 필요가 없다. 그리고 윤관장은 그 시점을 전환점으로 하여 더욱 큰 꿈에 도전을 할 수 있었다.

어느 날 이화여대 김홍남 교수와 옹기박물관 이영자 관장이 서울시가 북촌 한옥을 수리하여 박물관 등으로 임대한다는 소식을 전해 왔다. 바로 윤관장을 두고 하는 일 같다는 의견도 함께 전하면서 박물관을 하면 너무 좋겠다고 권유했다. 현장을 답사해 보니 규모가 작기는 해도 민화 전시 장소로는 적격이겠다 싶었다.

작게 시작하여 아름답게 확대해야

2002년 북촌에 가회민화박물관이 문을 열었다. 소장품은 1,500여 점, 부지는 40여 평이었다. 'ㄱ'자형 한옥 전시실은 15평으로 양쪽에 전시하도록 되어 있다. 전시 공간으로는 아마도 우리나라에서 가장 작은 박물관 중 하나일 것이다. 그러나 지금까지 보여준 주요 전시나 도록 발간, 교육 프로그램, 외부 기관 전시 등은 기존의 전시 중심 박물관 형태에서 벗어나 매우 다양한 시스템으로 특화한 컬렉션을 십분 활용해 왔다. 특히 가회민화박물관 부설 '가회민화 아카데미'는 안휘준·윤용이 교수가 출강하면서 상당한 수준의 전문성을 띠는 강의로 진행되어 왔다.

개관전으로 '부적과 벽사 그림전'이 개최되었으며, '문자도전' '꿈꾸는 우리 민화전' '청도깨비의 익살전' '아름다운 산수화전' 등이 개최되면서 민화·부적·도깨비라는 주제를 집중 조명하였다. 또한 박물관 발행 단행본과 도록을 열다섯 권 제작함으로써 소장품과 전시 성격의 특징을 명료하게 해주고 있다.

가회민화박물관은 작지만 매우 소중하다. 윤관장의 박물관 경력을 보면 아마 우리나라에서도 거의 찾아보기 힘들 정도로 여러 관을 거쳐 왔다. 원광대 박물관을 시작으로 에밀레박물관(서울·속리산), 삼성출판박물관(여의도·당산동), 가천박물관을 거쳐 드디어 자신이 설립한 가회민화박물관으로 이어졌으니 그 감회는 말할 것도 없으리라. 그의 박물관 학예직 또한 1973년 에밀레박물관부터이니 30여 년이 되었다. 게다가 석사와 박사 과정을 거치면서 엄연한 학자로서 민화 분야의 확고한 위치를 차지하고 있다.

에밀레박물관 시절 조자룡 관장의 노력에도 불구하고 후반기에는 월급을 받는 날과 못 받는 날이 거의 비슷했을 것이라는 윤관

벽사
벽사(辟邪)란 질병·재앙 퇴치, 삼재 예방, 귀신·악몽 퇴치, 도적 등 재앙과 악귀를 사전에 예방하고 복을 기원하는 일이다. 귀신이 싫어하는 붉은색을 많이 쓰거나 장식이나 의식에 용과 도깨비의 중간 정도 형상을 한 귀면(鬼面), 두꺼비의 머리인 하마두(蝦蟆頭), 호랑이나 용이 많이 등장하는 것도 부정(不淨)을 물리치려는 상징물로 사용되기 때문이다. 부적으로 벽사를 표시하는 경우가 많았으며, 기와지붕에 올려진 어처구니, 마을에 세워진 솟대도 벽사의 의미를 갖고 있다.

장. 더군다나 그러한 조건에서 학예사와 학자를 겸한 그의 힘만
으로 박물관을 설립하고 운영한다는 것이 어떤 의미를 지니고 있
는지 설명이 필요없을 정도이다.

"몇 차례 옮길 생각도 했는데 아무리 생각해도 이대로가 좋습니
다. 두 가지 이유이지요. 첫째, 저같이 돈이 없는 사람은 절대로 작
게 시작하여 아름답게 확대해 가는 것이 좋고요. 둘째, 민화와 부
적은 한옥과 찰떡궁합이기 때문입니다. 그리고 건물이 화려하고 유
물이 초라한 것보다는 건물이 좁더라도 유물이 탄탄한 것이 낫잖
아요?"

그렇다. 가회민화박물관의 민화와 부적 유물은 누가 뭐라 해도
국내 최고 수준임을 부인할 수 없다. 탄탄한 유물이 있으니 거칠
것이 없다는 생각에 쉽게 동의할 부분이 있는 것이다.

아울러 그의 '한옥 예찬' 역시 동의할 수 있다. 서양인들이 가끔
오는데, 들어와서는 다리를 뻗고 앉아 나가지를 않는다고 했다.
그래서 서 있으면 더 편하지 않느냐고 하니 손사래를 치면서 앉아
있게 해달라는 표정이 대부분이라는 것이다. 다리가 아파도 왠지
앉아 있으면 편하다고 말하는 관람객들. 글쎄 한국의 건축이 지
닌 특성을 알기는 아는 것인지….

윤관장의 연구열은 박물관 운영에 못지 않다. 항상 부지런히 어
디론가 움직이는 그는 일상생활에서까지 '한국 민화의 계보' 만
들기와 '박물관 소장자료 구축' 등에 몰입해 왔고, 깜짝 놀랄 만
한 아이디어를 짜내서 도록 디자인을 하는 등 탄탄한 소장품뿐
아니라 전시와 연구 분야에서도 열심이있다.

특히 그의 '한국민화에 대한 재평가'는 학술적 연구와 대중적
알리기가 동시에 이루어지고 있으며, 민화가 이름 없는 떠돌이 화

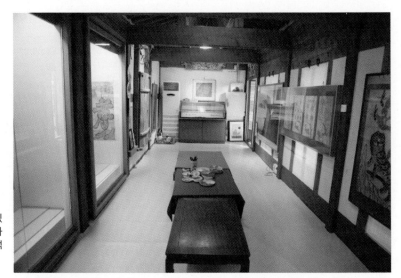

가회민화박물관 전시실
다양한 종류의 민화가 전시되어 있
으며 정기적으로 민화 아카데미가
개설되어 민화 보급과 함께 현대적
해석을 위해 노력하고 있다.

가들에 의해서만 그려진 것이 아니라 일부에서는 분명한 사승 계
보가 있었고, 그 연계성을 통해 기법과 소재 등이 전해졌다는 이
론을 제기하면서 한 단계 진전된 연구로 거듭났다.

실제로 그는 전국 방방곡곡을 직접 발로 뛰면서 작가를 찾고 민
화의 사례와 지역별 경향을 연구해 왔으며 그의 박사학위 논문
〈문자도를 통해 본 민화의 지역적 특성과 작가 연구〉에서도 그
논거를 밝혔다.

그는 문화재위원이면서 2007년에 창립된 '민화학회'의 초대 회
장으로 선임되었고, 《한국의 무신도》《민화 이야기》《한국의 호랑
이》 등을 저술하였다.

윤관장을 만나 행복한 미소를

어느 날 윤관장을 만나러 갔다가 점심 식사를 하러 조그만 골목

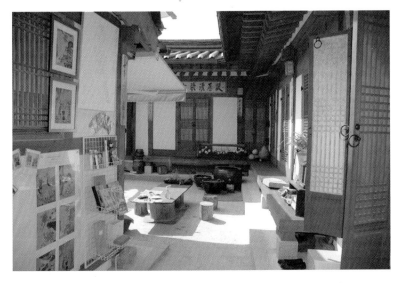

가회민화박물관
한옥의 작은 공간이지만 민화 분야에서는 상당 수준의 소장품을 보유하고 있으며, 민화 아카데미 등 학술 연구에도 기여하고 있다.

을 내려가는 길에 그가 나의 손을 잡고 얼마 떨어지지 않은 가정 집으로 데려갔다. 영문도 모른 채 따라들어 갔는데 방은 겨우 서너 사람이 들어갈 정도로 매우 작았다.

비좁은 방에 가득 찬 민화 병풍과 빼곡히 쌓아 놓은 수백여 작품이 옴쭉달싹하기 힘들 정도로 그들만의 세상을 살고 있었다. 세상 어디에서도 박수받지 못한 '민중의 얼' 주옥 같은 미학의 정수들이 바로 이 반지하 골방에 와서 윤관장을 만나 '행복한 미소'를 짓고 있었다.

아프리카박물관 한종훈 관장

평화의 섬 제주, 절묘한 바위들이 삐죽삐죽 자랑이라도 하듯 솟아 있는 주상절리를 가다 보면 갑자기 황토색의 독특한 건물을 만나게 된다. 아프리카박물관이다. 공학적으로나 건축학적으로도 금방 해석이 잘 안 되는 그 신기한 건물을 생각해 낸 한종훈 관장. 박물관 문을 열자마자 우리는 그 건축물만큼이나 독특한 그의 삶을 읽게 된다.

야밤중에 갯벌로 월남하다

　평양에서 태어난 한종훈(1940~) 관장은 6·25가 터지기 한 해 전인 열 살 때 황해도 해주에서 옹진 갯벌을 이용해 한밤중에 월남했다. 7개월 후 전쟁이 터졌다고 회상하는 한관장은 평탄치 않은 어린 시절을 보내게 된다. 전쟁이 끝나고 부친은 군에 근무하면서 여기저기 발령을 받아 살았지만 가족들은 서울에 정착했다. 그는 이후 한양대 건축공학과를 졸업하고 한동안 건축 분야에서 일하다가 서울 수유리 아카데미하우스 건축 과정에서 현장 감리를 맡게 된다.

　하지만 폐결핵에 걸려 아예 우이동 계곡에서 5년간 눌러앉아 요양하였고, 이후에도 그 지역에서 건축 일을 지속하다가 '한목가구'라는 회사를 설립하고 주문을 받아 고급 가구를 만들었다. 1970년대 중반 두산그룹의 협력업체로서 켄터키 프라이드 치킨, 버거킹, 웬디스, OB호프 등 체인점 인테리어를 맡아 사업을 확장했다. 특히 잊을 수 없는 것은 OB호프 1호점이 서울 대학로에 있던 그의 건물 1층에 있었을 정도로 인테리어 사업이 전성기를 이루었다.

아프리카박물관
1998년 서울 대학로에서 개관하였으며, 아프리카 유물을 전시한 곳으로는 아시아에서 처음이었다. 말리, 세네갈 등 서아프리카를 중심으로 오랫동안 유물을 수집하였으며, 2005년 제주도 서귀포에 말리의 세계문화유산 젠네 사원을 그대로 옮긴 형태로 건물을 완성하고 재개관하였다.

'미친 짓'의 시작

　사업은 그런대로 잘 되었다. 그러나 공대 건축과를 나온 사람으로서 주문 가구와 실내 장식은 다른 분야였기에 한관장에게는 새로운 분야에 대한 지식이 필요했다.

"당시는 인테리어라는 단어도 몰랐을 때에요. 대학에서 제대로 배운 적도 없고, 참 답답했어요. 그래서 해외를 자주 나가 견문을 넓혔지요."

그는 더 많은 지식을 쌓고 감각을 익히기 위하여 박물관을 돌아보기도 했다.

1970년대 말 영국 대영박물관을 갔을 때 한관장은 박물관 앞 앤티크숍에서 코트디부아르 영역권인 '구루족' 가면이 몇 점 마음에 들어 구입한 적이 있다. 아프리카 목조각들은 가구공장을 경영하는 한관장에게 상상 외의 경외로운 무엇인가를 느끼게 하였고, 첫눈에 조형성도 빼어나 보였다.

한관장은 자신도 모르게 새로운 세계에 운명처럼 빠져 들어갔다. 이때부터 생활과 무속과 미술의 경계를 자유롭게 넘나드는 아프리카 가면과 조각품에 관심을 갖게 되었다. 더 직접적으로 말하면 그가 자주 말하는 '미친 짓'의 발동이 걸린 시기이다. 그 후 말리, 세네갈, 코트디부아르, 브르키나파소 등 서아프리카를 중심으로 15회나 현지에 가서 유물을 수집했으며, 사업차 나갈 때마다 수집한 것들이 주로 서아프리카 30개 국 70개 부족 유물 650여 점이 되었다. 아프리카에는 54개 국에 2,500여 부족이 있는 것으로 파악되고 있는 것을 감안하면 그가 수집한 유물의 범위를 가늠할 수 있다.

구입 루트는 아프리카 현지에서 산 것이 40%, 영국 독일 프랑스 미국으로 흘러간 것을 사들인 것이 60% 정도이다. 그중에서도 말리 도곤(Dogon)족의 조각은 전체의 20%를 차지할 정도로 많은 수를 차지하고 있다. 그가 아프리카 디자인에서 인테리어 디자인의 영감을 많이 얻게 되자, 미국에서 수학한 두 아들도 여러 경로로 수집에 참여하였다. 여러 차례 아프리카 현지 구입을 하다

서아프리카
사하라 사막 이남에 위치한 지역으로 고대~중세에는 나이저 강 상류 지역과 연안 지역에 여러 왕국이 번영하였다. 19세기 말에는 거의가 프랑스 · 영국 · 포르투갈의 식민지였다가 1960년대에 대부분 독립하였다.
모리타니 · 세네갈 · 감비아 · 기니 · 기니비사우 · 시에라리온 · 라이베리아 · 코트디부아르 · 가나 · 토고 · 베냉 · 나이지리아 등이 있으며, 내륙 국가인 부르키나파소 · 카보베르데, 사막에 속하는 말리와 니제르의 일부분 등 16개국을 말한다.

아프리카 말리 도곤족의 가면축제
아프리카박물관 소장품의 20%에 이른다.

보니 그의 유물 구입은 상당한 수준에 이르렀다. 노련한 수집가들도 진위 판단이 어렵고 가격을 판단하지 못하여 대개 속기 마련인데 세네갈 가게의 프랑스계 주인은 한관장이 진위 판별을 하는 것을 보고 '속지 않은 사람은 당신이 처음'이라고 말했다.

그의 컬렉션은, 우선 아프리카라는 지역부터가 매우 어려운 곳이지만, 그곳에 머무른 것이 아니라 일부러 여행을 가서 사와야 하는 상황이었기 때문에 난관이 매우 많았다. 물론 그 중간에 수집가와 판매자를 연결해 주는 딜러들이 있어서 다소 도움이 되었지만 그 정도로는 좋은 작품을 싸게 구입하는 데 한계가 있었다.

특히 서아프리카는 대다수 나라가 프랑스 영국 포르투갈 등의 식민지였다가 1960년대에 독립하였기 때문에 이미 많은 유물들이 유럽으로 빠져나갔고, 좋은 유물들은 지속적으로 서양의 경매시장에서 비싼 가격으로 낙찰되곤 하였다. 한관장은 어떻게 하면 좋은 물건을 싸게 구입할 수 있을까를 고민하다가 경매장에서는 비싼 값 때문에 도저히 안 된다는 것을 깨닫고 아프리카 현지를

도곤(Dogon)족
말리공화국의 반디아가라 절벽지대를 중심으로 100여 마을에 흩어져 살고 있다. 도곤족은 말리 전체가 이슬람 세력에 밀리는 바람에 절벽 아래에 조그만 집을 짓고 살았다. 인구는 30만여 명. 일찍이 외계인과 대화를 나누었다는 신비에 싸인 '천문학 전승'과 독특한 전통, 종교의식은 1989년 인류의 복합유산으로 지정되어 있다.
1947년 프랑스의 인류학자 마르셀 그리올(Marcel Griaule, 1898~1956) 교수에 의하여 세상에 알려졌다. 그가 1948년 도곤족에 대하여 기술한 《물의 신》이라는 책은 유명하다. 이곳은 추상성이 강한 조각과 마스크 등 목각 예술 작품이 유럽인들에게 높이 평가되었다. 목조각에는 대체로 얼굴의 두 배나 되는 가면이 있으며, 다양한 의식용 도구들이 있다. 도곤족 가면은 길이 4m, 무게 20kg나 되는 경우도 있다.

아프리카 현지에서 성년식을 마친
청년들과 함께한 아프리카박물관
한종훈 관장

집중 공략하기로 마음먹었다.

"우물을 지나는데 목은 마르고 물속에 구더기 같은 것들이 득실
거리는데 참 미치겠더군요. 페트병을 들고 가서 물을 길어다가 손
수건을 체로 삼아 조금씩 떨어지는 물방울을 받아 먹었던 기억들
이 너무 많았지요. 다른 것은 참겠는데 물만은 너무 귀했어요."

그렇게 돌아다니다가 막상 좋은 유물을 만나게 되면 그 사람들
과 힘겨루기를 해야 하는데, 우선 좋은 것은 쳐다보지도 않고 다
른 것들에만 내내 관심을 쏟는 척하다가 정작 가치 있을 만한 유
물은 맨 나중에 사도 그만 안 사도 그만인 척 가볍게 흥정을 하여
싸게 구입했다고 한다. 한관장의 기법은 지금도 잘 써먹는 기본기
라고 소개했다. 때로는 값이 안 맞아 몇 년을 흥정하다가 놓친 것
도 있고 결국 구해 온 것도 있다는 그는, 처음에는 현지에서 보내

오는 사진만 보고 유물을 샀다가 속은 적도 있고 여러 차례 돈만 날린 적도 있다고 한다.

또 다른 어려움은 통관이다. 세관이 가격을 따지는 것은 기본이고 칼이나 창 등을 들여올 때 무기류라는 이유로 압수 물품으로 분류해 상당히 애를 먹었다고 한다. 영수증을 가져올 수 있는 경우도 거의 없고, 아프리카의 특성상 의식용 칼이나 창, 방패 따위는 무엇보다도 중요한 유물이기 때문에 빠뜨릴 수도 없었다.

한번 문제가 되면 반년 이상을 끌다가 하도 사정하는 바람에 지쳐서 내주는 경우도 있었다. 이처럼 복잡한 과정을 거쳐야 하는데, 결국 유물 자체의 가격보다 이러한 유물을 통관시키기 위해서 아프리카 현지부터 박물관에 도착할 때까지 딸린 비용이 더 드는 경우도 적지 않았다.

아무리 뜻이 좋으면 뭐 합니까?

"처음부터 박물관을 하려고 모았던 것은 아니에요. 그런데 유물을 어느 정도 모으니까 소장할 장소도 마땅치 않은 데다, 힘들게 모은 것이니 혼자서만 갖고 있지 말고 같이 보자는 친구들의 권유도 있었지요."

그래서 1998년 11월 서울 대학로 한목빌딩 5,6층에 '아프리카미술박물관'을 개관했다. 당시만 해도 해외에는 스미스소니언뮤지엄 등 미국과 유럽에만 아프리카 박물관이 있었는데 아시아에서는 처음으로 설립되는 셈이었다. 한관장은 그간 운영해 온 '한목디자인'은 직원들에게 물려주고 박물관 운영에만 힘을 쏟았다. 하지만 사업과 달리 박물관 운영은 쉽지 않았다. 연간 1억 원 안

팎의 개인 돈이 순식간에 사라져 갔다.

"아무리 뜻이 좋으면 뭐 합니까. 운영이 돼야 유지하지요. 이러다가는 결국 운영난 때문에 문을 닫겠구나 싶었습니다."

왜 제주로 이사했을까? 대학로가 적지(適地)가 아니라고 판단한 후 한관장은 전국 방방곡곡을 뒤지며 박물관 자리를 물색했다. 그러다가 2003년 초부터 제주에 눌러 살 방법을 찾기 시작했다. 그러나 그가 제주로 가는 것은 평생을 건 모험이었다. 대학로 건물을 처분하고 또 돈이 모자라 대출을 30억 원이나 받았어도 재원이 모자랐기 때문이다. 결국 100억 원 이상이 투입되었다. 국내에서 개인이 세운 사립박물관으로서는 만만치 않은 수준이었다.

"아무리 생각해도 제주도가 가장 좋은 곳으로 판단됐어요. 제주는 매년 국내외 관광객 500여만 명이 찾습니다. 국제자유도시여서 국제 행사도 많이 열려요. 아프리카 민속공연단을 초청해서 공연하더라도 제주도가 가장 잘 어울린다고 생각했어요."

두번째 이유로 폐가 좋지 않았던 그에게 맑고 깨끗한 공기를 줄 수 있는 지역이고, 아프리카만큼이나 독특한 문화와 민속이 살아 숨쉬고 있는 지역이어서라고 방점을 찍는다. 1990년대 중반 그는 이미 가족과 가끔 머무르기 위해 제주도 서귀포시 보목동에 여동생 등 형제들과 공동으로 아파트 한 채를 사두고 자주 찾았던 적이 있다.

"찌는 듯한 여름에 책 한 권 들고 한라산 영실에 올라가서 책 읽고 낮잠 한숨 자면서 쉬었습니다. 공기가 좋았던 덕분인지 폐 기능

도 조금씩 좋아졌고, 건강을 되찾을 수 있었습니다."

2005년 제주 재개관 후 2009년까지 4년 동안 참으로 이해가 안 되는 징후를 발견했다. 유물들이 대개가 나무로 되어 있다 보니 흰개미 등 벌레가 생겨서 서울의 대학로에 있을 때는 1년에 2~3회 훈증 소독을 했다. 돈이 많이 들어 포르말린으로도 해봤으나 6개월도 못가서 바로 재소독을 하곤 했다. 그러나 제주에서는 처음 소독을 한 후 4년간 한 번도 소독을 안 했는데도 벌레가 생기지 않는다는 사실이었다.

바닷바람 덕분일까? 그만큼 공해가 없어서일까? 생각해 보았으나 유리관 안에 있는 유물이 바람의 영향을 얼마나 받을지도 궁금하고, 아직 해답을 얻지 못했다고 한다.

훈증(熏蒸) 소독
훈증 소독은 벌레, 세균 등 박물관에 소장된 유물의 생물학적 피해를 사전에 예방하기 위하여 실시하는 것으로 일반적으로는 외부와 완전히 차단된 '밀폐훈증법'으로 소독을 실시한다. 종이, 섬유, 목재 등이 주요 소독 대상이 된다. 대체적으로 박물관에서는 정기적인 훈증소독을 하지만, 피해가 발생하면 부정기적으로 실시하기도 한다.

젠네 대사원을 그대로 옮겨

아프리카박물관의 독특한 건축물은 2003년 제주로 이사하기로 결정하면서 머리에 떠올랐다. 1985년 서아프리카를 여행하면서 보았던 말리공화국(Republic of Mali) 젠네(Djenne)라는 소도시에 있는 1200년대의 '젠네 회교대사원(Djenne Grand Mosque)'이 가장 인상에 남았던 것이다. 사원은 1988년 세계문화유산으로 지정된 세계 최대의 진흙 건축물이면서 북아프리카와 서아프리카의 전통 건축 양식을 함께 갖추고 있어 가장 아프리카적이다.

이 '그랜드 모스크(Grand mosque)'는 가로 55m에 높이 20m인데 진흙으로 지었다. 서기 1280년에 처음 건축되었고, 1834년에 폐쇄됐다가 1905년 재건되었다. 외벽 군데군데에는 1m 간격으로 '토론(Toron)'이라는 나무토막이 박혀 있어 매년 사원의 외벽과

아프리카 말리공화국 젠네 회교대사원(Djenne Grand Mosque)
1988년 세계문화유산으로 지정되었다.

제주도 서귀포시에 위치한 아프리카박물관
건물의 외관은 말리의 젠네 회교대사원을 그대로 옮겨서 건축하였다.

제주도 서귀포 아프리카박물관
건축 과정

내벽에 진흙 옷을 입히는 '크레피사주(Crepissage)' 작업 때에 발판으로 사용된다. 주로 종려나무가 쓰이는데, 이러한 나무 발판은 서부아프리카 사헬 지역에서만 사용되는 방법이다. 아프리카박물관은 젠네 대사원의 크기와 모양은 물론 토론까지 그대로 재현하려 애썼다.

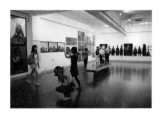

아프리카박물관 1층 전시장
사진작가 김중만의 작품이 전시되어 있다.

하지만 제주도의 아프리카박물관은 진흙으로 만들 수 없기 때문에 골조는 콘크리트로 하고 석회암과 시멘트를 섞은 경량 ALC 블록으로 외벽을 마감한 뒤 그 위에 우레아폼을 50mm 두께로 입혔다. 거기에 3mm 두께로 코팅을 하면서 진흙색을 입혔다. 이렇게 해서 젠네 대사원과 비슷한 색을 냈지만 진흙으로 만든 외벽 분위기를 만들기 위하여 제주대학교 조소 전공 학생들이 로프를 타고 쪼아서 요철을 연출하는 등 30년 이상 인테리어업에 종사한 한관장의 노하우가 총동원되었다. 공사는 2004년 1월 7일 착공하여 2005년 1월 20일에 완공하고, 개관했다.

누구도 젠네 대사원을 지어 본 경험이 없었기 때문에 예측이 어려웠던 점도 있다. 건축 당시 우레아폼과 코팅 등이 너무 완벽하게 시공되는 바람에 단열이 기대의 200%를 웃돌아 애초 냉난방 시설에 투입한 2억 원 중 1억 원은 헛돈을 쓴 셈이 되어 너무나 아쉬웠다는 한관장의 후회이다.

전체 박물관 공간은 3천 평에 건평 1,200평으로 이루어져 있으며, 700여 점을 전시하고 있다. 박물관은 멀리 주상절리(柱狀絶理) 부근의 푸른 바다와 한라산 백록담이 한눈에 보여 경관으로는 국내 최고의 박물관 중 하나로 꼽힐 수 있다. 이 아름다운 경관은 노을이 질 때 옥상에서 연출되는 숨막히는 장면이 백미이다.

아프리카박물관 지하 공연장에서는 세네갈에서 온 공연 팀이 매회 30분 정도 공연을 하고 있어 현지의 분위기를 연출하기 위한 입체적인 시스템을 갖추고 있다. 개관 후 우연히 남아공 · 세네갈

대사도 와서 보고 감동했다.

한관장이 아프리카박물관에서 실시하는 또 하나의 특이한 프로그램이 있다. 매주 일요일 아침 한경면의 조수교회 김정기 목사를 모시고 박물관에서 '관광객을 위한 예배'를 실시하는 일이다. 해외에서는 이미 여러 곳에서 하고 있지만 우리나라에서는 처음 실시하는 것으로, 휴양지에 와서 뜻하지 않게 예배를 보고 가는 관광객의 반응이 매우 좋다고 한다.

장애인과 아프리카 빈민을 위한 모금도 조금씩 이루어진다. 우선 '행운의 황금바위'에 던져지는 동전과 일요일 예배 헌금은 전액이 아프리카의 가난과 질병으로 고생하는 어린이들을 돕는 기금으로 전달된다. 2007년 여름에는 이 사업을 돕기 위하여 영화 '말아톤'의 주인공 배형진 군과 그 어머니를 보름간 초청하여 함께하는 교육 프로그램을 마련함으로써 상당한 반향을 얻었다.

아프리카에 완전히 미친 폐인이 되다

"아프리카에 심취한 저를 신기한 사람처럼 보던 아내가 아프리카에 매료되더니, 두 아들(윤빈, 성빈)도 아프리카에 빠져들었어요. 요즘 젊은이들 표현대로 하면 온 가족이 모두 '아프리카 폐인'이 된 셈입니다."

아프리카박물관 1층에 전시된 코뿔새 상
신화적인 동물이다. 큰 동물은 30m나 되는 것도 있는데, 말리공화국 마루카 부족이 제작하였다. 악한 영혼과 재앙으로부터 가족과 부족을 보호하는 수호신적인 역할을 한다고 믿었으며, 코몬도라고도 하였다. 주로 추장의 집 앞에 설치하였다.

미국에서 호텔경영학을 전공한 큰아들 윤빈은 박물관의 온갖 일을 책임지고 있고, 인테리어 디자인을 공부한 둘째 성빈은 박물관 부관장을 맡고 있으며 며느리도 도슨트·교육·아트숍 등 여러 가지 일을 맡고 있다.

"제주도에 오신 감회는 어떠신지요?" 그는, 숨김없이 말한다면

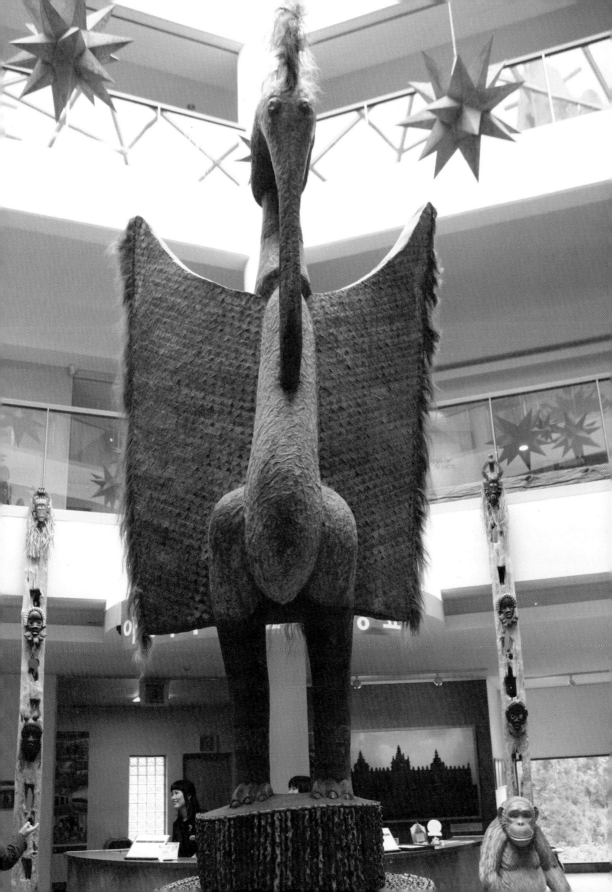

아프리카박물관의 실내 인테리어

박물관에 전시된 아프리카 원주민 모형

'반반' 이라고 말했다. 그 이유는 한관장 부부는 행복하나 육지에 살다 온 자식들과 직원 등 젊은 사람들이 일과가 끝나면 갈 곳이 마땅치 않아 답답해하는 것을 보면서 미안한 마음이 든다는 것이다.

제주 지역 박물관에서는 7월 15일부터 8월 15일 여름휴가 기간의 관람객이 1년 관람객 수의 30%를 차지한다. '황금의 30일' 이다. 그런데 이 기간에 비가 오느냐 안 오느냐에 따라 한 해의 운영 비용에 막대한 영향을 미친다고 한다. 소낙비라도 내려 주면 관광객들은 실내로 들어가려고 전시 시설을 많이 찾는다는 말이다. 그래서 매일 몇 명의 관람객의 들어올지 일기예보에 온 신경을 쏟는다고 한다.

그는 회원들과 함께 제주박물관협의회를 만드는 데 일조한 후 1,2대 회장을 맡고 있다. 그는 '박물관은 관광의 핵심적인 기지' 라는 생각으로 제주관광협회와도 긴밀히 협력하고 있다. 그러나 박물관이 제주에 많이 설립되는 것은 환영하지만 지나치게 영리를 목적으로 설립되는 것은 바람직하지 않다는 의견을 견지했다.

초기 박물관 설립 비용이 너무 많아 아직도 어려운 실정이라는 한관장. 전혀 의도하지 않았지만 내로라 하는 관광시설들과 경쟁해야만 박물관에 관람객이 찾게 되는 제주도의 특이한 상황에서 처음에는 상당히 당황했다. 이제는 조금씩 적응이 되어간다는 그는, 가장 하고 싶은 일이 무엇이냐고 묻자 '아프리카에서 기아에 시달리는 어린이들을 돕는 일' 이라고 했다.

"나에게는 고향이 세 곳입니다. 태어난 곳 평양, 대부분을 살았던 서울, 그리고 짧다면 짧지만 내가 평생을 마칠 곳 바로 제주입니다."

박물관 옥상에 서서 한라산 백록담에 걸린 흰 구름을 바라보면서 이렇게 말하는 한관장. 그러나 그의 마음속에 자리 잡은 또 하나의 고향이 있을 것이다. '아프리카….'

쇳대박물관 최홍규 관장

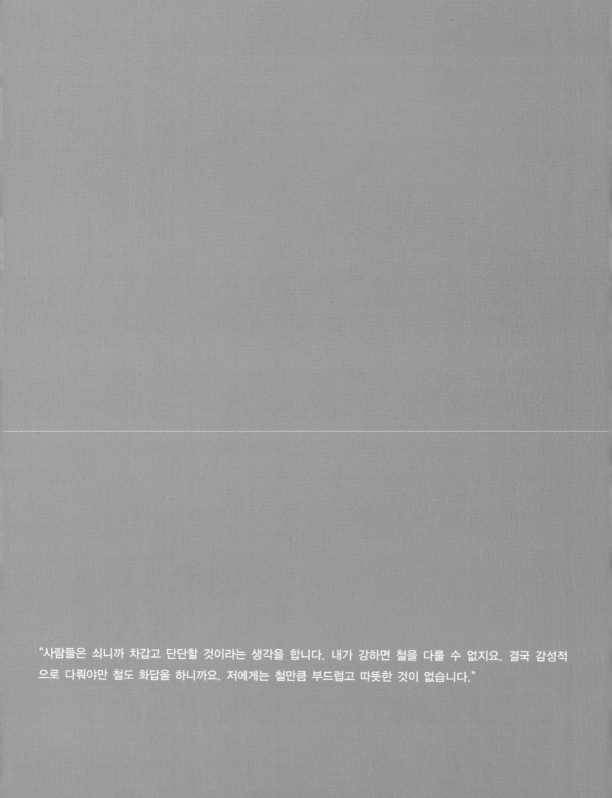

"사람들은 쇠니까 차갑고 단단할 것이라는 생각을 합니다. 내가 강하면 철을 다룰 수 없지요. 결국 감성적으로 다뤄야만 철도 화답을 하니까요. 저에게는 철만큼 부드럽고 따뜻한 것이 없습니다."

철(鐵)만큼 부드러운 것이 없다

쇳대박물관 최홍규(1957~) 관장. 1975년부터 줄곧 그는 철(鐵)과 함께 인생을 보내 왔다.

"수집벽이요? 어릴 때부터 물건 욕심이 좀 많기는 했어요. 오죽하면 결혼할 때 부모님한테 일절 신세를 지지 않았는데, 어머니가 쓰시던 새우젓독이 하도 맘에 들어서 그걸 그만 들고 나왔죠."

그러나 본격적인 수집 열망은 열등감에서 시작되었다. 학원비를 벌어 볼 요량으로 서울 중구 을지로에서 가장 큰 업체이던 '순평금속' 에 취직했고 그곳에서 권오상 사장을 만났다. 맡겨진 일은 청소와 간단한 심부름이었고, 월급은 한 달에 몇 만원 정도였다.

당시 순평금속은 일반 고객들이 물건을 주문하면 디자인을 하여 제품까지 직접 생산하는 회사였으며, 미군부대에 납품하는 등 상당한 안목을 가진 물건들을 생산하는 현대화된 수준이었다. 그는 철물이 단순히 판에 박은 듯한 실용적인 장식품이 아니라 얼마든지 새로운 창조가 가능하다는 것을 발견하고 철물작업에 점점 빠져 들어갔고, 아르바이트가 아닌 직장이 되어 버렸다.

하지만 친구들은 대학에 갔는데 자신만 낙오된 듯하여 답답하기 이를 데 없었다. 그러다가 마음을 달래고자 한동안 도심을 서성였고, 시간만 나면 황학동에 나가 온갖 고물을 구경했다. 순평금속 사장은 이러한 최관장에게 근검 정신과 철물에 대한 속성, 그 조형적 의미를 하나씩 가르쳐 주기 시작했다.

쇳대박물관
서울 종로구 혜화동 대학로의 마로니에공원 뒷길에 2004년 11월 개관하였으며, 국내외 자물쇠는 물론 민속품 등 4천여 점의 소장품이 있다. '대장간전' '두석장전' '남자를 위한 장신구전' '세계의 자물쇠전' 등 주목할 만한 전시를 개최해 왔다. 2008년에는 일본민예관 초청 특별전으로 '한국의 쇳대전' 을 개최하였다. 2009년에 뉴욕 코리아소사이어티에서도 전시 초대를 받았다.
쇳대박물관의 소장품은 열쇠도 있지만 주종은 자물쇠다. 최관장은 '서양은 열쇠의 문화지만 한국을 비롯한 동양권은 자물쇠의 문화' 라고 해석한다.

"처음에는 저도 철물이 하류 인생들이 오직 근육의 힘만으로 하는 단순 노동이라고 생각했지요. 하지만 직접 철을 다뤄 보니 그 유연함과 섬세함이 상상을 초월했습니다. 못 하나에도 철학이 담겼다고 생각하니 절로 신이 났어요. 그리고 가장 섬세한 손만이 불에 시뻘겋게 달궈진 철을 자유롭게 할 수 있다는 것을 깨달았어요. 실용과 감성적인 디자인이 함께 어우러져 철물과 조화를 이룬 것은 거의 필연인 것 같아요."

철물에 현대적인 조형의식을 가미

최관장은 최선을 다했고 당연히 매출도 상승했다.

"순평금속의 최과장이라고 하면 통했지요. 손님 1명이라도 놓치지 않기 위해서 매일 점심을 도시락으로 가게에서 때웠죠. 그리고 물건을 사지 않을 것 같은 손님에게도 늘 친절하게 대했습니다. 그 진심이 통한 것 같아요."

1987년 그는 권사장이 돌아가시자 다른 곳으로 스카우트되다시피 직장을 옮겨서 10개월 정도 근무했으나 적성에 맞지 않았다. 그래서 직장을 나와 독립하기로 마음을 먹었다. 1989년에 28평짜리 아파트를 담보로 하여 자금을 확보하고 부족한 부분은 순평금속 권사장 아들의 지원으로 강남에 '최가철물점'을 열었다.

"고객들에게 믿음을 주기 위해서는 이름만으로는 부족하다고 생각해 아예 성씨를 이름으로 내걸었죠. 자식들이 자라서 대를 이어주기를 바라는 기대도 있었고요."

최관장은 기술 수준에 머무르고 있던 철물에 현대적인 성격의 조형의식을 도입하였다. 창업을 한 때가 아시안게임과 올림픽 직후였기 때문에 시기적으로도 국민들의 의식구조가 달라지고 있던 때였으며, 무조건 오래 쓰고 튼튼한 것만 찾던 관점에서 더 아름다운 것, 조형적인 것을 찾게 되었다. 운도 좋았던 편이다.

10평 남짓한 조그만 가게였지만 그간 모은 컬렉션을 보여주고 완전히 다른 철물점을 만들었다.

"가게에 나무 마루를 깔고, 곳곳에 그간 사 모은 골동품을 장식했어요. 아름다운 '철물점'을 꿈꿨다고 할까요."

가게의 운영 형식은 '주문자 생산'으로 직접 상담을 통하여 제작하였고, 철과 조형의식, 그리고 인테리어 세 가지를 넘나드는 물건들을 제작하기 시작했다. 결국 반복되는 기술에서 창조적인 예술 세계를 통섭하는 구조를 구사하면서 주문이 쇄도하기 시작했다.

청담동의 한 카페에서 주문 받은 재떨이를 당시로서는 획기적인 모양으로 만들어 주었다. 그런데 문제가 발생했다. 손님들이 하루에도 몇 개씩 재떨이를 훔쳐간다는 것이었다. 적지 않은 돈을 지불한 카페 주인은 최가철물점으로 전화를 해서 하소연을 하더라는 것이다. 그래서 최관장은 이렇게 말했다.

"솔직히 누가 훔쳐갈 것이라는 전제하에 만들었어요. 그러니 전혀 놀랄 일은 아니지요."

결국 최관장은 금속 재떨이가 소모성이라고 보았고 누구나 가져가고 싶은 것을 만들어야 한다는 생각으로 작업에 임했던 것이다.

최가철물점의 새로운 아이디어는 성공했고 상당한 흑자를 내기 시작하였다.

앤티크에서 조형미를 배우고…

대부분의 박물관장들이 그러하지만 사실 최관장의 수집벽은 모자에서도 단연 수위권이다. 친구인 헤어디자이너 이철 씨가 해외를 다녀오는 길에 사다 준 털모자가 계기가 되었고, 30대에는 '철물업계의 서태지'로도 불릴 정도였다.

처음에는 토기도 생각하고 목가구도 생각했으나 결국 독특한 자물쇠를 수집하기로 한 그는 대학생 친구들을 피해 혼자 황학동을 구경하고 조금씩 사모으다가 전국 방방곡곡을 돌아다니며 4천여 점을 수집하게 된다.

당시 최관장이 구경하고 다니던 앤티크들은 그에게 많은 영향을 미쳤고, 그곳에서 선인들의 조형 의식과 손으로 만들어지는 기교, 감각 등을 익히게 되었다. 생활도 안정되고 수집한 물건들이 꽤 늘어나 보존에 한계를 느끼게 되자 한동안 망설이다가 결국 박물관을 시작하게 되었다.

"한국 가구는 자물쇠를 통해서 완성되지요. 자물쇠는 기술이나 조형성에서 세계 어디에 내놓아도 손색이 없으나 기능을 제외하면 단순히 고철 조각 이상의 무엇도 아니었지요. 매우 안타까웠습니다."

처음 박물관 건립을 생각했을 때 반대 의견이 압도적이었다. 특히 위치 선정은 더욱 마음에 들지 않는다는 것이었다.

쇳대박물관
2003년 서울 종로구 혜화동에서
개관하였으며, 건물은 승효상 씨가
설계했다.

"제 시작이 그랬듯 중심이 아닌 주변에서 시작해 보자는 배짱이
었다고 할까요?"

건립은 대지 구입부터 시작해서 설계, 건설까지 5년 정도 걸려
2003년 11월 3일에 오픈했다. 4천여 점의 소장품 중 특히 농기구
나 대장간 용품이 몇천 점에 이른다. 또한 한국에 남아 있는 것으
로 추산되는 혼수용 열쇠패 100여 개 중 20여 개가 박물관 소장
품이다.

건물은 건축가 승효상 씨가 맡았고 벌겋게 녹슨 내후성 강판이
대학로 뒤켠의 또 다른 볼거리로 자리 잡았다. 그는 박물관 운영
을 무엇인가 움직임이 샘솟는 새로운 스타일의 전시 기획으로 기
존의 박물관 정형을 탈피해 보고 싶었다. 굳이 말한다면 미술관+

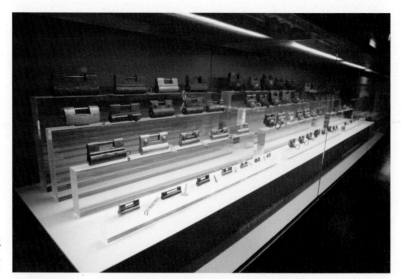

쇳대박물관 전시실
잊혀 가는 옛 자물쇠 등을 전시하고
있으며, 4천여 점이 소장되어 있다.

박물관 스타일의 복합적 기능으로서, 유물은 박물관이되 전시 방식은 미술관의 설치미술을 보는 듯한 착각을 불러일으킬 정도의 기획전을 추구하였다.

　"국공립과 달리 사립은 자유롭다는 것이 좋았어요. 전시 형태에 제약을 받지 않아 아예 두 전시장을 특별전으로 꾸미고 한 전시장만 상설로 했지요."

　상당한 반응이 돌아왔다. 특히 '대장간전' '두석장전' '남자를 위한 장신구전' '세계의 자물쇠전' 등은 관람객이 많이 다녀갔고, '대장간 장인들의 문화'에 대한 새로운 해석을 가능케 하였다.
　또한 도쿄의 일본민예관에서 2008년 9월부터 11월까지 '한국의 쇳대' 특별전을 열어 해외에서 우리 문화는 물론 쇳대박물관의 소장품이 알려지는 계기가 되었다. 이 전시에서는 현존하는 최고의 자물쇠이자, 고려시대 왕실에서 사용된 것으로 추정되는 '금

동연화문 자물쇠'를 비롯하여 국보급 문화재와 자물쇠, 빗장, 열쇠패, 노리개 등이 소개되었다.

주인 잘 만나면 명품?

2003년 처음 박물관을 열고 보니 운영이 문제였다. 박물관 운영비를 언제까지나 회사에서 가져올 수도 없고 가진 재산도 한계가 있어 1층에 카페도 오픈해 보고, 2층에 아트숍도 열어 보는 등 노력을 다했지만 쉽지 않다는 것을 절감했다. 결국 최관장은 2008년 1월 '최가문화'를 설립해 박물관 운영을 위한 새로운 실험에 들어갔다.

어떤 성과를 보일지 다른 관장들의 관심을 모으는 것은 바로 이 경영 부분이다.

"첫눈에 '저건 내거다' 싶은 것을 사면 한 달은 배부르고, 1년은 행복합니다. 홧김에 서방질한다죠. 제 경우는 홧김에 수집해요. 여기에 아무리 하찮은 물건도 주인을 잘 만나면 명품이 되는 것 아니에요? 안 해본 사람은 모르지요…."

최관장의 수집벽, 장인으로서 박물관을 설립하기까지 여정을 말해 주는 한마디이다.

"컬렉션이요?" 어떻게 유물을 수집했느냐는 말에 그는 독특한 방식을 사용했다고 한다. 박물관을 세우기 10년 전부터 많은 사람들에게 입소문을 냈다. 열쇠 박물관을 할 텐데 유물을 구한다고 많은 거간꾼들에게 알렸더니 전국에서 내로라 하는 거간꾼들이 몰려들었다.

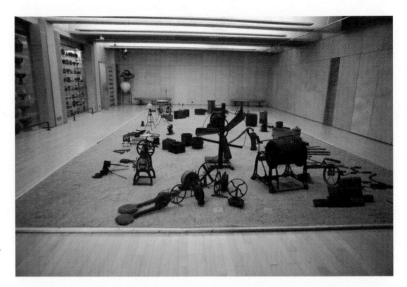

쇳대박물관
2009년 1월 쇳대박물관 소장 근 ·
현대 유물전인 "보물상자" 전

　그 당시는 토기 한 점을 사면 고맙다고 열쇠 한 개를 덤으로 주
던 시절이었다. 결국 거간꾼들이 한 부대씩 가져오는 것을 무조
건 다 사버리는 식으로 컬렉션을 보강하였다. 매우 비싼 가격을
요구하는 경우도 있었으나 크게 문제 삼지 않고 샀다. 그 중 좋
은 것도 있었고 버릴 것도 많았다고 한다.

　한번은 시골 골동상을 들렀다가 꽤 좋은 옛 자물쇠를 보았다.
가격을 물으니 30만 원 정도 할 것을 100만 원이나 불렀다. 고개
를 갸우뚱하다가 결국 한번 지나가면 다시는 기회가 없는 것이 문
화재 수집의 속성이라는 것을 누구보다도 잘 아는 그는 아무리 깎
아도 값이 내려가지 않아 할 수 없이 덥석 구입하고 말았다. 그런
데 물건을 들고 돌아서려니 그 주인이 슬쩍 웃으면서 말했다. "최
가철물점 주인이시지요?"

"디자인은 편안해야 하지요"

"황학동을 다니면서 골동을 대하고 그곳에서 안목을 길러 디자인 감각을 가진 것이 다일까요?"

그가 남다른 디자인 감각을 지니는 비결에 대하여 물었다.

"물론 전부가 아니지요. 순평금속 시절 미군부대에 납품하러 가면서 미국 건축 전문지 〈아키텍처 다이제스트 Architecture Digest〉를 보게 된 것이 큰 행운이었습니다."

당시 〈아키텍처 다이제스트〉는 건축과 디자인 등을 소개하는 잡지로서 미군부대에서 판매하고 있었는데 매월 팔리지 않은 것들은 표지만 뜯어 버리고 폐기하는 통에 달마다 몇 권씩 구할 수 있었다.

문장 해독은 어려웠지만 그림들을 보면서 감각을 익히게 되었고 자신도 모르게 첨단 디자인에 눈을 뜨는 데 많은 도움이 되었다. 또 한 가지는, 북한산 자락 지축리에서 어린 시절을 보냈는데, 아름다운 사계절을 바라볼 수 있는 자연의 추억이 감성적인 면을 길러 나가는 데 많은 도움이 되었다고 한다.

그래서일까, 그는 어릴 적 크리스마스 시즌에 연극 무대에 서고 싶어 교회를 다니다가 그 연극반에서 두각을 나타냈는데, 만약 철물장이가 아니었으면 배우가 되었을 것이라고 말했다. 2005년 4월 예술의전당 극장에서 발레극 '해적'에 1주일간 출연하기도 했고, 2006년 6월에는 아르코예술극장에서 열린 연극인복지재단의 연극 '당나귀 그림자 재판'에 '카메오'로 출연한 적도 있다.

"Good Design이란 어떤 것일까요?"

"편안해야 하지요."

2000년 6월 그는 소격동의 예맥화랑에서 철물 분야에서는 처음 초대전을 열었고, 여전히 박물관의 기획전 때마다 새로운 디스플레이 기법을 구사하면서 기존 전시 방식에 신선한 자극제를 선사하고 있다.

"철물과 공예는 종이 한 장 차이 아닐까요? 그것을 바꾸는 작업을 했다고나 할까요…."

시안미술관　변숙희 관장

"시안(Cyan)은 아주 맑은 하늘색을 뜻합니다." 자연 속에 파묻힌 미술관. 삶에 지쳐서 맑은 하늘이 그리운 사람들에게 또다시 미술관이라는 장을 열어 쉼터를 제공하려는 그들의 마음이 더 맑아 보였다.

대구에서 35분 정도 자동차를 타고 시골길로 접어들면 경북 영천시의 시안미술관에 도착하게 된다. 리 단위나 될까? 마을 어귀쯤 되는데 미술관을 들어서자마자 아름드리 나무들이 서 있고 흡사 거대한 조각품과 같은 삼각형 지붕의 미술관과 함께 널찍한 잔디마당과 조각품들이 눈에 들어온다.

슬쩍 꿈이 생겼습니다

변숙희(1955~) 관장은 대구에서 국문학과를 나와 KBS대구방송국에서 프로듀서로 일한 방송인 출신이다. 부군 김일근 씨 역시 언론인 출신으로 미술과 인연을 맺은 것은 매우 오래 전 일이다. 김일근 씨는 방송국에 근무하면서 15년 동안 미술 분야를 담당하는 문화부 기자를 오랫동안 하였고, 변관장 역시 교양프로그램에서 미술과 인연이 있는 프로를 제작하면서 작가들의 세계를 이해하게 되었다.

두 사람은 미술애호가로서 즐겨 전시장을 찾았고, 한 발짝 나아가 작품을 컬렉션하면서 상당수 작품을 소장하게 된다. 취미 단계에서 애호가로, 다시 미술품 컬렉터로 변신해 온 것이다. 그러던 중 가까운 친구가 사진과 카메라를 매우 많이 소장하고 있어 우연한 기회에 의기투합하여 '미술관을 만들자' 는 생각이 발동했다.

"작품을 몇십 점 소장하다 보니 장소도 한계가 있고, 슬쩍 꿈이 생겼습니다."

처음에는 대구 팔공산을 생각하고 여러 차례 둘러보았으나 마땅한 땅도 없고 해서 폐교를 활용하면 더 효율적인 공간 활용이 가능할 것이라고 판단했다. 그래서 휴일이면 대구 근교를 놀아다니기 시작했는데, 몇 달 동안 두 채의 교사가 불에 타서 잿더미로 변한 것을 목격했다.

당시만 해도 '이농' 이 급속히 진행되어 폐교가 많이 생기던 시점이었는데, 방치된 교사에 아무나 들어가 불을 피우고 잠을 자거

시안미술관
경북 영천시 화산면 가상리에 위치하고 있으며, 화산초등학교 가산분교장을 리노베이션해 미술관을 설립했다. 7천여 평의 대지에 총 4,200평의 잔디가 깔려져 있다. 지역에 위치한 사립미술관으로서 주목할 만한 기획전시를 개최해 왔다.
주요 전시로는 '설치미술 비엔날레' '영천아리랑 예술제' '미디어플러스' '스페이스 프로젝트' '민화, 어제와 오늘' 등과 '한국 현대미술, 미래를 위한 검토와 제안' 이라는 제목으로 국내외 패널들을 초청해 국제미술 컨퍼런스를 개최한 바 있다.

나 생활을 하다가 부주의로 불이 난 것이었다. 일제 강점기에 지어진 건물을 그대로 유지해 온 곳은 나무재료가 많아 더욱 위험했다.

지자체나 지역민, 교육 당국에서 마땅한 처리 방법을 놓고 고민하던 과도 단계였고, 폐교를 지키려는 사람은 없었다. 이러한 현실이 매우 안타까워 한결 더 애착심이 발동했다.

"처음에는 대구 팔공산에 미술관을 준비했어요. 그런데 막상 미술관을 지으려니 규제도 복잡하고, 여건도 마땅치 않더군요. 설계하고 건축하는 비용도 만만치 않았고요. 그래서 안타깝게 잊혀가는 폐교를 활용하자고 남편과 의견을 모았어요. 이곳저곳을 찾아다니다가, 지금 이 자리의 폐교를 찾아낸 거죠. 노을이 질 무렵에 이곳을 찾았는데 어찌나 아름답던지…."

세 가지의 고민과 현실

변관장 부부는 의기투합한 지인과 함께 1999년 3월 1일 폐교된 영천시 화산면 가상리 화산초등학교 가상분교를 3년간 임차하였다. 3년간은 전체 리노베이션 작업 과정의 1단계인 셈인데 처음 입주를 하면서 가장 큰 고민은 세 가지였다. 첫째는 미술관을 운영하기 위한 전문 지식을 확보해 가는 일이었다. 더구나 아들 현민 군도 컴퓨터공학을 전공한 터라 변숙희 관장은 관련 책자를 독파하면서 홍대에서 학점은행제로 서양 미술과 관련한 다양한 과목들을 신청하여 4년 가까이 수학하였다. 턱없이 부족했지만 그래도 기초적인 지식을 섭취하는 데 도움이 되었다.

둘째는 어떻게 아름답고도 미술관다운 공간으로 시설을 할 것인

화산초등학교(花山初等學校)
경북 영천시 화산면 유성리에 있던 공립 초등학교. 1929년 개교하였으며, 1948년에 가상분교장 설립 인가를 받고 1951년 가상분교장을 화산동부국민학교로 분리하였다. 그러나 1994년 9월 화동국민학교가 가산분교장으로 격하되어 편입되었다가 1999년 3월 1일 폐교되었으며, 4월 1일 시안미술관에 불하되었다. 교훈은 '꿈을 품고 노력하는 슬기로운 어린이'였다.

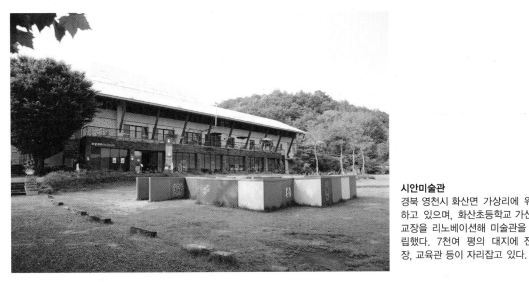

시안미술관
경북 영천시 화산면 가상리에 위치하고 있으며, 화산초등학교 가산분교장을 리노베이션해 미술관을 설립했다. 7천여 평의 대지에 전시장, 교육관 등이 자리잡고 있다.

가였다. 이 부분은 이미 많은 면에서 의기투합해 온 지인에게 의지하여, 1~2년간 공사가 진행되었다.

셋째는 주민과의 융화였다. 그들의 삶과 의식을 이해하는 것도 중요했지만 그들과 하나가 되어야 한다는 생각으로 나름의 노력을 기울였다.

"우선 상당수 마을 행사에 다소간의 지원을 하게 되었고, 대화를 통하여 미술관의 기능과 지역에 미치는 긍정적인 영향 등을 소개하려고 노력했지요. 그러나 막상 불하를 받으려고 하니까 갑자기 몇 분의 표정이 변하는 거예요."

한참 후에 들은 말이지만 그들은 다른 폐교들에서 있었던 부정적인 사례들을 떠올리며 결국에는 '물과 기름'처럼 마을의 정서를 해칠 것이라고 생각했다는 것이다. 특히나 행사를 한답시고 동네 주민들에게 '위화감'을 조성하고, 농번기에 주민들은 구슬땀

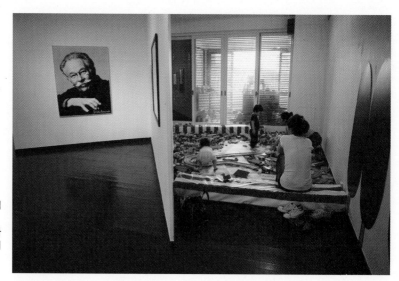

시안미술관 어린이 교육 프로그램 진행 모습
본관 1층에 어린이미술관을 개설하여 지역의 어린이 미술교육에 많이 기여하고 있다.

을 흘리고 있는데, 한가하게 추수하는 장면을 스케치나 하고, 술 냄새나 풍기고 다니는 것이 못마땅했다는 것이다.

실제로 몇 군데 폐교가 '굿당'으로 쓰이기도 하고, 그대로 방치되어 '귀곡산장' 같은 몰골을 하는 경우도 적지 않았다. 그들의 반대가 어느 정도 이해는 갔지만 몇몇 주민들로부터 받은 상처는 미술관을 건립하려는 의지에 찬물을 끼얹었다.

하지만 그대로 있을 수는 없었다. 미술관을 건립할 예정이라면 당연히 임차만으로는 불안정했다. 언제 나가야 할지 모를 상황에서 무조건 수억 원씩 들여 시설을 보강할 수는 없었다. 답답한 심정이었다. 그런데 이번에는 또 다른 일이 벌어졌다. 의기투합하여 미술관을 함께 시작했던 지인과 심각한 의견 차이가 발생했고, 자칫 잘못하면 그간의 일들이 백지화할 지경에 이르렀다.

그러나 변관장 부부는 '친구 잃고 미술관마저 잃는다면 그런 비극이 어디 있을까' 생각하고 그 친구가 전체를 인수하여 운영하도록 하는 것이 마음 편할 것 같다고 결정했다. 하지만 이미 부도가

나 있던 그 친구는 운영할 처지가 아니어서 그마저도 마음먹은 대로 되지 않았다.

시안미술관 어린이미술관
본전시실과 별도로 어린이들을 위한 프로그램을 시행하고 있다.

떠올리고 싶지 않은 기억

이미 상당 부분 예산이 투입되어 리모델링이 이루어졌고 미술관의 면모를 갖추어 가고 있던 터라 이러지도 저러지도 못할 지경이었다. 양자 간에 타협점을 찾느라 시간을 끌다가 상당한 불이익을 감수하고 최종적으로는 변관장 부부가 미술관을 단독으로 운영하게 되었다. 이 부분에 대하여 변관장은 '떠올리고 싶지 않은 아픈 기억'이라고 여백을 남긴다.

3층 전시장. 박충흠 작품을 전시했다.

우여곡절을 겪은 후 미술관 전체를 책임지게 된 변관장은 어떻게든 폐교를 매입해야만 모든 계획을 실천할 수 있었다. 바로 그때 교육청에서 '입찰 방식'으로 폐교를 매입할 수 있는 규정이 발효되었다. 그리하여 2002년 입찰에 성공했고, 그간 준비해 온 리노베이션 공사가 2단계로 접어들면서 마무리를 하게 되었다.

2009년 개최된 김호득 개인전

"처음 임차 후 공사가 진행되다가 슬럼프에 빠졌고, 다시 2002년 매입 후에는 누가 보아도 보기 좋은 모습으로 오픈하자고 생각했어요. 작가와 미술관, 관객 사이의 상호 작용을 어떻게 할 것인가 하는 과제가 항상 어려운 숙제였지요. 그런데 누구도 생각하지 못했던 '자연 속에 자리한 미술관'이 어떨까 하는 상상을 하게 되었습니다. 그 자체가 벅찬 감동이었습니다."

변관장은 2004년에 2단계 리노베이션을 완성하고 시안아트센터로 개관한 후 그 해 12월 정부에 제1종 미술관으로 등록했다. 대

구·경북을 통틀어 첫 등록 미술관이다.

전체 부지는 7천여 평이며, 건물은 건축가 홍기석 씨가 처음 기초적인 리노베이션 작업을 진행하면서 거대한 지붕과 빔을 이용하는 기법을 도입했다. 그러나 2~3년 후에는 변관장과 식구들의 힘을 합쳐 그들의 아이디어로 다시 2단계 공사를 하여 오늘의 미술관을 완성했다.

그래, 나는 이방인인가?

"처음 생각과는 너무나 달랐지요. 경상북도 영천은 대구와 가깝다고 생각했지만 문화적으로는 너무나 척박했어요. 하기야 대구에도 시립 미술관 하나 세울 엄두를 내지 못했을 때였지만요. 처음에는 주민들조차 희한한 눈으로 이방인처럼 바라보는 것을 보고 아차 싶었습니다. 그 고초를 다 말해서 무슨 소용이 있겠습니까?"

"폐교라는 조건이 어떻게 작용했을까요? 드문 사례인데요." "폐교를 임차해 보니 전시장을 구성하고 운영하는 데 제약이 많았어요. 우선 기존 골조를 활용하는 것이 매우 도움도 되었지만 결국 다 다시 지었다고 할 정도로 힘겨운 작업이었습니다. 말이 리모델링이지 실제로는 다시 지은 건물이라고 보셔도 됩니다."

변관장은 방송국에서 퇴직하고 미술관에 매진하면서 지역에 위치한 미술관으로서는 국내 어느 곳에서도 만나기 힘든 미술관의 면모를 구축해 가기 시작했다.

특히나 폐교라는 이미지가 미술관의 전시 작품과 잘 안 어울리는 것 같아 초기에는 '학교 건물'이라는 인상을 지워 버리려고 전

체를 가리고 칠을 하면서 리모델링에 총력을 기울였다. 교실 벽들을 트고 천장의 높이를 조정해 전시 공간으로 변모시키고 바닥을 모두 교체해 가면서 창문을 새롭게 설치하니 누가 보아도 학교 건물이라고 보는 사람이 없을 정도였다.

그러나 어느 순간 변관장은 그러한 일들이 무의미하다는 생각을 했다. "어느 부분에서는 폐교라는 의미를 굳이 숨길 필요가 없다고 보았어요. 그래서 요즈음은 그대로 놔두는 곳이 많습니다." 그녀는 '지나온 세월 위에서 순수한 모습' 그대로를 보여주고 싶다는 의지를 어필한다.

'폐교와 미술관' 양자가 모두 서로를 이방인처럼 보았던 상황에서 이제는 자연스럽게 악수를 청하고 동행을 하기 시작한 것이다.

폐교를 이용한 가장 아름다운 미술관

시안미술관은 2005년 한국여행작가협회로부터 '폐교를 활용한 가장 아름다운 미술관'으로 선정됐고, TV 드라마 촬영지로 각광받는 등 영천의 관광명소로 떠오르고 있다. 특히나 미술관 앞 3,200평, 옆 동산에 700여 평의 잔디밭은 가족 나들이 장소로 적합하고, 주변 10여 그루의 고목도 미술관에 고풍스런 분위기를 더해 주고 있다.

리 단위 폐교를 이용한 미술관 건립 자체가 매우 어려운 결정이기도 하지만 이토록 아름다운 공간을 연출하게 된 것은 순탄치 않았던 설립 과정에서 고난을 이겨 온 그녀의 끈질긴 집념이 낳은 결과이기도 하다.

2005년부터는 드디어 본격적으로 미술관 운영에 진입했다. 그러나 변관장과 부군이 모두 미술이나 미술관 전공자가 아니었고

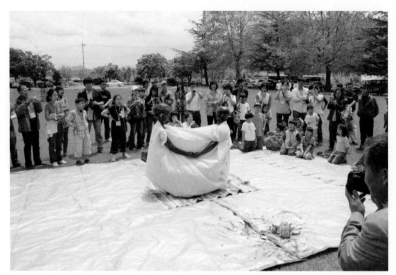

시안미술관에서 펼쳐진 '시민을 위한 퍼포먼스'
지역의 문화 보급과 공유를 위한 다양한 공연, 음악회 등을 개최해 왔다.

아이들도 마찬가지였다. 변관장은 생각했다.

"한다면 하겠지만 굳이 어설픈 기획을 할 용기가 없었지요."

그토록 갈망하던 미술관이 완공되었지만 아이러니컬한 현상이 벌어진 것이다. 결국 프랑스에서 유학한 박소영 큐레이터 등 외부에서 전공자를 초빙하여 기획을 맡기고 그들과 협력하여 전시를 진행하기로 했다.

당시 주요 전시는 미술관 등록기념 기획전으로 '오색의 꿈, 전통자수 베갯모전'을 시작으로 1회 '시안미술관 설치미술비엔날레'와 대구경북 현대미술 기획으로 '현대미술 현재전_Contemporary Art, Now' 등을 개최하였다. 2005년 6월 10~30일 '시안미술관 영천아리랑예술제'에서는 작품 전시와 함께 음악 공연으로 안치환, 이동원, 코리안 팝스 오케스트라가 참여하는 등 공연 행사를 본격화함으로써 복합 공간으로서의 새로운 위상을 구축해 가기

2005년 6월에 열린 시안미술관 영
천아리랑 공연

시작했다.

자신감이 붙은 변관장 가족은 작품에 대한 깊은 안목과 작가 섭
외 등은 다소 부족했지만 적어도 전시 기획 과정 조율, 사회적 파
장과 교육, 홍보 등에 대해서는 누구 못지않은 전문가 수준으로
진행해 갔다. 대표적인 사례로 2005년에 시도된 '영천아리랑' 재
조명은 부군의 지원과 노력이 절대적이었지만 사람들이 크게 인
식하지 못하고 있던 영천아리랑의 존재와 의미를 되찾아 가는 계
기를 부여함으로써 지역사회로부터 집중적인 조명을 받았다.

여기에 시안미술관이 짧은 시간 동안에 연간 7~8회의 기획전
을 개최하고 대구·경북 지역에 인지도를 높이게 된 것은 변관장
이 '이슈'가 될 수 있는 자료를 사전에 준비하고 '보도자료'를 철
저히 제공하는 등 전시와 연계한 윈윈전략을 구사한 것이 큰 도
움을 주었다.

와- 이 시골에 미술관이!

영천이라는 척박한 지역에서 처음 미술관을 열었을 때 관람객이나 주변의 반응이 매우 궁금하였다. 더군다나 서울에서도 관람객과 교감하기 어려운 동시대 작가들의 설치미술이나 미디어 등 현대미술 사조가 중심이 되는 작품들을 전시할 때는 궁금증이 더욱 컸다.

"설치미술 전시를 몇 번 할 때마다 관람객들이 전시장을 둘러보고 자꾸만 '작품은 어디 있느냐'고 물었어요. 그리고 이걸 왜 하느냐고 묻곤 했어요."

다음은 방문객들의 충고와 간섭이 뒤엉킨 조언들이었다. 특히 지인들의 경우 도와준다고 하는 것이 오히려 가시가 되어 상처를 입히는 경우가 많았다. "리모델링이란 이런 게 아니다. 왜 이렇게 했느냐? 전시 공간을 당장 바꾸고, 유리벽을 제거하고…작품을 바꿔 걸어야 한다. 이상한 물건이나 전시하자고 그 고생을 하느냐, 친구로서 진정으로 말리고 싶다. 몇 년 못 갈 것이니 내기를 하자." 온갖 희한한 말들을 다했다.

"때로는 자존심도 상하고 너무한다 싶은 사람도 있었지요. 누구는 몰라서 못하는 것일까요? 제한된 예산과 말할 수 없는 아픔을 가진 설립 과정을 설명할 수도 없고, 손님들이 다녀가면 속이 상해서 마당에다 대고 큰소리를 질러 본 적도 있지만 돌아서면 목이 메었어요."

각오는 했지만 '실생활과는 아무런 관련이 없는' '자기 개인적 취미 생활' 정도로 여기는 사람이 부지기수였고, 고생한 것을 조금이라도 말하면 믿는 것은 고사하고 누가 하라고 그랬냐는 표정을 짓는 사람도 많았다. 물론 "와! 이 시골에 이 정도 미술관이 있다니" 하면서 눈이 휘둥그레져서 가는 관람객도 적지 않았다. 그러나 이러한 관람객은 20%에도 못 미쳤다.

마치 ET를 구경하는 표정으로 살금살금 들어오는 사람들도 있고, 어떤 사람들은 미술관 정문 앞에서 안을 기웃거리다가 뭐하는 곳인지를 살펴보고 그냥 돌아가 버리는 경우도 있었다. 매일 고민에 고민을 거듭하다가 구성원들과 논의를 거쳐 획기적인 결정을 하였다. 이번에는 대문을 없애 버리기로 결단을 내렸다.

대문 없는 미술관

누구나 들어오고 접근을 쉽게 하기 위해서였다. 2006년의 일이었다. 여기에 초기 3년 간은 무료로 모든 시설을 개방했다. 그 효과는 곧바로 나타났다. 휴일이면 가족 단위 관람객이 잔디밭에 빈틈이 없을 정도로 2천~3천 명이 다녀가는 날도 적지 않았다. 매우 반가운 일이었다.

그러나 도저히 경비를 감당할 수 없어 2007년부터 전시장만 한정하여 미술관 입장료를 받게 되었는데, 어이없게도 건물 밖의 잔디밭에는 사람들이 붐비고 있는데 전시장에는 몇십 명만 입장하는 대조적인 장면이 연출되었다.

"일요일날 승용차가 두 대 들어오더니 이번에는 봉고차가 오는 거예요. 앞차들은 두 가족이고, 뒷차는 아이스박스 등 음식물을 엄

청 실어가지고 와서 고기를 굽고 난리도 아니었습니다. 술에 취한 유흥객으로부터 이를 제지하는 직원들이 두들겨 맞기도 했습니다. 전시장도 그렇지만 아트숍과 2층의 레스토랑에는 아무도 없는데 잔디밭만 붐비니 머리가 아팠습니다."

"섭섭했지요. 그 한계를 넘어설 수 있을 때 성숙한 문화가 가능하다는 생각을 하고 있었지만 말입니다. 그런데 이렇게 많은 사람들이 들어오니 이번에는 쓰레기 문제가 발생했어요. 매일 대대적인 청소를 해야 하는 것도 그렇지만 음식물 쓰레기를 분리해 주는 제도가 시골에는 없었지요. 참 답답했습니다."

결국 커다란 음식물 전용 봉지를 사다가 쓰레기를 담아 매일 대구로 싣고 가는 일을 2년이나 하게 되었다. 그럴 때마다 냄새를 참으며 운전해야 했다. 음주운전 단속 경찰들이 차에서 나는 희한한 음식 냄새를 맡고 분명히 음주했을 것으로 보고 측정기를 들이대지만, 전혀 미동도 없는 것을 보고 고개를 갸웃거렸을 정도였다.

미술관 경내 개방은 반대 의견이 만만치 않아 난관에 처했다. 연일 회의를 했으나 아들과 딸 두 아이가 참여하는 6명의 구성원들은 의견이 반반이었다. 관람객이 많은 경우는 쓰레기가 작은 차로 한 차씩 될 정도였다. 급기야는 아이디어를 내어 소각장을 조그맣게 만들고 태워 버리기 시작했다. 그랬더니 이번에는 한 관람객이 이를 사진으로 찍어서 인터넷에 올리고 함부로 불을 지르고 불법 소각을 할 수 있느냐고 항의하였다.

전시 기획도 쉽지만은 않았다. 대부분은 작가들과 하나가 되어 전시를 기획하고 진행 과정을 함께하지만 몇 명의 청년 작가로부터 받은 실망도 많았다는 그녀의 회상.

"하루는 한 어린이가 작가의 설치작품을 가지고 놀았습니다. 실타래 같은 것인데, 온통 실을 풀어서 엉망을 만들어 놓았지요. 작가가 이를 알고 매우 화를 내면서 즉각 원상 복구를 요구하였습니다. 결국 처음 도록 사진을 보고 그대로 해놓느라 밤을 새워 3명이 실 한 올씩을 맡아서 다 그대로 복구했지요. 그 젊은 여성작가는 자기 친구와 함께 와서 연신 담배를 피워 물고 구경했지요. 여기까지는 참을 수 있었습니다. 그런데 전시 종료 후 일주일이 지나 작품을 가져가라고 연락했더니 그 작가는 '가져올 필요 없으니 적당히 알아서 없애 버리세요' 라고 했습니다."

이제는 잔디밭에 앉아서 식구들과 즐겁게 뛰노는 아이들을 보면 평화롭게 보인다는 변관장. 모든 일에는 시간이 필요하다면서 그녀는 동네에서 그토록 매입을 반대하던 사람들도 이제는 '썩은 못이라도 구해 달라카믄 발 벗고 나서겠다'고 할 정도로 가까운 친구가 되었다고 말한다. 미술관에서도 친지들까지 소개하여 마을에서 나는 농산물을 판매하는 데 앞장서고 직거래를 위하여 노력하고 있다.

뿐만이 아니다. 4천여 평에 이르는 잔디밭 전체를 관리하고 풀뽑기 등을 해야 할 때는 물론 마을 주민들에게 부탁하고 제초제를 뿌리거나 꽃밭을 가꾸는 등 소소한 일들을 할 때도 마을 어른이나 청년들에게 의지해 왔다. 그들도 이제는 스스럼없이 미술관 일에 발 벗고 나선다.

이사 온 지 10년 만에 주민이 되다

작품 수장고를 옮길 경우나 기획전 때 일손이 모자라 마을 청년

들에게 부탁할 기회가 있었는데 그들은 미술관 직원들이 작품을 소중히 다루는 것을 보고 "도대체 이해도 할 수 없는 작품들을 뭐 저리도 까다롭게 하는교?" 하면서 고개를 갸우뚱했다.

그러나 쉬는 시간에 계단에 앉아 큐레이터가 작품을 놓고 하나씩 설명을 해주자 모두가 고개를 끄덕였다. 처음 마을에 미술관이 들어오는 것을 반대했던 청년들도 진정한 문화시설이라는 사실을 깨닫고 안심하는 눈치였고, '영천아리랑' 재조명 등 큰 행사들을 돕게 되면서부터는 더욱 친밀해졌다. 그리고는 자신들의 마을 위치를 설명할 때 이전에는 '가상분교 바로 옆에'라고 말했지만 '시안미술관 바로 옆에'라고 말하면 더욱 쉽게 알아듣는다고 말하면서 문화마을 신청을 할 때도 매우 유용하게 활용했다는 말을 해주었다.

"그 중 몇 분은 이미 작품을 운반하는 일에 준전문가가 되었어요. 회화도 그렇지만 브론즈 조각 등을 옮길 때는 남자들이 없이는 도저히 불가능하지요. 그런데 이제는 웬만한 작품들은 그 분들이 알아서 척척 도와주십니다. 든든한 마을 큐레이터 분들이에요. 이사 온 지 10년 만에 이제야 제가 가상리 주민이 된 셈이지요."

'마을 큐레이터?' 새로운 단어를 창조한 그녀의 친화 노력은 군부대에까지 이어졌다. 아들이 군대에 갔을 때 군인들을 보면 모두가 아들 같아 보였다. 미술관 근처에는 3사관학교, 특공여단, 항공대 등 부대가 많아 야밤에 행군 훈련을 하는 병력들이 미술관 앞을 자주 지나다녔다. 주변에 마땅히 화장실이나 쉴 공간이 없어 군인들이 가끔 미술관을 기웃거리는 것을 보고 아예 부대에 전화를 해 저녁 행군 잔디밭을 개방하고 화장실은 물론 간단한 음료를 대접했다.

내친 김에 아예 부대 두 곳을 선정하여 총 60회 교육 프로그램을 진행했으며, 2007년에는 50사단 본부에서도 프로그램을 진행하여 군 장병들과 유대를 강화하였다. 그러자 군부대에서도 화답하였다. 정기적으로 화장실 정화조를 퍼주는 일을 군인들이 자원해서 하고 있는 것이다.

복사꽃이 만발하던 어느 날, 대구의 팔공산 부근 눈부시게 아름다운 꽃잎들 사이를 지나 커피숍에 도착했다.

"이런 곳에서 살 수 있는 분들은 '행복'이라는 단어가 호주머니 속 가득이겠군요."

마침 함께했던 변관장이 말을 이었다.

"글쎄, 여기에 저희 과수원이 있었어요. 미술관 하면서 하도 어려워서 처분해 버린 지 몇 년 되었습니다. 지금도 생각이 나서 오기를 망설였는데… 하필 여기를 오셨군요."

남포미술관 곽형수 관장

학교 재정이 어려운 시기에 그렇게 팔리지 않던 나무들이었습니다. 그런데 미술관을 설립하고 전시 도록을
만들 돈이 없어 쩔쩔매던 때에 몇 차례에 걸쳐 좋은 값에 팔려 인쇄비를 마련하고 소장품도 조금 보충하게
되었습니다. 오래 전 그냥 좋아서 심어 두었던 나무들이 미술관을 살린 셈이지요.

소를 팔아서 월급을 드려야

최근 우주선 발사대가 설치된 곳으로 유명한 전남 고흥의 나로도와 매우 가까운 거리에 있는 남포미술관은 아마도 우리나라에서 가장 접근하기 어려운 미술관 중 하나일 것이다. 대중 교통으로는 광주에서 고흥까지 버스로 약 두 시간이 걸린다.

남포미술관은 현재 곽형수 관장의 부친인 곽귀동이 설립한 전남 고흥의 점암중학교를 그대로 사용하고 있다. 설립자 곽귀동은 여수에서 사업에 성공하였지만 자신이 많이 배우지 못했던 것을 평생 동안 아쉬워하다가 고향에 학교를 설립하여 육영사업에 헌신했다.

당시 인근 면소재지인 점암면에도 중학교가 없었다. 초등학교를 졸업한 후 유일한 유학 대상 지역이었던 여수와는 손에 닿을 듯 가까운 거리였지만 바다가 있어 배를 타야만 건널 수 있었으며, 육지로는 순천을 거쳐야만 다시 여수로 가게 되니 불편함이 이루 말할 수 없었다.

이런 지역적 어려움에 경제적으로도 너무나 가난했던 고향 사람들을 위해 1966년 설립된 이 학교는 이후 영남중학교로 개명되었고, 36회라는 짧지 않은 역사를 이어 왔다. 하지만 하나 둘 농촌을 떠나는 인구가 늘면서 학생들이 줄어 결국 2003년 2월 28일 폐교되었다.

관장 곽형수는 부유한 부모님 덕에 어려서 서울로 유학하여 학창 시절의 대부분을 서울에서 보냈다. 그가 자기 꿈을 포기하고 다시 고향으로 내려가 부친의 교육 사업을 이어받기까지는 많은 고민과 갈등을 겪어야만 했다. 20대 후반 광주에서 대학을 졸업하

남포미술관
전남 고흥군 영남면 양사리에 위치하며, 2003년 2월 폐교된 영남중학교를 활용하여 2005년에 개관하였다. 팔영산 휴양림을 뒤로 하고 남열 해수욕장, 해창만 갈대숲, 나로 우주센터가 지척에 있다. 고흥에서 육로로 가는 길은 벽지 중의 벽지에 속하지만 여수까지 가면 여수-고흥 간 11개의 다리를 통해 불과 몇십 분이면 미술관에 닿는다. '다리박물관'이라고 불리는 다리들을 건너서 다시 미술관으로 가는 셈이 된다.

고 바로 영어교사로 출발하여 서무과장을 거친 후 부친을 이어 1985년부터 이사장 직을 맡았다. 하지만 교육 사업은 만만치 않은 어려움을 안고 그를 기다리고 있었다.

설립 초기인 1970년 부친이 경영하던 수산업이 부도를 내자 그 후유증으로 학교는 커다란 재정적 압박을 받고 있었다. 설립 초기여서 학생은 30명밖에 안 되는데 교직원은 12명이나 되니 교사들 월급이 가장 문제였다. 그때는 정부의 재정적 지원도 없을 때여서 참으로 막막했다. 그동안 길러 오던 소라도 팔아야만 했다.

곽관장은 새벽에 24km나 떨어진 과역시장까지 배냇소를 몰고 나가 한 마리에 30만 원 정도를 받고 팔아서 밀렸던 선생님들의 월급을 해결해 나갔다. 1976년 평준화로 정부보조금을 받기 이전까지 길렀던 소는 물론이고 논밭 대부분을 팔아서 겨우 운영해 나갔다.

곽관장은 이 학교의 서무과장에서 출발하여 오랫동안 이사장으로서 학교를 운영했다. 그런데 시골 벽지 학교는 재정적인 운영 난도 문제였지만 이농 현상에 따른 농어촌 인구의 감소로 정책적 폐교조치라는 현실에 직면하게 되었다. 그는 교육은 경제적 논리로 해석해서는 안 된다는 철학으로 일관했고, 아무리 학생 수가 적어도 학교는 유지되어야 한다는 생각을 굽히지 않고 학교를 유지해 보려고 노력했지만 결과적으로 폐교되고 말았다.

"폐교가 되는 날 안사람과 밤새껏 울었습니다. 너무나 억울했지요. 저는 30년간 교육계에 몸담았고, 부친을 이어서 학교를 운영했습니다만 훈장 한 번 받아 본 경력이 없습니다. 물론 제가 모자라서 그랬겠지만요…."

배냇소
다 자라거나 번식된 뒤에 주인과 나누어 가지기로 하고 기르는 소.

폐교되는 중학교 이사장의 고민

그래도 학교를 운영했는데 폐교 후에는 재정적인 여유가 좀 생기지 않았나요?

"사립 학교는 대체로 운영하기 쉬운 도심지에 많이 세워집니다. 그러나 영남중학교는 전국에서 유일한 특수 벽지 학교 라급. 가, 나, 다, 라 중 라급이지요. 그러니 참으로 운영이 힘들 수밖에 없었지요."

곽관장은 폐교 후 재정적으로 어려운 상황에서 과연 어떻게 해야만 부친의 유지를 받들고 지역 사회에 기여할 수 있을까를 고민했다. 그러다가 결심한 것이 바로 미술관 설립이었다.

"이 지역에서는 광주로 나가야만 작품도 볼 수 있고 공연도 감상할 기회가 있었지요. 문화 불모지인 이곳에 저는 문화 공간이 필요하다고 생각했습니다. 아버지는 척박했던 이 지역을 위하여 교육에 헌신하신 분입니다. 그러나 저는 이 지역의 문화 예술에 헌신하는 것 역시 벽지인 이 고흥을 위하여 무엇인가 기여할 수 있는 길이라 생각했습니다."

사실 곽관장이 이와 같은 결정을 내리기까지는 1984년 이후 그림을 좋아해 직접 캔버스를 메고 사생을 하면서 아마추어 화가의 길을 걸어온 과정도 결정적인 역할을 했다. 일요일마다 미술 선생님과 함께 스케치를 다니면서 지도를 받고 친구처럼 지내는 사이에 어느덧 작가의 길을 걸어왔던 것이다. 이러한 이력은 영남

2008년 남포미술관에서 열린 '미술과 일상의 즐거운 만남전'
고흥 영남초등학교 학생들과 함께한 전시연계교육 '상상으로 꾸미는 예술체험.' 2003년 폐교된 전남 고흥군 영남중학교를 활용하여 2005년 개관되었다.

중학교 시절 부친의 호를 딴 '남포사생대회'를 10여 년 동안 매년 개최함으로써 청소년들에게 미술에 대한 인식을 달리하는 계기를 마련해 주는 계기가 되었다.

결국 학생들이 떠나 버린 영남중학교를 미술관으로 되살리겠다는 결론에 도달하고 작품을 사들이기 시작하였다. 그러나 처음에는 '너 미쳤느냐?'며 친구들이 만류했고, 가까운 친지들마저 우려와 조롱을 서슴지 않았다. 광주의 저명한 작가들을 찾아 미술관을 설립할 뜻을 밝혔으나, 그들 또한 돈도 많이 들고 광주 근교에서도 문을 닫고 만 사람들이 있는데 어떻게 그 벽지에서 운영할 수 있겠느냐며 극구 말리는 것이 아닌가.

그러나 끝내 그는 2005년 2월 23일 '남포문화예술원'을 개관하였고, 이후 '남포미술관'으로 개명했다. 컬렉션은 오승윤 우재길 윤애근 송용 정우범 등 지역 출신 작가의 작품이 주류를 이루

2008년 한국토지공사와 함께한 '사랑이 꽃피는 콘서트' 공연
남포미술관은 지역 사회를 위해 미술 분야뿐 아니라 영화 상영, 연극 공연과 음악회 등을 개최하고 있다.

고 있다.

　"지역 주민을 위해 한 달에 한 번씩 영화를 보여주고 전통 음악과 클래식, 연극 등 공연을 한 것이 관람객 유입에 큰 역할을 했지요. 변변한 극장 하나 없는 문화 불모지에서 누구나 참여할 수 있는 행사를 여는 것은 그나마 주민들과 소통하는 중요한 채널이었어요. 전시만 가지고는 아무리 무료라도 오지 않습니다. 아직은 미술관이라는 공간이 생소하고 작품에 대한 이해가 따르지 못하기 때문이지요."

　이러한 이유로 곽관장은 교육 프로그램을 강화하고 별관을 이용하여 '어린이미술체험교실' 등 체험 학습을 늘렸다.
　공연 프로그램으로는 한국토지공사, 공군 군악대, 한국예술종

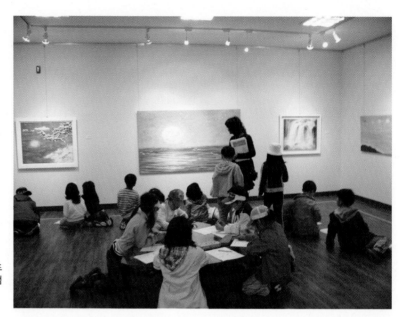

2009년 '흐르는 물처럼―송필용초
대전' 전시장에서 교육 프로그램
에 참여한 학생들

합학교 등과 협력하여 다양한 행사를 개최하였으며 전시 기획에서
도 남포미술관은 상당한 진전을 보였다. 2007년 6~7회, 2008년
5회 등 벽지 미술관으로서는 보기 드물게 여러 차례 특별전을 개
최함으로써 역동성을 확보해 갔다.

그 중 2008년 10월에는 '미술과 일상의 즐거운 만남전'과 같
은 청년 작가들의 실험적인 작품과 송필용·수홍 작가 전시를 기
획하였고, 제주도 금오당미술관의 협조를 받아 '옛사람들, 그 삶
의 흔적을 보다' 전을 2007년 7~8월에 개최함으로써 지역 사회
로부터 집중적인 조명을 받았다. 특히나 '옛사람들, 그 삶의 흔적
을 보다' 민화전은 수천 명의 관람객이 전국에서 찾아와 질 높은
전시만 기획하면 얼마든지 가능성이 있다는 사실을 실감하며 곽
형수 관장으로 하여금 처음으로 자신감을 가지게 하였다.

나무가 미술관을 살렸습니다

미술관 개관에 대하여 "후회는 없습니다. 이제는 10년 후를 내다보는 선견지명을 가진 사람으로 통합니다"라는 곽관장의 말에 "사재를 털어야 하는데, 섬이라도 몇 개 사둔 것입니까?"라고 농담을 건네자 아침 나절에 그림 같은 남해안의 절경이 바라보이는 산 중턱으로 안내했다. 5분 정도 올라갔을까? 멀리 오른쪽으로 나로도가 보이고, 왼쪽으로는 여수와 이어지는 섬들이 실루엣을 남기며 수채화처럼 그림을 그리고 있었다.

아름다운 남해 경치에 취하여 입을 다물지 못하고 있는데 곽관장이 나무를 어루만지며 말했다.

"여기가 저를 살려준 곳입니다."

넋을 잃고 있다가 숲을 살펴보니 울긋불긋한 미국단풍나무들이 서 있었다. 곽관장은 나무를 좋아하여 20년 전 이곳에 수천 그루를 심어두고 언젠가 효자 노릇을 할 것이라는 기대를 버리지 않았다.

그러나 학교 재정이 어려운 시기에 그렇게 팔리지 않던 나무들이 미술관을 설립하고 전시 도록을 만들 돈이 없어 쩔쩔매던 때 몇 차례에 걸쳐 좋은 값에 팔려 나가 인쇄비를 마련하고 소장품도 다소 보강할 수 있었다.

"나무가 미술관을 살렸어요. 이제는 남은 나무도 거의 없는데 걱정입니다. 답답할 때마다 항상 반겨 주는 미국단풍나무들이 서 있는 산중턱을 찾아가서 남해안의 절경을 내려다보면 마음이 가라

곽형수 관장은 아름다운 남해가 한
눈에 내려다보이는 이곳에 나무를
심고 미술관 재원을 마련하게 되었
다. 그는 바로 이 장소에 미술관을
짓고 싶다고 포부를 밝혔다.

앉습니다. 바다 위로 둥근 보름달이라도 뜨는 날이면 부러운 것이
없지요."

곽관장의 방에는 '守拙(수졸)'이라는 두 글자가 액자에 넣어져
걸려 있었다. 육잠(六岑) 스님이 선물한 글귀로 '항상 졸박한 마
음으로 살아가야 한다'는 뜻. 그러한 마음가짐을 매순간마다 되
새기기 위하여 좌우명으로 삼고 있다고 강조한다.

평화박물관 이영근 관장

"일본군의 만행을 알리고 싶었을 따름입니다. 아버님으로부터 너무나 생생하게 그들의 잔학함을 들었고, 그들이 끝까지 반성하지 않는 데 배신감을 느꼈지요."

운수업을 하면서 역사 공부를…

과연 그와 같은 박물관이 가능할까? 개인의 힘으로 불가능할 것 같은 초인적인 능력을 발휘하는 박물관들이 전국적으로 적지 않지만 제주도 제주시 한경면의 평화박물관을 찾게 되면 박물관의 진정한 의미를 처음부터 다시 되새겨 보는 기회를 갖게 된다.

이영근(1953~) 관장은 아버지 이성찬 씨(1921~)가 21세에 일본군의 노역에 끌려가 광복까지 2년 반 정도를 노역했던 과정을 생생하게 설명해 줌으로써 어릴 적부터 일제의 만행을 알리는 데 무엇인가 기여하고 싶다는 생각을 간직해 왔다.

이관장의 아버지는 모든 젊은이들이 북해도로 끌려가는 마당에 3대 독자로서 한국에 남아야 한다는 일념에서 제주도 근무를 자원했다. 그는 제주도에서 우마차를 제작하고 한림 옹포항의 군량미를 마차로 가마오름까지 수송하는 노역에 동원되었다.

동네 어른들이 증언한 바에 따르면, 일분군은 1935년부터 도코다이(단독) 부대를 만들어 바닷가에서 소형 선박에 폭탄을 싣고 있다가 미군 함정이 지나가면 공격하는 자살 폭탄 부대를 운영했는데, 현재 평화박물관이 있는 가마오름은 그 지휘부가 있던 땅굴이다.

이관장은 성장하여 관광운수업을 하면서 지역의 역사와 문화를 공부하게 되었다. 그 과정에서 자기들이 저지른 만행을 인정하지 않는 일본의 태도에 분노를 느껴 왔으며, 과거를 깨끗이 반성하는 모습을 보이는 것이 도리라고 생각했다.

평화박물관
제주시 한경면에 일본군 58군단 지휘부의 동굴 진지로 추정되는 가마오름 갱도를 복원하여 설립된 박물관이다. 지하 땅굴의 길이는 총 2km이나 설립자 이영근 관장은 그 중 340여m를 복원하였다.
2004년 1차 완공되어 개관되었고, 전시실과 영상교육실 등이 보강되었다. 일본 나가노현(長野縣) 마쓰시로 다이혼에이(松代大本營) 지하호와 교류를 체결하였으며, 당시 일본군의 전쟁 야욕을 생생하게 느낄 수 있는 체험교육장으로도 활용되고 있다.

반성하지 않는 모습에 분노

"일본인들의 이러한 태도는 독일과 너무나 다릅니다. 경제적으로 일류 국가가 되었는데도 도의적으로 그렇게 야비한 것을 보고 분노를 느꼈지요."

결국 그는 이러한 만행을 알리기 위해 15년 간을 준비하고 한평생을 투신한다는 자세로 박물관을 설립하였다. 처음에는 가족 모두가 반대하였다. 아버지도 그 뜻은 알겠지만 현실적으로 가능한 일인지 의아해 하면서 만류하였다.

생각다 못해 이관장은 인근 약천사의 주지 혜인 스님을 초빙하여 그 뜻에 따르기로 했다. 천만다행으로 그때 주지스님은 "국가가 해야 할 일을 이처사가 무거운 짐을 짊어지는구려"라며 절대적으로 해야 한다는 편에 손을 들어 주고 1억 원을 쾌척하여 건립에 큰 도움이 되었다.

박물관 부지를 물색하던 끝에 아버지의 생생한 증언도 있고 해서 일본군 지하 진지가 있었던 제주시 한경면의 가마오름을 선택하고 땅을 구입하기 시작하였다. 일본군은 1930년대 중반부터 가마오름에다 동굴진지를 구축했다.

제주시 한경면 지역의 일본군 배치는 111사단 243, 244연대의 2개 진지대, 즉 2개 대대 병력 정도였다. 그들의 진지는 모슬포의 알뜨르 비행장 해안으로 상륙해 오는 미군을 저지하고 다른 한쪽에서는 한림 방면으로 상륙하는 미군을 방어하기 위해 구축된 것으로 추측되었다. 제주도 동굴연구소의 연구 결과에 따르면 이곳은 1945년 일본 58군단 지휘부의 진지로 추정된다는 보도가 있었다.

전체 땅굴 중 현재 일반인에게 개방된 가마오름 땅굴은 갱도 진지로서 3층으로 이루어져 있으며, 복잡한 미로형 구조이다.

　지하 땅굴의 길이는 총 2km이나 이관장은 그 중 340여m를 복원하였다. 그리고 일일이 목재를 이용하여 현장에서 노역했던 사람들의 증언에 따라 무너지지 않도록 지지대를 받쳐 놓았으며, 관람객들이 드나드는 데 편리하도록 조명 시설을 추가하였다. 높이 1.6~2m, 너비 1.5~3m 규모로 연결된 땅굴 내부 구조는 완전히 하나의 군대 사령부가 주둔해 있었음을 알 수 있게 한다. 당시 사령관실로 추정되는 10평 남짓한 방과 회의실, 군인들의 숙소, 의무실 등 방들이 이어져 있다.

　어느 방은 적을 유인하여 함정에 빠지도록 해 사살하려고 한 곳도 있다. 내부는 환풍 시설이 필요 없을 정도로 공기가 자연적으로 순환되도록 설계되어 있다. 이관장은 이러한 곳을 복원하고 보존하여 박물관으로 만든다면 일본군이 남기고 간 흔적을 더 정확히 알릴 수 있다고 보았던 것이다.

　이 가마오름의 땅과 땅굴을 이관장이 구입한 것은, 부친의 노역 사실과도 연계되지만, 일본군의 만행을 명확히 알리는 데 더없는 역사의 교육장이 될 수 있다고 판단하였기 때문이다. 전체 대지는 12,000평이었는데 1996년에 시작하여 7년 만인 2003년에야 모두 매입하게 되었다. 돈이 없어서 계약금만 2억 원을 주고 다시 해마다 돈을 부어나가게 되었기 때문이다. 그것도 전액을 한 번에 지불하지 못해 어려움을 겪다가 겨우 해결되어 평화박물관은 2004년 1차 완공되어 개관했다. 이때 땅굴 입구 밖에도 전시실과 영상교육실 등을 세워 자료를 전시하거나 관람객을 내상으로 영상 자료를 상영할 수 있도록 하였다.

　박물관 건립 과정에서 이관장은 자료를 확보하기 위하여 당시 일본군의 생활상과 노역에 시달렸던 생존자들의 생생한 목소리를

채록하기 시작하였다. 그 결과 1903년에 출생한 사람부터 시작하여 90분짜리 테이프 40여 개가 만들어졌다. 이어서 수집한 자료를 확인하느라 또다시 많은 사람을 만났다.

그는 1937년부터 1944년 사이에 당시 일본정보국과 조선총독부가 발간한 주보와 통보 211권, 국어독본 등 교과서, 일본군의 종군위안부 모집, 창씨계명 과정, 제주개발 10년 계획, 태평양전쟁 등과 관련된 자료들을 수집했다.

"일본인들이 가끔 몇십 억을 제시하면서 소장품을 팔 생각이 없느냐고 묻습니다. 그때마다 저는 단번에 거절합니다. 처음 수집은 제가 했지만 이제는 제 것이라기보다 일제 강점기에 어려움을 당했던 모든 국민의 것입니다. 이처럼 귀중한 것들을 어떻게 값으로 따질 수 있을까요?"

새벽 4시에 버스 운전을 하고…

박물관을 설립하는 과정에도 설립 후에도 그는 자금이 부족해 갖은 노력을 다했다. 다행스럽게도 은행이나 친구들에게 신용을 쌓은 덕분에 보증 없이 돈을 빌려주는 사람도 있었다.

처음 설립할 때 35억 원이 넘게 투자되었고, 그 뒤로 운수업을 해서 번 돈이 몽땅 투입되었다. 그러고도 16억 원 정도 빚을 지게 되었다. 박물관 운영을 위해서는 그나마 운수업을 그만둘 수 없어 여전히 운영하고 있다는 이관장. 지금도 새벽 4시 30분부터 7시 30분까지, 또 밤 19시 30분부터 23시까지 하루 네 차례 골프장 출퇴근 버스를 운전하고 있으며, 그 이익금으로 박물관에서 나는 적자를 조금이나마 메운다고 토로한다.

평화박물관
제주도에 있으며, 개인의 힘으로 가마오름 지하에 일본군이 만들어 놓은 340여m의 땅굴을 매입해 복원하였다.

설립 초기에는 자식들도 잘 이해하지 못했지만, 그는 교육비를 대주는 것으로 부모로서 할 일을 다했다고 생각한다. 교육을 마쳤으니 자기 앞날은 자기 스스로 개척해야 한다고 분명히 가르쳤다는 이관장.

그의 비장한 각오는 "상속을 포기하면 후대에는 빚이 물려지지

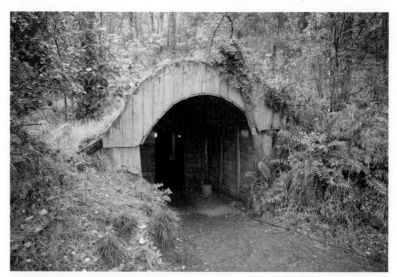

평화박물관 지하 땅굴 입구
일본군들의 침략 야욕을 실감 나게 느낄 수 있는 군사 시설로서 당시 땅굴 진지 상황을 재현한 곳도 있다.

않기 때문에 하다가 못 하면 나만 빚을 안고 죽는 것으로 끝내겠다는 각오로 했습니다"라는 말에 잘 스며 있다. 박물관 건립이 이루어지지 못하면 세우다 만 박물관을 어찌 하겠는가라는 걱정과 함께 완전히 죽을 각오로 시작했다는 그는, 노동자·박물관장·전사 이미지를 동시에 오버랩해 놓은 듯 일의 종류와 역할을 넘나들면서 1인 3역을 다하고 있었다.

역사를 참회하는 일본인들

문을 열고 난 후 일본 관광객이 많이 오는데 유물과 자료를 팔라는 사람도 여럿 있었고, 일본 총리가 이곳을 방문했는지 묻는 사람도 있었다. 물론 초기여서 그렇겠지만 제주 지역 국회의원이 다녀가지 않은 것을 주민들이 한탄하는 경우도 있었다.

정부는 왜 이러한 일을 하지 않는지, 개인이 이러한 일을 해도

돕지 않고 방치하는 이유를 모르겠다는 이관장. 역사를 다시 배워야 할 필요가 있다고 강조한다.

"참, 어처구니없어요. 일본의 젊은 관광객들은 마치 일본이 이웃 나라를 도우러 갔다가 오히려 많이 희생한 것으로 역사를 잘못 이해하고 있었던 경우가 있어요. 그러다가 가마오름 지휘본부 땅굴에 와보고 동족의 잔학함을 확인하게 되면서 진심으로 참회한다는 사람도 있었지요."

"가장 보람을 느끼는 것은 일본 관광객들이 와서, 한국 사람들이 왜 일본을 미워하는지 이곳에서 체험하고 알 수 있었다고 할 때입니다."

일본 물류 회사인 협화기업의 안도 히로카즈 회장도 일본군 지하 요새를 둘러보고 "일제의 잘못을 솔직히 인정하고 이런 아픈 역사가 되풀이되지 않도록 해야 한다. 먼 곳에서 친구를 찾는 것보다 이웃나라끼리 화합해 평화를 위해 노력해야 한다"라고 말했다. 마이크를 들고 일본 관광객 수십 명에게 설명을 해주고 사무실에 들어와서 손을 씻은 이영근 관장이 거울을 바라보면서 혼잣말처럼 내뱉었다.

이관장의 이러한 노력은 무엇보다도 일본인들의 마음을 움직이고 있다. 2007년 9월에는 일본 나가노현(長野縣)에 있는 침략전쟁의 상징인 마쓰시로 다이혼에이(松代大本營)를 보존해 잘못된 역사를 되풀이하시 않으려는 '마쓰시로 다이혼에이의 보존을 추진하는 모임'과 마쓰시로 다이혼에이 공사에 동원되었던 조선인 노동자 6천~7천 명을 주제로 한 전시와 평화 음악회 개최, 나가노시 중·고교 수학여행단 유치 등에 협력하는 등 일본과의 소

마쓰시로 다이혼에이(松代大本營)
마쓰시로 다이혼에이 지하호는 도쿄에서 북서쪽으로 200km 정도 떨어진 나가노현 마쓰시로에 있다. 제2차 세계대전 말 본토 결전을 위하여 마지막 거점으로 천황의 황거(皇居)를 이곳으로 옮기고 전쟁 사령부인 대본영(다이혼에이)을 만들기 위하여 구축한 곳이다. 연 300만 명이 동원되었으며, 한국인으로서 이곳을 잊어서는 안 되는 이유는 최초 공사에 끌려간 노동자 1만 명 중 조선인이 무려 7천 명이었다는 사실이다. 2.6km의 마이즈루야마(舞鶴山) 갱도, 5.9km에 이른 조잔(象山) 갱도가 핵심이었다.

통 체계를 구축해 가고 있다. 일본 91개 고등학교 교사들의 주제 토론 역시 평화박물관으로 선정되어 그들이 두 차례 다녀가는 등 교류가 이루어져 왔다.

물론 우리나라 관람객들의 반응 또한 감동적이었다는 기록들에서 이관장의 노력이 헛되지 않았다는 것을 한눈에 읽을 수 있다.

'저는 일본에 유학을 갑니다만 오늘 보았던 이곳을 알리고 영상 자료를 꼭 일본 친구들에게 보여주고 싶습니다.'

'바다만 쳐다보려고 갔던 이번 7월 여행이 저희 가족 넷에게는 의미 있는 시간이 되었습니다. 바쁘게 이것저것 보다가 입구의 모금함에 돈 천 원도 못 넣고 와서 못내 아쉬워서 홈페이지를 방문했는데… 여기는 안 찾아지네요.'

그런가 하면 어린이나 학생의 감상 후기는 백 마디 말보다도 중요한 산 교육이 어떤 것인지를 웅변한다.

'우리 모두가 지금 평화롭게 살아갈 수 있는 것은 옛날의 할아버지, 그리고 할머니들의 노력 때문인 것을 다시 한 번 깨달았습니다. 박물관에 있는 영상을 보면서 '전쟁은 승자와 패자가 없이 모두 피해자이다' 라는 말이 가장 기억났습니다.'
— 2008년 8월 24일에 평화박물관을 다녀온 초등 4학년 장효정이라고 합니다.

초등학교 4학년 학생을 감동시킨 이 말, 전쟁은 승자와 패자가 없이 모두 피해자라는 말을 강대국들이 알아듣지 못하는 것은 무슨 연유일까?

"평화의 섬, 아름다운 제주에 더 이상 비운의 흔적을 남길 수 없습니다. 나라를 되찾은 지 60년이 넘은 지금, 그 어둠과 고통의 상처가 아직 가시지 않았는데 우리는 너무나 빨리 상처를 잊고 사는 건 아닌지 되돌아봐야 합니다. 전쟁은 승자와 패자가 없는 모두가 피해자일 뿐이지요. 다시는 있어서는 안 될 전쟁의 비참함을 우리 모두가 느끼고, 평화의 중요성을 인식해야 할 것입니다."

평화박물관은 처음 설립 때와는 많은 부분이 달라지고 있다. 우선 학생들이 많이 수학여행을 오는데 설명할 공간이 없어 어려움을 겪었지만 융자를 얻어 500명이 들어가는 강당을 2개 확보함으로써 단체 관람객에게 사전 교육을 할 수 있는 시설이 보강되었다. 또한 땅굴진지 위로도 포진지와 각 진지의 연결 통로, 탱크를 숨긴 땅굴, 우물 등을 볼 수 있도록 산책로와 함께 연결하여 지속적으로 개방해 가고 있다.

도로표지판도 늘어나고 관광 코스로도 어느 정도 알려지면서 관람객이 날로 늘고 있다. 그러나 가마오름의 전체 땅굴은 2km인데 현재 이관장이 땅을 구입하여 개방하고 있는 굴은 340m밖에 되지 않는다. 그가 안타까워하는 것을 알고 지역민들이 다른 땅까지 마저 구입하겠느냐고 타진해 왔으나 자금이 없어 엄두를 못 내고 있다.

인근에서 박물관을 운영하는 한 관장님은 "아직도 적지 않은 빚을 지고 있다고 하면서도 거대한 교육관을 지었어요. 놀라울 뿐입니다" 하면서 이관장을 걱정한다. 국내에는 여러 유형의 박물관과 미술관들이 설립되고 있지만 제주도의 평화박물관을 찾을 때마다 느껴지는 것은 "한 개인의 힘으로 그 참담했던 역사의 진실을 떠받들기에는 너무나도 무모하고 가혹할 정도로 무겁다"라는 생각이다.

지도층 외면 아쉬워

"가장 어려웠던 점은?" "물론 돈이지만 그보다도 국가나 사회 지도층 인사들의 관심이 생각보다 적었던 것이 서운합니다." 이어서 일본인들의 반응에 대한 언급이 이어졌다.

제주도가 일본과 가깝고 관광지인 만큼 개관 이후 일본인들이 많이 다녀갔는데 가마오름에서 군인으로 근무하면서 진지공사에 참여했던 일본인도 3명이나 다녀갔다.

그들은 한결같이 "당시 주둔했던 일본군으로서 상부 명령에 충성하다 보니 한국 국민들에게 큰 잘못을 저질렀습니다. 다시는 이러한 일이 있어서는 안 되겠지요"라면서 진심으로 사죄한다며 연신 고개를 숙였다.

그 중 1918년생 노인 한 분에게는 이관장의 아버지가 2년 반이나 노역에 시달렸다는 말을 하였더니 그 순간 껴안고 눈물을 흘리면서 "미안합니다"를 몇 번이고 반복하였다. 이관장 역시 눈시울이 뜨거워졌고, 따뜻이 그의 손을 잡아드렸다. 그 할아버지는 호주머니에서 우리 돈 몇만 원 정도를 꺼내 "직접 차라도 대접해야 하는데, 작지만 나의 성의이니 이것이라도 드리고 꼭 아버님께 이 미안한 마음을 전해 주었으면 좋겠다"라는 말을 남겼다.

몇 년 전 일본군 무덤이 산에서 발견되어 일본대사관에 연락하자 그들은 즉시 현지에 나와 조사를 했다. 일본 후생성이 나서서 신속하게 처리하는 것을 보고 죄는 밉지만 사후 처리가 매우 마음에 들었다는 이관장. 화장을 하여 일본인의 시체는 없었으나 타다 남은 소나무 장작, 군복 단추 등을 바로 수거해 갔다고 한다.

수학여행을 오는 일본 학교에 관해서도 언급했다.

**평화박물관 교육관에 전시된 방명
록과 자료**
일본군의 만행 장면과 수많은 관람
객들의 방문 후기가 있다. 땅굴과
자료를 보고 느낀 소감, 각오, 근대
사에서 일본 침략에 대한 비판이 주
내용을 이루고 있다.

"그들은 수학여행을 올 때 네 번이나 사전 답사를 하더군요. 다
그런지는 몰라도 매우 신중하게 사전 자료 조사를 하고 4차 답사
때는 학부형까지 와서 항몽유적지, 일본군 격납고와 비행장 등 역
사·문화·학교 세 분야의 필수 방문 코스를 정하더군요. 절대로
여행사에 맡겨 일정을 잡지 않으며, 박물관에 와서도 영상을 보는
모습이 흐트러지지 않았습니다. 교육이 끝나면 남녀학생 대표가 와
서 선조들의 만행에 대하여 진실로 미안한 마음을 전하고 한국과
친구가 될 것이라는 다짐을 하곤 하지요. 우리나라에서도 인천 세
일고교, 경기여고 학생들이 매우 흐트러짐이 없는 자세로 교육을
받고 관람하는 것을 보고 역시 감동했지만요…."

연간 4천 명 징도 일본 관광객이 관람하는데, 이들은 일본에서
부터 자료를 찾아 관광 코스에 삽입하고 일정을 할애하여 박물관
을 찾을 뿐 아니라 대다수가 참회하는 마음으로 되돌아가 그것을
지켜보는 순간순간들이 행복하다고 한다.

평화박물관 전시동
땅굴진지와 함께 전시실에서는 옛 일본군이 사용한 군수품, 문서, 자료 사진이 진열되어 있다.

처음에는 그렇게 말리던 지역의 어르신들도 당시 가마오름에서 주워다가 사용하던 일본군 물건을 하나 둘씩 찾아다가 기증할 때나, 어깨를 두드리면서 말없이 격려해 줄 때 사는 보람을 느낀다고 말했다.

그는 지금도 당시의 역사를 올바로 알기 위해서 서귀포문화원에 회원으로 가입해 계속 제주에 남은 역사의 자취를 찾고 있다.

세계장신구박물관　　이강원 관장

"제가 어려서부터 장신구를 무척 좋아하고 밝혀서 야단도 많이 맞았어요. 그러다가 해외 생활을 하면서 본격적으로 장신구를 수집하고 그것들을 하나하나 분리해 보기 시작하면서 그 조형미에 반해 버렸어요. 결국 감전도 그런 감전이 없을 만큼 장신구의 매력에 푹 빠졌지요."

이강원(1947~) 관장은 부군인 김승영 대사가 일찍부터 세계 여러 나라에서 외교관 생활을 한 관계로 인생의 반을 해외에서 생활하였고, 그 인연으로 세계 곳곳의 전통 장신구에 눈을 뜨게 되었다.

"처음에는 브라질에 부임했죠. 그 다음에는 독일이었고요. 아시다시피 서독이 지리적으로 유럽의 중심이잖아요? 자동차 여행 하기가 참 좋았어요. 1년에 2주 휴가가 있었는데, 그 때는 물론이고 주말이나 휴일마다 자동차를 운전해서 주변 국가를 열심히 돌아다녔습니다."

부군인 김승영 대사는 서울대 법대를 나와 브라질 대사관 3등 서기관으로 출발하여 35년 동안 서독 1등서기관, 에티오피아 참사관, 미국 총영사, 자메이카 참사관을 거쳐 에티오피아 코스타리카 콜롬비아 아르헨티나 대사를 차례로 역임하면서 25년을 해외에서 보냈다. 이관장은 이때가 좋은 물건을 수집하는 기회도 되어 매우 행복했다고 회고한다.

잘사는 나라에서 못사는 나라까지 지구의 이곳저곳을 위아래로 다닌 셈이었다. 여덟 나라 근무에 아홉 차례 발령을 받았는데 여행한 나라를 합치면 훨씬 많다고 했다. 임지에 갈 때마다 대사가 2명이라고 할 만큼 부부가 항상 같이 움직였다. 이관장은 나름으로 대사 부인 역할에 120% 충실하려고 애썼다. 그 증빙이랄까, 이강원 관장은 외교관 부인으로 생활하는 동안 대접한 손님만 2만 명이 넘었다고 회상한다.

세계장신구박물관
2004년 5월 서울 삼청동길에 개관되었다. 소장품은 3천 점 정도이며 세계 각국의 장신구가 주류를 이루고 있다. 호박을 주제로 한 전시실과 남미 엘도라도방의 금·보석 꽃밭, 아프리카와 아시아의 발찌와 팔찌, 반지, 목걸이, 머리장식, 에티오피아 십자가, 비즈방, 아르누보와 아르데코 장신구 등이 전시되어 있다.
브라질 독일 미국 자메이카 에티오피아 코스타리카 콜롬비아 아르헨티나에서 외교관으로 근무한 부군 김승영 대사와 함께 이강원 관장이 수집한 각국의 다양한 유물들을 만날 수 있다.

에티오피아 여인의 은목걸이

이관장은 이화여대 신문방송학과를 나와 김대사와 결혼한 후 세계 각지의 부임지를 함께 다니게 되었지만, 컬렉션을 마음먹은 지는 오래되었다. 1968년께 마음을 먹었고, 1978년 아프리카에 처음 갔을 때부터 실천에 옮겼다.

"지난 삶을 돌아볼 때, 저 스스로 '유목민'이라고 부를 만큼 해외의 여러 곳을 2~3년 주기로 옮겨 다니며 살았잖아요. 그래서 수집 여건도 남달랐지만 장신구의 경우 해외에서 해외로 이사 다닐 때 부피도 작고 가벼워서 옮기기가 참 수월했으니 제게는 딱 맞는 수집 대상이었지요."

장신구에 대하여 관심을 갖게 된 연유를 물었더니 부군 김승영 대사가 대신 말해 준다.

"우리가 에티오피아에 있을 때, 그 사람들은 피부가 까맣잖아요. 그 피부에 하얀 전통 복장이 인상적이었어요. 우리의 아주 얇은 면(綿) 같다고나 할까…. 그 사람들도 우리처럼 백의민족입니다. 도착한 지 얼마 안 돼서 집사람이 재래 시장에 갔더니 그들의 전통 의상인 하얀 샴마(shemma)에 커다란 은목걸이를 한 여인이 바닥에 양파, 마늘 등을 팔고 있었는데 그 모습이 황홀할 만큼 아름다웠다는 거죠. 그녀가 한 장신구의 아름다움에 충격을 받고 흠뻑 빠진 것이 장신구를 수집하는 계기지요."

이관장은 그 후 장신구가 단순히 몸의 치장품이 아니라 그 사

람의 인격과 개성, 삶의 모든 것을 나타내는 의미를 가질 수 있다는 것을 느끼게 된다. 그 여인이 했던 목걸이는 가보(家寶) 같은 것으로 가문의 심벌인 장신구였고, 북아프리카의 라샤이다 유목민이 만든 진귀한 것이었다. 이관장은 당시 상황을 설명하면서, "그냥 숨이 멎는 것처럼 아름다워서 나에게 팔수 없느냐고 물었으나 일언지하에 거절당했죠. 하지만 그 만남이 바로 저의 컬렉션이 시작된 계기가 되었습니다"라고 회상했다. 그 후 이관장은 가는 임지마다 본업 같았던 글쓰기도 미룬 채 제일 먼저 그 나라의 장신구를 찾아 나서곤 했다. 네덜란드와 프랑스 등 유럽 어디에나 골동품 가게가 많았지만, 에티오피아는 특히 물건을 많이 구입한 곳이기도 하다.

생명의 위험을 무릅쓰고

이관장은 컬렉션 과정에서 김대사의 부임지가 아프리카 후진국인 경우 외교관 생활은 물론 현장을 다니는 데 많은 어려움이 있었다고 회상한다. 전통 장신구들은 소수민족이나 유목민, 오지에 사는 민족들이 갖고 있는 경우가 대부분인데, 그들은 자신들을 드러내는 신분증이나 징표처럼 장신구를 많이 착용한다.

그러다 보니 그 사람들과 접촉하는 데 어려움이 많았다. 도저히 현장에 접근하기 어려운 경우는 하는 수 없이 앤티크 시장에서 구입했고, 내전으로 전쟁이 한창인 경우가 부지기수여서 생명의 위험을 무릅쓰고 외지를 누빈 적도 많다. 또한 문화 차이가 크다 보니 머리카락이 곤두설 정도로 예민하게 준비하고 조심할 수밖에 없었다고 한다.

외교관 부인의 신분이어서 틀을 벗어날 수 없는 부분도 있었다.

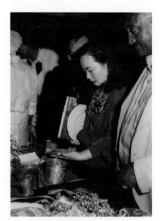

이강원 관장이 탄자니아의 장신구 소장가를 찾아 소장품을 감상하고 있다. 1980년 3월

대사 부인들은 서로 만나고 외교 활동을 하다가 취미가 비슷한 사람끼리 만나게 된다. 앤티크 장신구를 좋아하는 몇 사람이 함께 모여 정보를 교환하고 수집품을 서로 자랑하기도 했다.

그들과는 가까이 있는 앤티크 시장에서 사는 것뿐만 아니라, 귀한 물건이 있다는 정보를 얻으면 총소리가 나는 곳까지 깊숙이 들어가서 사오기도 했다. 지금 생각하면 도저히 무서워서 불가능할 것 같다는 회상이다. 상황에 따라서는 적대감을 느낀 원주민들로부터 뭇매를 맞을 뻔한 적도 있었다.

"가끔 물건 구하러 시골에 가면요, 그 사람들은 대개 마을 단위로 살잖아요, 그 사람들이 저희를 보면 어디에서 나왔는지 새까맣게 몇 겹으로 우리 주위를 둘러싸요. 어떤 사람들은 곡괭이나 빗자루 같은 걸 들고 나타나기도 해요. 전에 외국인들한테 당한 사람들이 자기네들 해치러 온 줄 알고 그러는 거죠. 그런 데서는 절대 사진 함부로 안 찍죠."

그때 이관장을 구해 준 것이 밤을 지새며 악착같이 습득한 현지어 암하릭(Amharic)이었다. 절박할 때 만약에 이관장이 암하릭을 하지 못했다면 박물관을 개관하는 것도 어려웠을 것이다. "제가 현지어를 능숙하게 잘했겠어요?" 겸허하게 말하는 이관장이지만 정말 목숨을 걸다시피 열심히 배웠다는 그녀는 우선 부군을 내조하려면 필요했기 때문에 시작했다고 한다.

아프리카이지만 원주민들은 자기 문화에 대한 자긍심이 강했다. 그렇기 때문에 영어 몇 마디 하는 것으로는 대화에 응하지 않는 경우가 많았다는 것이다. 더군다나 자신들이 아끼고 목숨처럼 소중하게 여기는 것들을 구하러 간 사람들에게는 더욱 경계심을 풀지 않았던 것이다.

암하릭(Amharic)
암하릭어는 암하라족이 주로 사용하던 언어로 원래는 종교적 언어인 '게이즈어'에서 기원했으며, 아프리카에서 고유 문자로 현존하는 언어로는 유일하다. 암하릭어는 33개의 자음과 7개의 모음으로 구성되어 있다.

이관장은 원주민들의 언어를 조금씩 익혀서 유용하게 사용했다. 외교단이 함께 여행을 할 때에는 이관장이 직접 통역을 하면서 원주민과 친근한 관계를 유지했다. 오지로 들어가면 영어는 무용지물이어서 이러한 그녀의 노력과 착안은 유물을 수집하는 과정에서도 매우 유용했다. "각 나라에서 온 대사 부인 100여 명 중에 현지어를 하는 사람은 저밖에 없어서 대우를 받기도 했지요." 이관장의 회상이다.

자신들의 언어와 문화에 많은 관심을 갖고 사랑한다는 것이 전달되니, 그들은 이관장을 아주 각별하게 대해 주었다. 그래서 이관장만 만나면 아프리카 미술에 대해서 시간 가는 줄 모르고 설명해 주기도 하고, 교회에서 십자가나 성경책 등 귀한 물건이 나오면 이관장에게 가장 먼저 알려 주었다. 그러다 보니 정말 그 사람들 가슴 속에 들어가 진심으로 대화를 많이 나누게 되어 외교 활동은 물론 장신구 수집에 더없이 도움이 되었다.

총소리가 없으면 잠을 잘 수 없다?

"힘들었죠. 그러나 물건 구할 때는 운도 좋았어요. 여행하면서는 사기 힘들잖아요. 우리는 그곳에 2, 3년 살면서 어느 구석에 무슨 물건이 있나를 잘 알았지요. 가끔 헐값에 구입하는 행운도 따랐죠. 무슨 돈으로 모두 제값 주고 사겠어요. 어림도 없죠. 지금 생각하면 그렇게 미친 것이 결과적으로는 또 하나의 애국이었지 않나 생각해요."

모든 곳이 다 소중하지만 가장 잊히지 않는 근무지는 에티오피아였다고 한다. 그곳은 내전이 심각해서 총소리가 없으면 오히려

아프리카 통일기구
(Organization of African Unity)
1963년 아프리카 38개 독립국이
결성한 국제 기구로서, 아프리카의
통일 촉진, 회원국간 정책 및 계획
통합, 독립 및 주권 수호를 위해 설
립되었다. 에티오피아의 아디스아
바바에 본부가 있다.

불안해서 잠을 못 잘 정도였다. 얼마나 총소리가 많이 났던지 한동안 거의 자장가처럼 느껴졌다는 이관장. 하지만 에티오피아의 수도 아디스아바바에는 아프리카 통일기구의 본부가 있었기 때문에 많은 아프리카 물건들이 그곳으로 모여들었다. 마치 앤티크의 집결지나 다름없어서 귀한 물건들을 만날 수 있었던 것은 큰 행운이었다고 한다.

"제가 아프리카 전지역을 모두 돌 수는 없잖아요." 그런데 이관장은 정말 박물관을 열어야 하는 운명을 타고났는지 그곳에서 귀한 물건들을 참 많이 만났다고 회상했다. 목숨은 위태로웠을지 언정 좋은 물건을 만나게 된다는 즐거움으로 모든 난관을 참아낼 수 있었다고 한다.

이관장의 장신구 수집은 이처럼 해외 생활에서 오는 어려움을 헤쳐 나가고 운도 따라야 했지만 무엇보다 중요한 것은 재정적인 뒷받침이었다. 외교관 월급만으로는 도저히 불가능했기에 결국에는 한국에서 한 푼 두 푼 모아 사두었던 집까지 팔아 수집하는 데 보탰다. "지금 그 집을 가지고 있었더라면 노후에 넉넉히 먹고는 살았을 것입니다." 거의 모든 박물관 관장들이 동일하게 언급하는 부분을 이관장도 어김없이 짚고 넘어갔다.

브랑쿠지의 작품과 꼭 닮아

김대사는 처음에 아내의 장신구 수집을 그리 달갑지 않아 했다. 월급만 가지고 생활하기도 넉넉지 않고 경제적인 한계도 있는데 뭘 수집한다는 것을 납득할 수 없었기 때문이다. 더욱이 장신구 세계를 잘 이해하지 못해 다른 나라로 이사할 때면 짐이 된다고 내다 버리거나 물러온 물건들도 있었다.

그 중 하나가 아프리카 미술에서 지대한 영향을 받은 유명한 조각가 콘스탄틴 브랑쿠지(Constantin Brankusi, 1876~1957)의 「달걀 모양의 얼굴(sleeping muse, 1910, Bronze, 16.1×27.7×19.3cm, The Art Institute of Chicago)」이라는 작품과 꼭 닮은 지팡이다. 그런데 이 작품이 너무 길어서 이삿짐 쌀 때 들어가지가 않는다는 핑계로 고민고민하다가 산 곳에 다시 가져가서 헐값에 물러왔다.

이사할 곳이 내전이 벌어진 곳이라 너무 위험해 배를 타고 갈 수는 없고 비행기를 타야만 하는데, 비행기 짐으로는 도저히 크기가 맞지 않았기 때문이다. 이관장은 아쉽다는 표정을 지으면서 말을 이었다.

"아직도 그 생각을 하면 너무 아까운 마음에 자다가도 벌떡 일어나요. 그 작품은 브랑쿠지가 아프리카 미술에 지대한 영향을 받았다는 것을 한눈에 보여주는 의미 깊은 작품이었거든요. 그런 일이 있기는 했지만 김대사님은 오랫동안 정말 묵묵히 다 수용해 주셨어요. 그렇지 않았다면 어떻게 저렇게 모았겠어요. 딸아이들도 그 위험한 곳에서 성장하면서 수집 과정에 동행하기도 했고 자연스럽게 수집품들을 가까이에 두고 지냈지요. 제가 장신구를 닦고 쓰다듬으며 밤을 지샐 때 아이들은 늘 곁에서 지켜보며 함께했어요. 외로운 외지 생활을 하면서 장신구들을 가족처럼 가깝게 느꼈다고 하더군요. 이토록 식구들의 도움이 정말 컸어요."

임지를 떠나 다른 나라로 갈 때는 짐을 꾸리면서도 '어지간한 건 버리고 가자'와 '귀한 것이니 다 가지고 가자'가 대립하여 언쟁을 했다. 김대사가 가져다 버리면 이관장이나 아이들은 집어다가 다시 짐에다 넣기를 반복했다. "저에게는 잡동사니처럼 보였지만 아내에게는 그 무엇보다도 소중했다는 것을 몰랐거든요." 빙

굿이 웃으면서 말문을 떼는 부군 김대사의 회상이 이어진다.

"어휴! 지금은 아내에게 타박을 많이 받아요. 박물관을 열고 나니까, 우리가 옛날에 근무지에서 못 가지고 온 것들이 많이 있었거든요. 집사람이 그것들을 모두 가져오자고 했는데, 당시는 에이, 무슨 그게 물건이냐고, 가지고 가서 뭐 하냐고, 이래서 내가 버렸는데, 한국에 와서 공부하면서 책을 보니깐 그 버린 물건들이 많이 나와요. 집사람이 당신 말을 꺾지 못한 것이 후회된다며 구박을 하는데 할말이 없어요. 그럴 때는 꼼짝없는 죄인이 되고 말지요."

외교 업무에만 전념하는 성격의 김대사는 이관장의 열광적인 물건 수집을 처음에는 이해하지 못했는데, 서서히 이관장의 후원자가 되었고, 귀국해서는 박물관 준학예사 자격 시험을 패스할 정도로 본격적인 일원이 되었다. 지금 생각하면 미안하고 아까운 것들이 너무 많았다는 후회 섞인 말을 하면서 겸연쩍어하는 모습이다.

북촌에 박물관을 생각하고…

외교관들이 다 겪는 어려움 중의 하나가 이삿짐 보관 문제다. 그중에서도 가장 어려운 문제는 아무리 부피가 작다고 하여도 수집품의 경우는 한국에 맡겨둘 곳이 마땅치 않다는 것이다. 그러나 이관장의 경우에는 수집 초기부터 영구 귀국할 때까지 친정어머니가 도맡아서 보관해 주었다. 그분의 도움이 없었다면 유물 보관에 어려움이 컸을 것이라고 한다. 부피가 크거나 깨질 위험이 없는 것은 외교협회 지하에 실비로 짐을 보관해 주는 곳이 있어

세계장신구박물관 가면 전시실
서울 종로구 삼청동에 2004년 5월 12일 개관되었으며, 세계 장신구와 탈, 가면 등이 3천 점 정도 소장되어 있다.

그곳에 5평 정도를 빌려서 보관했다고 한다.

김대사가 해외 근무를 마치고 귀국한 직후인 2002년 말, 이관장은 드디어 박물관 설립에 박차를 가하게 된다. 이미 20여 년 전에 꿈을 품었고 마음속으로 계획표가 짜인 지 오래여서 큰 어려움은 없었다. 장소는 이관장이 출생한 서울 종로구 사간동 주변, 북촌으로 정했다.

지금 법련사가 위치한 이곳은 이관장의 고모할머니인 고종의 네번째 후궁 광화당 이씨의 별궁이었다. 경복궁 가까운 곳에 고종

어처구니

'상상 밖에 엄청나게 큰 물건이나 사람' 또는 '맷돌의 손잡이'를 뜻한다. 지금은 '어처구니없다'는 형용사로 많이 쓰이면서 '어이없다' '너무도 뜻밖'이라는 의미를 표현하지만 원래는 궁궐 건물이나 문루의 기와 지붕 위에 동물 모양의 조형을 한 줄로 늘어놓은 모습을 말한다. 도깨비나 귀신 등 악귀가 범접하지 못하도록 하는 주술적 의미가 있으며, 다른 형태의 상이 모여 있다 해서 잡상(雜像)이라고 부르기도 한다. 중국 황제가 기거하는 건물에는 11마리의 잡상이 있고, 세자는 9마리, 그 외의 격에는 7마리로 규정되었으나 경복궁의 정전인 근정전에는 9마리, 경회루에는 11마리 등 우리나라에서는 일정치 않았다. '어처구니가 없다'는 말을 하는 것은 집을 지을 때 당연히 있어야 할 어처구니가 없는 경우 지나가는 사람들이 기와장이들을 쳐다보며 그야말로 어이가 없다는 내용으로 말하면서 오늘날의 의미가 되었다.

이 지어 준 이 별궁이 이관장의 출생지이다.

이곳은 '어처구니'가 있는 아주 풍격이 있는 작은 궁이었는데 지금은 사라져 무척 아쉽다고 한다. 이러한 연유로 해외에 살 때도 공관장 회의나 일이 있어 귀국할 때마다 어디에 박물관을 지으면 좋을까 하며 사간동을 포함한 북촌을 배회하곤 했다.

"앞으로 어디에 둥지를 틀고 살까 생각을 많이 했는데, 귀소본능이라고 해야 하나? 나이가 드니깐 본능적으로 옛날 고향을 찾게 되나 봐요. 그런데 옛날 살던 곳에 가니깐 집이 없어지고 그 자리에 절이 세워져 있더군요…. 기억을 더듬어서 여기 왔다 저기 갔다 하다가 삼거리 복덕방에 들렀는데 이 집이 나왔다고 해서 계약한 거죠. 이곳이 전에는 중국 골동품을 팔던 앤티크숍이었어요. 위치나 느낌이 좋아서 박물관 짓겠다는 생각을 한 거죠."

그러나 막상 박물관을 열겠다고 물건들을 정리하고 목록을 만들자니 쉽지가 않았다. 그 많은 이삿짐에 3년마다 임지를 옮겨 다니며 무질서하게 보내 왔던 짐들을 모두 한 곳에 모아 한참을 정리했다.

이관장은 박물관 설립을 준비하던 중 친구에게 포부를 말했더니 "비영리여서 돈은 한푼도 못 벌고, 고생이 너무 많은 직업이야"라고 하면서 한사코 만류하면서 대신 돈을 버는 갤러리를 하면 좋을 거라고 권했다. 이관장은 그 말에 잠시 귀 기울인 적도 있었다고 고백했다.

"사실 고백컨대, 처음 이거 열 때 친구의 말을 듣고 살짝 고민하기도 했어요. 갤러리 형태로 하면 돈벌이가 될 수도 있다는 것이 그럴듯해 보였지요. 그러나 오랫동안 숙성된 꿈을 그렇게 포기할

수는 없었습니다. 마음을 다져 먹고 매달렸지요. 마음을 결정하고 그간 흩어져서 보관해 오던 짐들을 다 사방에서 모아서 정리하다 보니 오랫동안 한 번도 뜯어보지 않은 것들도 나왔지요."

두 부부는 무심결 이삿짐을 뜯어보고는 탄성이 저절로 나왔다. "이게 웬일입니까? 까마득하게 잊어버리고 있던, 전혀 생각지도 못했던 귀한 물건들이 막 튀어 나왔어요." 한참을 고민하던 차에 물건을 풀어 가면서 용기를 얻고 "이제 됐다" 하고서 박물관 쪽으로 가속 페달을 밟았다.

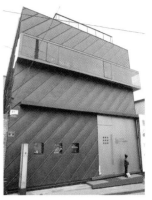

서울 삼청동길에 자리 잡고 있는 세계장신구박물관

그러나 박물관 설립은 공직 생활과는 달랐다. 모든 것은 자신들이 직접 해결해 가야 했다. 더군다나 지금까지 살림집 한 채도 지어 본 경험이 없는 이관장 부부가 박물관 건물을 짓는다는 것도 두려웠다. 그러나 다행스럽게도 귀인들이 나타나 이관장 부부를 지원했다. 무엇보다 설계를 맡아 준 서울대학교 김승회 교수를 만난 것이 큰 행운이었다.

'눈에 넣어도 아프지 않은 박물관'

"그 분은 이 건물을 설계하기 전, 그 때 저희가 살고 있던 방배동 집에 여러 차례 와서 수집품들을 놓고 대화를 나누었는데, 제가 장신구를 처음 보고 그 아름다움 앞에서 느꼈던 그 전율을 자기도 체험했다고 하더군요. 김교수님은 실력도 뛰어났지만 아주 사려 깊었고, 무엇보다 북촌에 대한 연구를 오랫동안 하고 있었던 건축가였습니다."

김교수와 더불어 이장건이라는 젊은 작가가 전체 인테리어를

세계장신구박물관 전시실
빼어난 설계 덕분에 작은 공간을
효율적이고 아름답게 활용하고 있
는 박물관으로 유명하다.

담당했는데, 나무숲이나 구슬궁전을 연출한 프레스통, 열매를 연
상케 하는 조명·색채·재료 등이 신비로운 조화를 이루고 있다.
전시품 배치는 부부와 딸들이 몇백 번은 반복하여 고민하고 연구
한 결과이다.

　이러한 노력 덕분이었을까? 세계장신구박물관은 2004년 5월
12일 개관한 뒤로 인테리어나 아웃테리어에서 가장 빼어난 아름
다움을 지닌 곳으로 평가된다. 건축물은 구리로 만든 커다란 보석
상자 같은 외형이 시각을 집중시킨다. 내후성 강판, 동판, 적삼
목, 유리, 스테인리스 스틸로 이루어졌으며, 좁은 공간에도 불구
하고 상당수 전시품이 하나하나 독립 공간에 배치되었다. 테마별
로도 보석숲을 연상케 하는 인테리어 기법을 구사하거나 조명을
최대한 절제하고, 2~3층은 자연광을 이용하였다.

　에티오피아 십자가 전시 방식은 매우 특별했다. 즉 별자리를 따
라 배치되어 어느 정도 지식을 가진 사람이라면 바로 별자리 이
름을 파악할 수 있다. 박물관 내부는 매우 좁지만 이를 최대한 활

용하여 오밀조밀하게 배치함으로써 거의 한 치도 버릴 곳이 없는 보석의 숲으로 만들어졌다.

건축가를 잘 만나다 보니 시공을 맡은 회사 사장이나 현장 소장은 물론 인테리어 전문가까지 모두 자신의 일처럼 박물관을 지어 주었다. 건물이 완성된 다음에는 '공간지'를 비롯한 여러 건축 잡지들이 앞다투어 기사화해 북촌에서 가장 아름다운 건물로 자리매김해 주는 행운을 맛보기도 했다.

이처럼 설립은 어느 정도 순조롭게 이루어졌다. 하지만 친구가 얘기한 대로 막상 박물관을 운영해 보니 예상했던 것보다 몇 배 어려움이 많았다. "후회해도 소용이 없고 이 어려운 길을 가야 하는데 일단 시작한 이상 적절한 경영을 해야 하잖아요. 그래서 이제는 정말 살아 남기 위해서 외국 뮤지엄에서 개최하는 강의도 들어가면서 노력하고 있죠. 운영에 대한 스트레스 때문에 사실 밤잠을 설치면서 고심하는 날도 많습니다."

세계장신구박물관에는 800여 점이 전시되어 있는데 전체 소장

품은 그 세 배 정도이다. 대략 3천 점 정도이나 장신구의 경우 유럽에서는 금이나 보석처럼 무게로 달아서 구입한 예도 있고, 해체한 것을 하나의 작품으로 간주하는 경우도 있어 정확하게 산출하기는 쉽지 않다.

면적은 70여 평으로 다른 박물관과 비교하면 매우 작은 규모이다. 3층까지 모두 아홉 개 전시실로 구성되어 있으며, 호박을 주제로 한 전시실과 남미 엘도라도방의 금, 보석의 꽃밭, 아프리카와 아시아의 발찌와 팔찌, 반지, 목걸이 등과 머리장식, 에티오피아 십자가, 비즈방, 아르누보와 아르데코 장신구 등이 전시되어 있다.

"박물관 오픈하는 날, 정말 감격적이었지요. 다른 대사 부인들이 오셔서는 자기네보다 월급을 세 배로 받은 거 아니냐고 우스갯소리를 하기도 했죠."

하지만 이관장이 밤을 새워 가면서 현지어를 습득했다는 점과 한국 여인에 대한 호감까지 활용해서 헐값에 사는 횡재도 적지 않게 누렸던 뒷이야기를 알 사람은 별로 없을 것이다.

소장품 중에는 모딜리아니나 피카소, 브랑쿠지 등 유럽 근현대 미술에 절대적인 영향을 미친 것도 적지 않다. 엘도라도 전시실에는 유럽 침략 이전 10~16세기 남미 원주민들의 보물이기도 한 '무이스카 펫목'이 전시되어 있다. 이 펫목은 금으로 되어 있으며, 왕권을 계승한 무이스카족 인디오 왕의 즉위식을 위해 만들어진 것이다.

왕이 즉위식 전날 밤 온몸에 금을 바르고 펫목에 금과 에메랄드 등 진귀한 보석을 가득 싣고 호수로 나가 제사를 지내면서 제물을 바치던 즉위 의식이 기록된 의미 있는 보물로 손꼽힌다. 이

세계장신구박물관에 소장된 에티오피아 십자가
은. 19~20세기 대표적인 소장품 중 하나이다.

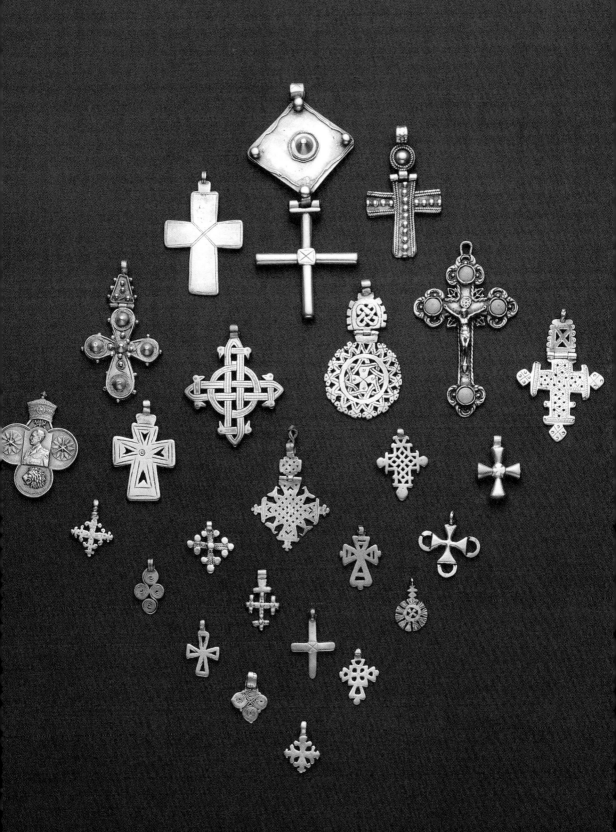

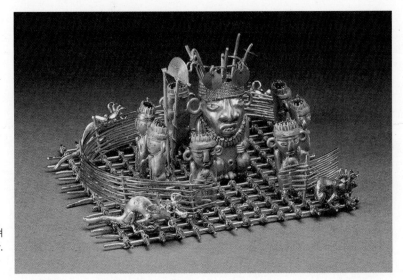

콜롬비아 무이스카
엘도라도 의식에 사용된 뗏목이며
대표적인 소장품 중 하나이다. 금.
13~16세기

정도 보물은 콜롬비아의 수도 보고타의 금박물관에 보존되어 있을 뿐 거의 자취를 찾을 길이 없다.

그렇기 때문에 스페인 군인들이 정복자로 간 후 호수에 수장된 보석을 건지려고 호수의 물을 세 번씩이나 빼내면서 샅샅이 뒤졌다는 이야기도 전한다.

영혼이 배인 장신구들

좀처럼 보기 힘든 호박 속에 곤충을 머금은 전시품이나 유럽의 장신구들, 시계, 카메오 장신구 등도 이색적인 유물로서 관람자들의 시선을 멈추게 한다.

42cm나 되는 에티오피아 대형 십자가는 브리티시 박물관에나 있는 귀한 유물이다. 당시에도 인간의 힘을 뛰어넘는 신비로운 힘, 즉 매일 밤 천사가 내려와서 도와주어 가능했다는 얘기가 전해지

고 있다. 이 유물은 가느다란 은실로 기하학적 레이스 형태를 띠고 있으며, 보통 세공술로는 거의 불가능한 것으로 제작 과정에서 극도로 정확한 온도가 계속 유지되어야 가능하다.

일곱 겹으로 구운 쉐브론 비즈(Chevron beads)의 경우 큰 알 하나를 노예 7명과 맞바꾸었다고 할 정도로 유명한 장신구이다. 그래서 아예 이름도 '트레이드 비즈(Trade beads)'다. 포르투갈 노예 상인들은 이 구슬의 현란하고 아름다움으로 아프리카 사람들을 현혹해 금·은·상아 등과 바꾸어 가기도 했다.

이관장이 현지에서 유물을 구입할 때 상당수 사람들이 자신의 분신처럼 장신구를 생각하고 있었고, 애지중지하는 가보를 내놓는 것 같은 처연한 심경으로 눈물을 흘리면서 돈과 바꾸는 장면을 많이 목격하였다고 한다.

물론 보석의 경우는 부유한 일부 계층에 의하여 만들어진 경우가 많다. 그들은 아예 자신들의 집에 전용 세공사를 두고 신분과 취미를 과시하는 경우도 있었다. 보석의 무게가 10kg 정도가 되면 치장용 보석이라기보다는 조형물에 가까운 예술 세계를 느끼게 된다.

그들의 예술은 영혼을 넘나들면서 자신과 민족의 문화와 역사를 담고 있는 경우가 많다. 제의용이나 성물이 많이 포함된 것도 이러한 이유이다.

"장신구는 본래 사람들 몸에 지녔던 것이지요. 그러나 생각해 보면 만든 장인의 영혼과 사용하던 사람의 영혼이 동시에 배어 있어요. 그렇기 때문에 특히 아프리카 사람들은 장신구를 팔아 버리면 자신의 영혼도 동시에 빼앗기는 것이라고 생각할 정도예요. 저는 그래서 비싸고 화려한 것보다 소중한 이야기의 혼이 담겨 있는 것을 많이 찾았죠."

전가족 뮤지엄 올인

2004년 12월 신문에는 '김승영 외교안보연구원 교수 · 딸 윤지 씨 나란히 합격' 이라는 이색 기사가 실렸다. 우리나라 최초로 아버지와 딸이 동시에 준학예사 시험에 나란히 합격했다는 기사였다. 당시 김대사는 64세였는데도 '은퇴 후에 비로소 인생의 후반전이 시작된다' 는 생각으로 시험에 응시하기로 마음을 먹었다고 한다.

시험 공고 직전 원서에 붙일 사진이 어떤 것이냐는 아버지의 질문을 받고 시험 준비에 몰두해 있던 둘째딸이 아버지의 응시 의사를 알아차렸다. 두 사람은 서로 의지하면서 응시 과목도 나누어서 도움을 주며 최선을 다했다. 시험 전날 밤, 딸 윤지가 자신의 책상에 찹쌀떡을 올려놓고 '아빠 힘 내세요!' 라고 적은 카드를 놓은 것을 보고 더욱 용기를 얻었다는 김대사.

딸도 응원할 겸 자신도 35년 전 치렀던 외무고시를 준비하는 정도로 최선을 다해 결국 두 사람 모두 합격했다. 그가 외교관 시절 적극적으로 이관장을 지원해 주지 못한 것에 대한 보답이었을까….

김대사는 "세계 유수박물관들은 70대 원로 큐레이터들도 많더라"면서 "인생에 무슨 은퇴가 있는가? 아내와 딸을 도와 미력하지만 박물관에 도움이 되겠다"는 변을 남겼다.

둘째딸 윤지는 대학에서 불문학을 전공한 후 어머니가 혼신을 다해 수집해 온 장신구를 연구하기 위하여 미대 금속공예과에 편입해 졸업하였다. 장녀 윤정은 대학에서 영문학을 공부한 뒤 네덜란드에 가서 박물관학 석사 과정을 마치고 다시 미대에서 패션과 시각미술을 전공한 뒤 귀국하여 박물관 일을 하고 있으니 부모와

두 딸이 모두 박물관인이 된 셈이다.

이관장 가족의 '뮤지엄 올인'은 세간의 화제가 되었고, 박물관을 개관한 이후로도 전가족이 줄곧 박물관에 매달려 전시와 홍보를 위해 분주하게 움직이고 있다. 물론 모두가 무보수이다.

나는 어느 날 라디오 방송에 나가 우리나라의 박물관을 소개하면서 이 박물관을 '눈에 넣어도 아프지 않은 아름다운 박물관'이라고 짧게 표현하였다. 규모는 작지만 한구석이라도 놓치지 않으려는 박물관의 섬세함이 이관장 전가족의 숨결로 충만하기 때문이다.

장신구 하나하나를 아프리카에서 처음 수집할 때 그 감동을 그대로 간직하고 싶다는 이강원 관장과 그 가족. 그들의 해맑은 미소를 만나면서 경복궁 옆 북촌마을을 거니는 또 하나의 행복이 있어 즐겁다.

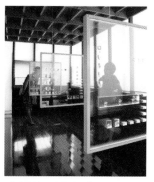

세계장신구박물관 3층 전시실
유리와 빛을 활용하는 독특한 전시기법을 구사하였다.

희귀한 소장품과 작은 공간을 최대한 활용한 입체적인 배치와 세련된 구성이 특징이다.

사비나미술관　이명옥 관장

"그날그날의 예산 확보 때문에 날마다 쫓기는 듯한 삶을 살지만 다음날 출근하면 내가 좋아하는 작품들이 반겨 주고, 그 작품들을 보면서 희망을 느끼지요. 매일 절망하고 매일 희망을 갖고… 이와 같은 생활의 반복이지요."

이명옥식 전시 전략

이명옥(1955~) 사비나미술관 관장은 '이명옥식 전시 전략'이라는 개념을 초기에 구상하고 실천했다. 그녀의 독특한 전시 기획은 1996년 인사동에 '갤러리 사비나'를 개관하면서부터 시작된다. 이관장은 본래 대학에서 교육학을 전공하였고, 지역 방송국에서 7년간 PD생활을 하였다. 그러나 그녀는 개인적으로는 늘 동경하던 미술에 대한 미련을 버리지 못했다.

"처음에는 실기를 전공할 생각을 했어요. 그래서 해외에도 나가 보고 동유럽 불가리아의 소피아아카데미에서 실기를 전공하면서 나름 작가의 꿈을 키워 갔지요. 그러던 중에 창작 활동보다는 경영이 내게 더 부합한다는 생각을 갖게 되었고, 미술관을 내심 염두에 두었지만, 경험과 재력은 물론 전문지식이 필요하다고 생각해 갤러리부터 시작하게 되었습니다."

그녀의 인사동 '갤러리 사비나' 출발은 개관 기념전으로 열린 '인간의 해석전'에서부터가 미술계에서는 다소 이색적인 전시였다. 즉 갤러리 사비나는 구체적인 주제를 설정하여 전시를 기획했다. 판매를 겨냥하지 않은 기획 화랑의 성격을 분명하게 드러낸 '머리가 좋아지는 그림' '교과서 미술전' '그림 속 그림 찾기' '이발소 명화전' '일기예보' '물의 풍경' 등을 개최하면서, 당시만 하더라도 전시회가 거의 없던 여름방학과 겨울방학을 겨냥하여 학생들을 위한 전시를 기획하였다. 관람객도 많이 동원하였다. 이러한 그녀의 전략은 상업 갤러리로서는 매우 어려운 주제 전시

사비나미술관
서울 안국동에 위치하고 있으며 2002년 7월 개관하였다. '미술과 수학의 교감' '예술과 과학의 판타지' 같은 전시를 기획하였고 '직장인을 위한 점심 프로그램'을 실시하는 등 교육 프로그램에도 많은 관심을 기울였다. '역동적이고 움직이는 미술관'을 강조하면서 동시대 작가들의 기획전에 중점을 두어 왔다. 안창홍 · 정복수 · 유근택 · 김준을 비롯하여 이길래 · 김동유 등 괄목할 만한 작가들의 전시를 기획하였다.

기획과 함께 짧은 기간에 미술계에서 이색적인 갤러리로 자리를 잡아 갔다. 그러나 이관장의 전시 기획은 갤러리의 타이틀로서는 분명한 한계를 보였다.

"사실 저의 전시 형태는 그때까지 상업 화랑들이 지향해 온 전시방식과는 상당히 달랐습니다. 제가 사비나식 전시 방식을 시도했던 것은 후발 주자의 위상을 알리는 한편 의미를 부여하고 보람을 찾는 일이라고 생각했지요. 물론 갤러리의 당시 처지로서는 매우 어려운 현실이었지만…."

이관장의 회상처럼 갤러리 사비나의 운영 방식은 현실적으로는 이중적인 측면이 강했다. 언론 매체 등의 집중적인 조명이 그러했던 것처럼 그녀의 방식은 갤러리보다는 '대안 공간' 식의 경영 형태를 띠고 있었다.

여기에 갤러리 사비나에서는 그녀의 전공 분야였던 교육 프로그램까지 다양하게 시도되면서 다른 갤러리들과의 차별화에 성공했다. 교과서와 연계한 기획전이 언론과 관객의 집중적인 관심을 불러일으키기도 했지만, 갤러리로서는 이례적인 성인 강좌로서 3년 가까이 진행된 '컬렉터를 위한 교육 프로그램'은 20~30명의 수강생들을 대상으로 전문가들을 초빙하는 형식을 취했다.

8년간 인사동에서 갤러리 사비나를 통해 전시를 지속해 온 이관장은 우선 한국에는 대안형 기획 갤러리의 모델이 없었기에 너무 답답했다고 토로했다.

"무엇이든지 혼자서 생각하고 개척하려니 힘들었지요. 제가 가는 길이 제대로 가고 있는지도 몰랐고, 어리둥절한 적도 많았어요."

대안 공간
'대안 공간'은 1969년과 1970년 뉴욕의 그린 스트리트 98번지와 112번지, 그리고 애플 스트리트 98번지에서 처음으로 시작되었다. 상당 부분이 작가들에 의하여 조직되었으며, 운영 체계 역시 작가들에 의하여 이루어졌다. 이러한 독립적 조직은 그때까지 미술계나 미술 시장, 즉 미술관과 상업 화랑 등에서 외면당했던 실험적 장르들을 소개하고 확산해 가는 독립적인 활동을 가능하게 하였다. 우리나라에는 1990년대 후반 시작되어 젊은 작가들의 작품을 발표하는 새로운 장을 마련하였다.

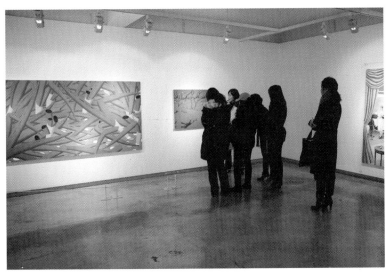

사비나미술관의 '그림 보는 법' 전시

　어느 날 그녀는 자신이 운영하는 갤러리가 '갤러리도, 대안 공간도, 미술관도 아니거나 또 모두를 포괄하거나' 하는 모호한 상황에 접어들었다고 스스로 판단하게 된다. 이리저리 생각을 해보았으나 내친 김에 아예 '미술관'을 운영하는 것이 바람직하다는 결론에 도달했다.

　"자신도 없고 예산도 부족하여 고심을 많이 했지요. 그러나 갤러리를 운영하면서 나름으로 기획전 역량을 쌓게 되었고, 작가들과 친분을 맺으면서 안목도 트이게 되어 과감한 결단을 내렸지요. 몇 달 동안 잠을 설치면서 고심했지만 결론은 항상 같았습니다. 처음에는 시행 착오도 많았어요. 알맹이 없는 상담을 받고 아까운 돈을 버린 적도 빈번하고, 관련 정보를 얻을 수 있는 방법이 없어 낭패를 본 적도 많지요."

　당시는 1999년 대안 공간으로 '프로젝트 스페이스 사루비아'

'대안공간 풀'이 출범하였고 '쌈지'의 레지던시 프로그램이 오픈되었다. 이관장은 이와 같은 미술계의 환경적 변화에서 갤러리 사비나가 표방해 온 전시 성격 자체가 다소 보편화되었다고 판단했다. 드디어 '대안적 의미의 미술관'에 대한 포트폴리오를 짤 때가 되었다고 판단하고 미술관 설립을 서둘렀다.

명칭은 역시 자신의 가톨릭 세례명인 '사비나'를 따서 '사비나 미술관'으로 정하고 건물과 부지를 물색했다. 대표적인 지역으로는 사간동 소격동 삼청동이 물망에 올랐다. 그러나 이관장은 미술관의 우선 조건으로 대중 교통, 즉 버스나 지하철역이 갖는 중요성을 손꼽았고, 수 차례 현장을 답사한 끝에 결국 지하철 안국역과 10m 거리인 현재의 위치를 정하게 되었다.

후일담이지만, 그 시절과 비교하면 소격동이나 삼청동이 관람객을 유인할 수 있는 환경이 월등하게 잘 갖추어져서 후회가 된다는 이관장. 결국 미술관을 하는 운명이지 부동산 재테크 능력까지는 주어지지 않았다는 푸념 아닌 푸념을 하는 그녀의 우스갯소리가 안타깝게 들렸다.

아무튼 "문턱이 낮은 미술관이 되어야 하며, 관람객이 없는 미술관은 안 된다는 우선적인 조건에 너무나 집착하다 보니 지하철만을 생각했지요. 하-하."

작가의 마음으로 큐레이팅

사비나미술관은 2002년 7월 안국동 골목에 위치한 건물을 구입하여 전면 리모델링을 하고 개관했다. 개관 후 역시 많은 기획전을 개최하였는데, 대표적으로 2005년 '미술과 수학의 교감' 2006년 '예술과 과학의 판타지' 2008 '그림 보는 법' '크리에이

티브 마인드'와 '직장인들을 위한 점심 프로그램'을 비롯하여, 교육 프로그램으로는 '어린이와 엄마를 위한 다양한 체험 프로그램' '큐레이터 강좌'를 지속적으로 실시했다.

이러한 연유로 사비나미술관은 미술 애호가나 미술인들 외에도 과학 수학 인문학 등 다양한 계층의 관람객들이 형성되어 즐겨 찾는 편이며, 기본적으로 미술+과학+수학 등의 융합형 전시를 통해 다양성을 확보해 가면서 대중의 관심을 끌었다.

주요 개인전의 방향 또한 정체성을 확실히 했다. 동시대 작가들로 전시를 집중하면서 그들이 미술사에 진입할 토대를 마련하고 미술계의 정당한 평가를 받을 수 있는 기회를 제공하는 한편, 해외 진출을 위한 교두보로 활용하는 모멘트를 제시하였다.

서울 안국동에 위치한 사비나미술관
미술 과학 수학 등 다른 영역과 연계된 역량 있는 작가들의 개인전 등을 개최하였다.

사비나미술관의 이와 같은 운영 방식은 자체 소장품에 역점을 두지 않고 동시대 작가들을 대상으로 파괴력 있는 기획 전시에 중점을 두는 스타일이다. 이러한 방식은 최근 세계적으로 새로운 흐름을 형성하는 '뉴뮤지움(New Museum)'의 형식과 상당 부분에서 맥을 같이한다.

"유파나 흐름에 속하지 않고 스스로 독자성을 갖는 작가들을 선정하여 지속적으로 인연을 맺었지요. 그러므로 40~50대 작가가 많이 포진되었고, 개인전이 연간 2~3회가 됩니다."

대표적으로 안창홍 정복수 유근택 양대원 김성호 성동훈 김준 등 10여 명이 줄곧 샐러리와 미술관으로 이어지면서 사비나와 인연을 맺어 온 작가들이다.

대다수의 큐레이팅이 그렇지만 한 작가의 개인전을 기획하는 과정은 그리 간단치 않다. 때에 따라서는 한 작가의 '기획과 전시 오픈'을 하기까지는 마치 한 생명의 '잉태에서 출산' 같은 과

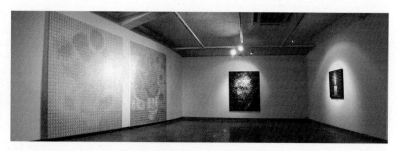

사비나미술관 「김동유전」 전시
작가를 선정하기까지는 매우 많이 고민하고 까다롭지만 전시를 결정하고 나면 큐레이터들이 그를 위해 최선을 다해 지원해야 한다고 이명옥 관장은 말한다.

정을 밟게 된다. 이러한 과정에서 작가와 미술관이 항상 토의를 거치고 방향을 제시하면서 거의 일체가 되어 작업을 해옴으로써 작가와 거리를 좁혀 나간다는 점 또한 사비나미술관의 특징이다. 이러한 이유에서 이관장은 큐레이터들에게도 '세상에서 유일한 전시라고 생각하고, 늘 작가의 마음으로 전시를 진행하라' 는 말을 자주 한다고 했다.

"처음 전시를 결정하기 이전에는 매우 까다롭더군요. 그러나 전시가 결정된 후 진행 과정에서는 미술관다운 전시를 기획하려 애쓰는 노력이 피부에 느껴졌지요. 특히나 무거운 쇳덩어리를 이리저리 옮기는 등 어려운 일을 직접 처리해야 하는 디스플레이 과정에서도 큐레이터들은 몸을 아끼지 않고 작가를 도왔습니다. 열린 마음으로 작가의 의견을 존중하는 자세는 작품에 최선을 다하지 않을 수 없도록 하는 최고의 지원군이었습니다."

2008년 개인전을 열었던 조각가 이길래의 말이다.

재벌처럼 보이는 모양이에요

이관장은 막상 미술관을 오픈하고 나니 비영리라는 전제가 있어 마음은 편했지만 한편으로는 걱정이 늘어났다. 당연히 운영비용이 갤러리 시절보다 증가할 뿐 아니라 '미술관'이라는 인식 자체도 아직 매우 왜곡되어 있다는 것을 느끼게 된다. 특히나 설립형태는 각각 다르지만 미술관의 기능은 같은데도 정부 관계자나 미술인들의 국·공립 미술관과 기업 미술관, 개인이 설립한 미술관에 대한 인식이 다른 것을 보고 그들의 인식을 바꾸고 미술관끼리 결속하는 것이 필요함을 자각했다.

동병상련(同病相憐)의 마음으로 2003년에는 토탈미술관 환기미술관 이응노미술관 이영미술관 제비울미술관 등이 참여하는 '자립형미술관네트워크/자미넷'을 결성하는 데 주도적인 역할을 하였다.

"한 5년을 목표로 삼고 노력하면 그래도 미술관을 운영하는 데 기본적인 틀을 갖출 것이라 생각했는데 시작부터 초조하게 하는 일이 많았습니다. 그래서 선배님들과 뜻을 같이하여 '자미넷'을 형성하고 네트워크를 통해 뭉쳐 가자는 단체를 결성하는 데 뛰어들었지요."

결국 이 단체는 이후 사단법인 한국사립미술관협회를 발족시키는 네 결정적인 초석이 되었다. 운영 현황을 묻는 말에 이관장은 성격대로 담백하게 답변했다.

"매년 3억~4억 원 정도 운영비가 듭니다. 마냥 손만 벌릴 수가

없어 노력하다 보니 지금은 대략 삼등분이 되었습니다. 3분의 1은 제가 법니다. 제 책의 인세나 강연료 등을 다 합친 것이지요. 3분의 1은 국가나 지자체 등의 공공기금으로 조달하고 나머지 3분의 1은 가족에게 손을 벌리는 형편입니다. 자존심이 상하지만 어쩔 수 없어요. 늘 적자에 허덕이는 데 묘안이 떠오르질 않습니다."

기금 신청할 때는 소화가 안 된다

"걸어온 길을 되돌아봅시다" 하는 말에

"가장 좋아하는 일이 작품을 감상하고, 마음에 드는 작가의 작업실을 방문하고, 소장품을 사는 일인데, 어느 순간부터 당장 내일 꾸려 갈 비용을 마련하느라 그 좋아하는 일을 거의 하지 못합니다. 주객이 전도된 셈이지요. 나-참. 제가 개인적으로 벌어들이는 돈이 지금보다 두 배 정도 늘어난다면 얼마나 좋겠어요? 저는 누구에게도 신세 지는 것을 무척 싫어하는 성격인데, 미술관 예산을 조달하기 위해 자세를 낮출 때는 자존심도 상하고 제가 하는 일에 대해 회의감도 생겨요. 가장 불편한 것은 사립미술관을 운영한다고 하면 죄다 재벌이라고 생각하는 세태입니다. 정말 안타까운 일이지요."

그녀는 전시 기획비나 시설 보수에 소요되는 경비를 마련해야 하는 과정에서 때로 융자를 내볼까, 아니면 가까운 친지에게 빌려 볼까 여러 생각을 했지만, 그때마다 갚을 길이 없다고 판단해서 포기한 적이 한두 번이 아니라고 했다.

"어려운 점을 손꼽는다면요?" 물으니 곧바로 '컬렉션'이라고

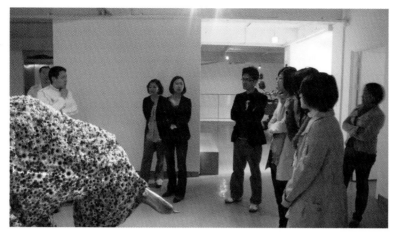

말했다. '사비나미술관 컬렉션'이라고 부를 만한 소장품을 구입하고 싶지만, 그 일이 무척 어렵다는 것이다. 아무리 예산이 부족해도 한 시대에 획을 긋는 작가들의 작품을 구입하고 그 컬렉션과 함께 윈-윈해 가는 전시 기획을 해야 하는데 마음처럼 할 수 없다는 것이 언제나 부딪치는 한계라는 것이다.

덧붙여서 '관람객들이 사비나미술관에서만 볼 수 있는' 특화 전략이 컬렉션에서 막혀 버린다고 털어놓았다. 사립미술관들이 대부분 그러하지만 답답함을 어찌할 수 없다는 점에서 개인이 미술관을 한다는 사실에 한계를 느낀 적도 많았다는 이관장.

'사회적인 몰이해'도 힘겨운 과제이다. 미술관의 대표적인 전시로 꼽히는 '미술과 수학전'을 개최할 때 하루에 1천 명 정도 입장하는 날이 많았다. 그런데 어떤 어린이가 작품을 파손시켜 변상을 요구하게 되었는데 학부모와 심각하게 책임 논쟁을 벌인 사례가 있었다. 결국 정리는 되었지만 그 과정에서 사기가 저하되고, 큐레이터들도 힘겨워했다고 말한다.

예산 부문에서는 외부에서 보는 것과는 달리 보험 가입 등 보이

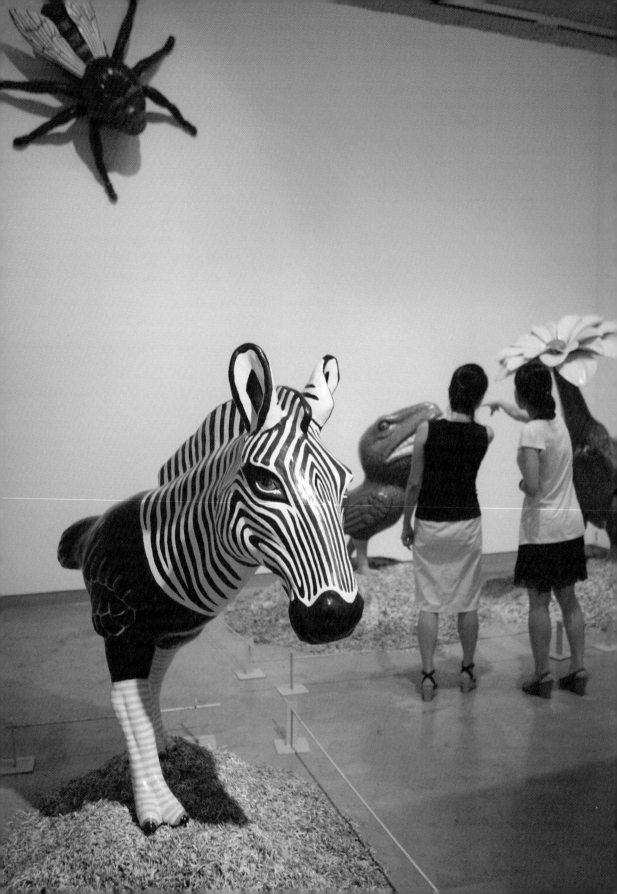

지 않는 씀씀이가 너무나 많다는 점과, 공공 기금 신청을 해놓고 결정 단계까지 2개월 정도를 기다리는 과정이 참기 어렵다는 것이다.

그 이유는 보통 1년 전쯤 전시가 기획되는데, 실제 전시를 전제로 작가를 섭외하는 등 가상 전시를 하는 정도의 준비를 해서 기금 신청을 하기 때문에 만일 지원이 안 되는 경우 기획만 해놓고 없는 일로 할 수 없다는 것이다. 결국 개인 돈을 쏟아 부어야 하는데, 한두 번도 아니고 힘이 부칠 때가 많아 기금 신청 때만 되면 담당 큐레이터는 물론 이관장 역시 안절부절못하는 경우가 많다.

사비나미술관에서 2009년에 개최된 안창홍전
서울 도심에 있는 미술관의 장점을 살려 점심시간을 활용하여 전시를 관람하는 프로그램을 실시했다.

매일 절망하고 매일 희망을 갖고…

미술관을 설립할 때 그녀가 모델로 삼은 것은 '서울미술관' '한강미술관' 이었다. 그러나 두 미술관이 정상급의 전시에도 불구하고 경영난으로 문을 닫아 버려 너무나 마음이 아팠다고 하면서 어떤 경우에도 '문 닫지 않는 미술관' 이 되어야 한다고 다짐했다. "폐관하면 결국 '사회와의 약속을 저버리는 일인 데다 그동안 미술관에서 전시한 작가들의 경력이 몽땅 사라지는 셈' 이어서 더욱 상처를 안기는 거죠." 이렇게 말하면서도, 아직 살아 남을 만한 자신감이 100%라고 장담할 수 없어 늘 마음이 답답하다는 이관장.

위안이라면 위안일까? 어두운 대화가 시작되면서 그녀는

"주변에서는 사비나미술관이 개성이 강하다고 평합니다. '이미지 메이킹' 에는 어느 정도 성공한 것 같습니다. 이 엄청난 수업료를 지불하고…"

사비나미술관에서 2009년 7월에 개최된 '협력이 이끄는 창조의 힘 Double ACT' 전시

"이관장님의 독특한 캐릭터도 한몫 한 것 아닌가요?"라는 말에 부인하지 않는 그녀의 웃음.

사비나라는 명칭에서도 그렇고 관장의 캐릭터도 그렇고, 전시 성격에서도 독특하고, 글쎄 3대 특징이라고나 할까. 2003년 3월 사비나미술관을 사단법인으로 등록하였고, 2008년 예술전문법인으로 전환해 사회 환원의 1단계 언덕을 넘어두었다.

이명옥 관장은 홍익대학교 미술대학원에서 예술기획을 전공했으며, 《갤러리 이야기》《미술에 대해 알고 싶은 모든 것들》《팜므 파탈》《꽃미남과 여전사 1,2》《로망스》《명화 속 신기한 수학 이야기》《명화 속 흥미로운 과학 이야기》《그림 읽는 ceo》 등 열일곱 권의 저서를 출간했다. 국민대학교 미술학부 겸임교수, 한국 사립미술관협회 부회장, 과학융합문화포럼 공동대표 등을 맡아 왔다.

술박물관 리쿼리움 이종기 · 김종애 관장

"희귀한 위스키를 한국에서는 겁 없이 마시는 분이 많아요."

'주신(酒神)' 별명을 가진 사람

"사실 저는 대학 입시 직후부터 술을 많이 마신 편입니다. 대학 입시가 끝나고 선배들이 막걸리 파티를 열어 준 후 누가 술잔을 권하면 거절하지 않는 게 주도인 것으로 잘못 알았습니다. 대학 생활 내내 술에 절어서 살았다고나 할까요?"

대학을 졸업하고 참으로 우연하게도 1980년 동양맥주에 입사한 이종기(1955~) 관장은 10여 년간 회사 생활을 하면서 술에 대한 본격적인 연구를 거듭하고 전문가로 거듭났다. 평소 술을 즐겨 마시는 그는 '술과 맺은 전생의 무슨 운명이었을까?' 하는 생각이 든다고 말한다.

그는 OB시그램 창설 멤버로서 위스키 제조에 참여하게 되었다. 5공화국 시절 위스키를 수입하지만 말고 우리나라에서도 제조해야 한다는 정책 비슷한 엄명에 따라 동양맥주에서 제조에 참여한 그는 한국에서 최초로 원액까지 제조한 인물로 손꼽힌다. 그러나 이관장이 참여했던 당시의 위스키는 국내 소비자들에게 외면당했다. 시작부터 커다란 시련을 겪은 이관장은 10여 년이 지난 후 유럽의 본고장에 가서 그들의 노하우를 수입해야 한다는 회사 방침에 따라 영국 유학을 추진하고 학비를 지원받게 되었다.

위스키를 제조하는 전문 지식을 습득하고 실질적인 도움을 받을 수 있는 학교를 물색하던 끝에 이관장은 영국 에든버러 헤리엇와트 대학원(Heriot-Watt Univ.)을 알게 되어 현지에서 수학하면서 '양조 및 증류학'을 익혔다.

그동안 한국에서의 경험을 바탕으로 비로소 위스키 제조의 총

술박물관 리쿼리움
충주호의 조정지 호인 탄금호를 배경으로 2005년 5월에 등록하면서 공식적으로 개관했다. 풍광도 아름답지만 세계적으로도 보기 힘든 종합 술박물관이라는 점에서 사람들의 호기심을 자극한다.
술 관련 자료 3천여 점을 갖추었고, 와인관, 오크통관, 맥주관, 동양주관, 증류주관, 음주문화관, 음주체험관이 있다. 무엇보다도 '주신(酒神)'으로 불리는 이종기 관장의 희귀한 이력이 말해 주지만 와인과 위스키 등의 제조 과정을 비롯하여 술문화에 대한 폭넓은 상식을 얻는 데 도움이 되는 곳이다.
이종기 관장은 위스키 '윈저 17'의 제품 품질 총책임자인 마스터 블랜더였으며, 영국 에든버러 헤리엇와트 대학원에서 '양조 및 증류학'을 전공했다.

괄적인 기술을 습득한 이관장은 세계양조학회 회원이 될 정도로 실력을 인정받게 된다. 이후 귀국하여 슈퍼프리미엄급 위스키 '윈저 17'의 제품 품질 총책임자인 마스터 블랜더가 되었다. 연달아 조니 워커·딤플 등을 판매하는 디아지오코리아㈜ 부사장이 되었다. 1994~1995년 2년간 〈한겨레 21〉에 연재한 내용을 《술, 술을 알면 세상이 즐겁다》라는 제목의 책으로 발간하는 등 단순히 술 제조 전문가에 그치지 않고 '술 문화'를 연구하고 홍보하는 전문가로 활약하게 된다.

한참 후에 안 사실이지만 그는 정말 아이러니컬하게도 독실한 불교 신자이다. 대학에서 불교학생회 활동을 하고, 지금까지도 당시 활동했던 선배들에게 깍듯이 대하는 그의 모습은 '주신(酒神)'이라는 별명을 가진 그의 모습과는 너무나 대조적이다.

"저의 젊은 날을 생각하면 막걸리집과 절에 간 것만 생각나요."

허-허 웃으면서 부끄러워하는 그의 표정은 학자와 박물관장, 술꾼으로서의 낭만 등 여러 가지가 배합된 느낌이다. 그는 아무리 술을 마셔도 실수를 하지 않겠다는 생각을 잊은 적이 없다고 하면서, 불교의 힘이 결국 술에 전 삶을 새롭게 만들었다고 회상했다. 그러나 이미 이관장은 영국 유학 때부터 과음한 대가를 치러야 했다. 무어라 말할 수는 없었지만 조금씩 건강에 이상을 느꼈다.

영국 유학 시절 이관장은 학문적인 연구도 중요했지만 무엇보다도 자신의 과거와 미래를 생각해 보는 계기를 마련한 것이 큰 소득이었다. 한편에서는 유럽 각지를 다니면서 우리나라의 술 문화가 매우 독특하면서도 잘못된 습관이 많다는 것을 자각하게 되었던 것이다.

특히 포르투갈 스페인 프랑스 등 와인을 많이 마시는 나라의 술 문화에서 많은 것을 느꼈다. 그는 우리나라에 귀국하여 위스키를 본격적으로 제조하면서도 한편으로는 바른 술 문화를 계몽하고 보급하기 위하여 노력했다.

"적어도 술이 건강을 해치는 수준이 되면 곤란합니다. 그리고 적절한 자기 제어도 문제이지요. 잘만 하면 술은 더없는 인생의 윤활유가 됩니다만… 술이 없다고 생각해 보세요. 더 큰 문제가 발생할 수도 있어요."

술의 중요성을 강조하면서도 한편에서는 자신의 직업에 대하여 회의를 느껴 본 적도 있다는 이종기 관장은 그때부터 술에 대한 자료를 찾고 책을 읽기 시작했다. 당시 읽은 책 중에 《Drink》라는 책이 감명 깊었다. 그 책에는 술을 못 마시게 하는 법령인 금주령 시대에 관련된 글이 많았는데, 금주령이 내려진 배경에 대하여 이해하게 되었다.

즉 과거에는 술이 매우 귀하고 제조 자체가 흔치 않았다가, 산업사회에 접어들면서 술제조가 매우 쉬워짐과 동시에 대량으로 제조되면서 절제할 수 없는 상황들이 많이 나타났다는 것이다. 그러나 금주령시대에 술을 금함으로써 나타난 부작용은 이루 말할 수 없이 컸다.

밀조가 성행하여 세력가들은 어떻게든 술을 구해서 마셨고, 술을 구하지 못한 약한 계층들은 마약이나 폭력으로 대신하여 사회는 훨씬 혼란에 빠졌다. 결국 14년 후인 1933년 말 금주령이 폐지되기에 이르렀다. 이런 역사적 경험을 바탕으로 각국은 금주가 아니라 주류의 유통과 음용을 건전하게 하는 방향으로 정책을 펴게 되었다.

술박물관 리쿼리움 김종애 공동관 장

이관장은 이미 영국 유학 시절에 해외의 사례를 틈틈이 연구한 적이 있었다. 그의 이러한 학술적인 접근은 '음주문화운동' '중독 치료 및 예방'으로 나타났다. 그 구체적인 대안으로 생각한 것이 바로 '술박물관'이었다.

1990년대 초쯤이다. 마침 부인 김종애 씨는 성냥갑부터 하찮은 것까지도 버리지 않고 수집하는 취미가 있었던 터라 흔쾌히 동의했다. 그는 퇴직하고 전국을 돌던 중 우연히 지인의 소개로 충주에 들렀다가 현재의 장소가 마음에 들어 부지를 매입하고 즉시 박물관 건립에 착수했다.

이곳은 환경적으로 매우 뛰어난 지형에 위치한다. 충주댐의 방류량을 조절하도록 물을 모아둔 탄금호를 바로 내려다보는 곳에, 일명 중앙탑이라고 불리는 중원 탑평리 칠층석탑과 주변의 조각 공원 등이 조성된 중앙탑공원, 탄금대, 충주박물관 등과 함께 위치하고 있다.

특히 중원 탑평리 칠층석탑(中原 塔坪里 七層石塔)은 국보 제6호로 통일신라시대 석탑이다. 높이 14.5m, 지리적으로 한국의 중앙부에 있다고 하여 중앙탑(中央塔)이라고도 한다. 2층 기단 위에 세워진 7층 석탑이며, 통일신라시대 석탑 중에서 규모가 가장 크다. 탑 주변은 강변을 배경으로 잔디가 조성되어 있고, 주변은 이러한 문화 유적과 함께 공원의 야외 조각, 음악 분수, 수변 무대, 수상스키, 조정경기장, 철새 조망대, 체육공원이 함께하고 있다.

천사들이 위스키를 좋아해 '천사의 몫'

이관장은 한국 술이나 외국의 술만을 다루는 것은 의미가 없다고 보고 세계의 술을 비교하는 전시관을 만들어 시음도 하면서 올

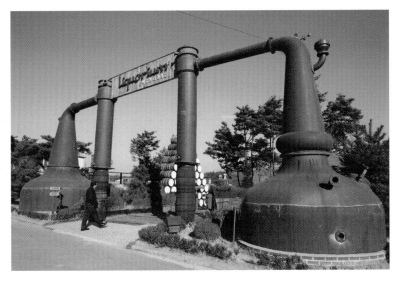

박물관 입구에 설치된 거대한 증류기(Pot Still)
알코올 농도 7%인 발효 맥주를 증류하여 알코올 농도 25%인 1차 증류액을 생산한다.

바른 술문화운동을 벌여 가는 것이 좋을 것이라는 계획으로 세계적으로도 드문 '종합 술 박물관'을 표방했다. 공식 명칭은 '술박물관 리쿼리움'이다. 리쿼리움(Liquorium)이란 '술'을 의미하는 리쿼(Liquor)와 '전시장'을 뜻하는 접미사 ―rium의 합성으로 이루어졌다.

박물관의 입구에 설치된 거대한 증류기(Pot Still)가 일품이다. 흡사 브론즈로 만든 예술 작품처럼 보이는 이 증류기의 용량은 1만 3천 리터이며, 스코틀랜드에서 제작하여 직접 운반한 것이다. 알코올 농도 7%인 발효 맥주를 증류하여 알코올 농도 25%인 1차 증류액을 생산하는 용도이다.

술박물관 리쿼리움은 2005년 5월 1일 등록하면서 이종기 관장과 부인 김종애 씨가 공동관장을 맡았다. 소장품은 전세계 술 관련 자료 5천여 점. 호수가 한눈에 바라다 보이는 700여 평의 대지에 잔디밭을 조성하여 아름다운 환경에 약 300평의 전시실이 있다.

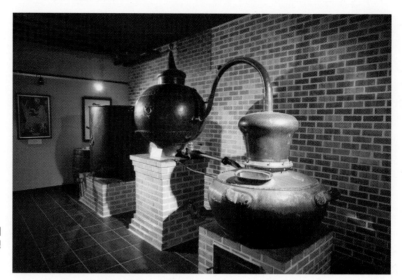

술박물관 리쿼리움 전시실
위스키 증류 과정을 영국 현지에서
가져온 용구들을 통해 자세히 설명
하고 있다.

와인관, 오크통관, 맥주관, 동양주관, 증류주관, 음주문화관, 음주체험관이 있고 술의 역사, 관련 도구, 기계가 전시되어 있다. 특히 와인관은 와인에 대한 매너와 제조법 등이 소개되어 있으며, 18세기 와인병과 100년이 넘은 병따개 코르크스크루, 그리스에서 많이 사용했던 고대의 저장용기인 쌍 손잡이 항아리 '암포라(amphora)' 같은 귀한 유물을 볼 수 있다. 오크통관에서는 오크통 제조 과정과 도구, 공구 등이 전시되어 있다.

인상적인 체험으로는 원액의 숙성 과정을 5년, 8년, 12년, 21년 순으로 오크통에 투명으로 전시하고 있으며 직접 냄새를 맡아 볼 수 있다. 초보자라도 숙성된 연도에 따라 어떻게 술맛이 다른지를 쉽게 판단할 수 있다. 색깔도 노란색, 오렌지색, 갈색으로 점차 줄어드는 것을 시각적으로도 확인할 수 있다.

스코틀랜드 사람들은 해가 갈수록 증발되는 술을 가리켜 '천사의 몫(Angel's Share)'이라고 부른다고 하였다. 프랑스의 코냑(Cognac) 지방에서도 같은 말로 표현하고 있다. 코냑 지방에 갔을

때 한 와인 전시장에서 도슨트가 관람객을 향하여 갑자기 "저기 천사를 못 봤어요? 천사들이 사방에 날아다니는데 위스키를 너무 좋아해서 다 마셔 버리지요. 위스키 값이 비싼 이유는 바로 저 천사들의 몫까지 지불하기 때문이랍니다"라고 하였는데, 정말 많은 사람들이 사방을 둘러보더라는 것이다. 현재 술박물관에도 천장에 천사가 날아다니는 모습이 묘사되어 있다.

증류주관은 위스키 브랜디 진 럼 보드카 리큐르 데킬라 같은 증류주를 소개하고 있다. 2층 체험관에서는 관람료에 포함된 와인 시음을 할 수 있도록 하였다. 그 중 압권인 유물은 바로 '코냑 브랜디 증류기'이다. 현재 전시된 유물은 1830년 프랑스 코냑 지방에서 제작되어 1980년대까지 사용된 고전적인 브랜디 증류기이다. 증류솥·환류기·냉각기로 구성되어 있다.

한 잔에 2천만 원짜리 위스키?

사실 조절만 가능하다면 술은 매우 훌륭한 향기를 선사하면서도 기쁨을 나누고 슬픔을 달랠 수 있는 마력을 갖고 있다. 영국 알코올 문제연구소 조사에서는 일반인들의 96%가 음주가 생활에 도움이 된다고 답변했다고 한다.

특히 유럽에서는 와인이 술이라기보다는 애호되는 음료로서 인식될 정도이다. 파리, 룩셈부르크, 마카오 등 세계 여러 지역에 와인 박물관이 있으며, 오스트리아의 잘츠부르크, 네덜란드, 일본 삿포로 등 맥주 박물관도 여러 곳에서 볼 수 있었다. 특히나 와인 박물관은 와인 회사나 제조 현장과 연계하여 설립한 경우가 많다. 그러나 와인·맥주·위스키 등과 아시아의 술을 종합하여 박물관을 만든 것으로는 우리나라의 술박물관이 드문 예일 것이다. 내침 김에 '술박사'인 이관장에게 물었다.

"지금까지 마셔 본 술 중에서 가장 비싼 것은 한 잔에 얼마 정도였습니까?" "글쎄요, 영국에서 특별히 주는 술이라고 해서 마셨는데 환상적이었어요. 한 잔에 2천만 원쯤 될 거라고 했어요. 깜짝 놀라 그 사람을 쳐다보니 한 병은 12만 파운드, 그러니까 2억 5천만 원쯤에 내놓을 거라고 말해 더욱 놀랐지요. 아마도 다이아몬드로 마개를 하는 등 보석을 장식한 선전용 전략이었겠지만…."

자료를 찾아보니 맥컬런 60년산(Macallan 60 Years Old Fine & Rare Whisky)은 한 병에 3만 8천 달러(약 4천만 원)를 호가했다. 엘리자베스 여왕이 즉위하던 1953년에 제조가 시작되어 2003년 여왕의 즉위 50주년을 기념하여 원산지인 스코틀랜드에서 255병만

제한하여 생산했다는 그 유명한 로열 살루트 50년산은 1,200만 원을 기록했다.

"이런 명품 술들과 5천 원 하는 위스키와는 맛에 어떤 차이가 있을까요?"라는 질문에 그는 "위스키는 어느 연수 정도까지는 맛과 향에서 많은 차이를 보이지만 20년이 넘으면서부터는 그 차이가 매우 미미하지요. 가격에서도 미묘한 차이가 엄청난 가격 차이를 만드는 경우도 많아요. 호사가들의 경쟁 심리가 많이 작용합니다. 일반인들은 구분하기 어렵지만 21년, 30년, 38년 된 위스키는 외국에서는 마시는 것이 아니라 컬렉터용으로 많이 사용됩니다. 우리나라에서는 아주 쉽게 마셔서 깜짝 놀랐지만…"

술에도 자신만의 스토리가 있다?

우리나라의 술 제조를 선진적으로 발전시킬 수 있는 가장 핵심적인 방안을 묻는 말에 이관장은 "선진 외국은 길면 10대에 걸쳐 술을 제조하고 최고의 직업으로 생각하는 장인이 많아요. 스코틀랜드에는 100개 정도의 몰트(맥아) 위스키 증류 공장이 있어서 공장마다 다른 맛을 내지요."

그런데 우리나라는 최근 술소비는 증가하는데도 우리문화를 대표하는 전통주들은 소주, 맥주, 와인, 위스키 따위에 밀려 힘을 쓰지 못하고 있다고 지적했다. 일제 강점기 주세령(酒稅令), 1965년 쌀로 술을 만드는 자체를 금지하는 양곡정책 등이 그 원인이라고 한다.

그는 한국의 전통주를 살리려면 '스토리'를 만들어야 한다고 강조했다.

"포도주에 열광하는 것은 포도주마다 스토리가 있기 때문입니다. 어느 지방 어느 농가에서 생산됐느냐에 따라 맛과 향이 다릅니다. 사람들은 포도주를 마시며 그 스토리를 즐기죠. 한국 전통주도 자신만의 스토리를 만들어야 합니다."

술을 맛있게 즐기는 비결

이관장은 위스키를 개발하고 조합하는 책임자인 '마스터 블랜더'이다. 그러나 국내에서 자타가 인정하는 이러한 명칭이 그냥 주어지는 것은 아니다. 여기에는 오랫동안의 현장 경험과 연구가 바탕이 된 것은 물론이지만 무엇보다도 그 자신이 갖고 있는 코와 혀의 뛰어난 감각이 한몫을 하였다.

그는 달팽이 · 세이지 · 로즈마리 · 와인 등 스무 가지로 구성된 '블라인드 테스트(blind test)'에 도전해 SBS의 '도전 불가능은 없다'라는 프로의 '미지왕(味知王)' 금메달을 목에 건 적도 있다. 그래서 주위의 동료들은 이관장의 코를 가리켜 '백만불 보험을 들은 코'라고 하기도 한다.

현재 포도주병은 다른 술과 달리 눕혀서 보관한다. 이관장은 아마도 18세기쯤의 포도주 용액이 코르크와 접촉하고 있어야 본래의 맛과 향이 유지되는 것을 알게 된 이후 포도주병을 눕혀 보관하기 시작했다며, 현대인의 필수적 교양인 와인이나 위스키 등을 다루고 마시는 법을 정확히 알아둘 필요가 있다고 역설한다.

이어서 술 문화에 대한 3대 원칙과 7단계 음미론(吟味論)을 제시했다. 우선 3대 술 문화는 '알고 마시자' '주량껏 마시자' '때와 장소를 구분하자'였다. 다시 음미론에는, 주로 와인이나 위스키에 해당되지만 다음과 같은 단계가 있다고 설명했다.

① 먼저 눈으로 술의 색을 즐긴다.

② 술이 자연적으로 내뿜는 휘발성 향을 맡는다.

③ 숨을 들이마시며 휘발성 향 속에 숨겨진 묵직한 내면의 향을 맡아야 한다.

④ 혀끝으로 술맛을 느낀다.

⑤ 술을 입 안 가득 퍼뜨린다.

⑥ 목에 넘기며 다시 술맛을 음미한다.

⑦ 마지막으로 여운을 즐긴다.

이관장은 "조선시대에는 어렸을 때부터 술 예절을 익혔는데 요즘은 모두 중고교 때 수학여행을 통해 술을 접한다. 금연 교육이나 성(性) 교육은 하면서 왜 술 교육은 하지 않는지 모르겠다"라고 말했다.

박물관에서는 회사나 학교에 가서 술 문화에 대한 강연회를 여는가 하면, 테이블 매너, 청소년 음주예방 교육, 전통주·가양주 빚기, 유기농 맥주·와인 만들기, 웰빙 칵테일 만들기 등을 실시하고 있다.

아버지가 와인에 푹- 빠지셨어요

어느 날 여성 한 분이 문도 열지 않은 이른 아침에 박물관을 방문하였다. 그 분은 차에서 박스 하나를 겨우 들어서 내리더니 이관장을 찾았고, 박스에 든 물건들을 박물관에 기증하고 싶다고 했다.

무엇이냐고 물었더니 자기가 그간 소중하게 모아 온 미니어처들이라고 했다. 그녀는 자신이 한동안 여행을 떠나기 때문에 어

디든 기증하려던 차에 며칠 전 박물관을 둘러보고 '바로 여기다'라고 생각해 들고 왔다는 것이었다. 이름도 주소도 밝힐 필요가 없다는 그녀는 차 한잔 대접하는 것도 간곡히 거절하고 "박물관을 지어 주어서 감사합니다"라는 말만 남기고 돌아갔다.

비가 오던 어느 여름날 5시가 다 되었는데 전화가 울렸다. 전화를 건 남자는 지금 수안보에 있는데 꼭 방문해 보고 싶다면서 6시 전까지 도착하겠다고 했다. 그날 따라 비가 억수같이 쏟아지는데 6시가 되어도 나타나질 않았다. 박물관을 닫고 20분쯤 지났을 때 승용차 한 대가 멈추더니 한 가족이 내려서 다급히 박물관으로 들어왔다.

악천후에 방문한 것을 고맙게 생각하여 다시 문을 열었는데 시종일관 감탄을 하는 것이었다. 그 분은 "제가 그토록 모으고 싶었던 술병들을 우리나라에서도 볼 수 있다니 행복합니다" 하면서 밤늦게까지 감동을 삭이지 못하고 탄금호를 몇 바퀴 돌다가 돌아갔다.

보호관찰 청소년을 대상으로 한 교육 프로그램도 운영하는데, 20명 정도가 박물관을 관람하고 1시간 정도 술 문화와 예절에 대해서 강의를 듣고 나가면서 감상문을 남겼다.

'진작 이런 곳을 봤더라면 내가 술에 취해서 나쁜 짓을 하지는 않았을 텐데요. 청소년들에게 꼭 교육해 주세요.'

그런가 하면 어떤 어린이는 방명록에 '저는 박물관이 재미없는 줄 알았어요. 이런, 세상에 우리 아버지가 와인에 푹- 빠지셨어요' 라는 글을 남겼다.

나의 눈물이 다른 포도주가 됩니다

관람료 스토리 역시 인상적이다. 술박물관은 처음 성인 5천 원으로 관람료를 정했다. 그러나 바로 옆 충주박물관은 무료인 데다 지역 수준으로는 너무나 비싸다는 여론이 제기되었다. 한동안 버티다가 결국 3천 원으로 하향 조정하였다. 그러나 다시 문제가 발생했다. '술박물관에 들어왔는데 왜 술을 안주느냐'는 것이었다. 처음에는 농담이려니 생각했으나 몇 달이 지나는 동안 그런 말을 하는 사람이 많았다.

결국 6천 원으로 인상하면서 관람료에 와인 한 잔을 곁들여 주기로 했다. 어린이는 4천 원에 주스 한 잔을 서비스하였다. 이번에는 어느 정도 수긍하는 표정들이었다. 한편에서는 '술을 안 하시는 분들은 어떡하나' 하는 걱정이 있었다. 특히 음주운전을 걱정하는 사람들도 있을 것으로 보았으나 생각보다는 만족하는 편이었다. 그러나 이번에는 몇 사람이 '안주는 왜 안 주느냐?'고 했다.

"중앙탑은 대한민국의 중앙이라는 의미로 해석하지요. 그래서 한 중앙에 서서 우리나라 음주 문화를 새롭게 바꾸어 보고 싶어요."

아침, 물안개가 환상적으로 피어오르는 탄금호를 거닐면서 수많은 오리 떼가 지나가는 것을 물끄러미 바라보던 이관장이 박물관에 걸어둔 시를 읊었다.

님이여, 그 술은 한밤을 지나면 눈물이 됩니다.
아아 한밤을 지나면 포도주가 눈물이 되지마는, 또 한밤을 지나

면 나의 눈물이 다른 포도주가 됩니다. 오오 님이여.

— 한용운의 '포도주'에서

폰박물관　이병철 관장

"여태까지 모은 것보다 앞으로 모을 것이 수백, 수천 배 많다는 것이 폰박물관의 숙명입니다. 휴대전화는 인류와 끝까지 운명을 함께할 테니까요. 그러니 재정이 얼마나 어렵겠어요? 개관 3년차인데 안내 팸플릿과 도록도 아직 못 만들었어요."

우표에서 휴대전화까지

여주 시내에서도 꽤 들어가야 했다. 고라니와 산토끼가 마당에 나온다는 깊디깊은 숲속 '박물관 가는 길' 저편에는 산림 박물관쯤 있어야 마땅한데, 사실은 21세기 정보산업의 총아 '폰'을 주제로 한 박물관을 찾아가는 길이었다. 역설을 인정할 수 있을지는 '가 봐야 알겠지?' 하면서 좁은 산길을 찾아 들어갔다.

"휴대전화요? 사실은 저는 휴대전화에 관심이 없었던 사람입니다. 뭐 우리 세대가 거의 다 그렇겠지만요."

첫마디 역시 역설적인 어구로 시작하는 이병철(1948~) 관장.

"열 살 때부터 '수집'이 몸에 배었지요. 어릴 때 집이 서울 퇴계로에 있었는데 광화문까지 걸어서 우표 구경을 하러 갔을 정도입니다. 신기하고 디자인이 마음에 들어 몇 장 사 가지고 오기도 하고, 중앙우체국 옆 국제우체국에 가서 혹시 누가 외국에서 온 우편물 봉투를 버리면 얼른 우표를 떼어냈지요."

많은 사람들이 경험하는 것이지만 '우표 수집'은 박물관 설립자들의 매우 정통적인 컬렉션 과정이다. 이병철 관장 역시 초등학교 3학년 때부터 우표를 수집하나 보니 마음에 드는 것은 버리지 못하는 습관이 몸에 배었다. 대학에서는 역사·고고학을 중심으로 책을 모았고 직장 들어가서는 거기에 레코드를 추가했다. 그리고 70년대 후반부터는 근현대 생활사 유물에 빠져들었다.

폰박물관
2008년 1월에 설립되었으며, 여주군 점동면에 위치하고 있다. 청량한 공기와 계곡이 일품인 이곳은, 동일한 명칭으로 영어 검색을 해보니 'Cyber Telephone Museum'이 있을 뿐 세계에서 유일하다. 요미우리 신문 기자가 기사를 취재하면서 정보기술에 세계 최강이던 일본보다 앞서 휴대전화 박물관을 만든 것을 시샘할 정도로 서서히 주목을 받고 있다.
차량 및 휴대전화 2,000종 3,500점, 그리고 통신 기기와 교환기 등 40점, 유선전화와 공중전화 200점, 공중전화 부스 등 기타 유물 400점 등이 있으며, 관광농원, 갤러리, 교육장, 숙소까지 포괄하고 있다. 이병철 관장과 이동은 부관장은 아무리 관람객이 적어도 전체 유물을 모두 해설해 주고 있어 인상적이다.

"1954년에 제일 자주 한 심부름이 남포등의 호야(등피)를 사 오는 일이었지요. 1970년대 후반 녹슨 남포등 하나를 만나면서 그때 생각이 났습니다. 그래서 바로 사다가 걸어놓고 옛날 일을 떠올리게 된 것이 근현대 생활사 유물을 모으게 된 계기입니다."

근현대 생활사에 빠져 유물을 모으기는 했지만 이관장은 폰박물관을 세우게 되리라고는 생각도 못했다. 그는 자기가 평생 글 쓰는 일만 할 줄 알았다고 한다. 그는 신문과 잡지에서 오랫동안 기자생활을 해왔으며, 만만치 않은 책을 집필한 작가로도 득명하였다. 《석주명 평전》《참 아름다운 도전》《세계 탐험사 100장면》《미지에의 도전》(전3권)《위대한 발굴》 등은 이미 스테디 셀러의 반열에 올랐던 책들이다. 자잘한 추억이 담긴 물건들에 애착을 느낀다는 그는 인두와 다리미, 주판, 남포등, 화로, 저울, 가전제품에서 화랑담배에 이르기까지 분야마다 상당히 체계적인 수집했다. 그러나 2000년께 그의 생각은 180도 바뀌어 새로운 길을 걷게 되었다.

이관장은 어느 날 식구들이 사용했던 휴대전화들을 한자리에 모았는데, 부인 박연화 씨가 처음 사용했던 아날로그 SCH-770 모델이 보이지 않았다. 그것도 생활사 유물인데 직접 썼던 것이 없어졌으니 속상했다. 같은 모델을 구하려고 청계천에 나가서 수소문하였다. 그러나 불과 몇 년 전까지 사용했던 모델인데도 찾을 수가 없었다. 귀금속을 빼낸답시고 파쇄하거나 저개발국으로 수출해 휴대전화가 거의 남아 있지 않았다. 그 대신 놀라운 사실을 알게 되었다. 그것은 우리나라에 체계적으로 휴대전화를 수집하는 사람이 없을 뿐더러, 아무도 산업사에서의 가치를 인식하지 못하고 있다는 사실이었다.

집에 돌아와 며칠을 고민한 이관장은 휴대전화를 본격적으로 모

석주명
석주명(石宙明, 1908~1950)은 세계적인 나비 연구가이자 언어학자로 평양에서 출생하였다. 1926년 개성의 송도고등보통학교를 졸업한 후, 일본의 가고시마(鹿兒島) 농림전문학교에서 공부하였다. 귀국해서 송도중학교에서 생물 교사로 근무하면서 나비 연구에 몰두하여 '나비박사'라 불리기도 하였다.
1940년 《조선산 나비 총목록》을 통해 한국의 나비가 248종이라고 바로잡았고, 나비 분류에 관한 80편이 넘는 논문을 남겼다. 1943년 경성제국대학 부설 제주도생약연구소 소장으로 가서 제주도의 곤충 연구를 하는 한편 《제주도방언집》(1947) 등을 출판하기도 했다. 국립과학박물관 동물학부장을 맡아 일하다가 한국전쟁 때 죽었다.

아야겠다고 생각했다. 그러나 돈이 문제였다. 식구들에게 미안했다. 그래서 곰곰이 생각하다가 글로써 자신의 마음이 바뀐 이유를 설득하기로 했다. 그는 왜 생활사에서 휴대전화로 방향을 바꾸었는지를 A4 용지 2장에 빼곡히 썼다.

'휴대전화와 조선은 세계가 알아 준다'

'우리나라가 세계 최고라고 자랑할 수 있는 것이 과연 몇 개가 있는가. 외국인들은 고려청자나 금속활자는 잘 모르지만 세계 최고의 기술력을 갖고 있는 휴대전화와 조선은 잘 안다. 우리가 힘을 합쳐 휴대전화박물관을 한번 해보자.'

첫째딸 동은 씨가 환영했고, 마침내 부인과 둘째딸 고은 씨도 찬성표를 던졌다. 그러나 문제는 그간 생활사 유물을 사 모으느라 들인 돈만 해도 힘겨웠는데 이제 와서 수집 대상을 180도 바꾸어 처음부터 다시 시작해야 한다는 재정적인 어려움이었다. 게다가 이번에는 그냥 수집이 아니라 박물관을 목표로 했으니 만만치 않은 도전이다.

"수집에 미치면 마약·도박보다 더 무섭다고 하잖아요? 매우 가치 있는 결정이라고 생각하면서도 모두가 내심 불안해했지요."

하지만 이관장네 식구들은 불평 없이 힘을 합치고 일을 분담했다. 있는 돈을 모두 휴대전화 수집하는 네 쏟아 부었다.

몇 년 휴대전화를 구하러 다녔더니, 예전에 골동품을 수집하며 알고 지내던 사람들이 "그까짓 흔해빠진 것, 쓰다 버리는 것인데 10년도 안 된 것들이 무슨 가치가 있어?"라며 만류하였다.

그러자 이관장도 '과연 잘 가고 있는 것인가?' 하는 생각이 들었고, 한 번쯤은 자신의 마음을 가다듬을 필요를 느꼈다. 남이 아니라 나를 설득할 명분이 필요했던 것이다. 이관장은 작가답게 그럴싸한 이유와 명분을 종이에 적어 보았다.

- 휴대전화는 인류의 커뮤니케이션 역사에서 문자 이후로 가장 중요한 발명품이다. 20세기에 인류의 삶을 가장 크게 바꾼 것은 휴대전화와 인터넷이다.
- 휴대전화는 진화 속도가 매우 빨라 20년이라고 해도 '유물' 가치가 충분하다. 게다가 겨우 5년 전 것도 구할 수 없을 정도로 귀하다.
- 휴대전화는 세계에서 우리나라가 기술을 선도하고 있고 시장 점유율도 높아 보존할 가치가 높다. 머지않아 고려청자 못지 않게 한국이 자랑할 문화유산이 될 것이다.
- 선진국에 많은 산업기술 박물관이 우리는 없다. 이제 한국도 세계 10위권 산업 국가이니, 우리 산업의 우수함을 보여줄 산업기술 박물관을 만들자. 말하자면 대한민국 국가 브랜드가 될 수 있다.
- 세계 어느 나라에도 아직 휴대전화 박물관이 없으므로 내가 시작하면 '세계 최초'는 물론 인류 전체의 '유일한' 문화유산도 될 수 있다.

이렇게 휴대전화 예찬론을 적어 놓고 보니 마음을 다잡을 수 있었다. 그런데 막상 수집한 휴대전화를 다 모아 놓고 진열장을 마련하여 정리해 보니 문제가 있었다. 즉 온갖 데를 찾아다니며 뼈 빠지게 고생해서 수집했지만, 모양과 크기가 비슷비슷해서 전시 효과 면에서 일반인의 시각에는 별 차이가 없는 유사한 제품

들을 나열한 것같이 보인다는 점이었다.

다시 방향을 틀어야 했다.

휴대전화는 전화의 일부이고, 전화는 통신의 한 분야일 뿐이니, 휴대전화만으로는 안 되고 아예 교환기와 모스 전신기까지 수집해서 통신 박물관을 만들어 보자는 생각으로 확장되었다. 재정적인 압박이 점점 목까지 차올랐지만, 식구들 역시 박물관을 열려면 그래야 한다고 이해했다. 재차 예산이 바닥날 때까지 전세계의 통신기·전화기·휴대전화를 모으기 시작했다.

세계 최초 전화기도 수집

국내외 서적을 뒤지며, 아예 전화 분야의 전문가가 되어 가기 시작했다. 그가 모은 전화기 중 1876년 알렉산더 그레이엄 벨이 만든 액체 전화기(Bell's liquid transmitter & gallows telephone)는 인류 최초로 통화에 성공한 전화기로 알려져 있다. 1885년에 만든 에릭손 사의 자석식 '에펠탑' 전화기('Eiffel tower' Magneto desk top telephone)' 송수화기 분리식, 모스 부호 진공관식 전파발신기, 1896년 고종황제 때 대한제국에 처음 들어온 에릭손 벽걸이 전화기와 6라인·12라인·30라인 교환기 등 그의 수집품에는 귀한 통신기기와 전화기가 즐비하다.

한편 휴대전화도 상당한 수준으로 짝을 맞추어 가며 수집했는데, 딸 동은 씨가 이 분야에는 평소 해박한 지식을 갖추고 있어 천만다행으로 휴대전화에 얽힌 사연을 캐기 시작했다.

폰박물관 이병철 관장과 대화하면서 우리나라 어느 박물관에서도 쉽게 만나기 힘든 희한한 사실 하나를 발견했다. 즉 박물관을 만드는 사람이 소장품에 대해서 원래부터 관심과 애착을 가져

모스 전신기

모스 전신기는 새뮤얼 핀리 브리즈 모스(Samuel Finley Breese Morse, 1791~1872)에 의해 발명되었다. 1832년 모스는 우연한 기회에 전자기학을 공부한 찰스 토머스 잭슨(Charles Thomas Jackson)을 만나게 된다. 전자기학과 관련한 잭슨의 다양한 실증을 바탕으로 모스는 단선전신의 개념을 구상하였다. 최초의 모스 전신기는 스미스소니언 인스티튜션 국립미국역사박물관(National Museum of American History) 컬렉션의 일부로 기증되었다.

그 당시 모스 부호는 세계 최초의 통신언어가 되었고, 이것은 오늘날 여전히 데이터 주기 변속기의 표본이 되고 있다. 모스 전신기는 1851년 유럽전신(European telegraphy)의 표본으로 공식화되었다.

알렉산더 그레이엄 벨

알렉산더 그레이엄 벨(Alexander Graham Bell, 1847~1922)은 유명한 과학자이자 발명가로 세계 최초로 전화기를 발명하였다. 스코틀랜드 에든버러에서 출생하였고, 1870년 캐나다로 이주했다가 1년 후 미국으로 건너갔다.

그의 아버지와 할아버지, 형은 발성법과 화술에 관련된 일에 종사하였으며, 그의 어머니와 부인 둘 다 청각 장애인으로 벨의 이후 업적에 영향을 미치는 배경이 되었다. 1876년 듣기와 발성에 대한 벨의 연구는 절정에 이르러, 세계 최초로 전화기를 발명하기에 이르렀다. 자서전에 따르면, 그는 최초로 발명한 전화기가 과학자로서 그의 업적에 방해가 된다고 생각해 전화 발명을 그의 업적에 남기기를 거부했다고 한다. 벨이 사망하였을 때 미국 전역에서는 벨소리를 끄고 애도하였다.

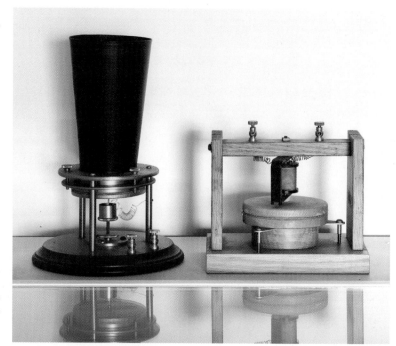

인류 최초의 전화기
1876년 A. G. 벨이 만들었으며,
액체 전화기이다. 왼쪽이 송화기,
오른쪽이 수화기이다.

온 것이 아니었다는 점이다.

자석식 전화기(1881년. 에릭손)
1896년 고종 황제 때 한국에 처음
들어왔다.

　"구세대라고 할 저 역시 전화 사용에 대해서 별 인식이 없었습니다. '요금 많이 나오니 수다 떨지 말고 빨리 끊어!' 라거나, '어린아이들이 벌써 휴대전화를 쓰다니…' 하는 경직된 생각뿐이었지요. 그러다가 휴대전화에 역사적 가치를 부여하고 나니 수십 년 모아온 것처럼 애정이 솟았습니다. 그렇지만 비슷해 보이는 것이 많은 휴대전화의 모델명 외우는 일은 정말 어렵더군요. 천 몇백 개를 뇌에 입력하느라 참 힘들었습니다."

　이관장의 말은 기계나 물질 자체가 매력적이어서 빠져든 것이 아니라 그 가치에 대하여 절대적인 필요성을 느꼈다는 것이다. 그

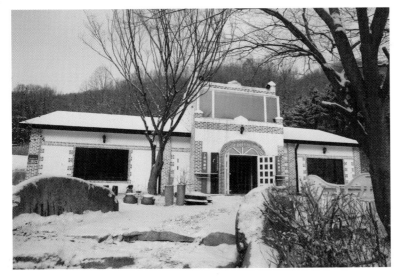

폰박물관
2008년 1월 여주군 점동면에 설립
되었으며, 휴대전화 전문박물관으
로서는 세계 최초이다.

말에는 쉽게 공감이 되었지만 그 상황에서 어떻게 남은 여생을 전화기와 함께할 수 있을까? 하는 생각은 여전히 의문이었다.

"정체성 때문에 다시금 되물었지만 굽힐 수 없는 것은 여전히 안타까움과 사명감이었습니다. 서양에서는 1950년에 산업고고학이 생기고, 1978년에는 산업혁명 이후 유산을 보존하려고 열일곱 나라가 산업유산보존위원회를 발족했지요. 개인의 힘으로는 어려운 줄 알면서도 한편으로는 '하늘이 이 몸을 내신 것은 반드시 쓰일 곳 있음이려니(天生我材 必有用)'라는 시구를 떠올렸습니다."

마음을 정리하니 오히려 편했다는 그는 박물관 부지를 떠올리다가 생각할 필요도 없이 현재 살고 있는 숲속에 짓기로 마음먹었다. 접근성이 문제였지만 세계 최초로 세우는 이 분야의 박물관이니 '올 사람은 오겠지'라는 배짱과 재정의 어려움, 가족 박물관 성격 등이 고려되어 망설임 없이 결정했다.

폰박물관 갤러리
얼마 전 빚에 몰려 이 건물을 헐값에 팔고 지금은 임시로 갤러리를 학습장 건물로 옮겼다.

"한국에도 꽃이 핍니까?"

2008년 4월 19일. 드디어 여주군 점동면 당진 2리, 고라니와 산토끼가 마당에까지 나타나는 오갑산 중턱 맑은 계곡을 낀 깊은 숲속에 '폰박물관'이 문을 열었다. 휴대전화를 주로 하는 통신 박물관으로서는 세계 최초다. 25평 역사관과 15평 테마관을 갖추었다. 2010년 3월 현재 전세계 차량·휴대전화 및 무선호출기, 시티폰, 위성전화 2,000여 종 3,500여 점, 통신기기 및 교환기 40점, 그리고 유선전화 및 공중전화 200점, 공중전화 부스 등 기타 유물 400점을 갖추었다.

"30년 넘도록 기자와 작가로 살면서 글쓰기가 천직이려니 했죠. 그런데 퇴직한 지 4년째인 2008년 1월 박물관장이 되었습니다. 그리고 이것이 제2의 인생이 아니라, 내가 태어난 목적이 아닌가라고까지 생각하게 되었습니다."

수도권이라고는 하지만 심심산골에 희한한 소재로 박물관을 연 이병철 관장. 커피 한 잔이 다 식는 줄도 모르고 다시 그 의미론을 추슬렀다.

"어려서 전쟁을 겪은 세대이고, 군대 생활을 하면서 '조국을 위해 죽을 수도 있다'는 생각을 해온 터에 무엇이 후회가 되겠습니까? 우리 어렸을 때는 세계에서 가장 못사는 나라였지요. 주눅이 든 국민이었어요. 휘문고등학교 때 수업 시간에 '석주명'이라는 나비 학자가 세계 최고였다고 들었어요. 사회 생활을 하면서 그것이 잊히지 않아 《석주명 평전》을 썼어요. 그만큼 '세계 최고'라는 것

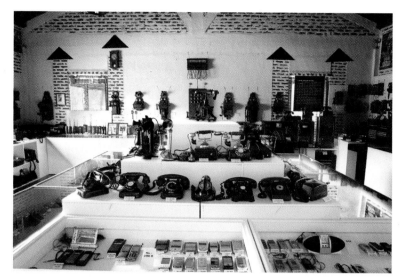

에 목말랐던 거지요. 그래서 세계 최고 휴대전화 강국이라는 것에 집착한 것 같아요."

"기자 시절 최순우 국립중앙박물관장을 인터뷰하러 갔을 때 그분이 그러시더군요. '한국미술 5천 년' 전 해외 순회 전시 때 미국에서 어떤 할머니가 '한국에도 꽃이 핍니까?' 라고 물었다고."

이관장은 이 말을 하고 나서, 억울해서라도 박물관을 잘 가꾸어 후손에게 물려주고 싶다고 말했다. 그는 사실 젊은 시절부터 우리 문화에 대한 관심이 남달랐다. 국립중앙박물관에서 열어 온 박물관대학을 초창기에 다녔다는 것은 나중에 알았고, 그가 문화재 발굴과 인양의 비사를 취재하여 책을 냈다는 것도 그를 만나고서야 알게 되었다.

박물관을 열고 난 후의 감상을 물었더니, 질문이 끝나기도 전에 한숨을 쉬면서 폰박물관의 특수성을 설명한다.

"여태까지 모은 것보다 앞으로 모을 것이 수백, 수천 배 많다는 것이 폰박물관의 숙명입니다. 휴대전화는 인류와 끝까지 운명을 함께할 테니까요. 그러니 재정이 얼마나 어렵겠어요? 개관 3년차인데 안내 팸플렛과 도록도 아직 못 만들었어요."

아날로그 시절에는 1996년까지 8년 동안 나온 국산 휴대전화가 겨우 8종이었다. 그랬으니 이관장도 별 생각 없이 덤볐다고 한다. 실제로 그는 2005년 것까지는 99.9% 모았다. 그런데 요즘은 1년에 국내용만도 150종 넘게 나오고, 수출품과 외국 것을 더하면 가짓수가 엄청나다. 국내용 신제품 가운데 3분의 1만 산다고 해도 연간 수천만 원씩 들고, 더욱이 수출품과 외국 것은 구하기도 힘들다.

휴대전화를 테마로 하는 박물관이 다른 어떤 유물보다 어려운 속성을 지닌 것을 그제야 알 수 있었다. 휴대전화의 시간적 의미는 다른 유물로 치면 몇천 년이 흐른 것 같은 속도를 기록한다. 우리나라 이동전화 역사는 1984년 시작된 카폰으로 보면 26년밖에 되지 않는다. 그 짧은 역사에서도, 2001년에 일본제 렌즈를 수입해 11만 화소 외장형 카메라폰을 만들었는데 2006년에는 우리 기술로 1000만 화소 카메라폰을 세계 최초로 개발했다. 5년 만에 100배나 화소가 늘어난 셈이다. 희한한 사례이지만 일반적으로 100년은 지나야 가치 있는 유물로 보는데 휴대전화는 3년만 지나도 고전으로 취급되는 이유가 여기에 있다.

많은 사람들은 이렇게 짧은 역사를 지닌 유물을 모으는 것이 매우 쉽다고 생각하지만 사실은 그 반대이다. 자고 나면 새로운 휴대전화가 나오는 상황에서 재벌이 아니면 도저히 따라잡기 힘들다는 것이다.

"이러한 사정을 삼성전자에 설명했더니 흔쾌히 협조해 주더군요. 그동안 최근 수출품 위주로 분기마다 10~20개씩 기증받았습니다. 다른 회사들은 반응조차 없습니다."

1980년대에 사용하다가 20년 넘게 보관해 온 나의 무선호출기 한 점을 기증했다. 매우 고마워하면서 후렴을 이었다.

그런데도 박물관에는 덤터기를 씌우기가 예사이다. 이관장과 알고 지내던 한 대학생 수집가가 어느 날 구하기 힘든 휴대전화를 가지고 왔다. 폰박물관에 팔라고 하자 그 학생은 자기가 산 금액의 30배가 넘을 것으로 추정되는 액수를 제시했다. 물경 700만 원! "박물관에 필요한 것이니 그 정도는 받아야겠다고 당당히 말하더군요." 이관장이 씁쓸레한 듯이 말했다.

그는 돈 없어서 기획전을 못하는 대신 테마관에 30가지 테마전(展)을 펼쳤다. 기획전과 다름없는 것이다. "요즘 무슨 일을 하십니까?" "전화기 관련 책을 쓰고 있어요. 사립박물관 관장이 운영난을 겪으면서도 전문가가 되려고 얼마나 애쓰는지 보여줄 겁니다."

나머지 식구도 애쓰기는 마찬가지. 화가인 큰딸이 해설과 운영을 돕고, 디자이너인 둘째가 각종 디자인과 홈페이지를 도맡았다. 둘 다 서울에서 직장에 다니다가 합류했으니, 돈을 벌 수 있는 네 식구가 다 무보수로 일하는 셈이다.

폰박물관 관람객은 자기가 사용했던 휴대전화를 여기저기서 찾으면서 환호한다. 휴대전화에 관한 한 폰박물관은 관람객에게 저마다의 개인사 박물관인 셈이다. 이관장은 관람객들이 전시대에서 '보물 찾기' 하는 모습이 제일 보기 좋다고 했다.

그의 이름을 빗대어 "일찍이 그룹의 총수로서 대재벌의 반열에 오르신 분이 뭐 걱정이십니까?" 웃으면서 농을 걸었더니 진지하게

되받는다.

　"여유 있어서 박물관을 한다는 세간의 인식은 일부를 제외하고는 맞습니다. 하지만 사람들은 거기까지만 압니다. 부자도 일단 박물관을 시작하면 예외 없이 가난해진다는 것을 모르지요. 우리는 돈을 자긍심과 맞바꾸는 사람들입니다."

최병식

경희대학교 미술대학 교수로서 철학박사이며 미술평론 · 박
물관 및 미술관 · 예술경영 분야 전문가로서 활동하고 있다.
현재 한국사립박물관협회, 한국사립미술관협회 등의 자문
위원이며, 한국박물관협회 자문위원장, 박물관협회 복권기
금 지원 평가단장을 역임하였다. 주요해외 국립박물관 실
태, 국립박물관 무료화, 사립박물관 실태조사 및 진흥방안
관련 정책연구를 수행하였다.
10여 년간 500여 개의 국내외 뮤지엄 현장을 조사, 연구하
였으며, 〈오픈 에어 뮤지엄, 에코뮤지엄의 지역유산 활용과
지역사회 연계 사례〉〈한국의 미술관, 새로운 패러다임이
필요하다〉〈주요 외국 박물관교육 사례를 통해 본 한국 사
립박물관 교육의 개선방안〉 등의 논문과 20여 회의 세미나
발표를 비롯하여, 큐레이터, 에듀케이터, 미술관 협력망, 박
물관 공공성 등에 대한 연구를 하였다.
주요 저서로 《뉴 뮤지엄의 탄생》《박물관 경영과 전략》《문
화전략과 순수예술》《미술시장과 아트딜러》《동양회화미
학》 외 20여 권이 있다.

뮤지엄을 만드는 사람들

초판발행 : 2010년 10월 20일

東文選
제10-64호, 78. 12. 16 등록
110-801 서울 종로구 계동 140-41
전화 : 737-2795

편집설계 : 李姃昗
디자인 지원 : 최삼주 · 김진영

ISBN 978-89-8038-671-0 03600